선종사상과 시각예술

Seon(Zen) Buddhism and Visual art

이 도서의 국립중앙도서관 출판예정도서목록(CIP)은 서지정보유통지원시스템 홈페이지
(http://seoji.nl.go.kr)와 국가자료공동목록시스템(http://www.nl.go.kr/kolisnet)에서
이용하실 수 있습니다.(CIP제어번호: CIP2017015658)

선종사상과 시각예술

Seon(Zen) Buddhism and Visual art

김대열 Kim, Dea-Yeoul

2017년 7월 10일 초판 1쇄 발행

지은이 김대열
펴낸이 조기수
펴낸곳 출판회사 헥사곤 Hexagon Publishing Co.
등 록 제 251002010000007호 (2010.7.13)
주 소 경기도 고양시 일산동구 숲속마을1로 55, 210-1001호
전 화 010-3245-0008
팩 스 0303-3444-0089
이메일 coffee888@hanmail.net
 www.hexagonbook.com

ISBN 978-89-98145-86-6 93600

선종사상과 시각예술

Seon(Zen) Buddhism and Visual art

金大烈

머리말

 미술의 창작은 작가내면의 사상, 감정을 물질형태의 작품으로 드러내는 것이다. 그러므로 미술의 연구는 각종 사회현상과 다방면에서의 상호연결 관계를 다루지 않을 수 없다.

 만약 작품으로 부터 말한다면, 작품의 내용, 형식, 양식, 유파, 작가의 사상, 기교 및 표현재료, 용구의 성능 등등을 살펴야 하고, 그리고 감상의 측면을 본다면 작품의 특징, 관객의 문화수준, 생활경험, 심미취미 및 감상과정에서의 심리상태 등등을 섭렵하지 않을 수 없다. 이처럼 미술의 연구는 일종의 사회현상의 고찰이라고도 볼 수 있는데, 즉 동시대의 사회경제적 조건, 정치제도, 민족관 그리고 풍속, 습관 등과도 관계가 복잡하게 얽혀있기 때문이다. 이와 같이 복잡한 현상에 대하여 정확한 연구목적과 관점을 설정, 과학적이고 주도면밀한 연구방법으로 탐색하고 규명하여 객관적으로 확신할 수 있는 논증을 제시하는 것이 미술연구의 과제이다.

 미술사와 미술이론의 연구에는 서로 다른 부분이 있는데, 예를 들자면 사료의 고증에 편중하느냐, 아니면 관점에 편중하느냐, 일반규율을 개괄적으로 탐구하느냐, 구체 대상의 특징을 집중적으로 다루느냐, 학술적 고찰이냐, 심리적 감수 분석이냐, 작품에 대한 기교적 설명이냐, 이론적 진행의 사변성思辨性의 논증이냐 등등이다. 모

든 학술적 규명이 다 그러하듯이 미술의 학적연구도 연구의 목적과 방법을 달리함으로써 연구결과의 가치가 다르게 나타난다. 그러므로 논자마다 각기 다른 견해를 밝히고 있으나 다만 어떤 한편의 저작이나 단편의 논문에서도 어느 한쪽으로 치우치게 됨은 명확한 사실이다.

 이 책은 어떤 특정 주제나 특정 시대를 다루는 미술논저와는 다르다. 다만 선과 미술에 대하여 각종 사료와 자료에 근거하여 몇 가지 특징과 기본개념을 파악하고 그 설정을 세워 본 것이다. 이 책에서는 선禪과 미술에 대하여 언급하였을 뿐 선과 미술은 아니다. 선과 미술을 주체로 예술창작자의 관점을 표현하였을 뿐 선사禪師의 증명이나 '깨달음'의 내용도 아니다. 이는 아직 깨닫지 못한 예술가의 개인적인 관찰과 체험이다.

 선과 예술은 다 같이 인류 내면의 정신활동이다. 그러므로 이를 명확히 말하기 어려우며 또한 언어문자로 서술하기에도 그 한계가 있다. 예술이 본질적으로 선에 가깝고 예술 창작 또한 분석하기 어려워 직감으로 느낀다. 선 또한 지혜와 이성을 초월하고, 직관으로 느끼며 양자가 모두 절대적인 경지를 추구하고 있다. 선과 예술은 다

같이 생명의 자유를 추구하고 있으며 동일하면서도 상이함이 존재한다. 선자禪者는 생명 자체의 자유를 탐구하기에 반드시 생, 사를 초월하여 대 자유를 얻으려한다. 예술가 역시 생명의 자유를 추구한다. 때문에 주변의 장애를 받지 않고 정신을 창작에 집중, 신체, 감정, 지식으로 부터 해방하여 생명을 초월하는 정경을 드러낸다. '수묵화' 출현의 근거가 바로 여기에서 비롯되고 있다.

또한 종교(선)와 교육 그리고 미술은 서로 간에 그 어떤 내재적인 연결 고리가 있어 분리될 수 없는 인과관계를 형성하고 있다.

본래 인류의 가치관이나 문화의식이 오늘날과 같이 각 영역으로 명확히 구분되지 않았던 총체적 성격의 시대 및 사회에서는 교육과 지성, 덕성, 미, 종교 등의 이념이 명확히 분화되지 않은 혼합의 상태였다. 심미 교육은 바로 미감美感 활동을 통하여 미적 감수성을 함양하여 원만하고 조화로운 이상적 인격의 완성을 궁극적 목표로 하고 있었다. 오늘날의 융·복합교육의 의의가 바로 여기에 있다.

이런 일련의 과정에서 나는 선과 예술이 다르지 않으며 예술창작과 이론이 서로 상보상성相補相成의 관계임을 절실히 경험하였다. 그래서 나는 '예술의 학술화' 즉, 예술은 학술의 체體이고 학술은 예

술의 용用이므로 당연히 '미술학'을 염두에 두게 되었다. 이는 또한 교육자로서 학생을 가르치기 위함이며 내 개인의 예술 추구에서의 부족한 부분을 메꾸기 위함이기도 하다.

 이 책에 실린 내용들은 나의 30여 년 창작과 연구 그리고 교육의 과정에서 얻어진 결과물이다. 흩어져 있던 것들을 한자리에 모아 놓고 보니 논거論據가 무르익지도 못한 부분도 있다. 그렇지만 이렇 게라도 한데 묶음으로서 스스로를 점검하는 계기가 되고, 나아가 선학들에 의한 바로잡음과 후학들에게는 길라잡이가 될 수 있을 것 이라는 기대감에 감히 출간하게 되었다.

김대열 2017. 5. 是得齋 墨禪室에서

목차

Ⅰ. 선종사상과 심미교육

Ⅰ. 선종사상과 심미교육

1. 들어가는 말

예술은, 그 내용으로부터 말한다면, 곧 작가의 "생(生)의 성찰"혹은 "생(生)의 자각"이다. 거기에는 작가의 강렬한 감정 작용과 다양한 사회적 기능이 포함되어 있으므로 동서고금의 철인이나 교육가는 모두가 예술을 통해 사람을 교화하려 하였고, 또한 교육목적 달성의 아주 유효한 도구로 생각하였다.

예술의 활동은 아주 자연스럽게 물질존재인 소위 "예술작품"으로 남겨지게 되는데, 이러한 예술작품은 작가의 미감의식(美感意識), 세계관의 기록일 뿐 아니라, 이와 아울러 그 시대 그 사회의 사상 등이 각인되어 자연스럽게 어느 민족, 어느 국가, 심지어 인류 공동의 소중한 문화유산으로 남게 된다. 그러므로 예로부터 지금까지 예술교육을 중시해왔는데, 이를 크게 심미형태(審美形態) 방면의 교육과 심미의식(審美意識)의 교육으로 구분할 수 있다.

심미 형태의 교육은 대상의 객관 형태를 묘술(描述)하고 인식하는데 중점을 두고 있으며, 즉 기예(技藝)의 훈련, 예술 재능의 함양을 통하여 장래 문화예술에 공헌할 것을 기대하며 예술가 양성을 목적하는 협의의 예술교육(art education)을 말한다. 심미의

식의 교육은 "미적(美的) 교육"혹은 미감교육(美感敎育, aesthetic education)이라고도 하는데, 이는 사람의 건전한 심미심리(審美心理) 형성과 아울러 감각, 지각, 정감, 상상, 이해 등 모든 심리능력을 제고하고 나아가 상호 조화와 균형을 이루어 결국 모종의 예민한 심미지각과 미적 감상력 및 창조성을 발휘하여 일반교육의 목적 실현에 기여하려는 비교적 광의의 "예술교육"을 말한다. 또한 여기에는 음악, 미술, 연극, 무용 등의 교육도 포괄하고 있으므로 "미감교육"을 "범 예술적 교육(pan-arts education)"이라고도 한다. 앞서의 협의의 "예술교육"은 "조형예술(plastic art)"혹은 "시각예술(visual art)"의 교육을 이르는 것이나, 이 역시 미감교육의 일환이라 하겠다. 그러므로 본 논문에서 운위하는 "심미교육"은 바로 범주가 비교적 넓은 "미감교육"의 다른 말이라 하겠다.

전문가 양성을 목적으로 하는 "예술교육"은 그 목표가 비교적 명확하고 교육방법 역시 비교적 구체적이며, 이와 아울러 교육의 성과 또한 현저하게 드러나는 것이 특징이다. 그러나 "심미교육"은 예술활동을 수단으로 하는 것이 아니라 예술 이외의 목적을 이루는데 있으므로 즉, "이풍이속(移風易俗), 미선상락(美善相樂)"[1]의 도덕적 효과나 "제악막작(諸惡莫作), 중선봉행(衆善奉行)"과 같은 종교적 목적도 기대하고 있다. 다시 말하자면 심미능력의 함양을 통하여 심신이 건전하고 이성과 감성이 상호 균형을 이루어 조화롭고 완전한 인격성, 미적덕성에 도달하도록 하는 교육이다. 이처럼 심미교육은 단순히 어떤 예술 기교를 교육하는 것이 아니라 인류의 정신적 문화적 영역에서 유기적이고 전체적인 반응을 불러일으키

1 荀子, 樂記.

는 교육으로 즉, 심미활동과 예술적 창조성을 발현하여 새로운 가
치를 발견, 생활과 인격 형성에 변화를 가져오게 하는 것을 그 본질
적 영역으로 한다 하겠다.

이 글에서는 심미교육의 의의와 작용에 관한 이해를 통하여 그 핵
심적 요인인 창조성의 발현과 그 가치를 탐색하는데 목적을 두고,
이와 아울러 불교에서의 미, 예술 문제에 관한 초보적 탐구를 통해,
불교적 심미교육의 가능성을 제시해 보고자 한다.

2. 심미교육 이론의 형성과 전개

심미교육의 이론적 체계는 비록 근대 이후에 이루어졌으나 그
이념은 일찍이 고대 교육에서부터 존재했다. 소위 "완전한 인격
(integrated personality)"이란, 바로 감성과 이성이 상호 균형을
이루는 조화로운 인재(人才)를 말한다. 이성이 아주 강한 사람은 오
직 이치만을 추구하고 고집불변의 경향에 있어 비교적으로 인성과
감성이 결핍되어 있으며, 반대로 감성이 강한 사람은 충동적이고
열정적이나 사고가 결핍되고 지향하는 바가 항구적이지 못하다. 이
두 가지의 균형과 상호 조화를 이루는 것이 바로 건전하고 완전한
미적 인재를 양성하는 것이라 하겠다.

이에 대해 중국의 근대 교육가 채원배(蔡元培)는 다음과 같이 정의
하였다.

> 사람은 누구나 감정을 가지고 있으나 모두가 위대하고 고상한 행
> 위를 하는 못하는데, 이는 감정의 추동력(推動力)의 박약에 있다.

약한 것은 강하게, 박(博)한 것은 후(厚)하게 바꾸어 주는 도양(陶養)이 있어야 한다. 도양의 도구는 미적 대상으로 하며 도양의 작용을 미육(美育)이라 한다.[2]

이러한 사상은 동서를 막론하고 일찍부터 있었다. 고대 서양의 "7자유과(七自由科, septem artes liberales)" 및 중국의 "육예(六藝)", 이 모두가 감성과 이성을 구비한 건전한 자유 시민 혹은 사대부 양성이 그 주된 요지이다.

심미교육의 개념이 완전하고 조화로운 인재 양성을 바탕으로 한다고 할 때, 이 사상의 연원은 아주 유구하다. 플라톤은 조화로운 인재를 내적으로는 "선(善)"을, 외재적으로는 "미(美)"를 가지고 있는 완전한 인간이라고 하였다. 그는 "선과 미"를 일물(一物)의 양체(兩體)로 보았는데, 선은 내적인 가치이고 미는 그 밖의 가치를 말한다. 선의 이념은 추상적이고 심오하여 일반인은 쉽게 학습할 수 없으며 필히 외재적인 "미"의 체험과 깨달음을 통할 때 비로소 이 미적 경계(境界)에 이르게 된다.[3]

플라톤을 대표로 하는 이 "선미합일(善美合一)"의 교육사상은 여전히 그 교육의 최고 이념이며 아울러 이 관념은 중에는 심미교육 내지 지성교육, 도덕교육, 종교교육 등 범율성(泛律性)의 가치를 가지고 있다. 근대에 이르러 서양에서는 인문주의 사상이 흥기하면서, 쉴러(Friendrich Schiller, 1759-1805)는 "아름다운 혼(schöne Seele)"의 교육사상을 제기하고 아울러 그는 "미적 교육에 관한 서간(書簡)(Briefeüber die ästhetische Erziehung des Menschen, 1795)"

2 蔡元培, 教育與人生. 蔡元培先生全集. 台北: 台灣商務印書館. 1979. p.640.
3 Plato. Jowett(tr.) The republic. New York: Random House. 1937.

을 저술하였다. 쉘러는 "아름다운 혼"을 감성과 이성이 상호 조화를 이룬 정신상태라고 하였다. 감성과 이성은 상호 대립적인 정신충동인데, 교육의 목적에서 이 두 가지 정신충동을 통합하고 조화를 이루어야 한다는 것이다. 그는 우리 인간은 자신의 필연적인 것을 현실로 가져오고, 또 자신의 외적인 현실적인 것을 필연성의 법칙에 따르도록 하는 이중의 대립적인 충동을 강요한다고 하였다.[4]

즉, 우리는 감성과 이성의 이중성격을 가지고 있으므로, 한 방면으로는 "절대적 실재성(實在性)"으로 향하고, 그 밖의 다른 방면은 "절대적 형식성(形式性)"을 추구한다. 이와 같이 우리는 이 두 가지의 충동에 의해 움직인다. 즉 "이성 혹은 형식충동(形式衝動)"과 "감성 혹은 소재충동(素材衝動)"이 그것이다. 이 두 가지 충동은 상호 대립적이므로 이를 통합, 조화를 이룰 수 있는 제3의 충동이 요구되는데, 이것이 바로 "유희충동(遊戲衝動)"즉 예술이다. 이 3가지의 충동은 그 성질이 다르므로 추구 대상 역시 다음과 같이 다르다.

① 소재충동의 대상 - 모든 소재에 포함된 "생명"

② 형식충동의 대상 - 물건의 형식 속성인 "형태"

③ 유희충동의 대상 - 위의 두 가지 충동을 매개하는 "살아 있는 상태"

여기에서 "살아 있는 상태"란, 즉 감성과 이성, 소재와 형식이 상호 침투되어 균형을 이룬 상태로, 이러한 경계에 이를 때 우리는 비로소 "아름다운 혼"을 획득한다.[5]

4 竹內敏雄. 안영길 외 역. 미학예술학사전, 서울, 미진사. 1993.
5 Schiller, Fredrich. Wilkinsor E. and Wiloughby, L. A(tr.) Letters on the

영국의 리드(Read, H.)는 "예술에 의한 교육(Education through art)"에서

> 교육에 있어 가능성의 전제인 인간성의 선악에 관해서는 다양한 가정이 보이지만, 우리는 선악의 양자택일을 전면적으로 배척하여 "자연적 중성"이라는 가정을 정립한다. 이것이야말로 교육이 민주적 관념과 논리적으로 결부시킬 수 있는 유일한 가정이다. 교육의 가장 중요한 기능은 "올바른 정신의 확립"에 있으며 그러므로 미적 감수성의 교육은 기본적으로 중요성을 갖는다.[6]

라고 하였다. 그는 플라톤과 쉴러의 학설을 계승하면서 이를 하나로 융합, 20세기 심리학의 한 계보를 형성하였는데, 심미교육의 최고 이상은 감성과 이성, 본능(Id)과 자아(Ego) 및 초자아(Super-Ego)의 균형과 조화의 관계를 유지하는 인재 양성에 있다.[7]

그 밖에 미국의 한 교육가는 서양문화의 이성 지상주의 교육을 비판하고 정신성 회복을 통한 심미교육의 중요성을 강조하면서, 이성과 감성, 상상(imagination)과 앎(understanding), 목적(ends)과 의의(meaning)가 하나로 결합해야 한다고 하였다.[8]

최근의 심리학자 및 두뇌생리학자는 우리의 좌대뇌와 우대뇌의 기능이 서로 다른 점을 발견했는데, 즉 좌대뇌는 전적으로 어문(語文)에 의존, 분석, 상징, 추상, 시간성(時間性), 수적(數的)·논리적

aesthetic education of man. Oxford, England: The University Press. 1976.
6 竹內敏雄. 안영길 외 역. 미학예술학사전, 서울, 미진사. 1993. p.623.
7 Read, H., Education through art, London: Faber and Faber, third Ed.. 1956,
8 Report, Rockefetter Jr.. Coming to our sense: The significance of the art for American education. New York, McGraw Hill. 1977. p.57.

(論理的) 및 수렴적 사고(convergent thinking)의 기능을, 우대뇌는 비어문적(非語文的)으로 종합, 구체(具體), 유추(analogic), 무시간성(無時間性)·공간성(空間性), 직관 및 확산적 사고(divergent thinking) 등의 능력을 가지고 있다.[9] 만약 학생이 심미교육을 받지 못한다면 그의 환경에 대한 감수 및 사물을 접하는 지각 능력은 결여된다. 그래서 대뇌의 작용에 손상이 온다.[10] 그 밖에 만약 적당한 연령에 심미교육을 받지 못하면, 우대뇌의 직관, 상상, 확산적 사고 등의 능력을 다른 연령 단계에서는 보상받기 어렵다고 주장하였다.[11] 이상에서 살펴 본 바와 같이, 심미교육의 최고 이상은 감성과 이성, 수렴과 확산의 사고능력에 있어 균형과 조화를 이루는 완전한 인격성에 있다고 하겠다.

그러면, 심미교육이 우리 인생에 있어서 어떤 작용을 하는지 살펴봄으로써 그 의의를 좀 더 깊이 있게 파악할 수 있을 것이다.

3. 심미교육과 인생의 의의

심미교육은 바로 심미 즉 "미감(美感)"의 함양을 목적으로 하는데, 미학에서의 "미감(美感, aesthetic)"이란 일반적으로 말하는 아름다움(優美, beauty) 뿐만 아니라 웅장미, 숭고미, 비장미, 골계미(滑稽美), 유머미 등의 성격까지 포함하고 있다. 이와 같은 미적 유형을 우리에게 가장 잘 체득할 수 있게 해주는 것은 예술작품 이외에

9 Edwards, B. Drawing on the right side of the brain, Boston: Houghton Mifflin. 1977. p.57.
10 Willims, R. M.(September, 1977). Why children should draw, Saturday Review. 1977. p.14.
11 Hollingsworth, P. Brain growth spurts and art education, Art Educatio, 34(3). 1981.

는 없을 것이다. 혹자는 예술미 이외에 자연미도 있지 않느냐고 반문하겠지만, 이는 협의의 의견으로 그가 만약 "미의 발생원인"을 살펴본다면 그 오해는 바로 풀리게 될 것이다. 즉 자연미 역시 미감의식(美感意識)을 가진 주체(사람)가 그 미감을 객체[對象]에 이입(移入)함으로써 비로소 대상은 미적 면모와 성질을 드러내게 된다. 다시 말하자면 "미"는 비물질적 속성으로 미감의식을 갖춘 사람에 의해 만들어지며, 그것이 발생되는 대상은 내외적인 상호관계를 갖는다. 이로 미루어 볼 때 "심미교육"은 사실 "예술교육(arts education)"의 다른 말이라 할 수 있다.

"인생"이란 한 사람의 성장과 생활 과정, 그리고 그 생활의 행위방식을 말한다. 개체의 성장에는 교육에 의존하는 이외에 후천적 환경인 문화 역시 개체의 성장과 생활 및 행위방식에 크나큰 영향을 미치고 있다. 그렇다면 여기서의 문화란 무엇인가? 문화에 대한 정의는 학자들의 입장에 따라 여러 가지로 서로 다르게 규정되고 있다. 그러나 미국의 문화인류학자 크르크혼(Clyde Kluckhohn)은 "인류학에 있어서의 문화는 한 민족, 한 집단의 생활 형태에 대한 총칭이며, 개체는 그 소속 집단으로부터 사회 유산을 계승하게 된다. 즉 문화는 사람들이 그 생활환경 중에서 이어 받고 만들어 내는 생활 형태이다."[12]라고 하였다. 그런가 하면 미국의 미술 교육가 주네 킹 맥피(June King MeFee)는 문화에 대해 다음과 같이 정의한다.

문화는 어느 한 집단의 사람들에 의한 상호작용의 한 형태로, 이

12 Kluchohn, Clyde, Mirror for man: Anthropology and modern life, 外山滋比古 外 譯(1987) 文化人類學의 世界. 東京: 講談社. p.34.

와 같은 형태는 사람들로 하여금 공유할 가치와 신념이 있어야 하며 행위의 의견에 대하여 승인을 받아 결정된다. 사람들은 바로 이러한 형태 중에 출연(出演)하여 그것을 각색(角色)하며 그 업무를 완성한다. 또한 문화가 어떠하든 아동의 교육을 결정하고 있으며 이와 아울러 그 가치와 신념을 일대(一代) 일대(一代) 전승해 내려간다. 문화에는 교육, 종교, 과학, 예술, 민속 및 사회 조직 등이 포함 된다.[13]

이러한 견해들을 통해 볼 때, 문화는 후천적으로 형성되어 겉으로도 드러나고 또한 안으로도 잠재되는 생활형태의 체계로 이와 아울러 한 집단 한 사회의 모든 구성원이 공유하며 사회유산으로 후대에 전수해 주는 것이라 하겠다. 사람들은 앞 세대의 문화를 전수 받아 개체의 행위와 사고에 대해 판단의 기준을 세우고 사회적 가치와 규범에 부합시키려 한다. 즉 어떤 한 집단의 구성원에게 그 사회의 적합한 사고, 관념, 신념 등을 만들어 내는 것이 바로 문화의 역할이다.

인생의 과정에서 교육, 종교, 도덕, 과학, 경제 등의 중요한 활동이 있는데, 이러한 활동 역시 인류 문화의 아주 중요한 구성 요소이다. 예술이 이러한 문화에 출현하여 어떤 각색과 작용을 하는지를 살펴봄으로써 심미교육과 인생의 의의를 밝힐 수 있을 것이다.

문화 인류학자들은 보통 문화를 "열린 문화(overt culture)"와 "잠재 문화(covert culture)"의 두 가지로 분류한다. 전자는 행위, 복식, 기물(器物), 의식(儀式) 등으로 우리의 눈으로 관찰되어지는 것

13 McFree. J. K.. Preparation for art, San Francisco: Waworth. 1961. p.17.

이며, 후자는 겉으로 드러나지 않는 신념, 종교, 사고방식이나 가치관 등을 말한다. 만약 이와 같은 추상적인 잠재 문화를 언어문자(verbs)로 전달하고자 한다면, 이는 단지 사람들로 하여금 개념의 파악이나 지식을 얻게 하는데 불과하며 여전히 불명확한 이해에 머무르게 한다. 그러나 만약 이를 "시각언어(language of vision, 미술)"로 전달하고자 한다면 추상적 언어 문자에서는 부족한 부분을 메울 수 있다. 이로 미루어 보아 문화의 전승과 전달은 언어문자와 시각언어의 두 가지 도구를 같이 활용할 때 최고의 효과를 나타낼 수 있다. 이는 바로 오늘날 텔레비전이 라디오와 신문의 매개 역할을 같이 함으로써, 대중 전달 매체의 아주 효과적인 도구가 된 원인에서도 그 의의를 발견할 수 있다.

종교적인 신성과 전능, 도덕적인 선과 윤리 규범, 눈으로 볼 수 없는 신비한 존재와 역량(力量)을 만약 언어 문자만으로 전달하고자 할 때, 우리는 단지 그 개념이나 지식을 파악할 수 있겠으나 그 역량과 객관적 존재를 감수(感受)하기에는 어려움이 있다. 그렇지만 이를 만약 시각언어로 전달한다면 불교 경전과 기독교의 성경의 내용도 역력히 드러내어 눈으로 볼 수 있는 구체적인 존재로 나타내게 된다. 티베트 라마교의 만다라, 미켈란젤로의 창세기 벽화, 우리나라 사찰에 걸려 있는 각종 변상도(變相圖), 이 모두가 추상적이고 보이지 않는 잠재 문화를 감수(感受)할 수 있는 구체적 존재로 만들어 낸 것으로 우리에게 감동을 주고 역량을 발휘하고 한다.

미술뿐만 아니라 모든 예술은 잠재 문화를 우리가 감수할 수 있는 객관존재로 만드는 능력 이외에 아주 유력한 문화의 기록이며, 절대 신뢰할 수 있는 역사의 유물이기도 하다. 우리는 능히 이러한 예

술품을 빌어 시간과 공간의 거리가 아주 먼 고대 이집트 파로왕 시대의 문화를 이해할 수 있으며, 경주 석굴암 불상을 통해 신라인의 사회와 종교 신앙을 감수할 수 있다. 우리는 이와 같은 예술품의 감상을 통해서 당시의 사회 문화의 이해와 아울러 선인의 경험과 감정 속에 우리의 경험과 감정을 서로 이입(移入)하게 된다. 이처럼 예술은 문화의 계승과 전달에 있어서 크나큰 작용을 한다.

예술은 문화의 의의와 가치를 한껏 드러내고 있다. 생각해 보면 우리가 일상으로 사용하는 화폐는 한 장의 종이에 지나지 않는데, 아름다운 문양과 위인을 도안해냄으로써 화폐의 유통 가치가 증가될 뿐만 아니라 해당 문화에서 아주 중요한 가치관과 의의를 강조하고 있다. 그 밖의 우표, 기물상의 도안과 인물 조형 등 모두가 그 문화

형이상 세계 (정신세계)	신앙(believes) ↑ 가치(values) ↑ 이론(theories) ↑ 개념(concepts) ↑
형이하 세계 (감각세계)	어휘(words) ↑ 형상(images) ↑ 감각(sensories) ↑ 사물(things)

〈표1〉 감각세계 및 정신세계의 연관체계

의 중요한 가치관과 의의를 전달하고 있으며 아울러 그 물체의 가치성을 제고해 주고 있다. 간추려 말하자면 예술은 문화의 가장 구체적인 표징이며 또한 문화를 받쳐 주는 유력한 지지자로 문화로 하여금 더욱 변화의 가치를 가지게 한다.

이상에서 예술과 일반 문화의 관계를 살펴보면서 그 상호작용과 역할에 관한 이해를 얻을 수 있었다. 이처럼 예술은 각종 문화와 서로 다른 상관관계를 가지고 있으나 여기서는 모두 다 열거하여 토론할 수는 없으며 다만 예술과 종교와의 관계를 다음에 중점적으로 살펴보도록 하겠다.

4. 예술과 종교

우리가 인지(認知)하고 개념이 형성되는 단계를 〈표1〉과 같이 요약 정리하여 설명할 수 있을 것이다.[14]

〈표1〉에서 보는 바와 같이 자연계에 충만한 많은 "사물"은 우리의 "감각"을 투과해 냄으로써, 그 때 비로소 그 물체의 존재와 성질 및 모양을 인지하게 되며, 이 모두는 우리의 시각상(視覺上)에 있어서 그 물체의 "형상(images)"으로 기록되게 된다. 해당 물체의 "형상(形象)"을 사람들은 언어문자(Words)를 통해 형용하거나 전달하고 있으며, 또한 어떤 물체나 사건의 다른 성질을 어휘나 명사로 집약하여 그 사물의 진일보한 개념을 형성하기도 한다. 그리고 관련된 사물의 개념이 많게 되면 한층 더 깊은 이론 체계를 세우게 된다. 이처럼 구체적인 물체의 형상에 대한 인지에서부터 추상개념 및 이

14 Broudy, H. S.(1987). Theory and practice in asethetic education. Studies in art education. 28(4) 1987. pp.198-201: 王秀雄, 1990. p.118.

론의 형성까지 일관된 연결 체계가 존재하고 있음을 알 수 있다. 브로우디(H. S. Broudy)는 심미교육의 "형상형성(形象形成)"단계에 있어서 학생의 "형상"을 구성하고 상상할 때, 물건, 감각, 형상, 언어문자 및 개념을 하나로 결합하여 한 덩어리로 인지하고 사고하고 있음을 특별히 강조하였다. 그러나 애석하게도 브로우디는 심리교육과 신앙, 종교의 관계를 언급하지는 않았다. 이에 대하여 대만 사범대학의 왕수웅(王秀雄)은 〈표1〉의 "이론"의 위에 "가치"와 "신앙"을 첨가하면서 다음과 같이 설명하고 있다.

> 어떤 사물에 대한 이론 체계의 형성은 우리의 심리 내부에 유력한 "가치관"이 형성되었을 때 비로소 이루어지며, "가치관"은 우리의 사고와 행위로 하여금 그에 대한 "신앙"을 유발하고 있다. 종교적 신앙이나 정치적 신앙을 막론하고 그 종교나 정치의 이론과 주장에 대한 이해가 있을 때 비로소 "가치감(價值感)"를 얻게 되며, "가치감"은 "신앙"을 낳게 되는데 이때의 모든 사고와 행위는 전적으로 "신앙"에 의거해 움직이게 된다.[15]

종교와 도덕은 형이상학적인 정신세계에 속한다면, 예술은 형이하학적인 지각요소, 즉 형상, 색채, 음향 등을 통하여 형이상학적인 개념이나 사상을 표출해 내고 있으므로 예술은 곧 형이하학적인 감각 세계와 형이상학적인 정신세계를 다 포함하고 있는 것이다. 그러므로 예술은 추상적인 신성이나 신비의 역량과 존재까지도 시각화하여, 우리가 능히 감지할 수 있는 감각의 존재로 드러내고 있는

15 王秀雄, 1990. p.117.

데, 이는 우리에게 큰 감동을 불러일으키기도 하고 또한 우리의 감정과 정신이 거기에 의지하게도 한다.

 또한, 물론 종교적 신앙이나 도덕적 행위의 역량을 크게 발휘하고자 하거나 신심을 높이고자 할 때는 필히 상상(想像, imagination)에 의지한다. 이러한 상상에는 〈표2〉에서 표시하는 바와 같이 두 가지 갈래가 있다. 즉, 머릿속에서 이전에 이미 보았던 형상(images)을 다시 떠올리는 한 현상(現象)인 "추억의 상상(recall imagination)"과 이전부터 기억하고 있던 형상에 아주 새롭고 신기한 방법을 연결, 이 때 비로소 창조력을 발휘하게 되는데, 이 신기한 형상의 결합은 "창조적 상상(creative imagination)"이다.

 우리가 만약 종교적 귀의(歸依)나 어떤 도덕적 행위를 실행에 옮기

<표2〉상상의 형성과 그 종류

기 전에, 그 결과를 미리 "창조적 상상"으로 "선(옳다)"과 "악(그르다)"의 두 측면에서 예측한다면, '악'의 측면에서는 경계심이 발생하고, "선"의 측면으로 갈수록 안주(安住)의 심리가 더욱 강하게 나타날 것이다. 예술 작품은 바로 예술가의 "창조적 상상"의 결과물이다. 예술가는 작품을 통하여 관중이나 신도의 "선", "악"의 두 측면의 상상을 불러일으키고 그들로 하여금 보다 더 종교적인 역량으

로 경모(敬慕)와 신심(信心)을 가지게 한다.

　실제적으로 예술과 종교는 다 같이 인류활동 중의 비이성적 아니 초이성적인 행위에 속하며, 또한 원초적인 문화 활동의 하나이다. 앞서 언급한 바와 같이 예술은 상상이며, 종교적 믿음 역시 상상이라 하겠다. 예술에서도 신과 영혼이 보이며, 예술은 종교에서처럼 신이나 영혼의 존재를 믿는다. 종교의 활동 역시 처음부터 원시성을 띠고 있으며 초기 단계에서의 예술과 종교는 서로 구분하기 어려운데 비록 논리상으로 예술이 종교보다 우선한다지만 두 가지의 발전 과정을 살펴볼 때, 전후 관계의 구별이 안 된다. 그러므로 아직 철학과 과학이 발전하지 못한 원시사회에서는 고도로 발전된 예술과 종교를 가지고 있었던 것이다.

　예술과 종교는 여전히 초이성적이며 초논리적인 사고에 속하므로, 종교에서는 인간의 나약한 존재를 초자연적 존재와 역량을 통해 구원을 받으려 하고 있으며 예술은 감정을 그 무엇에 기탁하여 황홀하고 도취한 것과 같은 효과까지 얻으려 하고 있다.

　예술과 종교의 유사한 점에 대하여 융(Carl G. Jung)은 다음과 같이 설명하고 있다.

　　　생명의 알 수 없는 측면인 무의식의 측면을 접촉할 수 있는데, 예술에 그 가능성이 있을 뿐만 아니라 선지자, 예언가도 그것으로부터 아주 큰 영향을 얻는다. 그것은 원시인의 사고나 하나의 우주이며, 꿈, 신화 및 예술 언어는 다 같이 무의식의 경계에 속한다. 이 세 가지의 사고와 감각은 모두 "감각형성(sensory images)"에 의지하여 펼쳐지

며 외재적 세계는 여전히 내재적 세계의 상징존재인 것이다.[16]

확실히 예술에 있어서 생동하는 표현 내용을 얻으려면, 예술가는 필히 심리의 심층에 있는 종교적 직관과 생동적인 교류 활동이 있어야 한다. 이처럼 종교는 예술에 있어서 아주 훌륭한 표출을 이끌어 낼 수 있게 하는 관건이므로 세상에서 위대한 예술가는 여전히 종교적 함의를 표출하고 있는 것이다.

신비하고 초월적인 역량이나 존재를 과학언어로는 펼쳐 낼 수 없으며 그렇다고 통상적인 언어문자로도 다 전달할 수 는 없다. 예술이 이를 대신하고 있으므로, 만약 예술이 없다면 종교를 현현(顯現)하기 어려울 것이며 반대로 종교가 없다면 예술은 곧 그것의 최고 유력한 표현 내용을 상실하게 될 것이다.

5. 선종과 미·예술

앞에서 예술과 종교의 관계를 살펴보면서, 예술과 종교는 각기 소능(所能)을 충분히 발휘하는 상호협력이 있을 때, 비로소 크나큰 역량을 얻게 되어 사람들을 강렬하게 감동시킬 수 있다는 사실을 알 수 있었다. 그렇다면 이와 같은 "미"나 "예술"이 불교에서는 어떻게 나타나고 있는지 살펴보도록 하겠다.

우리가 일반적으로 공(空), 허(虛), 무(無), 고(苦), 청정(淸淨), 열반(涅槃), 해탈(解脫) 등의 개념을 떠올리는 것이 바로 불교에 대한 선입견이며, 그러면서 거기에 무슨 미학이나 예술의 내용이 있겠는

16 Jung, Cari G.(1972). Psychology and literature: An Introduction to literary criticism. New York: Capricorn Books. 1972. p.282.

가? 의문을 가지기 쉽다. 그러나 불교는 인생의 본성 및 그 본성과 기타 속성과의 관계를 탐구하여 완전한 인간성, 즉 불성(佛性)에 이르도록 하는 것이 그 궁극적인 목표이므로, 거기에는 이것을 효과적으로 설명하고 그 역량을 발휘해 주는 미와 예술의 내용뿐만 아니라 심미교육의 작용까지도 내포되어 있다.

제 3장에서 근대 이후 서구에서 형성된 미적 범주 즉 우미(優美), 숭고(崇高), 비장(悲壯), 골계(滑稽), 유머 등을 소개하였다. 이와 같은 관점에서 볼 때 불교에도 미적 범주가 있음을 발견 할 수 있다. 즉, 불성(佛性), 진여(眞如), 대방(大方), 원만(圓滿), 허실(虛實), 청정(淸淨), 장엄(莊嚴), 묘(妙), 묘오(妙悟), 색공(色空), 원융(圓融), 조화(調和) 등으로 이러한 범주의 내적 함의는 당연히 서구의 미학과는 구별된다.[17] 서구의 전통미학은 독립적으로 완전한 이론형태를 갖추고 분석적이고 체계적이어서 개념의 추이에 질서가 있으나 불교에서는 이론형태가 체계적이지 못하고 비슷한 의의의 개념이 많아 개념의 추이에 질서가 정연하지 못하다. 그렇지만 거기에는 스스로의 독특한 이론형태와 기타 미학과는 다른 우수한 특성을 가지고 있다. 서구미학의 중심 범주는 "미(美)"이며 미학의 모든 내용은 "미"에서부터 전개되고 있으나 불교에서는 "미"가 중심 범주가 아니며 도리어 미적 범주를 그렇게 중요시 않고 있다. 미적 본질의 탐구에 있어서도 왕왕 기타의 많은 특수한 범주의 연구 중에 숨어서 나타나고 있으며, "미"를 심미현상의 본질로 여기지 않는 것이 특징이다. "미"를 토론의 의제로 해야 할 때에도 심지어 "미(美)"란 말을 잘 사용하지 않고 습관적으로 "묘(妙)"자(字)를 많이 쓰고 있어

17 王海林. 佛教美學. 安徽文藝出版社. 1992. p.8.

경전 중에서 "미(美)"와 "묘(妙)"는 적지 않은 부분에서 동의어로 나타나고 있다. 인도의 고대신화에 나오는 문예여신(文藝女神)인 나실대저(羅室代底)를 경전에서는 묘음불모(妙音佛母), 묘음대사(妙音大士), 묘음보살(妙音菩薩), 또는 미음천녀(美音天女)로 칭하고 있다. 수대(隋代)의 지의(智顗)는 "법화현의(法華玄義)"에서 "묘(妙)라는 것은 미를 찬양하는 불가사의한 법이다.(妙者, 褒美不可思議之法也)"라고 하였다.[18] 그러나 "묘(妙)" 역시 불교에 있어서의 미(美)의 본질적 개념이 아니며 미학의 중심 범주도 아니다. 불교에서의 심미현상의 본질은 바로 "불성(佛性)" 혹은 "진여(眞如)"라고 할 수 있으며 그러므로 일체의 진여교의(眞如敎義)에 부합되는 심미현상을 "불사(佛事)" 또는 "불성(佛性)"을 가지고 있다고 하지 않는가?

불교와 예술과의 관계는 그 역사와 내용만큼이나 유장(悠長)하고 넓고 광범위하여 이를 어디서부터 다루어야 할지 많은 어려움을 느끼게 한다. 그러므로 이 글에서는 종교심리와 심미심리가 잘 교식(交識)되어 있다고 볼 수 있는 "선(禪)"에서부터 불교와 예술의 접합점을 찾아보도록 하겠다.

불교에서의 "깨달음"과 "예술"에 대해서는 "염화미소(拈花微笑)"의 고사에서 잘 드러나고 있다. 붓다는 생명의 도리를 전포(傳布)하는 인류의 스승으로 항상 꽃피고 아름다운 숲 속에서 생명의 진제(眞諦)를 가르쳤다. 어느 때 법회 중에 돌연히 침묵으로 일관하다가 바닥에 떨어진 꽃 한 송이를 들어 대중에게 보였다. 모두들 그 뜻을 이해하지 못했으나 그 중에 가섭(迦葉)이란 제자만이 스승에게 미소로 답하였다. 스승은 기뻐하며 그 꽃을 가섭에게 전해주게 되는

18 王海林. 佛教美學. 安徽文藝出版社. 1992. p.58.

데, 이는 바로 일체 생명의 진제(眞諦)를 언어문자에 의지하지 않고 마음에서 마음으로 전한 것이다. 이는 바로 "꽃"을 매체로 하여 생명의 진면(眞面)을 이해시킨 최초의 한 예라 하겠다. 한 송이의 꽃을 통해 "깨달음"을 얻는 것은 "깨달음의 미(美)"의 시작이며, 역시 "깨달음의 예술"의 시작이라 하겠다. 단순히 혹은 생물학적으로 말하자면 "꽃"은 식물의 생식기관에 불과하다. 꽃이 피는 것은 한 그루의 나무가 그의 생명이 성숙했음을 알리는 것으로, 자아완성을 이룬 생명은 자기를 확대하고 연장하는 아주 중요한 의의를 가진다.

꽃은 바로 생명의 확대와 연장의 상징이며 사람들은 꽃의 형상, 색채, 그리고 향기에 대해 사랑을 느낀다. 만약 우리가 꽃의 형상, 색채, 향기를 좀 더 자세히 관찰해 본다면 이는 모두가 "생식"을 위한 것임을 쉽게 발견할 수 있다. 꽃의 찬연한 색채는 벌, 나비를 끌어들여 화분을 전파시키기 위함이며 향기 역시 마찬가지 역할을 하고 있다. 꽃의 생명은 아주 짧아 어느 것은 2, 3일 어느 것은 길어야 1주일 정도 유지하다 시들어 버린다. 봄은 화분수정이 제일 적합한 계절이므로 모든 꽃들이 다투어 피어 선염(鮮艶)한 색채, 농후한 향기로 곤충을 유인하여 짧은 기간 동안에 "자기확대", "자기연장"의 업무를 마치게 되는데, 이처럼 꽃이 기승을 부리며 아름다움을 뽐내는 데는 생명존재의 노력이 숨어 있다.

사람들이 꽃을 사랑하고 꽃의 생명에서 "미"를 느끼며, 이를 다른 사람과 나누어 향유하고자 함은 바로 우리가 꽃을 통해서 자기 생명의 미를 발견하고 있기 때문이라 하겠다. 우리가 다른 사람에게 꽃을 선물하는 것은 그와 함께 꽃의 생명을 나누어 향유하고자 함

이며, 우리는 꽃이 피었다 지는 전 과정에서 그때그때의 아름다움을 느끼게 되는데 이는 자기의 생명에 대한 애착과 그립고 아쉬움에서 오는 마음의 표출인 것이다. 가섭은 이러한 것을 꿰뚫어 보고 즉 직관의 사고, 창조적 상상력으로 이것을 뛰어넘어 생명의 진제(眞諦)인 "깨달음", "진여(眞如)"를 얻은 것이다.

 이처럼 선적(禪的) 접근의 방법은 과학적인 방법처럼 사물을 객관적 측면에서 보고 각양각색으로 분석 규명하는 것이 아니라 사물 자체에 직접 진입하여, 즉 "직관의 사고"로 그것의 내부로부터 그것을 보고자 하는 것이다. 그렇게 함으로써 그것이 가지고 있는 모든 비밀-희열, 고통 등-을 알게 된다. 즉 그것의 내부에서 꿈틀거리는 생명의 모든 것을 알게 된다. 그 뿐만 아니라 그것의 '지식(知識)'을 장악함과 아울러 우주의 비밀을 알게 되며 이 때 거기에는 자아의 비밀까지 포함된다. 이 경우 그 비밀은 지금까지 추구하던 바로부터의 탈출을 의미한다. 이와 같이 실체를 인지하고 관찰하는 방법이 바로 선적(禪的) 방법이며, 이를 의지적(conative) 혹은 창조성의 방법이라 한다.[19]

 예술의 창작 역시 "자기실현", "자기완성"으로 예술가의 창작은 바로 진실이며, 그가 진실하고도 진실되게 창조해 낸 그 무엇은 다른 어떤 것의 답습(踏襲)이 아니며 그 스스로 존재하는 것이다. 그가 그린 꽃은 그의 몰입[無我]에서 드러난 것이므로 그것은 어떤 자연물의 모본(摹本)이 아니라 바로 또 다른 '새로운 꽃'인 것이다.

 붓다는 "일체중생 실유불성(一切衆生 悉有佛性)"이라고 하였다. 우리는 누구나 태어나면서부터 "불성(佛性)", "창조성"을 부여받았으

19 張錫坤 編. 佛教與東方藝術. 吉林教育出版社. 1992. p.121.

므로 우리는 모두가 부처나 예술가가 될 수 있는 것이다. 당연히 화가, 조각가, 음악가, 시인 같은 구체영역의 예술가가 아니라 생명의 의의를 찾는 생활의 예술가가 될 수 있으나, 우리는 자기의 의식, "불성", "창조성"을 발현하지 못하고 있는 것이다. 선적(禪的) 사고방법이야말로 생(生)을 위한 예술가, 창조성의 예술가에게 있어서 아주 적합한 심미교육이라 하겠다.

6. 나가는 말

앞에서 이미 살펴 본 바와 같이 예술은 바로 인류의 정신적, 문화적 영역에서 기본적으로 구성적인 변화를 낳게 하는 "창조성"을 그 바탕으로 하고 있다. 그러므로 개체의 성장에 있어서 예술적 창조성의 발현과 심미활동을 통해 새로운 가치를 발견하고 생활과 인격 형성에 변화를 가져오게 하는 것, 즉 미적 세계관 내지 창조적 인간관에 심미교육의 본질적 의미가 있다 하겠다.

그렇다면 창조성이란 무엇인가? 창조성은 바로 인류가 부여받은 하나의 특별한 능력으로, 미미한 인간이 신(神)과 동등한 행위를 하는 것이라 하겠다. 신의 무한의 공간, 시간상에서 무(無)에서 유(有)의 사물을 만들어 낸다면, 인간의 창조는 기존의 사물을 이용하여 즉, 구요소(舊要素)를 신결합(新結合)하여 새로운 내용, 새로운 가치를 만들어 내는 행위 및 행위의 산물을 말한다. 창조성의 특징은 신기성(novelty), 새로움에 있으며 이 새로움에 대한 전기는 바로 속박을 벗음으로써 이루어진다.

모든 문화에 있어서 사건, 사물은 우리의 정신영역 속에 숨어 있으

면서 어떤 규정을 만들어 그 정신활동의 범위를 제약하고 있다. 사람들은 누구나 이와 같은 제약을 뛰어넘을 수 있는 능력과 바람을 가지고 있는데, 이것이 바로 창조성이며, 이 제약으로부터 반사되는 속박을 벗는 것, 즉 제한된 환경이나 이미 승인된 통상적인 처리방법의 한계를 초월하여 '자기해방'을 얻는 것은 창조의 과정, 창조성의 발현이라 한다.

창조의 과정에서 아주 일반적이면서도 중요한 특징이라 할 수 있는 것은 바로 그 성취가 쉽게 이루어지지 않는데 있다. 즉, 신대상(新對象), 신경험(新經驗), 신존재(新存在) 등은 쉽게 얻어지는 것이 아니므로 강렬한 탐구의 의욕과 바램이 있어야 하며, 그리고 그 의욕과 바람에 만족할 만한 탐구방법이 요구된다. 그러므로 예술적 창조는 단지 그 작품의 신대상(新對象)만을 탐구하는 데 있는 것이 아니다. 거기에는 유의적(有意的), 무의적(無意的)으로 그 어떤, 그 무엇에 대한 탐구의 바램과 더불어 끊임없는 추구와 지속적인 노력이 있어야만 한다.

우리는 미술사를 통해서 위대한 작가는 모두가 풍부한 창조성을 발현하고 있음을 볼 수 있다. 그들의 작품 속에는 어떤 개성과 상상이 깃들어 있으며, 새로운 의의를 제시하고 있다. 이는 바로 작가가 어느 방면에 있어서 기존의 경계를 확대 혹은 타파하고 그의 독특하면서도 풍부한 상상력으로 감각과 사상을 부호(符號), 조형(造形), 색채(色彩)를 빌어 발현한 것이다. 즉 낡은 문제에 대한 신해답(新解答)이다.

이상에서 논의한 예술적 창조과정은 불교에서의 수행의 방법이나 깨달음의 과정과 서로 일맥상통하고 있음을 발견할 수 있다. 앞서

의 "낡은 문제에 대한 신해답이다"는 "고정되고 닫힌 견해의 해체와 파괴는 곧 해탈의 의미인 지혜와 바른 깨달음의 지평을 여는 것이다"[20]와 같은 의미라 하겠다.

지혜와 깨달음에 대하여 박선영은 "불교에서 말하는 최고 수준의 진정한 지혜는 깨달음을 그 계기로 하는 바, 여기서의 깨달음을 통한 앎은 감각적 지각을 매개로 하거나 언어의 중간 세계를 통한 논리적 추리에 의한 상대적 지식의 획득이 아니라, 그 어떤 매개나 중간세계로부터도 벗어나서 나를 포함하여 사물을 그 자체에 있어서 통찰하는 직접적이고 체험적인 앎"[21]이라고 한 바 있다. 이 내용 또한 앞에서 이미 설명한 미적 인식과 합일하고 있음을 알 수 있다. "불성은 무한한 창조의 가능성이며 현재에의 여여(如如)한 충만됨으로 해석할 수 있다."[22] "일체중생은 곧 불성(佛性)"이며, 모든 사람은 누구나 정도의 차이는 있을지언정 모두가 창조성을 가지고 있다. 심지어 스스로가 창조력이 없다고 자인하는 사람도 지도를 받은 후에는 놀랄만한 성취 효과를 보게 된다.

우리는 일상생활 중에서도 직관과 창조성의 사고를 필요로 하고 있음을 쉽게 찾을 수 있다. 예를 들자면, 전공이나 직업의 결정, 의복, 주택, 가구 등의 선택에 있어서 착오나 후회를 경험할지라도 전통이나 인습에 구애받지 않고 처리하는 것 등이 그러하다. 이처럼 우리의 생활 곳곳에서 개인의 독특한 직관의 사고와 판단이 요구되므로 직관, 창조성 및 "확산적 사고력(divergent thinking)"의 강

20 김용표. 불교적 인격교육의 이념과 방법, 宗敎敎育學硏究. 2. 서울: 한국종교교육학회. 1996: p.47.
21 박선영, 현대 교육의 고민과 불교의 역할. 宗敎敎育學硏究. 1. 서울: 한국종교교육학회. 1995. p.13.
22 김용표, 불교적 인격교육의 이념과 방법, 宗敎敎育學硏究. 2. 서울: 한국종교교육학회. 1996. p.51.

화 훈련이 필요하다.[23] 토랜스(Torrance)는 창조성의 지력 증진(智力 增進) 또는 발전의 필요성에 대해, "우리의 사회는 일원화의 시대에서 다원화의 시대로 발전하고 있다. 그러므로 학생들에게 학교 재학시 창조성의 사고(思考)를 얻게 한다면, 장래 그들은 다원적 문제를 극복하고 다원적 사회에 적응할 능력이 생긴다."[24]라고 역설하였다.

심미교육의 구체적인 방법론이나 그 적용에 관하여 다양한 주장이 있으나 결국 그 핵심적 요소는 바로 건전한 심미심리 형성을 통한 창조성의 발현에 있다하겠다. 즉, 인류의 정신적 문화적 영역에서 이를 받쳐주고 또한 변화 발전을 이끄는 예술적 창조성을 교육에 의해 회복하려는 것이다. 미학, 예술론 및 예술 실천의 발전과 더불어 우리의 모든 문화 활동에 있어서 심미(審美)의 역할은 더욱 중요시되고 있다. 이제 심미교육은 교육 중에서 아주 중요한 구성 요소가 되어있을 뿐 아니라 모든 교육의 바탕을 이루고 모든 교육개혁의 돌파구를 여기서 찾게 하고 있다. (이 논문의 원제는 "심미교육과 종교"이며 『종교교육학연구』 제 3권(pp.169-187, 서울: 한국종교교육학회)에 1997년에 실린 것이다.)

23 Bruner, J.S., The process of education. Cambridge: Harvard University Press. 1960.
24 Torrance, E.P., Creative intelligence and agenga for the 80s. Art education, 33(7). 1980

Ⅱ. 선적사유와 심미교육의 접근성

II. 선적사유와 심미교육의 접근성

1. 선적사유와 심미교육

우리는 누구나 항상 즐겁고 아름답게 살길 바라고 있다. 즉 상락아정(常樂我淨)을 위하여 열심히 일하고 어려움이 있어도 이를 참아내며 오늘 보다는 내일의 아름다움을 기대하며 살고 있는 것이 아니겠는가? 그렇다면 아름다움은 무엇이며 그것은 어디에 있는 것인가? 붓다는 세상의 모든 존재, 말 없는 자연은 모두가 아름답고, 그대로가 참이며, 깨달음이며, 해탈열반(解脫涅槃)의 세계라고 하였다.

종교와 교육 그리고 예술은 서로간에 그 어떤 내재적인 연결 고리가 있어 분리될 수 없는 인과관계를 형성하고 있다. 즉 예술은 종교의 신비이고 추상적인 역량까지도 시각화하여 교육적 작용을 하고 있는 것이다.

본래 인류의 가치관이나 문화의식이 오늘날과 같이 각 영역으로 명확히 구분되지 않았던 총체적 성격의 시대 및 사회에서는 교육과 지성, 덕성, 미, 종교 등의 이념이 명확히 분화되지 않은 혼합의 상태였다. 예를 들자면, 고대 그리스의 Kalokagathia[1]의 교육사상은

1 그리스어의 Kalos(미)와 Agathos(선)의 합성어로 고귀하고 교양이 높은 인재, 즉 철학상 혹은 교육상으로 그 이상적 경계에 도달했음을 의미한다.

통일되고 조화로운 인재양성을 이상으로 하면서 이 관념 중에 미적 교육이 곧 지성교육, 덕성교육, 종교교육이었다.

 '미적교육론'은 '예술교육론' 중에서 제일 먼저 나타난 이론으로 미학사상 '미'와 '예술'이 서로 부합되지 않으므로 교육사에 있어서 '미적 교육'과 '예술교육(Art Education)' 역시 동일한 개념이 아니다. 미적 교육은 바로 미감(美感) 활동을 통하여 미적 감수성을 함양, 원만하고 조화로운 이상적 인격의 완성을 궁극적 목표로 하고 있으므로 이는 곧 "미적 덕성(美的德性)의 함양", 즉 넓은 의미의 도덕 교육이라고 말할 수 있으며 또한 종교 교육과도 상통하고 있다고도 볼 수 있다. 뿐만 아니라 예술은 여전히 미적 가치를 최고로 함유하고 있으며 미적 문화의 대표이다. 그러므로 '예술에 의한 교육(Education Through the Arts)'혹은 '미적 교육'은 실제적으로 예술 교육을 통해 그 이념을 실현하게 된다.

 불교는 바로 붓다의 교육이며 붓다가 되기 위한 교육이기도 하다. 그리고 그 궁극적 이상은 개인의 인격완성인 "깨달음"과 아름다운 세상인 불국정토, 즉 상구보리(上求菩提)를 통한 자리(自利)의 충족과 하화중생(下化衆生)의 이타행(利他行)을 실현하는데 있다. 이를 실현하기 위해서는 불교의 수행자가 기본적으로 밟아야 하는 세 가지 단계적인 방법으로 계(戒), 정(定), 혜(慧)의 삼학(三學)이 있다. 계는 악한 행동을 하지 않고 선행(善行)[止惡修善]을 하겠다는 자기 서약이며, 정은 명상을 통하여 마음의 안정과 마음의 동요가 멈춤을 말하는 것으로 삼매(三昧)이다. 혜는 계·정에 의해 얻어지는 마음인데 진리를 바르게 관찰하는 힘이다.

 이러한 삼학의 성격을 통해볼 때에 자연히 귀결되는 것은 선종(禪

宗)의 수행법이다. 선은 불교수행의 가장 기본적인 방법이며 붓다가 수행한 방법으로 최상의 교육방법이기 때문이다. '염화미소[拈花微笑:붓다가 꽃을 드니, 가섭(迦葉)이 미소로 답했다.'는 '꽃'을 매체로 생명의 진제(眞諦)를 이해시킨 최초의 '심미 교육'이다.

"선은 오직 내면적 경험에서 얻어지는 것이며 실제의 체험을 통해서 이룩됨으로 곧 언어도단(言語道斷)하고 심행처멸(心行處滅)한 곳에 있으며 이심전심 직통(直通)하는 경지를 선이라 한다."[2] 선은 개념으로도 알 수 없고 지식에도 있지 아니하며, 사유 이전에 있는 것이라 하여 직관지(直觀知)라고도 말한다. 심미적 인식 역시 개념적, 분석적, 서술적 혹은 추리적 차원의 인지(intellect)가 아니라 이를 뛰어 넘는 직관과 성격을 같이하고 있다.

본문은 이와 같은 점에 착안하여 선종과 심미교육의 접근성을 살피는데 목적을 두고 다음과 같이 나누어 서술하도록 한다. 2장에서 선종에 대한 이해와 그 본질을 탐색하고, 3장에서는 선적 사유의 특징과 표상방법을 살펴봄에 있어 심미교육중의 직관인식과 비교분석하고자 한다. 4장에서는 선적 표상과 심미교육의 결합의의를 살펴보고 5장에서는 이상의 내용을 정리하면서 선종과 예술의 결합이 심미교육의 궁극적 목적에 도달하기 위한 효과적인 방안임을 제시해보고자 한다.

2. 선종의 이해와 본질

선(禪)은 산스크리트어의 Dhyana, 팔리어의 jhana의 음역이며

2 김준경, 《불교교육학》, 서울, 한국불교교육대학, 1981, p.133.

음(音)과 의(意)를 합쳐서 선정(禪定)이라고도 하는데 여기서 정(定)은 마음을 하나의 대상에 전주(專主)하여 고요하게 한다는 의미이다. 의역(意譯)으로는 구역(舊譯)에서는 사유수(思惟修)라고 하였고 신역(新譯)에서는 정려(靜慮)라고 하였는데 후자가 원래의 의미와 더 가깝다고 여겨진다.

정려란 '정기사려(靜其思慮 조용히 사려한다)', '정중사려(靜中思慮 고요한 중에서 사려한다)'라는 뜻이다. 전자는 지(止), 즉 정(定)에 속하고 후자는 관(觀), 즉 혜(慧)에 속한다. 즉 지관과 정혜다.

이와 같은 선정은 그 수련 과정을 4단계로 구분하는데, 이를 '4선' 혹은 '4정려'라고도 한다. 먼저 정좌하여 마음을 정리하고 기(氣)를 모으며 좌선을 통해 모든 망념, 망상을 다 버리고, 마음속의 그 어떤 생각도 다 놓아 버림으로써 평정을 얻은 다음, 정(靜)으로부터 정(定)의 경지에 도달하게 한다. 정(定)이란 정좌(靜坐)만을 의미하는 것이 아니라 마음이 흩어지지 않는다면 앉거나 눕거나 서거나 걷는다 해도 모두 정(定)이라 말 할 수 있다. 이와 같은 정(定)의 단계를 거쳐 혜에 이르게 되며 최후에는 생사윤회를 초탈하여 열반의 경지를 이루게 된다는 것이다.

선정 절차 중에는 주체에 따라 서로 다른 층차가 형성되어 서로 다른 심리적 감수와 심리 상태를 형성하게 한다. '상(相)'으로 부터 오(悟)에 이르며, 오에서 '선(禪)'에 이르고 선에서 '정(定)'에 이르며, 정에서 '혜(慧)'로 한층 한층 심입해간다. '색상(色相)을 떠나지 않지만 또한 색상을 떠난다'는 것이며 '상을 이어 가며 또한 상을 떠나며 상을 떠나 또한 상을 이어 간다'[3] 는 것으로 점차 상을 떠나는바

3 《金剛般若波羅密經》〈如理實見分〉.

한 층 한 층 상을 떠나 최후에는 마음과 물상이 모두 다 떠나는 물아 양망의 선경(禪境)에 진입하게 된다는 것이다.

이상은 원시불교의 선정설(禪定說)에 대한 개략적인 설명이며, 선이 본격적으로 대두된 것은 달마가 동쪽, 즉 중국으로 와서 선법을 펼치면서 부터이다. 이후 중국에서 선이 활발히 전개되면서 선종이 하나의 종파로 형성되었는데, 중국의 선은 비록 인도에서 유래되었지만 인도의 선과는 다르다. 이에 대하여 갈조광은 다음과 같이 설명하고 있다.

> 중국 선종이 비록 인도 선학에 뿌리를 두고는 있지만, 인도불교의 다른 여러 방면의 이론들을 융합하고, 또 중국 토산의 노장사상 및 위진 현학과 결합하여 정밀한 세계관 및 그 세계관에 적합한 해탈 방법과 인식방법을 갖춘 하나의 종교 유파를 형성하였다.[4]

중국에서 새롭게 정립한 선종의 가장 기본적인 관점은 '즉심즉불, 돈오견성(卽心卽佛, 頓悟見性)'에 두고 있으며, "본심본체가 본래부터 부처이다[本心本體本來 是佛]."라는 사유방법에 입각하여 인간의 본래 자연 그대로 존재와 현실성을 재확인한 인간관의 혁신이다. 이는 전통 불교의 측면에서 볼 때 아주 파격적인 것으로 혜능(慧能)의 육조혁명(六祖革命)에서 부터 비롯되고 있다.

혜능의 선사상은 마음과 부처가 원만한 결합으로 완성된 걸작이라고 할 수 있다. 혜능은 불성을 우리의 마음으로 이입시킨 동시에 또한 부처를 인간 자체로 끌어내렸기 때문에 '卽心卽佛'의 '佛'은 단

4 갈조광 저, 정상홍, 임병권 역, 《선종과 중국문화》, 서울, 동문선, 1991, p.18.

지 우리 마음의 자재임운(自在任運)이며 인간의 본성이 자연히 현현(顯現)한 것이다. 그는 "사람들의 인성은 본래 깨끗하고 만법은 자성에 있다.[世人性本自淨, 萬法在自性]"고 하였으며 또한 "깨닫지 못하면 부처가 중생이고, 한 생각에 만약 깨달으면 중생이 부처이다.[不悟卽佛是衆生, 一念若悟, 卽衆生是佛]"라고 말하였다.

혜능(慧能)은 깨달음의 방법인 선정에 대해 다음과 같이 정의하고 있다.

> 밖으로 모습[相]을 떠난 것을 선이라 하고 안으로 어지럽지 않은 것을 정(定)이라 한다. 밖으로 만약 모습을 집착하면 안의 마음이 곧 어지러워지며, 밖으로 만약 모습을 떠나면 마음이 곧 어지럽지 않아서 본성풍이 스스로 깨끗하고 스스로 안정된다. 다만 객관 경계를 보고 경계를 생각하면 곧 어지러워지니, 만약 여러 객관 경계를 보더라도 마음이 어지럽지 않으면 이것이 참된 선정이다. 선지식이여, 밖으로 모습 떠나면 곧 선이고, 안으로 어지럽지 않으면 곧 정이 되니 밖의 선[外禪]과 안의 정[內定]이 바로 선정이다.[5]

그는 우리의 마음이 어떤 특정한 생각에 집착하지 않는 다면 그때그때 마다 적합한 사유를 할 수 있다고 주장한다. 이처럼 어지럽지 않고 맑고 물들지 않은 마음은 "왕래가 자유롭고 막힘도 거리낌도 없다."[6] 그러면서 이러한 마음을 위하여 자성진공(自性眞空)을 주장하고 있다.

5 慧能, 《壇經》,〈坐禪品〉外離相爲禪, 內不亂爲定, 外若著相 內心卽亂 外若離相 心卽不亂 本性自淨自定 只爲見境思境卽亂 若境諸境心不亂者 是眞定也 善知識 外離相卽禪 內不亂卽定 外禪內定, 是爲禪定
6 慧能, 《壇經》,〈頓漸品〉, 來去自由, 無滯無礙

선지식이어, 내가 공하다고 말함을 듣고 곧 공에 집착해서는 안 된다. 공부하는 데는 무엇보다 먼저 공에 집착하지 않아야 하니, 만약 마음을 텅 비워 고요히 앉아 있기만 하면 곧 아무것도 없이 텅 빔에 떨어지게 된다. 선지식이어, 세계 허공이 능히 만 가지 것의 빛깔과 모습을 머금어 해와 달, 별자리, 산과 내, 큰 땅과 샘과 개울, 풀과 나무와 수풀, 착한 사람과 악한 사람, 좋은 법과 나쁜 법, 천당과 지옥, 온갖 큰 바다, 수미산과 같은 큰 산들이 모두 허공 가운데 있다. 세상 사람들의 삶의 모습이 공함도 다시 이와 같아서 허공이 공하되 만 가지 것을 머금은 것과 같다.[7]

마음이 아주 공허한 경지에 이르러 즉, '심공일체공(心空一切空)'이 바로 불성이라는 것이다. 그러나 선종의 이와 같은 '공'은 '빈 마음으로 정좌하는 것이[空心靜坐] 아니며 빈 것만을 생각하는 것[念念思空]이 아니라 몸은 세간에 있지만 정신만은 오직 물들지 않는다'는 것이다. 있음이 있음으로 실체화됨으로 해서 없음이 아무 것도 없는 것으로 허무화 되는 것이니, 있음이 있되 공한 줄 알면 없음 또한 없되 없음 아님으로 드러난다는 것이다.

붓다가 공을 설한 것은 있음에 대한 실체적 집착을 깨기 위함이므로 공하다는 말을 듣고 공에 집착해서는 안 된다. 있음에 대한 집착을 깨기 위해 공한 진제(眞諦)를 말하고, 공에 대한 집착을 깨기 위해 연기되고 있는 속제(俗諦)를 말한 것이니 공을 말해도 없음이 아

7 慧能,《壇經》,〈般若品〉善知識 莫聞吾說空便即著空 第一莫著空 若空心靜坐 即著無記空 善知識 世界虛空 能含萬物色像 日月星宿 山河大地 泉源溪澗 草木叢林 惡人善人 惡法善法 天堂地獄 一切大海 須彌諸山 總在空中 世人性空 亦復如是.

니고 속제를 말해도 있음이 아니라는 것이다. 다시 말하자면 견성성불(見性成佛)은 우리가 보통 이해하듯이 절대의 성품을 보아서 부처의 경지를 이루는 것이 아니라 일체법이 공함을 체달하여 일체법에 대해서 취함이 없음이 견성이며, 일체법이 공하되 공도 공한 줄 알아서 만가지법 버림 없는 것이 깨달음을 이룸[成佛]이라는 것이다. 일체법을 보지만 일체법에 국한되지 않고 모든 곳을 편력하지만 어느 한 곳에 머무르지 않는 진공(眞空)을 체달하여 지혜 그대로의 선정[卽慧之定]을 쓰는 것이 선정이며, 묘유(妙有)를 체달하여 선정 그대로의 지혜[卽定之慧]를 쓰는 것이 성불이라는 것이다.

> 지혜로 살펴 비추면 안과 밖이 밝게 사무쳐 본래의 마음을 알 수 있다. 만약 본마음을 알면 본래의 해탈이니 해탈을 얻으면 곧 반야삼매이며 곧 생각 없음[無念]이다. 무엇을 생각 없음이라 하는가? 만약 온갖 법을 보더라도 그 마음이 물들어 집착하지 않으면 이것이 생각 없음이다. 쓰면 곧 온갖 곳에 두루하되 또한 온갖 곳에 집착하지 않고, 다만 본심을 깨끗이 하여 육식(六識)으로 하여금 육문(六門)으로 나오게 하되, 육진(六塵)에 물듦 없고 섞임 없으며 오고 감이 자유롭고 통용에 막힘이 없으면 곧 반야삼매이며 자재해탈이니, 이것을 무념행이라 한다.[8]

여기서 말하는 '무념'은 단순히 "물들거나 집착하지 않고 우리 마

8 慧能,《壇經》,〈般若品〉智慧觀照 內外明徹 識自本心 若識本心 卽本解脫 若得解脫 卽是般若三昧 般若三昧 卽是無念 何名無念 知見一切法 心不染著 是爲無念 用卽徧一切處 亦不著一切處 但淨本心 使六識出六門 於六塵中無染無雜 來去自由 通用無滯 卽是般若三昧 自在解脫 名無念行.

음으로 만물을 보는 것"[9] 을 의미한다. 어떤 것에 고착됨이 없이 만물에서 우리 마음이 활발하고 자유롭게 활동하게 해야 한다 는 것이다. 그리고 육식(六識)이란 안(眼)·이(耳)·비(鼻)·설(舌)·신(身)·의(意)의 여섯 가지 인식작용 즉, 안·이·비·설·신·의의 육근(六根)을 근거로 하여 색(형상), 소리, 향기, 맛, 촉(觸), 법(개념이나 직감의 대상)의 육경[(六境: 육진六塵)]에 대하여 견(見), 문(聞), 취(臭), 미(味), 촉(觸), 지(知)의 요별작용(了別作用)을 하는 것이다.[10] 이에 대해 연기론 자체의 표현으로 보면 육근, 육경이 있되 공하기 때문에 육식의 연기가 있고, 육식은 연기된 것이니 머문 바가 없으니, 지금 아는 식(識)은 안에도 있지 않고 밖에도 있지 않지만 안과 밖을 떠나지 않는다 할 것이다. 그렇다면 앎을 없애고 반야를 구해도 옳지 않고, 앎의 실체성에 그냥 주저앉아 반야를 헤아리려도 옳지 않다고 하고 있다.

오직 반야는 안[內: 六根] 으로 얻을 것이 없고 밖[外: 六境]으로 구할 것도 없는 줄 알아서 앎을 앎 아닌 앎으로 굴려 씀에 있으니, 앎 아닌 참된 앎을 쓰면 아는 그 자리를 떠나지 않고 붓다의 경계를 보고 붓다의 지위에 이르르게 되며, 이것이 바로 내외 명철한 해탈이라는 것이다.

혜능의 중심사상은 돈오견성과 반야바라밀이며, 그 구체적 실천은 무념(無念)·무주(無住)·무상(無相)의 사상이다. 그는 '나의 법문은 무념을 종지로 삼고, 무상을 체로 삼으며 무주를 근본으로 하고 있다.'라고 하면서 '일체의 외부경계에 물들지 않는 것을 무념이라고 한다.'고 말하고 있다. 여기서 말하는 무념이란 단순히 아무 생

9 慧能,《壇經》,〈疑問品〉於諸境上心, 不染, 曰, 無念.
10 길상 편저,《불교대사전》, 서울, 홍법원, 2001, p.1979.

각 없는 허무한 마음상태를 말하는 것이 아니라 본래 청정하고 텅 빈 상태를 의미하고 있다.

선종의 견해로는 외계의 모든 것은 다 허황한 것이며 무의미한 것으로 보고 있다. 즉 "본래 한 물건도 없으니[本來無一物]" 외재적인 모든 사물은 마음의 망념으로 나타나는 것이다.

> 만약 마음을 본다고 말한다면, 마음이란 원래 허망한 것이니 마음이 헛깨비 같은 줄 알면 볼 것이 없다. 만약 깨끗함을 본다고 말한다면 사람의 성품이 본래 깨끗한 것인데, 망념으로 말미암아 진여를 덮은 것이니, 다만 망상이 없으면 성품이 그대로 깨끗하다.[11]

우리의 마음이 곧 일체의 것이며, 본래 청정하고 텅 빈 것이었는데 갖가지 허위의식[妄念]으로 인하여 청정한 마음이 가려졌다는 것이다. 그러므로 사람들은 "망상이 없으면 성품이 그대로 깨끗하다."는 진리를 깨달아야 한다는 것이다. "깨닫지 못하면 부처가 중생이고 , 한 생각 만약 깨달으면 중생이 부처이다."라고 하였다.

이처럼 선종은 중생과 부처를 대등한 관계에 놓았다. 그러면서 그것이 추구하는 바는 바로 본래 청정한 우리의 마음을 찾는 것이며, 외부로 부터 오는 욕망을 자발적으로 억제하여 그 마음으로 하여금 스스로의 주인이 되게 하는 것이다.

스즈키 다이제스(鈴木大拙)는 선의 본질에 대하여 다음과 같이 정의 하고 있다.

11 慧能《壇經》, 〈坐禪品〉 若言看, 心 心原是妄 知心如幻 故無所看也 若言看淨 人性本淨 由妄念故 蓋覆眞如 但無妄想 性自淸淨.

선이 목표하는 것은 정신의 본성을 통찰하는 것이며 정신 그 자체를 단련하여 그 정신으로 하여금 자기 스스로의 주인이 되게 하는 것이다. 즉 자기 스스로의 정신 또는 영성(靈性)의 그 본래의 성질에 투철해가는 것이야말로 바로 선불교의 근본 목적이라고 할 수 있다.[12]

이와 같은 선의 목표에 도달하기 위해서는 점수(漸修: 좌선을 통한 점진적 수련)의 방법 이거나 돈오(頓悟: 문득 깨달음)를 통하게 되는데, 이 모두가 우리의 본심 즉 '내 마음이 곧 부처'임을 깨닫는 것이다. 부처와 중생·주체와 객체·우주만물의 모든 형상은 내 마음의 작용이며, 만약 내 마음이 없다면 이 모든 형상이 존재 할 수 없다는 것이다. 혜능은 다음과 같이 말하고 있다.

그대들 스스로의 마음이 곧 부처이니 조금도 의심하지 말라. 밖으로는 일으켜 세울 물건이 하나도 없다.[13]

여기서의 밖으로 한 물건도 없다는 것은 외부의 형상 세계에 집착해서는 안 된다는 것이다. 이에 대해 금강경에서는

무릇 상(모습)이 있는 것은 모두 허망한 것, 모든 상을 진실한 모습이 아닌 것으로 본다면 곧 여래를 볼 것이다. 만일 모습으로 나를 보려 하거나, 음성으로 나를 찾으려 한다면, 이는 사도를 행한 것으

12 鈴木大拙 저, 趙碧山 역, 《선불교입문》, 서울, 홍법원 , 1991, p.23.
13 慧能, 《壇經》 汝等諸人自心是佛, 更莫狐疑, 外無一物而得建立.

로 여래를 볼 수 없다."[14]

라고 하고 있다. 이는 외부 세계의 형상은 모두 공허한 것이므로 모든 형상에 절대 미련을 두지 말고, 사념하지도 말아야 한다는 뜻이다. 이처럼 고정불변한 실체를 부정하고 있으며, '공'은 일체의 고정관념을 지양·극복해감을 뜻한다.

선종에서는 우주와 내가 하나이며, 마음과 물질이 하나이며, 일체가 모두 '공'하다고 한다. 이러한 공허로운 경계에 도달하기 위해서는 언어나 문자로는 전달할 수 없으며 오직 내심의 신비로운 체험에 의지하여 직관적으로 파악할 수 있다는 것이다. 이는 개념·판단·추리 등의 논리적 사유를 필요로 하는 단계를 뛰어넘어 일체의 객관사물에 대한 간섭을 배제하고, 순수한 직관적 체험과 내심의 관조를 주장하는 것이다.

이와 같은 '직관(intuition)'의 인식은 미적 인식에서도 아주 중요시 하는 바이다. 여기서의 직관 역시 단순히 객관대상을 바라보는 것이 아니라 심미 대상의 형상과 본질을 논리적 판단이나 개념의 매개 없이 직접적으로 미적 의미를 파악하는 것이다. 이 의미를 작가는 작품으로 표출해내게 되며, 이러한 작품은 관객의 관조의 대상이 되어 그 의미를 감지하게 된다.

이처럼 선종과 미적 인식은 서로 유사성 내지 동질성을 가지고 있는데, 이에 대하여 다음 장에서 보다 구체적으로 살펴보면서 논의를 진행하고자 한다.

14《金剛般若波羅密經》凡所有相 皆是虛妄 若見諸相非相 卽見如來 … 若以色見我 以音聲求我 是人行邪道 不能見如來.

3. 선적 사유와 표상(表象)

스즈끼는 "선종은 철학, 종교, 혹은 과학이거나 예술이 아니라 하나의 경험이다."라고 말 하면서

> 선은 사실에 관여 할 뿐 논리적 표현, 언어에 의한 표현, 편견에 의한 왜곡된 표현에는 관여하지 않는다. 단도직입이야말로 선의 진수이며 선의 생명력이며 자유이며 남의 추종을 허락하지 않은 경지이다.[15]

라고 하고 있다. 여기서 말 하는 '단도직입'이란 바로 비이성적 사유방식의 직각 체험을 의미하는 것으로, 이 '직각'은 깊은 사색과 명상 속에서 물상의 한계, 언어 문자의 속박을 뛰어넘어 남들이 알수 없는 비약적인 경지에 다다르게 된다. 이러한 직관의 관조를 통하여 '나'와 '자연'이 하나로 용해되며, 그것은 다시 감관을 통하여얻은 객관세계에 관한 기존의 감각과 '나'의 감정을 융화시켜 새로운 표상을 출현시킨다.[16] 이와 같은 선적 사유 표상은 사람들의 대뇌 속에서 진행하는 것으로 자유롭고 또한 자각적이다. 이 새로운표상은 객관세계에 대한 단순한 사진과 같은 영상(影像:reflection)의 반영이 아니라 일종의 심리적 재현인 것이다.

그것은 과거부터 집적되어온 심리능력에 의존하여 눈앞에 있지 않은 사물들을 다시 하나하나 환기할 수 있고, 또 그것들을 자기의 심

15 鈴木大拙 저, 趙碧山 역,《선불교입문》, 서울, 홍법원, 1991, p.58.
16 갈조광 저, 정상홍, 임병권 역,《선종과 중국문화》, 서울, 동문선, 1991, p.221.

미적 욕구에 따라 새로이 조합하며 아울러 여기에 자기의 정감이라는 요소를 침투시킬 수도 있다. 그러므로 이와 같은 선적 사유 표상에 있어서 시각, 청각에 의한 객관세계의 영상과 새로운 표상은 서로 결합될 수도 있으며 결합하지 않을 수도 있다. 이 과정은 종합적이고 유형적이며 개념적일수도 있으며, 선종에서 '깨달음'의 인식은 우선 객관세계를 통한 직관인식에서 시작되기 때문에 주체는 먼저 주변사물의 형상을 감지하고 접촉하여 새로운 형상을 표상하게 된다. 이때 주체와 객체는 하나가 되며 여기에 이미 객관세계를 통해 얻어진 평소의 감각과 주체의 정감이 융화되어 새로운 표상을 형성하게 되는데, 이것이 선종의 최종 목표는 아니다. 선종에서는 우리 인간의 '본심 청정'을 깨달을 것을 요구하고 있다. 즉 객관과 자아가 구체적이거나 혹은 모호하거나 추상적일 수도 있다. 그러므로 이 과정에서 드러나는 표상은 명확할 수도 있으며, 몽롱한 이미지로 나타날 수도 있다. 이처럼 이 과정은 다의적이며 다원성을 띠고 있는 복잡하고 신비한 심층 구조이다.

 이러한 과정 속에서 시간과 공간, 주체와 객체의 한계와 구별이 더 이상 존재할 수 없으며 완전히 하나가 되는 것이다. 객관 속에 내가 존재하며 내 안에 객관 사물이 있으며, 색·성·향·미·촉법이 서로 통할 수 있으며 본질과 현상이 뒤집힐 수도 있다. 그리고 이것과 저것, 안과 밖, 있음과 없음 등의 모든 분별이 소멸될 수 있다. 혜능은 여기서 중도를 요구하고 있다.

　　　만약 어떤 이가 너에게 뜻을 묻거든 있음을 물으면 없음으로 대답하고, 없음을 물으면 있음으로 대답하고, 범부를 물으면 성인으로

대답하고, 성인을 물으면 범부로 대답하여라. 이 두 가지 도는 서로 의지하여 중도의 뜻을 낳는다.[17]

　자아와 대상을 모두 잊어버리는 물아양망(物我兩忘), 무념무상의 청정한 본심의 최고 경계가 그 궁극적인 목표이다. '돈오'의 순간은 "일체의 시공(時空)과 물아(物我)와 인과를 초월하여 세계는 분별할 수 없는 한 조각 혼돈이며, 자신이 어디에 있는지도, 자신이 어디로 부터 왔는지도 모른다."[18] 이러한 우주와 인간이 하나가 되는 상태는 이성에 의존하지 않고 맑고 텅 빈 직각에 의존하게 되는데,《장자(莊子)》에서는 이를 좌망(坐忘)[19]이라고 하며, 도(道)에 대하여 다음과 같이 말하고 있다.

　　　도에는 정력이 있고 신용이 있으나 행위가 없고 형상이 없다. 그래
　　　서 마음으로는 전할 수 있으나 손으로 받을 수 없으며, 체득할 수는
　　　있으나 볼 수는 없다.[20]

　이처럼 여기서 말하고 있는 '도'나 선종에서의 '돈오'는 본인만이 알 수 있는 신비한 체험인 것이다. 그래서 이 내용을 언어 문자나 그 밖의 방법으로 표현하거나 설명하여 다른 이에게 전달할 수 없다. 그러나 행위가 없고 형상이 없어 말로 표현 할 수 없는 것이라

17 慧能《壇經·咐囑品》若有人問汝義, 問有將無對, 問無將有對, 問凡以聖對, 問聖以凡對, 二道相因, 生中道義.
18 갈조광 저, 정상홍, 임병권 역,《선종과 중국문화》서울, 동문선,1991, p.222.
19《莊子·大宗師》, 지체를 떨쳐 버리고 눈·귀의 감관을 내던져버리며, 형체를 벗어나고 지혜를 배제하며 아주 크게 통하는 것을 좌망(坐忘)이라 한다(墮肢體, 黜聰明, 離形去知, 同於大通, 此爲坐忘).
20《莊子·大宗師》, 夫道有情信, 無爲無形, 可傳而不可受, 可得而不可見.

해도 말을 해야 했으며, 마음으로만 전할 수 있는 것이라 해도 눈으로 보고, 귀로 듣고, 혹은 몸의 감각을 통해 전달할 수 있는 방법을 찾아내게 되었다. 그래서 나타난 것이 방할(棒喝)·기봉(機鋒)·화두(話頭)·공안(公案)등이 있으며 나아가 시(詩)·화(畵)로도 표출해 내게 되었다.

이러한 것들이 바로 불교(선종)적 시청각 교육이라 하겠다. 그렇지만 이것들은 의미가 심장하고 표현이 애매모호하기 때문에 일반적인 인식방법으로는 이해하기 어렵다. '염화미소(拈畵微笑)'·'뜰앞의 잣나무(庭前柏樹子)'는 일종의 비유이며, '주먹 쥐고'·'손가락 펴고'·'다리를 뻗고' 또는 '지팡이를 들고'·'나무 하고'·'차 마시고' 하는 행위 등은 일종의 암시로서 현대의 행위 예술과의 유사성이 발견된다. 이처럼 비유가 지나치게 심오하고 암시가 비약적이며 일반적인 이치에 부합되는 방법을 통해 선종의 수행자들은 일반적인 이치가 미치지 못하는 진수를 붙잡아, 즉 "지혜로 살펴 비추면 안과 밖이 밝게 사무쳐 본래의 마음을 알 수 있다."이것이 바로 선종의 사유방식의 독특한 점이다.

이러한 선적 사유방식의 단계를 임제의현(臨濟義玄)은 다음과 같이 4단계로 나누어 설명하고 있다.

> 때로는 주체를 버리고 객체를 남겨 두고, 때로는 객체를 버리고 주체를 남겨 둔다. 때로는 주체와 객체를 다 버리고, 때로는 그들을 모두 남겨 둔다.[21]

21 오경웅 저, 서돈각 외 역,《선학의 황금시대》, 서울, 천지 1997, p.286. 원주《指月》권14. 有時奪人不奪境, 有時奪境不奪人, 有時人境兩俱奪, 有時人境俱不奪.

이 같은 견해를 선종에서 아주 많이 회자되고 있는 청원유신(靑源維信) 선사의 다음의 선시와 연계해서 살펴보도록 하겠다.

> 노승이 30년 전 참선할 때에는, 산을 보면 산이고 물을 보면 물이었는데, 뒤 날 선지식을 만나 고 들어 간 곳에서는 산을 보아도 산이 아니었고 물을 보아도 물이 아니었다. 이제 몸 둘 곳을 얻어 전과 다름없이 산을 보면 산이요, 물을 보면 물이다.[22]

의현이 말하고 있는 첫 번째 단계는 개인이 가지고 있는 고정 관념과 편견으로 인하여 대상에 대하여 왜곡된 견해를 가지게 되는 것으로, 이는 고정 관념과 편견으로부터 탈피할 때 대상을 정상적으로 볼 수 있게 된다.

그 다음으로 두 번째 단계는 청원유신이 30년 전에 본 '산은 산', '물은 물'과 같이 지극히 일반적으로 보는 것이다. 이처럼 대상을 순수하게 받아들이는 데는 아직 우리의 주관 감정이 개입하고 있다는 것이다. 그러나 여기서 이러한 사실을 깨닫게 된다면 우리는 누구나 곧 참선의 첫 단계에 진입하게 되는데, 이때는 더 이상 산을 산으로 물을 물로 보지 않게 된다.

세 번째 단계는 주관과 객관이 하나가 된, 즉 '산을 보아도 산이 아니고', '물을 보아도 물이 아닌', 앞서 살펴 본 "일체의 시공(時空)과 물아(物我)와 인과를 초월하여 세계는 분별할 수 없는 한 조각 혼돈이며, 자신이 어디에 있는지도, 자신이 어디로부터 왔는지도 모른다."는 상태 이다. 이 때 주체는 자기와 객체가 동일한 근원 즉

22 老僧三十年來參禪時, 見山是山, 見水是水, 及至後來親見知識, 有個入處, 見山不是山, 見水不是水, 而今個體歇處, 依然見山是山, 見水是水.

절대적 주체인 마음에서 흘러나옴을 깨닫게 된다. 이것이 바로 의현이 말하는 '주체와 객체를 모두 버린다.'는 것이다.[23]

마지막 단계에서는 자신이 '진아'와 합일하는 것을 확인하고 이전 단계에서의 수련과 경험에 의해 마음이 충분히 섬세하게 되었기 때문에, 산을 산으로 물을 물로 볼 수 있다는 것이다.

우리가 만약 이와 같은 선적 표상의 방법을 미적 인식의 방법과 비교하여 살펴본다면, 세 번째 단계인 '산을 보아도 산이 아니고, 물을 보아도 물이 아니다'의 상태는 미학에서의 '미적 정관(Aesthetis contempltion)'의 태도와 같은 의미를 내포하고 있음을 알 수 있다. 즉 자아와 대상의 발생 관계에 있어서 모든 관심과 의욕 혹은 타인의 개념에 구속되지 않고 직관의 태도로 대상과 완전히 결합한다[24]는 것인데, 이는 바로 칸트(Kant)가 말한 'Interesselos(무관심성)'의 경계에서 나타나는 현상으로 심미 인식의 극치라 하겠다.

4. 선적 표상과 심미 의식의 결합

그 어떤 사유방식이나 인식의 방법은 그 자체의 특성이 있는데, 이는 주로 인식의 주체와 객체 관계의 특수성에 기인한다. 선은 어떤 하나의 경지를 추구하는 것이며, 심미 의식은 미적 감수와 예술 창작의 두 측면이 있다. 선종의 '돈오(頓悟:깨달음)'나 예술에 있어서의 '아름다움(美)' 모두 다 이성적 판단이나 과학적 분석 규명으로 설명할 수 없으며, 언어 문자로 전달하기 어려운 신비한 요소를 지

23 오경웅 저 서돈각 외 역《선학의 황금시대》〈서울, 천지 1997〉, p.287.
24 竹內敏雄 편, 안영길 외《미학 예술학사전》, 서울, 미진사, 2003, p.236. 참조.

니고 있는 인식방법이다. 그리고 마음과 마음으로 통하는 특수한 심리상태라고 하겠다. 선적 사유는 '형상'으로부터 시작하여 결국은 '형상을 떠나기' 위한 것이지만 심미 인식은 형상을 떠나 새로운 형상을 표출하여 전달한다. 이처럼 선과 예술은 동질성 중에 이질성이 내포되어 있고 이질성 중에 동질성이 내포되어 있다.

미는 본래 독자적 가치로서 '정신적' 존재의 층에 속하는 것이지만, 이와 동시에 '심리적·유기적 및 물질적' 존재의 층에 근거를 두고 있으며, 미적 체험은 그 작용에 있어서 객관적·지적 측면인 미적 직관 작용과 주관적·정적 작용의 두 측면이 있는데, 그 본질은 이 두 측면의 통일적 융합에 의해 성립된다. 그리고 이 미적 체험은 그 활동형식으로 수용적 및 생산적 측면, 즉 미적 감수(感受, 享受) 혹은 미적 관조와 예술창작의 양면을 지니고 있다.[25]

이와 같은 미학적 관점에서 볼 때 선적 사유나 그 표상의 방법은 미적 체험에서의 '미적 감수' 활동과 같이 우리 정신영역의 지각 중에 존재하는 것으로, 즉 '언어나 문자로는 표현할 수 없는 것'이다. 그러면서 그것은 우리가 보고 들을 수 있게 시각언어 나 조형언어로 표출하는 '예술창작'의 측면은 가지고 있지 못하다.

그러나 선종은 이러한 내용, 즉 '행위가 없고 형상이 없어 말로 표현 할 수 없는 것'이라 해도 말을 해야 했으며, '마음으로 만 전할 수 있는 것'이라 해도 눈으로 보고, 귀로 들을 수 있게 표현해내지 않으면 안 되었다. 그래서 찾아낸 것이 바로 '예술 창작'의 방법이며, 이로 인해 선시·선화 등이 나타나게 되었다.

엄우(嚴羽)는 "대저 선도는 묘오에 있고, 시도 역시 묘오에 있다(大

25 竹內敏雄 편, 안영길 외 《미학 예술학사전》, 서울, 미진사, 2003, pp.198-199.

抵禪道在妙悟,詩道亦在妙悟).” 있다고 하면서 시선일치(詩禪一致)를 제기하고 있다. 선종의 고요한 관조와 깊은 사색은 그 내면에 자유로운 연상을 포함하고 있고, 사물 속에서 인간의 청정 본성을 체험하는데 온 심신을 기울여 노력하며, 일체의 세속적 공리를 떠나 담백한 생활정취를 제창한다.

이에 대해 갈조광은 다음과 같이 말하고 있다.

> 인간 본성을 직관으로 탐색하고 기지로 응대하고, 삼매로 유희하여 깨달음을 표현하는 대화의 예술이며, 깨끗하고 자연스러운 생활 방식과 인생정취의 결합이다.[26]

선종과 예술의 결합은 '언어 문자로 표현할 수 없다'는 '깨달음'을 언어 문자나 형상을 통해 '아름다움'으로 표출하는 독특한 창작구조를 형성하게 되었다. 이는 혜능이 말한 "일체 만법은 모두 자신에 있으며, 자심을 좇아서 문득 진여본성을 드러내려 한다."를 실현하려는 것이었으며, '돈오'를 '묘오'로 전입 시킨, 즉 내심의 세계와 외재적 사물을 하나로 융합시킴으로써 선적사유를 통해 미적 인식을 경험하는 희열을 얻게 되었던 것이다.

스즈끼는 다음과 같은 내용으로 선적 표현을 말하고 있다.

> 어떤 선찰(禪刹)의 주지가 화공을 불러 법당의 천장에 용 한 마리를 그려 넣고 싶었는데, 화공은 용을 본 경험이 없기 때문에 아주 난감하였다. 그래서 주지는 그 화공에게 말했다. "중요한 것은 그

26 葛兆光《禪宗與中國文化》, 上海, 上海人民出版社, 1988, p.37.

대가 용을 본 적이 있느냐의 문제가 아니라, 그대 자신이 먼저 생생하게 살아 있는 용이 되는 것이다. 그리하여 자신의 마음을 그 위에 집중시켜 놓고 도저히 그리지 않고는 못 배기겠다고 생각될 때, 그것에 형체를 부여하는 것이다." 화공은 이 말 대로하여 그는 무의식중에 자신의 화신이 된 용을 보게 되고 그것을 그려냈다. 이것이 바로 현재 경도(京都) 묘심사(妙心寺) 법당 전정의 용이다.[27]

여기서 스즈키는 "단지 보는 것으로 부족하며, 예술가는 사물의 내면으로 들어가야 하며 그 내면으로부터 그것을 느껴야 하는 것이다."라고 말하고 있다.

이른바 "사물의 내면으로 들어가 그 내면으로부터 그것을 느낀다."고 하는데, 사실 예술가들 이란 자신을 사물과 확실히 별개의 것으로 나누어서는 안 되고 그럴 수도 없다. 예술 창작의 과정은 작가가 자신의 무의식으로 대상을 불러 깨우고, 나아가 대상과 하나가 되는 과정인 것이다. 이러한 과정은 일종의 재창조의 과정이라 할 수 있는데, 스즈키는 이러한 재창조의 원천이 바로 '선적 무의식'이라 하고 있다. 여기서 스즈키가 말하고 있는 것은 바로 '물아일체'의 선적 경계, 혹은 이것이 회화 속에 융합되었다는 것이다.

선종의 사유 방식에 '예술 창작'을 받아들이면서 중국의 문학과 예술은 날이 갈수록 사물의 외재적 표현보다 내재적 이치를 깨달아 표현하려는 경향이 강해졌다. 여기서 추구하는 것은 내심의 평정과 청정하고 담백한 현실생활이었으므로 예술 창작의 목적 역시 자연과의 합일을 통하여 자연 그대로의 담담하고 그윽하며 한적한 정경

27 뢰영해 저, 박영록 역, 《중국불교문화론》, 동국대대학교출판부, 2006, p.487, 원주 鈴木大拙《禪學講座 .禪的 無意識》.

을 표출하였다. 이처럼 자연스럽고 담담한 정경과 그윽하고 한유한 정경을 글로 쓰면 시(詩)가 되고 형상으로 표현하면 그림이 되었는데, 이러한 시와 그림 속에는 작가의 한 순간에 나타나는 감정과 감각이 응축되어 있으므로 이는 곧 깨달음의 예술이며 돈오의 산물이라고 할 수 있다.[28]

선적 사유 방법은 분석과 논리에 의한 일반적인 이해가 아니라 직관을 통해 사물의 본성을 바라보는 것이다. 이 직관은 미적 인식과 그 성격을 같이 하고 있다.

일반적으로 직관이란 대상의 개념이나 형식에 매개되지 않고 대상에 대한 직접적인 관찰이나 인식 작용을 말하는 것이다. 크로체(Bendetto Croce)는 "예술을 상상에 의한 직관적 인식활동 이라고 하고 이와 아울러 이 직관은 필연적으로 표현 속에서 자기를 객관화하는 정신적 창조이다."[29] 라고 하였으며, 쉘링(Schelling)은 미적 직관을 의식과 무의식, 주관과 객관의 통일이라고 하였다.[30]

이는 립스(Theodor Lipps) 등이 말한 '감정이입(Einfuhlung)'과 같은 의미로 자아감정과 대상이 하나로 융합되고 이와 아울러 부지불식의 사이에 미적 감수를 얻는 것을 의미한다. 이에 대하여 립스는 다음과 같이 세 방면으로 나누어 설명하고 있는데, 그 첫 번째는 미적 대상이 존재 혹은 실체하는 것이 아니라 주체의 유력한 생명활동을 통해 감수되는 형상으로 이는 주체와 대립되는 대상이 아니라는 것이다. 두 번째로 심미 주체는 일상의 '실용적 자아'가 아니라 대상과 밀착된 '관조적 자아'이므로 이 또한 주체와 대립되는 대

28 졸고,《선종이 문인화 형성에 미친 영향 》, 단국대학교 박사학위 논문, 2002, p.32.
29 Bendetto Croce The Essence of Aesthetic, London,1921.
30 竹內敏雄 편, 안영길 외 ,《미학 예술학사전》, 서울, 미진사, 2003, p.231.

상이 아니며, 세 번째는 주체와 대상의 발생 관계가 일반 지각 중의 인상 혹은 관념과 같이 대립되는 관계가 아니라 주체는 대상에 몰입되고 대상은 주체로부터 생명력을 부여 받는, 즉 주체와 대상의 통일의 관계라고 말하고 있다.[31]

이와 같은 립스의 견해는 이미 앞에서 살펴본 선적사유 내지 선적 표상의 방법과 아주 유사하거나 동일한 내용임을 발견 할 수 있다. 그리고 우리는 여기서 이러한 내용들을 종합해 볼 때 객관 대상에는 고유의 심미 가치가 없으며 오직 심미 주체의 감정이 유발될 때 비로소 그 가치를 얻게 됨을 알 수 있다. 즉 미는 대상에 존재하는 것이 아니라 미적의식을 갖춘 자아와 대상이 하나로 융합될 때 대상은 비로소 미적 모습을 드러내게 되는데, 이처럼 미는 우리의 지각 중에 존재할 뿐 다른 어느 곳에도 존재하지 않는다. 이는 혜능이 말한 "자신의 성품 가운데서 만 가지 법이 모두 나타난다."는 의미와 상통하고 있다. 그러나 선종은 이와 같은 '자아와 대상의 융합'의 단계에 머무른 것이 아니라 자아와 대상을 모두 잊는 '물아양망'의 경지로 끌어 올렸다.

우리가 세계를 인식하고 인생을 파악하는 방법 혹은 교육으로 선종에서의 '깨달음'이나 심미 교육에서의 '미적 인식'은 다같이 우리 인간 자체가 갖추고 있는 일종의 초월적인 감성적 역량을 발휘하여 세계 및 인간 본성을 밝히는 것이며, 나아가 교육의 궁극적 목적인 이상적인 인간상을 실현하는 것이라 하겠다.

전체교육, 즉 지적, 도덕적, 실천적 교육에 있어서 심미교육은 미적 인식 능력을 통하여 감정교육의 일환을 담당하고 있다. 그러면

31 朱光潛,《西方美學史》下, 上海, 商務印書館, 1982, p.625.

서 그것은 그만이 가지는 독특한 의미를 통하여 우리의 정서를 개발하고 나아가 교육의 궁극적 목표인 지적 덕성을 갖춘 이상적 인간상을 구현하는데 그 목적이 있다. 심미교육 이란 심미적 경험을 통하여 심미적 가치(aesthetic value)를 형성하기 위한 것인데, 가장 집중적으로 이러한 경험이 이루어지는 분야가 예술이므로 심미교육의 중심은 바로 예술교육을 통해서 이루어지고 있다. 예술교육은 기교나 결과 혹은 산물을 중요시하기 보다는 학생의 심미적 경험을 중요시하고 있는데, 이는 무엇보다도 교육의 과정이 강조되어야 한다는 뜻으로 선종에서의 선정의 과정 혹은 선적체험을 중요시하는 것과 의미가 상통한다 하겠다. 심미적 경험을 수반하지 않는 작품의 창조, 음악의 연주 그리고 영화나 연극의 감상 혹은 전람회나 박물관의 관람은 예술교육의 핵심을 잃어버린 것이며, 선적체험 없는 '깨달음'은 있을 수도 없으며 만약 그렇다 하더라도 이는 허위나 가식에 불과한 것이 아니겠는가.

 예술교육에 있어서 감상뿐만 아니라 창조도 중요하다. 예를 들면, 미술관 관람도 중요하지만 그림을 그려 보는 것도 중요하며 음악감상도 중요하지만 노래를 부르고 악기를 연주해 보는 것도 중요하다. 그러나 예술교육은 이러한 작품의 창조조차도 그것의 교육적 가치의 핵심은 창조된 산물에 두는 것이 아니라 창조과정이 필연적으로 수반하는 예술적 경험에 두는 것을 중요시 하고 있다.[32] 이는 선적 표현, 즉 선시나 선화의 창작 목적이 작품에 있는 것이 아니라 작품의 제작과정, 제작행위에 중점을 두고 있는 것과 마찬 가지이다. 그러나 선종에서의 선적 체험이나 예술교육에서의 미적체험은

32 한명희,《교육의 미학적 탐구》, 서울, 집문당, 2003, p.93.

모두가 목표와 결과의 조화를 이룰 때 그 효과를 극대화 할 수 있으며, 우리는 이와 같은 내용을 선종의 역사적 사실을 통해 능히 발견할 수 있다.

선종의 사유 방식을 받아들인 중국의 당·송시대 사대부들은 자연과 자아의 구분, 시비(是非), 물아(物我)의 구별을 타파하고 직관으로 객관세계를 파악하였다. 이것이 바로 그들이 추구하던 선적, 예술적 경계이며, 이는 그들의 인생관 내지 세계관을 바꿔놓게 하였다. 즉 그들로 하여금 최종적으로 맑고 그으한 자연 속에서 유유자적(悠悠自適)하는 심미적 정취를 형성케 하였으며, 이는 곧 중국 문학예술로 하여금 평온하고 조화로우며 담박(澹泊)하고 청원(淸遠)한 길을 걷게 하였다.

5. 나가는 말

이상에서와 같이 선종과 심미 인식과의 유사성 내지 동질성에 대한 초보적인 탐색과 분석을 진행하면서, 우리는 적지 않은 사실들이 우리로 하여금 관심을 가지지 않을 수 없게 하고 있음을 발견할 수 있다. 실증적인 결론을 제기하기에는 어려움이 따르지만 다음과 같은 몇 가지 관점으로 요약정리하면서 결론을 대신 하고자 한다.

선적 사유 방법은 아주 신비롭고 난해하여 그 교육의 방법이라고 볼 수 있는 선적 표상 역시 비유적이거나 암시적이다. 그래서 항상 의문을 제기하게 하는데, 이는 스스로 생각하고, 스스로 창조하게 하기 위함이다.

선종의 깨달음의 방법은 자유적이며 활발함이 그 특징이므로 타의 모방이나 과거에 대한 반복은 용납되지 않는다. 그래서 웃기도하고, 성내고 욕하기도 하며, 때리기도 하고, 코를 비틀기도 하는 등 온갖 방법을 다 동원하고 있다. 즉 창조성을 발현하여 깨달음을 표출하고 교육하기 위함이다. 그들이 남긴 무수한 공안·기봉·방할 등은 각기 서로 다른 방법으로 이루어 놓은 창조성 사유의 결과물이며 후학을 위한 교육의 내용과 방법이기도하다.

또한 선종의 대외 사물에 대한 직관의 인식, 즉 지각과 감정과의 결합에 있어서 단순한 연상 작용으로 귀결되는 것이 아니라, 지각된 형태가 그 자신에 있어서 감정을 내포함으로써 나타나며 감정은 지각 그 자체에 내재된 것으로서 체험되는데, 이는 미적 인식과 아주 정확히 일치하는 바이다. 그리고 선종은 '지각 그 자체에 내재된 것'을 표출하기 위하여 미학 중의 '예술 창작'을 받아들였는데, 이는 바로 심미 교육의 실천이라고 볼 수 있다.

이러한 내용을 통해서 볼 때 엄우가 말한 "선도는 묘오에 있고, 시도 역시 묘오에 있다"와 같이 '선'이 곧 '예술'이며, 선적 사유방법이 바로 심미교육의 방법이라는 등식을 성립시켜 볼 수도 있겠다.

심미 교육의 목적은 예술적 재능이나 기법의 개발에 있는 것이 아니라 예술을 통한 인간형성에 있으며, 거기에는 인간 형성의 문제가 심미적 경험을 통한 것이 아니면 이루어 질 수 없다는 이론적 구조가 내재되어 있다. 여기서 우리가 주시해야 할 점은 예술의 인간형성력은 자연적으로 접촉해서 일어나는 현상이 아니라는 것이며, 심미 교육에 의한 인간형성은 교육 자체가 제대로 이루어졌을 때 그 실현이 가능하다는 것이다. 교육의 적절성 여부에 따라서 그 정

도와 방향 그리고 가치가 달라지는데, 우리는 선종의 역사적 사실을 통해서 그 계시와 교훈 그리고 그 의의를 찾을 수 있을 것이다. 중국의 당·송 시대 사대부들이 선종의 사유방식을 받아들임으로써 나타난 심미적 교육적 작용, 즉 그들의 인생관과 세계관을 바꿔놓고 나아가 그들이 추구하는 이상적 인격형성 뿐만 아니라 중국의 문화 예술에 끼친 영향은 이루 헤아릴 수 없을 정도이다. (이 논문은 종교교육학연구. 제24권 pp.21-38 서울: 한국종교교육학회. 2007. 6. 30.에 실린 것이다.)

Ⅲ. 선종사상과 미학의 연결

III. 선종사상과 미학의 연결

 엄격하게 말해서 선종미학은 아직까지 이론체계를 완벽하게 갖춘 미학사상이라고 말하기에는 거리가 좀 있다. 그렇지만 근자에 이르러 중국에서는 이에 대한 연구가 활발하고 폭넓게 이루어져 많은 성과를 내고 있으며 학술 저작 또한 많이 출판되고 있다. 그러나 우리나라에서는 아직 까지 선종 미학에 대한 인식이 부족하고 연구가 그렇게 활발히 이루어지지 못하고 있다.

 선종미학은 당대 중기 이후 중국 예술 영역 범주에서 도도히 흐르는 거대한 미학 사조임은 부인할 수 없다. 이와 같은 미학 사조 중 각종 연구 성과는 선종 사상의 토양에서 영향을 받은 것이다. 때문에 서로 공동적인 기본 색채가 교차되어 있다. 인류 인식체계를 파악하는 두 가지 서로 다른 방식인 종교와 예술은 근본적으로 상통되는 점이 있는데, 그것은 다름이 아니라 바로 '상상'이다. 때문에 어떻게 심리와 사물의 관계를 처리하는가 하는 등 문제에서 종교이론과 미학이론이 서로 결합할 수 있는 합일점을 찾을 수 있다. 선종의 대외 사물에 대한 직관의 인식, 즉 지각과 감정과의 결합에 있어서 단순한 연상 작용으로 귀결되는 것이 아니라, 지각된 형태가 그 자신에 있어서 감정을 내포함으로써 나타나며 감정은 지각 그 자체에 내재된 것으로서 체험되는데, 이는 미적 인식과 아주 정확히 일

치한다.

 주지하다시피 어느 한 학문 분야의 연구대상은 직접으로 해당학문 분야의 특성과 밀접한 관계를 가지고 있다. 그러므로 그 특성을 어떻게 설정하느냐에 따라 연구의 방향이 정해진다. 따라서 선종미학의 연구대상을 명확히 하려면, 연구에서 필수적으로 해야 할 하나의 기초적인 일인 선종미학 특성에 대한 논의가 선행되어야 할 것이다.

 선종미학은 한 편으로는 중국 고대미학의 중요한 한 구성요소이면서 다른 한편으로는 그것의 발생 기원과 변화발전에 있어서 독립적인 미학 체계를 갖추고 있다. 그러나 오랫동안 중국은 물론 우리나라에서도 동양의 고대 미학사상연구가 유도(儒道)미학에 치중하였으며 선종미학의 연구는 소홀하였다. 1980년대 중국이 개혁개방과 더불어 문화에 대한 인식이 높아지고 선종사상이 서구에서 성행하는 것을 중국의 학계는 직시하게 되었다. 이에 큰 자극을 받은 중국학계, 불교계에서는 선종사상을 중시하게 되었으며 이에 대한 학문적 연구가 크게 일기 시작하였다. 선종사상이나 선종미학의 연구가 시작 된지 불과 20여 년의 짧은 기간이지만 비교적 많은 성과를 거두었다. 그러나 아직은 부단한 진척과 심화가 요구는 연구분야이다.

1. 선종미학의 연구 성과와 방향

 중국의 철학자, 미학자, 문학가, 예술가들은 불교에서 사상적 근거

를 자주 찾았는데 그 중에서도 선종의 영향이 가장 크다 하겠다. 중국의 고전미학이 이처럼 선종의 영향을 크게 받아들이게 된 계기는 선종 자체에서 유리한 조건을 조성했기 때문이다. 중국에서 새롭게 정립한 선종의 가장 기본적인 관점은 '즉심즉불, 돈오견성(即心即佛, 頓悟見性)'에 두고 있으며, "본심본체가 본래부터 부처이다[本心本體本來 是佛]."라는 사유방법에 입각하여 인간의 본래 자연 그대로 존재와 현실성을 재확인한 인간관의 혁신이다. 이는 전통 불교의 측면에서 볼 때 아주 파격적인 것으로 혜능(慧能)의 육조혁명(六祖革命)에서 부터 비롯되고 있다.

혜능의 선사상은 마음과 부처가 원만한 결합으로 완성된 걸작이라고 할 수 있다. 혜능은 불성을 우리의 마음으로 이입시킨 동시에 또한 부처를 인간 자체로 끌어내렸기 때문에 '즉심즉불(即心即佛)'의 '불(佛)'은 단지 우리 마음의 자재임운(自在任運)이며 인간의 본성이 자연히 현현(顯現)한 것이다. 그는 "사람들의 인성은 본래 깨끗하고 만법은자성에 있다.[世人性本自淨, 萬法在自性]"고 하였으며 또한 "깨닫지 못하면 부처가 중생이고, 한 생각에 만약 깨달으면 중생이 부처이다.[不悟即佛是衆生, 一念若悟, 即衆生是佛]"라고 말하였다. 이처럼 선종은 중생과 부처를 대등한 관계에 놓았다. 그러면서 그것이 추구하는 바는 바로 본래 청정한 우리의 마음을 찾는 것이며, 외부로 부터 오는 욕망을 자발적으로 억제하여 그 마음으로 하여금 스스로의 주인이 되게 하는 것이다. 이러한 선종 사상은 자연스럽게 중국의 사상계, 문인사대부들이 부담 없이 빠르게 받아들였다. 이로서 당말 이후 중국의 사상가, 예술가, 혹은 문인 사대부들의 심미인식이나 사유방식, 예술 감상에 있어서 새로운 변혁을 가

져왔다.

 지금까지의 대부분의 연구가 선종사상이 중국 고대 미학이나 예술에 미친 영향에 관하여 집중되어 있으며 선종사상 자체에 내포하고 있는 풍부한 미학사상과 미학의 명제, 미학의 범주 그리고 그 기본특징과 역사적 변화에 대한 연구는 아직은 공백 상태이다.[1]

 근자에 이르러 선 혹은 선종사상이 세계적인 관심사로 떠오르면서 학자는 물론이고 일반인들까지도 선에 대해 주목하고 있다. 이와 더불어 선종미학을 연구하는 이도 많아지고 이와 관련된 저술이나 논문, 단편적인 글도 많이 나오고 있다. 그렇지만 이 대부분이 선종미학의 '외부연구'로 선종사상의 주변만을 변함없이 맴돌고 있는 것들이다. 왕왕 단경 한 권이나 몇권의 어록에 의존하고 대량의 선종문헌을 접촉하지 못함으로써 선종사상의 복잡한 변화를 담아내지 못하고 있으며 지식의 편협과 임의적 거증을 면하기 어렵다.

 진정한 선종미학사상의 '내부연구', 즉 서로 다른 시기 서로 다른 선사들의 사상에 대한 구체적 내용과 변화발전 상황에 대한 논의는 그렇게 활발하지 못하다.[2]

 이처럼 선종미학의 내부연구는 초보단계이다. 선사들은 스스로의 미학 저술을 남기지 않았으며 선종의 역사상 서로 다른 시기, 서로 다른 선사들의 사상에 구비하고 특징과 그 복잡한 차이성을 연구할 만한 전범이 없다. 그러므로 선종미학의 연구는 미학과 선종의 두 방면 역사 연구의 범위에서 탐구하고 도움을 얻으며 이를 이론의 원천으로 삼아야할 것이다. 중국 미학의 연구대상과 범위를 설정할 때 중요시 하는 것은 미학범주, 미학명제의 출현, 변화 발전에 대한

1 劉方, 『中國禪宗美學的思想發生與歷史演進』, 北京 人民出版社, ,2010, p.1.
2 위의 책, p.2.

연구이다.[3]

1934년 호적(胡適)은 중국선학발전이란 제목의 강연에서 이전의 선사연구에 대하여 비판적인 의견을 제시했다.

> 무릇 중국이나 일본에서의 선학연구는 선종을 신앙하거나 혹은 불교를 신앙하던 모두가 하나의 새로운 종교적인 태도로 연구하고 있으며 오직 믿을 뿐 의문을 가지지 않는다. 이것이 제1의 결점이다. 그 다음으로 결핍된 것이 역사적 안목인데 선학연구에 있어서 그것의 역사에 대하여 주의하지 않는다. 이것이 제2의 결점이며 3번째는 재료의 문제로 … 이전 사람들은 재료의 수집에 대하여 모두 주의 하지 않았다. 이것이 제3의 결점이다.[4]

호적은 이렇게 선종사상의 연구방법을 비판하면서 자기의 학술 태도, 즉 역사발전의 학술관념과 자료의 수집과 발굴의 방법을 분명히 밝히고 있다. 그리고 그는 당시 국제적 명성을 얻고 있던 스즈끼 다이제스(鈴木大拙)의 견해, 즉 "선은 비논리적, 비이성적이다. 그러므로 우리들의 지성으로는 이해 할 수 없다."는 논지에 대하여 이러한 방법은 "비역사적이며 반역서적"[5] 이라고 비판하였다.

스즈끼 역시 선종사 연구에 있어서 호적이 강조하는 몇 가지 방면에서 상응하는 관념과 요소를 포함하고 있다. 그러나 이 두 사람의 근본적인 입장 차이는 결코 종교가와 사학가, 또는 반 역사주의와 역사주의의 대립이 아니라 근본적인 것은 서양현대학술의 서로 다

3 葉郎, 『中國美學史大網』, 上海, 上海人民出版社, 1985. p25
4 胡適, 『胡適集』, 北京, 中國社會科學出版社, 1995, pp.232-233.
5 위의 책, p.209.

른 사조의 영향으로 형성된 학술연구 방식의 대립과 차이에 있는 것이다. 요약해서 살펴보며는 호적의 연구는 역사에 주안점을 두고 연구의 방법과 관념상에 있어서 과학과 논리 그리고 이성을 추종하며 선종역사 발전의 사실을 드러내는 것을 목표로 한다면, 스즈끼는 사상에 착안점을 두고 연구의 방법과 관념상에서 직각과 관념을 추중하며 역사상의 선종사상 및 현대인생의 의의와 작용에 대하여 논의하는 것이다. 이 두 사람의 명확한 학술적 입장 차이는 역사를 추심하는 것과 사상을 추구하는 것, 실증의 강조와 체험의 강조, 역사적 사실의 관주와 현대 의의 간의 첨예한 대립이다. 이 두 가지 연구 방법은 선종사 연구의 주요한 유형이 되었다.[6] 갈조광(葛兆光)은 선종사상의 연구는 역사를 합리성에 의거하여 명확히 규명하는 데 있다고 했다.

> 사상사의 명확한 규명은 당연히 역사의 명확한 규명이다. … 물론 그것은 냉엄하고 우리 모두가 승인할 수 있는 일종의 합리적인 규명이어야 함으로 그것의 의거하는 바는 바로 역사다. 그것의 '척도', '이론', '표준'은 역사의 감각에서 비롯되는데 의의를 해석하는 것과는 다르다.[7]

이러한 관점은 학술계의 대표적인 주장이지만 역사는 결코 합리성에 의거하여 사상을 명확히 밝힐 수 있는 것이 아니다. 그러므로 선종사상의 연구는 원래의 역사상에서 그 가치와 의의를 추심하고 실증적 기초를 주중하고 역사문헌 중에서 고인의 심적 돈오와 정신

6 劉方, 앞의 책.
7 葛兆光,『中國禪思想史』, 北京, 北京大學出版社, 1995, p.40.

맥락을 확고히 체험해야 한다. 즉 선종사상가들은 미학에 관한 전문적인 어떤 문헌자료도 남기지 않았다. 우리들의 선종미학에 대한 연구는 물론 오늘날 사람들이 이해할 수 있어야 할 것이다. 그러므로 현대미학을 먼저 이해하고 연구자 개인의 미학 경향이 합리적 편견으로 흐르는 것을 지양하고, 나아가 선종사상자료에 대하여 더욱 연구, 발굴, 정리, 분석해 내야할 것이다.

2. 선종과 미학의 접점

종교의 출현은 인류의 생존에 대한 염려 혹은 죽음에 대한 두려움을 해결하고자 하는 의식에서 비롯되었다고 볼 수 있으며 불교의 기원 역시 이러한 종교문화현상을 전형으로 하고 있다. 불교의 전적에서 붓다의 출가원인을 구체적으로 설명하고 있는데, 그는 사람의 생, 노, 병, 사와 생명이 비참하고 무상한 것임을 몸소 눈으로 보고 해탈을 이루기 위해 출가 수도하였다고 한다. 불교에서 주지하는 바는 바로 인생의 고통에 대하여 고통의 원인과 고통의 소멸 그리고 소멸의 방법을 밝히는 것이다. 이에 대하여는 원시불교의 최기본적 교의인 사성체설(四聖諦說)이 있다.
선종 역시 원시불교와 같이 여전히 인생의 생사문제를 해결하는 것이다. 즉, 어떻게 해서현실의 고해에서 해탈을 얻을 수 있느냐이다. 명대의 감산덕청(憨山德淸)는 다음과 같이 말하였다.

　　　　오래전에 부처님께서 출가하심은 생사대사를 위해서고 또한 그것

을 계시하셨다. 생사 밖으로 불법이 없으며, 불법 밖으로 생사가 없다. 그래서 미혹하면 생사의 시작이고 깨달으면 곧 윤회를 그치는 것이다.[8]

선종은 중국문화 그 중에서도 특별히 노장과 현학 사상을 받아드려 형성된 불교유파이다. 선종의 이상세계나 생사열반의 길은 사후에 있는 것이 아니라 현실에 있다. 혜능의 '돈오'는 세속과 천국, 중생과 부처를 하나로 만들었으며 이상세계를 현실세계에서 추구하고 현실세계 밖의 다른 이상세계를 인정하지 않았다.

동방사람이 죄짓고 염불하면 서방에 태어나는데, 서방사람이 죄지어 염불하면 어디에 태어나나? 자성을 깨닫지 못하는 어리석음이며 자신중의 정토를 모름이다. 동을 원하든 서를 원하든 깨달은 사람은 어디에 있어도 매한가지다.[9]

선종사상의 선명한 특색은 인간에 대한 생명을 꿰뚫어보고, 인간생명의 의의와 가치를 추구(追究)하며 생명존재 자체에 대하여 돌이켜 보는 것이다, 그것은 즉 생사 열반을 초월한 공영(空靈)의 태도에서 생명의 자유에 대한 절박한 갈망을 토로해 내는 것이다.
이와 같이 형성된 선종사상에는 선종미학이 포함되어있는데 그렇다고 미학 교과서와 같이 통상적인 미학의 의의나 미학의 본질을 토로하고 있지 않다. 여기서의 미는 주관적이면서 객관적이며 사회

8 憨山德清, 『夢遊集』, "從上古出家本位生死大事, 即佛祖出世, 亦特爲啓示此事而已, 非于生死外別有佛法, 非于佛法外別有生死. 所謂迷之卽生死始, 悟之卽輪廻息."
9 慧能, 『壇經』疑問品, "東方人造罪, 念佛求生西方, 西方人造罪, 念佛求生何國, 凡愚不要自性, 不識身中淨土, 願東願西, 悟人在處一般."

미, 예술미의 근원을 표현하고 있으며, 또한 문학, 예술의 심미관계 등에 과한 구체문제를 말하는 것이라 하겠다.

중국고대 미학의 기본 특징은 체험성이며 이는 인생론을 바탕으로 형성된 사상체계와 불가분의 관계이다. 이 사상체계는 바로 인생의 가치와 생명존재의 의의를 사고하고 체험하는 과정에서 형성된 것이다. 선종미학의 중요한 공헌은 심미체험활동을 세밀하고 깊이 있게 파악하여 그것의 기본범주 예를 들면, '선(禪)', '심(心)', '오(悟)', '참(參)'등을 설정하고 논리를 세운 것이다. 그러므로 선종미학은 일종의 체험의 미학으로 그것은 인간의 생명존재 의의를 철저하게 파악하고 체험하는 과정에서 형성된 미학이다.[10]

따라서 참선 수행하는 사람들의 심미활동은 그 독특한 내용과 의의를 가지게 된다. 선수행자들이 일생동안 참선하여 깨달음을 얻고 선법을 전승하는 것은 바로 마음을 깨달아 본성을 보는 것으로 "본래의 면목"으로 돌아가려는 것이다. 그리하여 인생 경계의 극치 즉 선경에 이른다는 것이다.

그러므로 "참선오도"와 "전승선법"의 활동은 바로 그들의 중요한 생활이며 인생체험, 생명활동의 중요한 요소가 되는 것이다.

그렇다면 "참선오도"와 "전승선법"활동은 어떤 종류의 심미적인 의미를 가지고 있는 것인가? 선종미학은 심미활동이 일체의 원만성을 자유롭게 움직일 수 있는 자유성, 절대로 진실함이 흐드러지지 않는 순진한 생명활동, 즉 일종의 이상적인 생명의 존재방식을 풍부하게 가지고 있다는 것이다. 선사(禪師)들의 "참선오도"와 "전승선법" 활동으로 형성된 선종사상에는 각 종파의 독특한 가풍이

10 皮朝綱, 『禪宗的美學』, 臺北 麗文文化社, 1995, p.4.

드러나고 있으며 거기에는 각기 다른 심미활동의 특질을 충분히 가지고 있다.

그렇지만 선종미학의 그 본질상 추구하는 것은 '자유'이다. 그러므로 선사들의 참선오도의 궁극적 목적을 '깨달음', '자유'에 두고 있으며 스즈끼는 "선은 본질적으로 생명본성을 통찰하는 예술이며, 노역으로부터 자유를 찾는 것이다."[11]라고 하였다. 이러한 자유는 심미의 이상 경계이며 이로부터 인생의 '깨달음'이 시작된다.

선적 깨달음은 인생관을 근본적으로 바꾸는 것이다. 그러므로 '깨달은 사람'의 인생관과 세계관은 근본적으로 바뀌게 되며, 그는 세계와 자기 자신을 꿰뚫어보고 그 본질적인 새로운 관점을 '발견'하게 된다. 선종이 사람들로 하여금 추구하도록 요구한 것은 바로 이처럼 우주와 내가 하나가 되고 마음이 부처인 것을 깨달아 어디에도 걸림 없는 대 자유를 얻는 것이다. 선종은 스스로의 마음을 깨닫기 위한 일련의 해탈방법을 가지고 있다. 범아합일의 경계에 도달하려면 좌선으로 점수(漸修)를 하거나 또는 돈오(頓悟)를 해야 한다. 그런데 그 방식이 점수든 돈오이든 즉, 인간 본래부터 가지고 있는 불성, 본심을 깨닫는 것이다. '내 마음이 곧 부처'이며 '내 마음이 곧 산하대지'임을 인식하면 곧 불법의 진리를 깨달을 수 있다. 북종선이든 남종선이든 모두가 이렇게 인식하였다.[12] 특히 남종선은 스로로 구하는 것을 귀히 여기며 외부로 부터 구하는 것을 경계하고 스스로의 해탈을 강조하였다.

11 鈴木大拙, Zen Buddhism, New Youk, Doubleday, Anchor Book, 1956, p.3.
12 葛兆光, 『禪宗與中國文化』, 上海, 上海人民出版社, 1988. p.9.

지혜로 살펴 비추면 안과 밖이 밝게 사무쳐 본래의 마음을 알 수 있다. 만약 본마음을 알면 본래의 해탈이니 해탈을 얻으면 곧 반야 삼매이며 곧 생각 없음[無念]이다. 무엇을 생각 없음이라 하는가? 만약 온갖 법을 보더라도 그 마음이 물들어 집착하지 않으면 이것이 생각 없음이다. 쓰면 곧 온갖 곳에 두루 하되 또한 온갖 곳에 집착하지 않고, 다만 본심을 깨끗이 하여 육식(六識)으로 하여금 육문(六門)으로 나오게 하되, 육진(六塵)에 물듦 없고 섞임 없으며 오고 감이 자유롭고 통용에 막힘이 없으면 곧 반야 삼매이며 자재해탈이니, 이것을 무념행이라 한다.[13]

혜능은 자성심지(自性心地)로써 지혜를 능히 관조하고 내외를 명철하여 자기의 본심을 깨닫는 것이 해탈이라고 하고 있다. 여기서 '무념'은 단순히 "물들거나 집착하지 않고 우리 마음으로 만물을 보는 것"[14] 을 의미한다. 어떤 것에 고착됨이 없이 만물에서 우리 마음이 활발하고 자유롭게 활동하게 해야 한다는 것이다.

혜능의 중심사상은 돈오견성과 반야바라밀이며, 그 구체적 실천은 무념(無念)·무주(無住)·무상(無相)의 사상이다. 그는 '나의 법문은 무념을 종지로 삼고, 무상을 체로 삼으며 무주를 근본으로 하고 있다.'라고 하면서 '일체의 외부경계에 물들지 않는 것을 무념이라고 한다.'고 말하고 있다. 여기서 말하는 무념이란 단순히 아무 생각 없는 허무한 마음상태를 말하는 것이 아니라 본래 청정하고 텅

13 慧能, 『壇經』「般若品」, "智慧觀照 內外明徹 識自本心 若識本心 卽本解脫 若得解脫 卽是般若三昧 般若三昧 卽是無念 何名無念 知見一切法 心不染著 是爲無念 用卽徧一切 處 亦不著一切處 但淨本心 使六識出六門 於六塵中無染無雜 來去自由 通用無滯 卽是般 若三昧 自在解脫 名無念行."
14 慧能, 『壇經』疑問品」, "於諸境上心, 不染, 曰, 無念."

빈 상태를 의미하고 있다.

선종의 견해로는 외계의 모든 것은 다 허황한 것이며 무의미한 것으로 보고 있다. 즉 "본래 한 물건도 없으니[本來無一物]" 외재적인 모든 사물은 마음의 망념으로 나타나는 것이다.

> 만약 마음을 본다고 말한다면, 마음이란 원래 허망한 것이니 마음이 헛깨비 같은 줄 알면 볼 것이 없다. 만약 깨끗함을 본다고 말한다면 사람의 성품이 본래 깨끗한 것인데, 망념으로 말미암아 진여를 덮은 것이니, 다만 망상이 없으면 성품이 그대로 깨끗하다.[15]

우리의 마음이 곧 일체의 것이며, 본래 청정하고 텅 빈 것이었는데 갖가지 허위의식[妄念]으로 인하여 청정한 마음이 가려졌다는 것이다. 그러므로 사람들은 "망상이 없으면 성품이 그대로 깨끗하다."는 진리를 깨달아야 한다는 것이다. "깨닫지 못하면 부처가 중생이고, 한 생각 만약 깨달으면 중생이 부처이다."라고 하였다.

이처럼 선종은 중생과 부처를 대등한 관계에 놓았다. 그러면서 그것이 추구하는 바는 바로 본래 청정한 우리의 마음을 찾는 것이며, 외부로 부터 오는 욕망을 자발적으로 억제하여 그 마음으로 하여금 스스로의 주인이 되게 하는 것이다.[16]

이와 같은 '깨달음'의 과정이 바로 심미인식의 과정이며 진여, 자성이 바로 미적 본질이라 하겠다. 선종의 '돈오(頓悟:깨달음)'나 예술에 있어서의 '아름다움(美)' 모두 다 이성적 판단이나 과학적 분석

15 慧能, 『壇經』 「坐禪品」, "若言看,心 心原是妄 知心如幻 故無所看也 若言看淨 人性本淨 由妄念故 蓋覆眞如 但無妄想 性自清淨.."
16 김대열, 앞의 논문.

규명으로 설명할 수 없으며, 언어 문자로 전달하기 어려운 신비한 요소를 지니고 있는 인식방법이다. 그리고 마음과 마음으로 통하는 특수한 심리상태라고 하겠다. 선적 사유는 '형상'으로부터 시작하여 결국은 '형상을 떠나기' 위한 것이지만 심미 인식은 형상을 떠나 새로운 형상을 표출하여 전달한다. 이처럼 선과 미는 동질성 중에 이질성이 내포되어 있고 이질성 중에 동질성이 내포되어 있다.

3. 선종미학의 사상체계

선종미학은 일종의 생명자유를 추구하는 생명미학이다. 선종미학의 이론기초는 인생철학, 생명철학이다. 방립천(方立天)은 "불교철학은 그 출발점과 귀숙점(歸宿點)"에서 말하자면 그것은 인생철학에 중점이 있는 것이고, 일종의 종교인의 인생관(人生觀)이다.[17] 선종은 그 철학의 출발점과 귀착점 또한 인생에 중점을 두고 인생진체(人生眞諦), 인생가치, 인생목적, 인생태도, 인생수양 등을 탐색하는 것이다. 사람이 우주 한 가운데서 어떤 위치에 있는가에 대하여 고금의 성인 철학자들은 서로 다른 답을 하고 있다. 그러나 선사들은 특별히 인간의 생명존재의 가치를 특별히 강조하고 있으며 인간은 우주 중에서 지고지상(至高無上)의 지위에 있다고 한다.

이처럼 선종의 인생철학은 비단 사람을 중시하는 것만이 아니라 또한 인생을 소중이 여기고 있다. 즉 현실의 생명 존재를 아주 귀하게 보면서 아주 강렬한 생명의식을 표현해 내는 것이다. 선종에서

17 方立天, 『中國佛教與傳統文化』 上海, 上海人民出版社. 1988, p17

사람의 생명 존재는 마음을 깨달아 얻는 것으로 현실을 떠나서는 깨달음을 얻을 수 없다는 것이다. 따라서 불성과 생명 존재는 불가분의 관계라는 것이다.

혜능은 다음과 같이 말하고 있다.

> 만약 스스로 깨닫는 자는 밖으로 선지식을 구할 것이 없다. 만약 다른 선지식을 의지해야만 해탈할 수 있다고 한결같이 집착하여 말하면 그것은 옳지 않다. 왜냐하면 자신의 마음속에 선지식이 있어 스스로 깨치는 것인데, 삿되고 어리석은 생각을 일으켜 망녕된 생각으로 인해 뒤바뀌면 비록 선지식이 가르쳐 준다 해도 깨칠 수 없다. 만약 바르고 참된 반야를 일으켜 살펴 비추면 한 찰나 사이에 망녕된 생각이 모두 사라지니, 만약 자신의 성품을 알아 한번 깨치면 곧 불지에 이르게 된다.[18]

이는 곧 불성(佛性)이 생명존재의 자신을 떠날 수 없다는 것을 말하는 것이다. 따라서 깨달음은 곧 나로부터 이루어지는 것이고, 내가 없으면 깨달음도 없는 것이다. 이처럼 내가 깨달음의 원천이라고 한다면 그것은 곧 나의 존재를 반드시 긍정해야 하는 것이다. 또한 이것은 생명의 존재를 긍정하는 것이다. 그래서 선종미학을 생명의 자유를 추구하는 생명미학이라고 한다.

선종미학의 사상체계 및 그 주요 내용에 관해서는 이미 여러 학자들에 의해 논의가 진행되고 있으며, 각기 독자적인 견해를 제시하

18 慧能, 『壇經』「般若品」 "若自悟者 不可外求 若一向執謂須他善知識望得解脫者 無有是處 何以故 自心內有知識自悟 若起邪迷 妄念顚倒 外善知識雖有敎授 救不可得 若起正眞般若觀照 一刹那間 妄念俱滅 若識自性 一悟卽之佛地.."

기도 했다. 그래서 우리는 이를 바탕으로 선종미학의 사상체계에 대하여 그 연구의 계시를 얻을 수 있다.

혜능이 제시한 "도유심오(道由心悟)"[19] 의 명제는 남종선학과 미학 사상의 골격이 되었으며 이후 많은 선사들이 혜능의 선법을 계승 발휘하여 스스로의 선학 혹은 미학사상을 표출하였다. 즉 황벽희운 (黃蘗希運)의 "도재심오道在心悟"[20], 대혜종고(大慧宗杲)의 "도유심 오(道由心悟)"[21], 혹은 원오극근圓悟克勤의 "도유오달(道由悟達)"[22] 이라 함은 바로 혜능이 말하는 "식심견성(識心見性)"으로, "깨달음 은 곧 나로부터 이루어지는 것이고, 내가 없으면 깨달음도 없는 것 이다." 이것을 선학과 선종미학의 골격으로 보는 것은 '선'은 '심 (心)'으로부터 '오(悟)'를 하는 것이고, 오직 자심자성(自心自性) 적 인 깨달음을 통해서 비로소 능히 생명의 미를 얻을 수 있으며 선경 혹은 심미경계에 도달할 수 있다고 하기 때문이다.

혜능이 말하는 "도유심오(道由心悟)"의 명제는 '도'(선), '심', '오' 등의 주요범주를 유기적으로 결합해내고 있으며 선종미학의 사상 체계를 논리적으로 구성하고 선종미학이 생명미학, 체험미학인 것 을 풍부한 내용으로 드러내고 있다.[23]

선종미학 체계의 논리적 구조를 논의하려는 것은, 선종미학 연구 에 있어서 피할 수 없고 반드시 해야 하는 문제이기 때문이다.

"선"의 원초적 의의는 불교 승려의 일종의 수행방법이다. 이것은 대소승 모두가 수련해야 하는 삼학(三學)의 하나이며, 삼학이란 불

19 慧能, 『壇經』「護法品.」
20 『黃蘗斷際禪師宛陵錄』.
21 『大覺普覺禪師語錄』권23.
22 『佛果克勤禪師心要.』
23 葛兆光『禪宗與中國文化』, 上海,, 上海人民出版社, 1988, p.6.

교에서 깨달음에 이르고자 수행하는 사람이 반드시 닦아야 하는 3가지 항목을 말한다. 이 세 항목은 불교 수행의 모든 면을 포괄하는데, 즉 몸과 말과 생각으로 범하는 나쁜 짓을 방지하고 덕행을 실천하는 계학(戒學 Śīla), 선정(禪定)을 닦아 마음의 흔들림을 그쳐 고요하고 평안한 경지에 이르게 하는 정학(定學 samādhi), 번뇌 없이 평정된 마음에서 진리를 있는 그대로 보도록 하는 혜학(慧學 prajñā)이다. 이를 계정혜(戒定慧)라고도 부른다. 이들 삼학의 상호관계는 서로 보완적이어서 계율을 실천하는 것은 선정에 도움이 되고 선정은 진리를 바로 보는 데 도움이 된다. 이는 대승이 독자적으로 수행하는 "6도(度)"속에서 모두 중요한 지위를 차지하게 되었다.

선종은 "선"을 중생들 개개인이 본래 가지고 있는 본성으로 보고 이는 중생이 성불하는 근거이며, 선종은 또한 그것을 본래의 면목이라고 칭했다.

선은 모든 사람의 진면목이며, 이를 제외하고는 달리 선에 참여할 수 없고, 또한 볼 수 없으며, 또한 들을 수 없다. 즉 이러한 보고 듣고 하는 것은 모두가 선이고, 선을 떠나서는 달리 보고 들을 수가 없다고 했다.

혜능은 이미 이론상에서 선을 전통선학이 지칭하는 종교적 수련과 학습 방법인 '선정(禪定)'의 개념을 본원적 의미를 초월하여 말하고 있다.

> 밖으로 모습[相]을 떠난 것을 선이라 하고 안으로 어지럽지 않은 것을 정(定)이라 한다. 밖으로 만약 모습을 집착하면 안의 마음이 곧 어지러워지며, 밖으로 만약 모습을 떠나면 마음이 곧 어지럽지

않아서 본 성품이 스스로 깨끗하고 스스로 안정된다. 다만 객관 경계를 보고 경계를 생각하면 곧 어지러워지니, 만약 여러 객관경계를 보더라도 마음이 어지럽지 않으면 이것이 참된 선정이다. 선지식이여, 밖으로 모습 떠나면 곧 선이고, 안으로 어지럽지 않으면 곧 정이 되니 밖의 선[外禪]과 안의 정[內定]이 바로 선정이다.[24]

혜능의 사법(嗣法)제자인 하택신회(荷澤神會)는 "한 생각이 일어나지 않는 것[念不起]을 좌(坐)라 하고, 자기의 본성을 깨닫는 것을 선이라 한다."[25]고 하였다.

이로서 선은 '본성(本性)', 즉 자성(自性), 불성(佛性), 법성(法性)을 대표하는 본체 속성의 개념을 만들게 된 것이고, 우주 인생을 대표하는 본체의 속성이라는 개념이 혜능으로부터 시작되었음을 알 수가 있다.

규봉종밀(圭峯宗密)은 '선'의 '원(源)'은 바로 '진성'이라고 하면서 선과 진성(眞性, 자성, 불성, 법성)의 관계에 대하여 분석 설명하였다.

'원(源)'이라는 것은 일체 중생이 본각(本覺)하는 진성(眞性)이고, 또한 이름 하여 불성(佛性)이며, 또는 이름 하여 '심지(心地)'라 한다.… 그러나 또한 진성을 벗어나는 것은 아니라 따로 선체(禪體)가 있다. 이런 성품이 곧 선의 본원(本源)이고, 그래서 선원(禪源)이라

24 慧能,『壇經』「坐禪品」,"外離相爲禪, 內不亂爲定, 外若著相 內心卽亂 外若離相 心卽不亂 本性自淨自定 只爲見境思境卽亂 若境諸境心不亂者 是眞定也 善知識 外離相卽禪 內不亂卽定 外禪內定, 是爲禪定."
25『荷澤神會禪師語錄』,「哲法師問」,"云何是"定慧等"義? 答曰 念不起, 空無所有, 卽名正定 以能見念不起 空無所有, 卽名正慧."

한다.[26]

　종밀은 실제적으로 선의 '본성'이 우주인생 본체 속성을 대표하는 개념이라고 제시하였다. 혹자는 그것이 곧 "존재"라고도 했으며, 이는 선종의 선사나 수행자의 궁극적인 신앙 중에서 결정되며, 안신입명(安身立命)의 본체 범주를 만드는 것이라고 하였다.
　원대(元代)의 중봉명본(中峰明本)은 명확하게 선이 내포하고 있는 경계를 말했다.

　　　선이란 어떤 것인가? 곧 내 마음(心)의 명(名)이다. 마음이란 무엇인가? 곧 내 선의 체(體)이다.......그러나 선은 학문은 아니라고 할 수 있다. 무릇 말하지 않고 묵묵히 있으며, 움직이지만 조용히 하는 것이 선이라고 할 수는 없으나 또한 그것이 선이다. 그것이 선이 아니면서도 또한 선이긴 하나, 올바로 선을 행했을 때는 곧 자신이 마음을 알고 나타나기를 기다리지 않지만 나타나게 된다. 이것이 선을 아는 것이고, 마음으로부터 멀어지는 것이 아니며, 마음이 멀어지지 않는 것이 곧 선인 것이다. 오직 선과 마음은 이름은 다르나 동체(同體)이다.[27]

　그는 여기서 선이 모든 사람들의 "본래면목"임을 명확히 밝히고 있다. 또한 "선"과 "심"은 이명동체(異名同體)이고, 선은 곧 "내 마

26 圭峯宗密,『禪源諸詮集序』卷1, "源者是一體衆生本覺眞性, 亦名佛性, 亦名心地. 悟之名慧, 修之名定, 定慧通稱爲禪那. 此性是禪之本源, 故云禪源, 亦名禪那理行者."
27 中峰明本,『天目中峰和尙光錄』, "禪何物也, 乃吾心之名也, 心何物也, 卽吾禪之體也. …然禪非學問而能也, 非偶爾而會也, 乃於自心悟處, 凡語默動靜不期禪而禪矣. 其不期禪而禪, 正當禪時, 則知自心不待顯而顯矣. 是知禪不離心, 心不離禪, 惟禪與心, 異名同體."

음의 이름[吾心之名]"으로 중생이 가지고 있는 '자심(自心)', 즉 자성, 본성이 바로 '본래면목'이라고 하고 있다.

선종은 이를 바탕으로 선의 본체 범위를 설정하고 있다. 선종은 심성론을 이론의 기초로 삼고 있기 때문에, '신(心)'이라는 개념은 또한 모든 선학과 선종미학이론의 초석이며 선종의 전체 이론체계라고 할 수 있다.

명대(明代)의 감산덕청(憨山德清)은 선이라는 본체의 범주에 대하여 체계적인 논리로 정리하였다. 이전의 이론 성과를 계승 발전시킴으로서 보다 새로운 이론적 의의와 학술적 가치를 갖게 되었다. 덕청은 직접적이고 명확하게 선을 '심(心)의 다른 이름이라고 하였으며 그러면서 "심이 곧 본체이다(心乃本體)"라는 명제를 제시했다.

그는 "소위 진여(眞如)라는 것은 곧 일심(一心)의 다른 호칭이다."라하고 하며 "이는 곧 우리 인간의 본체를 가리키는 것이다."라고 했다. "진은 우리 인간의 본체로서, 원래는 묘명진심(妙明眞心)이다."라고 했다. 또한 여러 곳에서 '본심체(心本體)'혹은 '심체(心體)'[28]라는 개념을 사용하면서 이에 대한 특성과 의미가 풍부하게 들어있는 게송(偈頌)을 짓기도 하였다.

　불교의 종지는 오직 일심을 종(宗)으로 해야 한다.......달마대사가 서쪽으로부터 와서 직접 가리킨 이 본래의 진심이 곧 선종이다......이전의 모든 조사들에 의해 전해지는 것으로부터 알 수 있듯이 이는 곧 마음을 가리키는 것이고, 이것으로서 종극(宗極)으로 하

28 憨山德清,『夢遊集』, "自心本體, 光明照燿, 自然具足", "蓋此心體, 本自靈明廓徹, 廣大虛寂, 平等如如, 絶諸名相, 聖凡一際, 生佛等同."

였으니, 이것의 이름이 바로 선이다.[29]

　이처럼 덕청은 명확하게 선은 곧 심이라 하면서 선종은 이를 종극
(宗極)으로 하고 있다는 것이다. 이 본체 범주인 심(心, 禪)이 바로
선학과 선종미학의 최고 원리이고, 종극의 존재가 되는 것이라 할
수 있으며　앞서 제시한 "도유심오(道由心悟)"라는 명제는 선종미학
체계의 논리적 구조를 잘 보여주고 있음을 알 수 있다.

4. 선종미학연구의 방향

　이상 선종사상 중에서 미학 특질에 대한 초보적인 탐색과 분석을
진행했다. 실증적인 결론을 제공하지 못하고는 있지만 허황한 종교
감정으로 흐르려 하지는 않았다. 우리는 선종의 미학 특질을 비교
적 다각도, 다층면에서 분석하면서 선종미학이 하나의 독립된 학문
으로서의 연구 가능성을 제공받을 수 있었다.
　종합적으로 말해서 선종에서의 깨달음인 '오(悟)'는 말로 표현하는
것도 아니며 비유로 말하는 것도 아니며 말이 없는 사변으로서 그
어떤 인식계기를 통해 맘속으로 터득하고 맘속으로 깨달아 진여에
이르는 수단이다. 선종은 이성적인 판단을 중시하지 않는다. 그리
고 논리적인 추리도 추구하지 않는다. 선종은 직관성, 우연성, 돌발
적인 내심을 반추하며, 체험을 중시하여 인간 본성을 투철하게 이
해하는데 이르는 것을 추구한다. 이와 같은 인식활동은 선종미학의

29 위의 책, "佛教宗旨, 單以一心爲宗, 原其此心, … 此正達磨西來, 直指此本有眞心, 蚍
蝛禪宗, … 從前諸祖所傳, 卽指此心, 以爲宗極, 是名謂禪."

본질을 형성하였는데, 그것은 특별히 인격미를 구축하는 것을 중시하고, 인생미의 창조를 중시하기 때문에 일종의 생명자유를 추구하는 생명미학이라고 한다.

"도유오심(道由心悟)"이라는 명제는 심미활동 중에서 곧 인생미의 창조활동 과정, 특징 및 이들 범주의 논리구조를 개괄하는 것이다. 왜냐하면 "도유오심(道由心悟)"은 곧 "식심견성(識心見性)"으로서 "자성불도(自成佛道)"하여 자심자성(自心自性)의 "오(悟)"를 통해서 생명의 미가 선경(禪境), 즉 미적경계에 도달할 수 있기 때문이다. 이러한 명제는 여전히 참선오도가 곧 심미활동이며, 생명활동 범주의 논리구조임을 말해 주고 있다. 다시 말하자면 '깨달음'의 과정이 바로 심미인식의 과정이며 진여, 자성이 바로 미적 본질이라 하겠다.

우리는 선종미학의 연구에 있어서 과거의 문헌기록에 나타난 그 대응관계에서 역사의 흔적을 찾는데 그쳐서는 안 된다. 우리는 선종미학의 연구에 있어서 과거의 문헌기록에 나타난 그 대응관계에서 역사의 흔적을 찾는데 그쳐서는 안 된다. 당연히 선종사상자료에 대하여 더욱 연구, 발굴, 정리, 분석해 내야할 것이며, 나아가 이에 대한 연구는 현대미학과의 조화를 이루어 우리가 이해할 수 있는 현실적인 논의로 진행되어야 할 것이다. (이 논문은 한국선학 제30호 2011. 12. 30.에 실린 것이다.)

Ⅳ. 동양회화의 시詩와 화畵의 관계

Ⅳ. 동양회화의 시와 화의 관계

 미술사의 연구방법은 크게 두 가지로 분류할 수 있다. 내적요소연구법(內在要素硏究法, intrinsic methodology)과 외재요소연구법(外在要素硏究法, extrinsic methodology)이 그것이다. 전자(前者)는 예술현상 자체만을 연구대상으로 한 것이고 예술 이외의 사회·환경 등의 요소는 일체 고려하지 않은 것이다. 즉 감정학·도상학·양식 및 예술기능 혹은 목적 등의 연구가 여기에 포함된다고 할 수 있다. 후자(後者)는 이와 상반되는 것으로서 예술작품의 창작은 그 시대의 환경을 뛰어넘을 수 없으므로 당연히 해당 시대의 시간적·공간적 제약을 받는다고 인식하고 있다. 그러므로 예술작품을 효과적으로 이해하기 위해서는 반드시 예술작품이 생산된 시대와 사회가 토론의 대상이 되어야 한다고 보는 것이다. 즉 예술가의 전기(傳記) 고찰·정신분석학·심리학·기호학 등의 운용(運用)과 정치·경제·종교·사회·문화·철학 등 외재요소의 지식과 기교, 그리고 그밖에 예술창작의 동기·내용 나아가 양식의 형성 및 변천 등을 분석하고 규명해 내는 것이다.
 실제적으로 예술의 창작은 예술가 자신의 예술관과 기법에 의해 결정되지만 예술가의 사상, 관념 및 그 제재(題材) 등은 보이지 않게 해당 시대의 환경과 사회의 제약을 받고 있다. 그러므로 현대의

미술사가들은 어느 한 유형의 연구법에 얽매이지 않고 시야를 넓혀 내재요소와 외재요소를 결합시킨 연구방법을 활용하고 있다. 이와 같은 통합연구법(integrative methodology)은 오늘날 많은 미술사가들이 즐겨 쓰는 방법으로 많은 성과를 보이고 있다. 예술의 연구방법이 이러하므로 어느 한 화가나 어느 한 시대의 미술을 이해하기 위해서는 먼저 그 시대의 사회배경에 대한 인식이 있어야 하며 이와 아울러 그 시대의 미술양식의 탐구가 요구된다. 이처럼 광범위한 이해가 있을 때 비로소 그 미술양식의 출현 의의를 정확히 규명할 수 있게 될 것이다.

이러한 관점으로부터 본 연구를 진행함에 있어 그 목적과 동기는 다음과 같다.

동양회화에서의 시와 화의 결합 형식에 있어 그 이론적 체계가 형성되고 회화에 직접 반영된 것은 중국 송대의 일이다. 이후 이를 바탕으로 나타난 소위 '문인화(文人畵)'는 동양회화의 주류를 이루고 미술사에서 중요한 위치를 차지하면서 그 막대한 영향이 오늘날까지 미치고 있다. 그 동안 이에 대한 연구가 많이 이루어졌으며 그 성과 또한 지대하다.

그러나 대부분의 연구가 화론(畵論)의 해석 혹은 회화사(繪畵史)의 사적(史的) 고찰의 시각에서 진행되었으며 또한 문학 부문에서는 제화시(題畵詩)만을 독립적으로 문예미학(文藝美學)의 측면에서 다루었다. 시와 화의 결합 형식에 대한 본질적인 사상적 배경, 작가의 심미의식(審美意識) 그리고 회화양식의 변천과 그 특성의 규명 등에 대한 깊이 있는 연구는 그렇게 활발하지 못한 것이 사실이다. 그러므로 본 연구의 목적과 동기는 바로 이를 보완하는데 있다.

1. 회화의 문학화 경향

중국 미술사의 변천과정을 살펴 볼 때 송대의 회화는 당시 성행한 이학사상(理學思想)과 문예사조의 영향으로 이른바 회화(繪畵)의 문학(文學)화[1] 현상이 뚜렷이 나타나고 있다. 이는 바로 당시 사회를 주도하던 문인 사대부들의 문화예술에 대한 관심과 고양(高揚)이 회화에 직접 반영된 것으로 그들은 격조 높은 학문적 수양과 문학적 조예를 바탕으로 회화예술에 대한 이론적 견해를 제기하고 여기에 의거하여 그림을 그리도록 요구했으며 그들 또한 그러한 그림을 그리게 되었는데 이것이 곧 미술사의 흐름을 바꿔 놓게 된 한 계기이다.

이와 같이 문인들이 화단을 주도하게 되면서 회화예술은 점차 '성교화 조인륜(成敎化, 助人倫)'[2]의 윤리, 도덕적인 사회적 작용이 엷어지고 순수 미감의 효과를 얻고자 하였다. 다시 말하면 당시 회화예술은 문인들의 심미이상(審美理想)을 표출하는 대상이 되었는데 그들은 예술표현에 있어서 형사(形似)의 추구보다는 정신기운(精神氣韻)과 이취(理趣)를 강조하였으며 이를 통하여 그들의 이상을 실현하고자 하였다. 이는 아주 자연스럽게 시와 화를 하나로 결합하여 새로운 미술양식을 낳게 하였다. 그러면 이러한 내용을 좀 더 깊이 있게 파악하기 위하여 다음과 같이 두 가지 방향으로 나누어 살펴보도록 하겠다.

1 鄭昶, 『中國畵學全史』, 臺北, 中華書局, 1973, pp.8-9.
2 張彦遠, 『歷代名畵記』卷1, 書畵之原流를 참조

1) 시와 화의 결합 의의

　문학과 회화의 결합은 이미 한대(漢代)부터 상호 의존과 교류관계를 가지고 있었다. 즉 "도를 지향하고 덕행을 쌓으며 어질게 행동하고 기예를 닦는다(志於道, 據於德, 依於仁, 游於藝)"라는 것이 그 예이다. 그러나 이러한 가치체계는 당대에 이르러 점차 문인의 심미의식을 표출하는 이상적인 방법으로 변화하게 되었고 송대에 이르러 이에 대한 이론적 체계가 확고해지면서 회화예술의 내용과 형식이 크게 변화하였던 것이다.

　당시의 상황을 등춘(鄧春)은 다음과 같이 말하였다.

　　　그림은 문(文)의 극치이다. 그러므로 고금의 문인들은 그림을 통하여 뜻을 펼치려는 이들이 아주 많았다.·····당(唐)의 소릉은 시를 지어 읊을 때 곡진하게 형용을 그렸으며, 창려(昌黎)는 글을 쓸 때에는 털끝만큼의 작은 일도 버리지 않았다. 송대의 구양수, 소순·소식·소철 3부자(父子), 조보지·조설지 형제(兄弟). 황산곡·후산·원구·희해·월암 그리고 만사·용면 등은 그림에 대한 품평이 정아하고 높았으며 혹은 붓을 들어 그림을 그려도 다른 이들보다 뛰어났다. 그렇다면 그림을 어찌 단순한 예술이라 할 수 있겠는가?·····학문적 수양이 높은 사람이 그림을 깨닫지 못한 경우가 있다 하더라도 많지는 않으며, 학문이 낮은 사람이 그림을 깨우친 사람이 있다 하더라도 극소하다.[3]

3 鄧春, 『畵繼』卷9, 「論遠」, "畵者文之極也. 故古今文人, 頗多著意···唐則少陵題詠, 曲畵形容. 昌黎 作記, 不遺毫髮. 本朝文忠歐公· 三蘇父子· 兩晁兄弟· 山谷· 后山· 宛邱· 淮海· 月巖· 以至漫仕· 龍眠, 或品評精高, 或揮梁超拔. 然則畵者, 豈獨藝之云乎···爲人也多文, 雖有不曉畵者寡矣. 其爲人也無文, 雖有曉畵者寡矣."

그는 여기서 당시 문인들이 학문적 수양을 바탕으로 미술품에 대한 감식안이나 실제 그림을 그릴 수 있는 자질을 겸비하고 있음을 밝히고 있다. 이와 같이 회화 예술이 이미 문인들 사이에서 보편화되어 있었으며 그들은 문예적 심미의식을 미술에 적용, 각자의 이론적 견해를 제기하였다.

　황정견(黃庭堅)은 『계륵집(鷄肋集)』에서

> 나는 그림을 그릴 줄 모르지만, 내가 시를 짓는 것은 그림을 그리는 것과 마찬가지로 사물의 본질을 파악하고 깨닫는 것임을 안다.[4]

고 하였으며 또한 그는 「소이화고목도사부(蘇李畵枯木道士賦)」에서는

> 여러 가지 사물을 그리기 위한 단련은 마치 좋은 문장을 짓기 위하여 다듬는 것과 같다.[5]

라고 하였다. 그는 여기서 문학과 회화의 결합이 갖는 의의를 잘 설명해 주고 있다. 당시 문단(文壇)의 영수(領首) 구양수(毆陽修)는 그의 「반거도(盤車圖)」라는 시에서 그림에 대하여 다음과 같이 언급하였다.

> 옛 그림이 뜻을 그리고 형상에 치중하지 않았는데 매요신의 시에서 사물을 읊어냄에 숨긴 뜻이 없구나. 형상을 잃고 뜻을 얻을 수

4 黃庭堅, 『鷄肋集』 卷30
5 黃庭堅, 『豫章黃先生集』 卷1 참조

있다는 사실을 깨닫고 있는 사람 드물어 시를 보는 것이 그림을 보는 것만은 못하구나.[6]

여기서 그는 시와 그림에 있어서 뜻의 전달을 강조하고 있다. "뜻을 그리고 형상을 그리지 않았다"함은 형상을 완전히 버린다는 것이 아니라 다 쏟아낼 수 없는 의미를 함축해서 형상으로 드러내야 한다는 것을 의미하고 있다. 구양수는 그림에 대하여 보다 더 구체적으로 다음과 같이 언급하고 있다.

　　쓸쓸하고 담박함은 그림으로 표현하기 어려운 뜻이다. 그리는 사람이 이를 제대로 그려냈다 하더라도 보는 사람이 반드시 아는 것도 아니다. 그러므로 날고 달리고 느리고 빠른 것과 같은 뜻이 얕은 것은 쉽게 볼 수 있으나, 한가롭고 온화하고 엄격하고 고요한 정취의 심원한 마음은 그려내기 어렵다. 여기서 높고 낮음이나 향배와 원근의 중복 같은 것은 화공의 기예일 뿐 훌륭한 감식가의 일이 아니다. 이와 같은 논지가 옳은지 모르겠으나 나는 그림을 잘 모르는 사람으로서 감히 이렇게 말해 본 것으로 아마도 반드시 그렇지만은 않을 것이다. 그러나 세상에서 스스로 그림을 좋아한다고 하는 이들도 이를 꼭 안다고는 할 수 없다. 이 내용이 세속의 취향(趣向)을 상하게 하는 것은 아닐까?[7]

6 歐陽修, 『歐陽文忠公文集』卷6, 「盤車圖」, "古畵畵意不畵形, 梅時咏物無隱情, 忘形得意知者寡, 不若見詩如見畵."
7 歐陽修, 『試筆』卷1, 「鑑畵」, "蕭條淡泊, 此難畵之意. 畵者得之, 覽者未非識也. 故飛走遲速, 意淺 之物易見, 而閑和嚴靜趣遠之心難形. 若乃高下響背, 遠近重複, 此畵工之藝耳, 非精鑑者之事. 不知此論爲是非? 余非知畵者, 强爲之設, 但恐未必然也. 然世自謂好畵者亦未必能知此也. 此字不乃傷俗耶."

쓸쓸하고 담박한 정경(情景)이나 한가롭고 온화한 정취는 인간이 자연 혹은 사건·사물과의 교감 즉 감정이입(感情移入)을 통해 얻어지는 정신활동의 발로이다. 이러한 정신활동의 경계는 날고·달리고·느리고 빠른 짐승들의 표현에 비해 어렵다고 하였다. '쓸쓸하고 담박함', '한가롭고 온화한 정취'는 중국 산수화의 극치이며, 동시에 구양수가 제창한 고문(古文)의 극치이기도 하다. 그 자신이 쓴 문장도 바로 이 점을 추구하고 있다.[8] 그의 「추성부(秋聲賦)」를 보면 쓸쓸하고 담박한 가을밤의 정경과 작가의 심원한 의취가 생생하게 묘사되어 있다.[9] 이처럼 당시 문인들은 회화를 논함에 있어서 항상 문학상의 견해를 바탕으로 하고 있으며 화면에 시의(詩意)를 표출하려 하였는데 이는 바로 당시 회화의 문학화 현상 즉, 시와 화의 결합 의의를 잘 설명해 주고 있다 하겠다.

2) 이취(理趣)의 추구

앞에서 살펴본 구양수의 "뜻을 그리고 형상을 그리지 않는다(畵意不畵形)", "뜻을 그리기 어렵다(難畵之意)", "형상의 의취를 표현하기 어렵다(難形之趣)"와 같은 견해는 형사(形似)보다는 신사(神似)를 강조한 것으로 이는 바로 회화예술에 있어서 형상과 정신이 겸비(形神兼備)해야 함을 의미한다. 이와 같은 이론은 북송 중기에 이르러 많은 화론가들이 호응하고 따르게 되는데 심괄(沈括)은 다음과 같이 말하고 있다.

8 徐復觀, 『中國藝術精神』, 臺北, 學生書局, 1981, p.357.
9 葛路, 『中國古代繪畵理論發展史』, 上海人民出版社, 1982, p.81.

글씨와 그림의 묘미는 정신을 깨달아 얻어야지 형상(形象)으로 구하기 어렵다. 세인들이 그림을 보는 것은 대부분 형상 사이의 위치나 채색(彩色)의 잘 잘못을 지적하는데 지나지 않으며, 오묘한 이치와 그윽한 조화까지 발견하는 이는 드물다.[10]

우리는 여기서 심괄이 심미적 기준을 단순히 형상과 정신의 겸비에만 둔 것이 아니라 이를 드러내기 위하여 오묘한 이치를 통한 그윽한 조화를 강조하고 있음을 발견할 수 있다. 그는 그림을 논하면서 특별히 '이(理)'를 강조하고 있는데, 이 이(理)는 합리(合理) 혹은 조리(造理)를 의미한다. 즉 형상의 표현에 있어서 이(理) 혹은 조리(造理)를 통하여 전신(傳神)할 것을 요구하고 있다.

앞에서 언급한 바와 같이 송대의 문인들은 대부분이 이학(理學)에 심취해 있었다. 그들은 이론의 전개에 있어서 이(理)와 관련시켜 궁리(窮理)·초리(超理) 등의 용어를 자주 사용하고 있는데 그 목적은 여전히 이취(理趣)를 발현하여 회화예술의 전신 혹은 기운생동의 효과를 얻는데 있다 하겠다. 그 대표적인 소식(蘇軾)의 상리(常理)에 대하여 살펴보도록 하겠다. 소식은 「정인원화기(淨因院畵記)」에서 다음과 같이 말하고 있다.

내가 일찍이 그림을 논할 때 인물·날짐승·길짐승·궁궐·가옥·기물 등은 모두 일정한 형상이 있다고 여겼다. 그리고 산석(山石)·대나무·물결·안개·구름같은 것은 비록 형상은 없지만 일정한 이치

10 沈括, 『夢溪筆談』卷17, 「書畵」, "書畵之妙, 當以神會, 難可以形器求也. 世之觀畵者, 多能指摘 其間形象位置彩色瑕疵而已. 至於奧理冥造者, 罕見其人."

가 있다. 일정한 형태를 잃는다면 사람들은 곧 알아보지만 상리에 합당하지 않은 것은 비록 그림을 아는 사람이라 하더라도 잘 모르는 수가 있다. 그러므로 무릇 세상을 기만하여 이름을 얻으려는 자들은 형상이 없는 것에 기탁하게 된다. 비록 상형의 잘못은 부분적인 오류에 그치고 말지만, 만약 상리가 잘못되었을 때에는 그림 전체를 망치고 만다. 그 상형이 무상하기 때문에 그 이치를 삼가지 않으면 안된다. 세상의 공교한 그림을 그리는 사람은 혹 그 형상을 곡진히 묘사할지 모르나 그 이치에 있어서는 거인일사가 아니고서는 제대로 처리하지 못한다. 문동(文同)의 죽석·고목의 그림은 진정그 이치를 터득하였다고 말할 수 있다. 이와 같이 생겨나서 이처럼 죽어가고, 이와 같이 휘감아 오르다 시들어 버리고, 곧게 뻗은 나무들이 무성한 숲을 이루는 이치, 뿌리와 줄기·잎과 마디의 맥락이 통하듯 천변만화의 시작도 끝도 없이 뒤엉켜 있어도 각기 그 적절한 처소에서 하늘의 조화에 합치되어 사람들의 뜻에 만족을 주니달사(達士)가 함축시킨 바가 아니겠는가?[11]

여기서 그가 말하는 핵심은 모든 사물에는 '상리'가 있으며 상리는 사물의 본질적인 것이기 때문에 매우 중요하다는 것이다. 만약 그림에 상리가 잘못되면 곧 작품 전체를 버리게 되는데, 이는 부분적인 형상의 잘못이 단지 부분에만 한정되지 않는다는 것이다. 즉 상

11 蘇軾, 『蘇東坡全集·前集』卷31, 「淨因院畵記」, "余嘗論畵, 以爲人禽宮室器用, 皆有常形. 至於山谷竹木, 水波煙雲, 雖無常形而有常理. 常形之失, 人皆知之. 常理之不當, 雖曉畵者有不知: 故凡可以欺世而取名者, 必託於無常形者也. 雖然, 常形之失, 止於所失, 而不能病其全. 若常理之不當, 則擧廢之矣. 以其形之無常, 是以其理不可不謹也. 世之工人, 或能曲盡其形: 而至於其理, 非高人逸士不能辨. 與可(文同)之於竹石枯木, 眞可謂得其理者矣. 如是而生, 如是而死, 如是而攣拳瘠蹙, 如是而條達遂茂, 根莖節葉, 我角脈絡, 千變萬化, 未始相襲, 而各當其處, 合於天造, 壓於人意, 蓋達士之所寓也歟?"

형이라는 형사(形似)의 측면에서만 치중해서는 아니되고 묘사대상의 상리 즉 내재적인 예술의 본질적 측면에 주의를 기울여야 한다는 말이다.

그가 말하는 상리는 합어천조(合於天造), 즉 천지조화, 자연법칙에 의해 이루어지는 사물의 본질적인 이치에 부합되어야 한다는 의미로『장자·양생주(莊子·養生主)』에서 포정(庖丁)이 말한 "官知止而神欲行, 依乎天理" 즉 감각은 멈추고 정신만이 행해지며 하늘의 이치를 따를 뿐이라는 사상과도 같은 내용이다. 다시 말해서 자연적인 생명구조에서 나온 자연적인 상황과 상태를 말한다.[12]

이처럼 소식이 말하는 상리는 주로 자연사물에 대한 법칙을 가리키는데 때로는 예술자체를 논하면서 '이(理)'의 문제를 다음과 같이 말하였다.

> 만물의 이치는 하나이므로 그 뜻을 통하면 맞지 않는 것이 없다. 과(科)가 나뉘고 의술을 행하면 의술이 쇠퇴하고 색만을 가지고 그림을 그리면 그림이 졸렬하다. 진나라의 화씨(和氏)와 완씨(緩氏)의 의술은 노소를 구별하지 않았고, 조불흥과 오도자의 그림은 사람과 물건을 가리지 않았다. 그가 이것에 특출하다고 말하는 것은 가능하지만 할 수 있다, 할 수 없다고 말하는 것은 불가하다. 세상의 글씨에 전서(篆書)를 쓰지만 예서(隸書)를 겸하지 않고, 행서(行書)를 익혔지만 초서(草書)에 미치지 못하면 그 뜻을 통할 수가 없다. 군모(蔡襄) 같은 이는 해·행·초·예서가 뜻에 어긋남이 없었고 남은 힘은 비백에 담았다. 글씨를 좋아하나 배움이 없어 그 뜻을 알지 못

12 徐復觀, 앞의 책, p.409 참조

한 자가 어찌 채양과 같겠는가?[13]

　여기서 말하는 전체적인 의미는 사물의 이치는 하나이므로 사물의 근원적 바탕인 리(理) 또는 의(意)를 깨닫게 되면 모든 일을 막힘없이 잘 할 수 있다는 것이다. 즉 하나를 통하면 곧 백가지를 다 통할 수 있다는 말과 같이 조불흥과 오도자가 인물이나 사물을 가리지 않고 그리는 것은 의학의 리(理)에 정통한 의원이 어느 한과에만 뛰어나도 각과의 모든 병을 다 볼 수 있다고 하였다. 그러면서 채양은 서예의 이치에 통달했으므로 모든 서체를 두루 쓸 수 있었다고 말하고 있다.

이와 같은 내용은 장돈례(張敦禮)의 화론에서도 나타나고 있다.

　　그림에 조화의 이치를 담을 수 있는 사람은 물성 자체에서 신묘함을 찾아낼 수 있고 심신이 융합하여 사물의 동정을 꿰뚫어 어떤 작은 사물이라도 그 특성을 살필 수 있다. 만상(萬象)의 의기가 투합되면 곧 형상과 본질이 어울려져 기운(氣韻)이 전체에 가득하게 된다.[14]

　이는 앞서 소식의 상리에 대하여 설명한 바를 증명해 주고 있다. 송대 화론에서의 리(理)에 관한 언급은 고개지(顧愷之)의 「전신론(傳神論)」과 맥락을 같이 하면서 종병(宗炳)의 "質有而趣靈"의 '영

13 蘇軾, 『東坡題跋』卷4, "物一理也, 通其意則無適而不可. 分料而醫, 醫之衰也, 占色而畵, 畵之陋也. 和緩之醫, 不別老少, 曹吳之畵, 不擇人物. 謂彼長於是則可, 曰能是不能是則不可. 世之書, 篆不兼隷, 行不及草, 殆未能通其意者也. 如君謨, 眞行草隷, 無不知意, 其遺力餘意, 變爲飛白, 可愛而不可學, 非通其意者, 能如是乎?"
14 淸, 聖祖敕撰 『佩文齋書畵譜』第1冊, 「張懷論畵」, "惟畵造其理者, 能因性之自然, 究物之微妙, 心會神融, 黙契動靜, 察於一毫, 投乎萬象. 則形質動蕩. 氣韻飄然矣."

(靈)’ 내지 사혁(謝赫)의 “기운생동(氣韻生動)” 중의 ‘기운(氣韻)’, 또는 “궁리진성(窮理盡性)”의 ‘성(性)’과 같은 의미이다.[15]

즉 객관사물에는 그 고유의 발생·발전·변화의 법칙이 있으므로 사물의 이치를 깨닫고 나서 예술작품의 바탕으로 표현해 낼 수 있을 때 상형이 바뀌어도 흔들림이 없다는 것이다. 다시 말하자면 사물의 본질적 특성, 생명의 의의를 그려낼 때 거기에 감정(情感)이 어리고 그 감정이 전달된다는 것이다.

2. 문인의 시의(詩意) 추구

이취(理趣)의 추구를 중시한 송대의 화론은 문인화가들로 하여금 구상과 구도를 함축시키고 내용을 선명하게 표현하도록 하였다. 이는 자연스럽게 시정화의(詩情畵意)의 이론으로 나타났으며 그림에서 시의(詩意)의 표출이 곧 그들의 이상이며 예술의 목표였다.

중국에서 시와 화의 결합은 이미 당대부터 있었으며 육조(六朝)이전에는 그 흔적을 찾아보기 어렵다. 당대의 유명한 두 시인 이백(李白)과 두보(杜甫)가 그 선구라 할 수 있는데, 이백은 그의 1천여 수의 시중에 제화시(題畵詩) 18수가 있으며 두보는 이 보다 좀 많은 30여수가 있다. 이와 같이 이들은 그림에 대하여 감상하고 또한 깊은 관심을 표명하였으나 직접 그림을 그리지는 않았다.

실제적인 시와 화의 결합 즉 시는 “소리 있는 그림[有聲畵]”이요, 그림은 “소리 없는 시[無聲詩]”라는 의미의 결합 형식은 당대의 시

15 徐復觀, 앞의 책, p.360.

인 왕유(王維)로부터 시작되었다. 그러나 왕유 자신은 결코 이러한 결합을 의식하지 못했으며, 이론적으로 이러한 결합형식의 영향을 고양시키고 확대시킨 것은 소식이다.[16]

소식은 다음과 같이 말하였다.

마힐(摩詰, 왕유)의 시를 음미하면 시 가운데 그림이 있고, 그림을 보면 그림 가운데 시가 있다.[17]

이와 같은 왕유에 대한 소식의 평가 즉, '시중유화 화중유시(詩中有畵, 畵中有詩)'의 견해는 당시는 물론이고 이후 회화창작과 비평의 기준이 되어 현재까지 그 영향이 끊이지 않고 있다. 그렇다면 왕유의 시와 그림이 어떠했기에 소식은 그렇게 평가했는가? 왕유의 시 몇 구절을 인용하여 그 면모를 살펴보도록 하겠다.

> 늘어가며 시 짓는 것도 게을러져 오직 늙음을 서로 따를 뿐이네
> 현세는 어찌하다 시인이 되었지만 전신은 분명히 화가였으리
> 여습(餘習)을 끝내 버리지 못해 우연히 세상에 알려졌네
> 이름이란 본래 다 그러한 것 이 마음은 아직 알지 못하네[18]

이로 미루어 보아 왕유는 스스로 그림을 그렸으나 그 표현에 있어서 자신의 시의(詩意)의 구사처럼 자유롭게 드러내지는 못한 것 같

16 葛路, 앞의 책, p.87.
17 蘇軾, 『東坡題拔』卷5, 「書摩詰藍田煙雨圖」, "味摩詰之詩, 詩中有畵, 觀摩詰之畵, 畵中有詩."
18 王維, 『王摩詰全集箋注』卷5, 「偶然作六首」, "老來懶賦詩, 惟有老相隨. 當世謬詞客, 前身應畵師. 不能舍餘習, 偶被世人知. 名字本皆是, 此心還不知."

다. 그리고 그는 여기서 시와 화의 관계에 대해서는 어떠한 견해도 드러내지 않았다. 그렇지만 그의 다음과 같은 시구를 보면 그림 같은 정경을 자아내고 있다.

빈산에 사람 보이지 않고, 사람의 말소리 울림만 들린다
저녁 햇빛은 깊은 숲속에 들어와 파란 이끼 위를 비춘다[19]

중년부터 불도를 좋아했더니 늙으막에 남산 기슭에 오막을 지었다
흥 일면 늘 홀로 나서서 즐거운 일 나만 알 뿐
개울물이 다한 곳에 이르러선 앉아서 구름 이는 것 본다
우연히 나무꾼 노인 만나 웃고 얘기하며 돌아갈 줄 모른다[20]

이처럼 그는 자연의 미를 관찰하여 회화적인 수법으로 서정을 나타내고 있어 그의 시는 마치 한 폭의 산수화를 보는 듯 하며 소식이 말한 '화중유시(畵中有詩)'의 경계를 확실히 드러내고 있다 하겠다. 소식은 자신의 시와 그림에 대해서도 "내가 지은 시는 마치 그림을 보는 듯하다."[21]고 말하였으며 시가(詩歌)예술과 회화의 공통점을 다음과 같이 말하였다.

예로부터 화가는 속된 선비가 아니며, 물상을 그리는 일은 시인과 같다.[22]

19 王維,「鹿柴」, "空山不見人, 但聞人語響. 近景入深林, 復照靑苔上."
20 王維,「鹿柴」, "終南別業", "中歲頗好道, 晚家南山陲, 與來每獨往, 勝事空自知, 行到 水窮處, 坐看 雲起時, 偶然値林叟, 談笑無還期."
21 蘇軾, 『蘇東坡全集』卷8, "蘇自作時如見畵."
22 蘇軾, 『蘇東坡全集』卷2, "古來畵史非俗土, 摹寫物象略與詩同."

그는 왜 회화에 있어서 사물의 묘사가 시인과 같다고 했는가? 이
견해는 다음과 같은 그의 시구를 살펴봄으로서 그 의의를 알 수 있
을 것이다.

> 형사로 그림을 논하는 것은 식견이 어린아이와 다름없다. 시를 짓
> 는데 반드시 이 시라하면 바르게 시를 아는 사람이 아니다. 시와 그
> 림은 본래 하나의 가락이니 자연스럽고 교묘하며 산뜻하고 새로워
> 야 한다.[23]

 여기서 말하는 "시와 그림은 본래 하나의 가락이다"라는 견해는
바로 앞에서 언급한 "물상을 그리는 일은 시인과 같다"라는 것과
일치하는 것이다. 그렇다면 '본래 하나의 가락'즉 '본일율(本一律)'
에서의 율(律)은 무엇인가? 아마도 당시(唐詩)에 대하여 알고 있다
면 쉽게 이해가 되겠는데, 여기서의 율(律)은 바로 비(比), 흥(興)의
기법이다.
 중국의 고전 시가는 아주 일찍부터 '비, 흥(比, 興)'의 기법을 응용
하였다. 유협(劉勰)은 『문심조용(文心雕龍)』에서

> 비(比)는 '부가(附加)시킨다'는 뜻이고 흥(興)은 '일으킨다'란 뜻이
> 다. 이치에 '부가시킨다'고 한 것은 동류(同類)의 것을 절실하게 하
> 여 사태를 설명한 것이고, 심정을 '일으킨다'라고 한 것은 미묘한

23 蘇軾, 『蘇東坡全集』 卷16, "論畵以形似, 見與兒童鄰. 賦詩必此詩, 定非知詩人. 詩畵
本一律, 天工

마음에 의해서 사고를 종합하는 것이다.[24]

라고 하였다. 이 말은 바로 시의 묘사에 있어서 어떤 자연물의 형상을 직유 혹은 은유의 방법으로 감정을 표출하는 것, 즉 "사물을 빌어 감정을 읊는다(借物咏情)", "사물을 사람에 비유한다(以物喩人)"는 의미의 설명이다. 이러한 표현방법은 당대의 시에서 아주 성숙했으며 왕유의 산수시 중에서도 잘 나타나고 있다. 앞에서 인용한 그의 시 "빈산에 사람이 보이지 않고(空山不見人)…"에서 사람을 묘사하지 않았으나 "사람"이 없는 것이 아니다. 여기서의 사람은 바로 왕유 자신과 같은 은사(隱士)이다. 시속의 이러한 유미적(幽美的) 자연형상은 그들의 은일(隱逸)한 생활의 정취 의경(意境)을 반영하고 있는 것이다. 이것이 바로 소위 "비, 흥(比, 興)"의 오묘한 활용이다. 작자의 사상 감정을 표출함에 있어 직접 드러내는 것이 아니라 일정한 거리를 두고 자연형상의 배후에 함축되고 침잠시켜 표현함으로서 감상자로 하여금 음미(吟味)의 즐거움과 여운을 가지게 한다.

소식은 시와 그림의 창작에 있어서 아주 자연스럽게 "비, 흥(比, 興)"의 기법을 잘 활용하고 있다. 그가 읊은 산수시 한 수를 살펴보면

　　산은 구름에 휩쌓이고 상천의 바람은 눈발을 날리네
　　먼 숲속 집은 스산하고 오리 울음소리 들린다

<hr>

24 劉勰, 『文心雕龍』, 「比興」第36, "詩文宏奧, 包韞六義, 毛公述傳, 獨標興體豈不以風通而賦同, 比顯而興隱哉. 故「比」者附也. 「興」者起也. 附理者, 切類以指事, 起情者, 依微以擬義, 起情故興體以立附理故比例以生, 比則畜憤以斥言, 興則環譬以託諷, 蓋隨時之義不一, 故詩人之志有二也."

꿈속에서 고향을 다녀왔는데 깨어나 남쪽을 바라보니 천애일세

달빛은 천리 평사를 비추고 있네[25]

이 시속에 묘사된 자연형상은 마치 속진을 씻은 듯 맑고 깨끗하며 넘치는 감정의 정서를 예술의 경계로 드러내고 있다. 이러한 관점에서 그의 그림을 본다면 그 내용을 쉽게 이해 할 수 있을 것이다. 다행히 그의 작품으로 전하는「고목괴석도(枯木怪石圖)」한 폭이 현존하고 있어 그 면면을 살필 수」있으며, 미불(米芾)은 소식의 그림을 다음과 같이 평하였다.

자첨(子瞻: 소식)이 그린 고목은 단아함이 없이 규룡처럼 뒤틀려있으며 돌의 준(皴)은 생경하고 또한 아주 기괴하여 마치 그의 울적한 가슴속과 같다.[26]

그가 이처럼 "단아하지 않고 뒤틀리게(虯屈無端)"그린 것은 곧 "가슴속의 울적함[胸中盤鬱]"에 대한 하나의 표현으로 이는 바로 소식이 말한 '시화본일율(詩畵本一律)'의 주체적인 예증(例證)이라 하겠다. 그리고 여기에서 또한 그가 말한 상외(象外)[27]에 대한 의미를 파악할 수 있을 것이다. 즉 그의 작품 중에 묘사된 고목·죽·석(古木·竹·石)과 같은 자연물의 형상은 감상자로 하여금 형상 자체에 대한 감정보다도 오히려 그 배후에 숨어있는 의미[象外之意]를 연상시키

25 蘇軾, "浣溪沙山色橫侵蘸暈霞, 湘川風靜吐寒花, 遠林屋散尙啼鴉, 夢到故園多少路, 酒醒南望隔天涯, 月明千里照沙."
26 蘇軾, 『蘇東坡全集·前集』卷1, "子瞻作枯木, 枝幹虯屈無端, 石皴硬亦怪怪奇奇無端, 如其胸中盤鬱也."
27 蘇軾, 『蘇東坡全集·前集』卷1, "吳生雖妙絶, 猶以畵工論, 摩詰得之於象外, 有如仙翮謝籠樊." 蘇軾은 이 밖에 여러 곳에서 "象外"의 문제를 제기하였다.

고 있다. 다시 말하자면 물체[象]를 빌어 감정을 표출[借物抒情]함에 있어서 화면에서의 고목·죽·석, 즉 형사(形似)는 바로 작품의 목적 달성을 위한 수단이다. 이를 앞에서 설명한 '비, 흥(比, 興)'의 기법으로 살펴본다면 '상'과 '의'혹은 시와 화를 회화예술 속에 하나로 결합시킨 것이라 하겠다. 시와 화의 결합에 있어서 서예(書藝)와의 관계를 밝히지 않을 수 없다. 당시 문인들은 시, 서, 화의 겸비를 최고의 미덕으로 여기고 이 삼색(三絶)의 경지를 일체화하고자 하였다. 그들은 서예적 필법(筆法)으로 그림을 그렸는데, 앞에서 예로 든 소식의 「고목괴석도(枯木怪石圖)」를 보면 그 분방한 필촉은 모두가 서예의 용필방법에서 비롯되고 있음을 알 수 있다. 그의 유창하고 시원스런 필묵은 색채를 완전히 제거했으며, 고목·죽·석의 유아(幽雅)한 구성과 서산(舒散)한 형상은 바로 필묵의 효과에 의해 이루어진 것으로 예술내용의 표현 또한 고목·죽·석의 자연물질 형상을 뛰어넘어 그 밖에 두고 있다.

이와 같이 시, 서, 화를 하나로 융합시켜 시의(詩意) 즉, 예술내용을 한껏 드러내어 전달할 뿐 화면위에 직접 시구(詩句) 등의 제발(題跋)을 쓰지는 않았다. 이러한 것은 원대(元代)부터 나타난 현상으로 여기서는 논의 대상이 아니다.

3. 화원(畵院)의 시의(詩意) 추구

시정화의(詩情畵意)의 추구는 소식을 대표로 하는 문인화가들이 제창한 것이지만 이 현상은 당시 지배적인 권위를 지니고 있던 궁

정화원(宮廷畫院) 중심의 원체화파(院體畫派)에서도 나타나고 있었다. 송대는 개국 초부터 文治를 숭상하여 중국 고대사에 있어서 문화가 가장 발달하였던 시기이다. 위로는 황제 자신이나 고급관료들은 물론이고 아래로는 각급 관리들이나 일반 사대부들에 이르기까지, 당대보다 더욱 방대하고 문화적 교양을 갖춘 하나의 계층을 형성하고 있었다. 회화예술에 있어서 시의의 추구는 본질적으로는 이 계층이 '태평성세'속에서 발전하게 된 심미취향과 부합하는 것이다.

이와 같은 시의의 추구는 당시 화원(畫院)의 과거제도(科擧制度)에서도 쉽게 발견되는데 즉 화원(畫員)을 선발함에 있어서 시구(詩句)를 시제(詩題)로 출제하여 그림으로 그리게 하는 방법의 고시(考試)를 실시하였다. 그 예를 살펴보면 다음과 같은 것들이 있다.

> '들판의 흐르는 강물 아무도 건너는 이 없고, 외로운 배 한 척 온 종일 걸쳐 있네'같은 시제에서 두 사람 이상이 대체로 빈 배가 강 언덕에 매어 있고, 해오라기가 뱃머리에 서있으며, 까마귀가 뱃지붕 위에 깃을 트는 장면을 그렸다. 그러나 급제자 한 사람은 그렇지 않았다. 뱃사람 혼자 선미(船尾)에 누어 피리 부는 것을 그렸는데, 그 뜻은 뱃사람이 없음을 뜻하는 것이 아니라 행인이 없음을 나타내는 것으로 오히려 뱃사람의 한가함을 더욱 돋보이게 하고 있다.[28]

「난산장고시(亂山藏古寺)」의 시제(詩題)에서 급제자의 그림은 황량

28 鄧椿, 『畫繼』卷1, "野水無人渡, 孤舟盡日橫. 自第二人以下, 多繫空舟岸側, 或拳鷺於舷間, 或棲鴉於蓬背, 獨魁則不然: 畵一舟人, 臥於舟尾, 橫一孤笛. 其意以爲非無舟人, 止無行人耳, 且以見舟子之甚閑也."

한 산을 화폭 가득히 채우고 깃대만을 보이게 그려 숨은 뜻[藏意]을 잘 드러냈다. 다른 사람들은 탑첨(塔尖)이나 치문(鴟吻)를 나타내고 전당을 보이게 그렸으나 숨은 뜻[藏意]는 드러내지 못했다.[29]

'竹鎖橋邊賣酒家(대나무로 가려진 다리 옆의 술파는 집)'의 시제(詩題)에서는 대부분의 사람들이 주가(酒家)에만 신경을 썼으나 오직 급제자 한 사람만이 다리 턱 대숲 옆에 '주(酒)'자(字) 깃발을 세워 술집이 가려진 '쇄(鎖)'자(字)의 의의를 잘 드러냈다.[30]

이처럼 시의를 정확히 파악하여 소소·담박한 서정적 분위기를 함축시켜 그림으로 그려냈다. 또한 '踏花歸去馬蹄香(꽃을 밟고 가는 말발굽 아래에서 꽃향기 풍기네)'에서의 합격자는 달리는 말의 발굽을 향하여 한 무리의 벌 나비들이 따르는 것을 그려 '향(香)'자(字)를 묘사하였다.[31]

'연한 가지 끝에 붉은 꽃 한 송이 피어 있네, 사람을 감동케 하는 봄빛은 많아야 좋은 것이 아닐세.' 그 때 꽃나무가 빽빽하게 봄의 정경이 무르익게 그린 사람이 있었으나 입선(入選)하지 못하고 오직 한 사람만이 정자의 난간에 미인이 입술에 연지를 바르고 서 있고 곁에는 버드나무가 드리워지게 그렸는데 이것이 입선되었다.[32]

29 鄧椿, 『畵繼』卷1, "亂山藏古寺. 魁則畵荒山滿幅, 上出幡竿, 以見藏意. 餘人乃露塔尖 或鴟吻, 往往有見殿堂者, 則無復藏意."
30 『畵史叢書』第3冊, 「南宋畵院錄」, 台北, 文史哲出版社, 1974, "竹鎖橋邊賣酒家. 衆 皆向酒家上著工夫, 惟魁但於橋頭竹外挂一酒帘, 上喜其得鎖字意."
31 淸, 聖祖敕撰『佩文齋書畵譜』第1冊, "踏花歸去馬蹄香. 中魁者畵一群蜂蝶, 追逐馳馬 之馬蹄, 以描寫香字."
32 兪劍方, 『中國繪畵史』, 台北, 商務印書館, 1968, p.167, "嫩綠枝頭一點紅, 惱人春 色不在多. 其時畵手有畵花樹茂密, 以描寫盛春光景者, 然不入選. 惟一人畵危亭, 美人依

고 하였다.

이처럼 한결같이 화면에 시의를 표현하기를 요구하고 있다. 앞장에서 이미 언급한 바와 같이 중국의 시는 자연형상의 배후에 숨겨진 함축의 미를 그 특징으로 하고 있는데, 이것이 바로 말로 다 드러내지 않는 '언외(言外)'의 경지이며 그림에서는 이 언외의 경지를 '상외(象外)'의 경지로 드러내고자 하였다. 따라서 산수화의 화면이 어떻게 하면 함축적이고 정확하고 적절하게 이 점에 도달할 수 있게 하는가가 중심적인 과제가 되었다고 하겠으며 화가들이 부단히 추구하고 사색하던 것이었다. 화면에서의 시의의 추구는 중국 산수화의 의식적이고 중요한 요구사항이었다.[33]

이러한 경향은 이미 북송 후기부터 형성되기 시작하였으며, 남송의 원체화파(院體畵派)에 이르러서는 그 절정을 이루었다. 만약 마원(馬遠), 하규(夏珪), 그 밖의 남송시대의 작품들을 대하게 된다면 우리는 거기서 이러한 특색이 확연히 드러나고 있음을 발견할 수 있을 것이다. 이 작품들 대부분이 어떤 특정한 시정회의(詩情畵意)를 전달함에 있어서 북송시대의 산수화보다 훨씬 더 의식적이고 선명하게 드러내고 있다. 그 유명한 마원의 작품 「한강독조(寒江獨釣)」는 다음과 같은 당대(唐代) 유종원(柳宗元)의 시 「강설(江雪)」의 시의(詩意)를 표출하고 있음이 역력하다.

온 산에 새조차 날지 않고

모든 길엔 사람 자취 끊어졌는데

欄干而立, 口脂點紅, 傍有綠柳相映, 遂入選.”
33 李澤厚, 『美的歷程』, 北京, 文物出版社, 1981, p.176.

외로운 배에 탄 사립옹

홀로 눈 내리는 추운 강에 낚시를 드리웠네[34]

 이처럼 고요하고 고적한 정취가 마원의 그림에서도 그대로 나타나
고 있다. 또 한 폭의 그림을 예로 든다면 마린(馬麟)의 「방춘우제(芳
春雨霽)」이다. 이 그림은 소식(蘇軾)의 「혜숭소경(惠崇小景)」의 시구
(詩句):

대나무 사이 복사꽃 두세 가지 피어있고

봄 강물 따뜻함 오리가 먼저 아네.

쑥부쟁이 땅위에 가득하고 갈대 싹 뾰족 뾰족

이때가 바로 복어가 오를 때 일세[35]

를 그린 것인데, 그림의 아래 부분에 한 무리의 오리 떼가 줄지어
가고 강 언덕에는 갈대 싹이 가득하여 소식의 시의가 분명하게 드
러나고 있다. 이 그림은 마린의 작품 중에서도 극정품(極精品)으로,
이른 봄 지기(地氣)가 상승하는 조습(潮濕)한 공기감을 잘 표현하고
있을 뿐 아니라 오리 떼가 진을 치고 움직이는 꾸불꾸불한 동태에
서 특별한 정치(精致)를 더해 주고 있다.
 이처럼 아주 정교하고 세밀하며 단순하게 선택된 유한한 장면과
대상·구도 속에서 시정화의(詩情畵意)를 충실히 전달하고 있으며
이는 자연을 객관적이고 전체적으로 파악하여 웅혼한 기상을 화면

34 柳宗元, 「江雪」, "千山鳥飛絶, 萬徑人蹤滅, 孤舟簑笠翁, 獨釣寒江雪."
35 蘇軾, 「惠崇小景」, "竹外桃花三兩枝, 春江水暖鴨先知, 蔞蒿滿地蘆芽知, 正是河豚欲
上時."

가득히 채우는 북송시대의 산수화와는 그 성격이 매우 다르다.

이에 대해 이택후(李澤厚)는

> 북송시대의 의경에 비하여 제재·대상·장면·화면이 크게 작아지게
> 되었다. 어느 한쪽 모서리로 치우친 바위 상, 반쯤 잘려 그려진 나
> 뭇가지도 모두 중요한 내용으로 화면에서 아주 커다란 역할을 하
> 고 있다. 아주 작은 부분에 대한 묘사는 오히려 더욱 정교하고 세밀
> 해지게 되었다. 의식적인 서정시의(敍情詩意) 역시 농후하고 선명
> 해졌다.[36]

라고 언급하였다.

마원, 하규의 '잔산잉수(殘山剩水)'는 지극히 선택된 화면경영으로
이루어져, 나무·돌·산봉·요로한 몇 번의 붓놀림 등은 북송의 범관
(范寬)작품 속에 나타나는 창망하고 농후한 우주와는 다르다. 이는
바로 문인의 창밖에 펼쳐지는 한 폭의 시의소경(詩意小景)으로 이
러한 풍경은 철학 상의 시간과 공간이 아니며 또한 요활(遼濶)한 강
산·천하가 아니라 시의를 십분 상징하는 부호라 하겠다.

화면에 시의가 넘쳐흐르고 또한 객관사물의 묘사에 있어서 붓놀림
이 갈수록 간략해지고 세련되어지면서 공백(空白)(여백餘白)을 출
현시켰다. 동양회화 중에서 사람들이 찬탄하는 공백(空白)은 이처
럼 일찍이 성숙되어 나타났다. 이 공백은 우리가 알고 있는 허(虛)
로써 허(虛)는 절대로 빈 것이 아니라 실(實)과 상호관계를 가지고
있는 것이다. 남송 산수화의 이 같은 허실(虛實)관계는 지극히 선택

36 李澤厚, 『美的歷程』, 北京, 文物出版社, 1981, p.176.

된 화면의 구성상에서 자연스럽게 이루어졌으며 또한 지리적 환경의 측면에서 살펴본다면 중국의 문화중심이 강남으로 이전되면서 산수화 역시 고봉준령의 험준한 산악에서 지세가 낮은 수향택국(水鄕澤國)의 강남(江南)으로 전이(轉移)되어 산수화의 무게중심이 산(山)으로부터 수(水)로 옮겨졌다 하겠다. 물은 아주 유순하고 변화가 있으며 또한 아취(雅趣)가 있는 무형의 물체로 시각상에 강과 하늘이 같은 색으로 보이고 물빛이 하늘과 맞닿아 찬찬하므로 화면상에서는 쉽게 공백으로 이루어졌다.

산수화가 산(山)에서 수(水)로 전이(轉移)되면서 나타난 또 하나의 현상은 바로 수묵화 발전의 아주 자극적인 작용이다. 강남의 안개 그윽한 수려한 풍경은 수(水)와 묵(墨)의 어우러짐이 아주 적합하고 충분히 발휘할 수 있는 조건이 되었다.

마원(馬遠)의 「산경춘행(山徑春行)」, 하규(夏珪)의 「계산청원(溪山淸遠)」 그 밖의 이들의 그림에서는 조금도 의심할 여지가 없이 수묵을 융합시킨 선염의 효과가 화면상에 무르익어 있다. 구름의 교융(交融), 미만(迷漫)하게 움직이는 물안개, 아물거리는 빛의 유동, 이 모두가 남송의 원체화파가 이루어낸 그 특유의 시의(詩意)의 화면이다.

이상에서 살펴 본 바와 같이 특정한 시대의 생활은 필연적으로 특정한 예술형식을 낳게 하고 있음을 알 수 있다. 이에 대하여 다음과 같이 요약 정리함으로서 본 논문의 결론을 대신한다.

시와 화의 결합은 회화예술로 하여금 이전의 예교적(禮敎的) 실용작용을 떠나 순수예술의 길을 걷게 하였다. 이는 근대 서양미술에

서 제창한 이른바 "예술을 위한 예술(art for art's sake)"의 창작정신보다 이미 7·800년 앞서 나타난 현상이다. 또한 예술의 주재가 인물에서 산수로 바뀌면서 오랫동안 중국회화의 주류를 이루어 왔던 인물화는 점차 쇠퇴, 이후 청 말까지 1천여 년이 흐르는 동안 다시는 그 영광을 회복하지 못하였다.

 당시 이론적 체계는 문인들이 세우고 이를 제창했지만 그것은 오히려 그들과 대립관계에 있던 원체화파의 작품에서 더욱 두드러지게 나타났다. 즉 당시 화단의 중요한 추세는 소식을 대표로 하는 문인의 묵화(墨畵)가 그려졌다고는 하나 여전히 궁정화원 중심의 원체회화가 그 주류를 이루고 있었다. 그러나 이처럼 주류문화(main culture)인 원체회화는 이에 대립적이고 당시로서는 차주류문화(sub culture)라고 할 수 있는 문인화의 사상적 영향을 깊이 받아들이게 된 것이다. 우리는 여기서 예술은 항상 그 시대환경을 뛰어넘을 수 없으며 또한 서로 다른 것들의 상호 자극과 교류에 의해 변화 발전하며 새로움을 창출해가고 있음을 발견할 수 있다. 시와 화의 결합이 가는 의의는 바로 여기에 있다 하겠다. (이 논문은 문화사학 제 10호, 1998년 12월에 실린 것이다.)

V. 선종의 공안(公案)과 수묵화의 출현

V. 선종의 공안(公案)과 수묵화의 출현

1. 선종과 수묵화

 선종은 당말(唐末)과 오대(五代)의 시기로부터 중국 사상사에 많은 영향을 끼치기 시작하였고 동시에 수묵화도 이 시기로부터 북송을 거쳐 중국회화사상 정종화파(正宗畵派)로서의 지위를 갖게 되었다. 이와 같이 수묵화와 선종은 서로 나란히 발전하였고 상호 교류를 하였기 때문에 수묵화가 선종으로부터 영향을 받게된 것은 아주 자연스러운 것이었다.
 송대(宋代) 선종의 문자화 경향은 당시의 선승은 물론 문인 사대부로 하여금 시와 그림이 선의 경지에 이르기 위한 수행의 방법 혹은 행위로 인식되었다. 다시 말하자면 예술창작활동이 깨달음을 추구하는 행위인 동시에 깨달음을 표출하는 매체로 활용하게 되었던 것이다. 이는 바로 공안을 참구하여 선의 오묘한 경지에 이르는 것과 같은 방법으로 여겼던 것이다. 송대에는 예술을 논하는 사람들 대부분이 예술과 선을 불가분의 관계로 생각하고 상호 연관시켜 논의했으며, 이에 따라 예술창작을 선에서의 사유방식(思惟方式)과 유사한 방법으로 행할 것을 주장하였다. 즉 선과 회화는 서로 상통 한다거나, 이 모두가 '깨달음(悟)'을 통하여 '미(美)'혹은 '묘(妙)'의 경

계를 추구하는 것이라고 하였다. 이 시대의 시인 오가는 "시를 배우는 것은 참선을 배우는 것과 아주 흡사하다(學詩渾似如參禪)."[1]라고 말했으며, 소식은 시의 창작에 대하여 다음과 같이 말하고 있다.

> 시어를 묘하게 하려면 공허하고 고요함을 싫어해서는 안 된다. 고요하면 모든 움직임을 분명히 알 수 있으며 공허함으로 만 가지 경계를 받아들이게 된다.[2]

이처럼 소식(蘇軾)은 시의 창작이 참선 수행에서처럼 고요하고 적정한 심리상태에서 이루어져야 한다고 하였다. 이러한 환경에서의 선종은 '불입문자(不立文字)'에서 문자와 떨어질 수 없는 '불이문자(不離文字)'로 바뀌었고, 즉 내증선(內證禪)에서 자선선(文字禪)으로 바뀌었던 것이다. 이 문자선(文字禪)에서 중요한 것은 시(詩)와 공안(公案)의 문자이며 그 중에도 선(禪)의 시적(詩的) 표현이었으므로 당시의 선은 문자의 공부와 함께 마음의 수양으로 나아가지 않을 수 없었다. 이때의 시는 지극히 간략한 문자를 활용하면서 그 이면에 함축된 '의경(意境)'을 표현하였다. 이러한 현상은 '시선일률론(詩禪一律論)', '시화일률론(詩畵一律論)' 등의 이론을 이끌었는데, 이 시기의 그림 역시 시에서의 문자 함축과 마찬가지로 운필이 간략화 되어 감필(減筆)을 극단(極端)으로 이끌었다. 이렇게 출현한 감필화법(減筆畵法)은 형상의 모방에서 벗어나 대상을 단순화, 개괄화시켜 의경을 드러내려 했다. 이러한 표현 양식은 산수화뿐만

1 吳可, 『詩人玉屑』「學詩詩」. "學詩渾似學參禪,"
2 蘇軾, 『蘇軾全集』 권17, 「送參寥師」, "慾令詩語妙, 無厭空且靜, 靜故了群動, 空故納萬境."

아니라 인물화에서도 나타났다.

본 연구는 선종에서 문자선의 출현과 더불어 나타난 수묵화에 대하여 주목하고 이 양자간의 상호 영향관계 및 발생관계를 규명하여 그 출현 의의를 보다 명확히 밝히는데 목적을 두고 다음과 같이 진행하고자 한다. 먼저 '공안(公案)', 즉 선종은 그의 근본 핵심이라 말할 수 있는 '불입문자'만으로는 교학에 한계가 있었으므로 이를 벗어나 보다 효과적이고 유익한 체험의 언어로 찾아낸 것, 이 '공안'에 대해 그 출현 원인과 그것의 역할과 작용에 대하여 보다 구체적으로 살펴보고자 한다. 그 다음으로 공안의 변화과정에서 나타난 시와 회화, 그리고 여기서 공통적으로 추구한 '의경'에 대한 논의를 고찰하면서 선과 시, 그리고 회화와의 결합 의의를 규명해 보고자 한다. 마지막으로 선과 시·화의 결합에서 출현하게 된 '수묵화'라는 새로운 미술양식에 대한 심층적인 이해를 위하여 당시의 대표작품을 내용과 형식의 측면에서 분석 설명하고 나아가 문화사적, 미술사적 의의를 밝히고자 한다.

2. 깨달음의 표현과 공안의 출현

참선은 반야지혜를 통해 내면의 무명을 밝히는 직접적인 방법이다. 선의 정수는 선관의 체험이다. 이 체험은 선의 정수뿐만 아니라 불교의 정수이기도 하다. 불교의 일체의 사상획득은 모두가 선관체험을 거치게 되며 만약 이를 떠난다면 불교의 생명력은 나약해져 결국 잃게 될 것이다. 선관체험은 방법상에 있어서 '지(止)', '관(觀)'

의 2가지 방면이 있는데, '지'는 일체 감각의 표상을 억제하고 일체 망념을 떨쳐버리는 것이며 '관'은 주의력을 집중하여 한 문제에 대하여 전념하는 것으로 의식 속에 모두를 융화시키는 것이다. 당연히 선관체험은 자기스스로의 내증체험이다. 붓다가 보리수 아래 정좌사유의 결과 얻은 성불은 도대체 무엇인가? 성불은 하늘이나 어느 누가 가져다주는 것도 아니며, 누구에게서나 얻어낼 수 있는 것도 아니라, 스스로의 힘에 의해서만 얻을 수 있는 것이다. 그러므로 확실히 말이나 글로 혹은 행위도 전할 수 없는 신비하고도 신비한 세계이다. 경전에 의거하면 붓다도 처음에는 설법을 원치 않았으나 이후 자기의 내증체험을 남들에게 전수하게 되었다. 선관의 체험은 개개인 스스로의 인증을 이끌어내는 개인의 내증임으로 보편화되지 못하고 있다. 붓다의 내증을 형식화한 것이 바로 불교의 '사제관(四諦觀)', '십이인연관(十二因緣觀)', '사념처관(四念處觀)', '사무량관(四無量觀)' 등 기타 모든 설법이다.

 그러나 붓다의 내증을 형식화한 설법이나 각자의 깨달음은 자아의 체험에 의해 얻어진 것임으로 말이나 문자로는 아주 정확하게 표현할 수 없다. 이에 대해 붓다의 설법이나 수선을 통해 깨달음에 이른 선자 역시 곤란을 격기는 마찬가지다. 보편적 형식의 이론 설법으로 해결되지 않는 부분에 대해서는 선관내증의 체험을 통해 해결하려 했는데 그것은 다만 수행의 방법과 과정을 제시한 것 뿐 이다. 그러므로 사제지간의 전수는 다만 실증을 위한 교량으로 '이심전심(以心傳心)'의 방법으로 체험과 깨달음을 같은 내용과 경지로 이끌었다. 이는 그 유명한 붓다의 염화미소의 고사에서 쉽게 발견할 수 있다. 선종의 특징을 가장 집약적으로 말해주는 '이심전심', '불입

문자'는 깨달음의 전달방법을 의미하는 것으로 깨달음을 언어문자에 의지하지 않고 마음에서 마음으로 만 전달할 수 있다는 것이다. 그러나 행위가 없고 형상이 없어 말로 표현 할 수 없는 것이라서 마음으로 만 전할 수 있다지만, 이것으로는 다 전할 수 없으므로 말을 해야 했으며 문자를 사용하지 않을 수 없었다. 그래서 선종에서는 근본을 벗어나 보다 효과적이고 유익한 체험의 언어를 찾아내게 되었는데 이것이 바로 공안(公案)이다.

공안이란 원래 고대 조정이나 관아의 안독(案牘)문서 혹은 판결 안례(案例)와 안건문서를 말하는 것으로, 즉 정부의 법률 명령 혹은 판결 공포한 문건이다. 당대 이후 선종의 선사들이 이 공안의 명칭과 의미를 차용하여 역대 선종조사들의 제자 교육을 위한 선법 계시의 기록이나 선배 조사들의 언행범례를 지칭하였다. 이 기록이나 범례에는 언어, 동작 혹은 각종 표현방식의 기연, 구두로 전해지는 것이나, 문자로 기록된 것, 아울러 독특한 사상이 내포된 선기에 대한 은유 등을 포함하고 있으며 후래에는 선종학인의 사고의 주제나 참구의 대상, 심지어 선수행의 좌우명을 가르치는 말이 되었다. 후래의 선사들은 선배선사와 그 제자와의 응대 기연기록을 조정 관아에서 공포한 법률 명령 혹은 판결 안례와 같이 보고 이를 바탕으로 제자의 시비이단(離斷), 미오(迷悟)판별을 인도하려했다. 선사는 이러한 이미 계발된 선오(禪悟)의 실록 혹은 안례를 연속적으로 사용하여 제자를 계도하기 위한 증거자료나 나침반이 되었으므로 공안이라 부르게 되었다.[3] 그러므로 현존하는 모든 선사의 "어록" 및 '게송(偈頌)'도 모두가 공안이라 할 수 있으며, 공안을 '화두(話頭)'

3 黃演忠, 『禪宗公案體相用査相之研究』臺北: 學生書局, 2002, p.13.

혹은 '고칙(古則)'이라 부르기도 한다.

황벽희운(黃檗希運) 및 후기 선종의 많은 선사들은 선승이 경전을 암송하거나 읽는 것을 반대했고, 오히려 공안을 연구하고 익힐 것을 주장했으며, 공안을 불경과 동등한 위치에서 보기를 제창했다. 선사는 선의 종지(宗旨)를 깨닫든 그렇지 않든 반드시 공안을 통해 인증 받고자 했던 것이다. 따라서 공안은 선종 조사들의 사상을 계승하는 경로이지 선승의 깨달음의 여부에 대한 인증의 준칙은 아니다. 원대의 천목중봉(天目中峰) 화상이 『산방야화(山房夜話)』에서 말한 것처럼

> 자연히 공안을 통하니 곧 감정과 지식이 다 없어지고, 감정과 지식이 없어지니 곧 삶과 죽음이 공함을 알게 되었고, 죽음과 삶이 공(空)이라고 생각하니 곧 불도를 익히게 되었다.[4]

공안의 오묘한 활동은 근본적으로 공안이 운용하는 "언어 밖의 뜻(言外之意)", "형상 밖의 형상(象外之象)"의 도리에 있고, 모순, 상징, 연상 등을 동작 혹은 언어로써 학인들의 사유에 대한 일정한 자세와 이성에 대한 속박을 타파하고, 스스로 본심을 증명케 하는 것이다.

초기의 공안은 더욱 활력이 충만하고 생기가 넘쳤다. 선사들은 각자가 실제적으로 체험 및 기연(機緣)·접응(接應)을 특징으로 하는 방(棒)·할(喝)·금(擒)·나(拿)·퇴(推)·답(踏)·수방(收放)·여탈(與奪)·살활(殺活) 및 염송(拈頌)·평창(評唱) 등의 기본방법을 통하여 학인들

4 天目中峰, 『天目中峰和尙廣錄, 山房夜話』, 李淼 編著, 『中國禪宗大全』臺北: 麗文文化公司, 1994, p.1172.

의 정식(情識)에 대한 장애를 없애주고자 했으며, 이러한 방법과 언어를 통해 '언외지의'·'상외지상'·'현외지음(弦外之音)'을 이해시키려 하였다. 이때 진정한 지혜가 발생하여 자신의 본심을 꿰뚫어보고, 자기로 하여금 붓다와 같은 경지에 이르게 한다는 것이다. 선종 교학의 변화단계를 1. 붓다에서 인도의 28조사의 성립, 2. 달마에서부터 홍인까지의 전승, 3. 혜능에서부터 만당시기 각파의 점진적 분화, 4. 오대 송 초 분양선소(汾陽善昭)의 송고백측(宋古百側)에 의한 '문자선(文字禪)'의 흥기 이후, 등의 크게 4개단계로 구분 할 수 있다.[5] 본 논문에서의 논의 대상은 바로 공안이 선종 교학방법에 획기적 변화를 가져온 제 4단계이다.

3. 공안의 작용과 시화의 영향관계

혜능의 『육조단경』에서부터 당말(唐末)의 제가에 이르기까지 어록의 많은 부분에서 공안의 대화실록을 발견할 수 있으며 혜능의 응기(應機)를 개시에서부터 '덕산방(德山棒)', '임제할(臨濟喝)'의 격렬한 동작에 이르기 까지 공안의 교학이 점진적으로 기교화, 동작화 혹은 모순화의 길을 걷고 있음을 발견할 수 있으며, 달마에서부터 혜능 이래의 교학 방법에 적극적인 창신과 대담한 전환이 이루어졌다. 이 결과 선종에 새로운 활력소가 주입되어 유력한 변화를 이끌어내기도 했지만 선종의 원시 정신을 상실한 결점도 있다. 이처럼 혜능에서 만당에 이르는 시기 이미 공안의 교학방법의 변화의 대세

5 黃演忠, 앞의 책, p.116.

가 시작되었다.

 당 말에서 오대 이후 선종의 공안의 교학방법은 중대한 변화를 가져왔는데, 그 하나는 분양선소의 '송고백측'이 선풍의 계기가 되어 선기를 운문형식으로 표출하는 문자선이 흥기한 것이며, 그 다음으로는 공안화두 참구를 위주로 하는 임제선이 천하를 풍미한 것이다. 전자는 선을 문학적 형식으로 비평하고 논술하며 해석하는 선법으로 공안중의 공안을 형성하고 공안의 교학으로 하여금 형식화를 가중시켰다. 후자는 대혜종고(大慧宗杲)가 전해 내려오는 역대 선사들의 공안을 전범으로 하거나 혹은 이미 이룩된 참구 화두의 원본만으로는 문자선의 부족함이 있어 이를 보완하려 하였다. 그러나 교학과정에서 선종의 공안은 날이 갈수록 도구화되고 원래의 특징인 소박한 모습을 잃어 가게 되었다. 공안은 선종 교학에 있어서 고도의 도구성을 가지고 있으나 아울러 중요한 가치를 가지고 있다. 특히 선종의 수지의 입장에서 말하자면 공안은 입수를 위한 중요한 경로이다. 파호천(巴壺天)은 선종공안은 마멸되지 않는 가치를 가지고 있다고 하였다.

> 선종의 역대공안은 마멸되지 않는 가치를 가지고 있는데 이를 2방면으로 말할 수 있다. 제1은 천부적으로 뛰어난 사람은 일언일행을 한번 맞닥뜨려도 수기개오(隨機開悟)하는 것이며 제2는 우둔한 자에 대하여 말하자면 천성을 불구하고 공안에 밝지 못하고 선사들은 종종 명백하게 설명할 수 없으며 그는 결국 실제 참선을 통해 개오하여 공안이 자연 명백하길 요구한다.[6]

6 巴壺天, 『禪骨詩心集』臺北: 東大圖書股分有限公司, 1990, p.161.

선종의 교학실록의 각도에서 볼 때 공안은 의문의 여지가 없는 중요한 참고 소재이며 수행의 의거대상이다. 비록 공안이 시대에 따라 변화하고 점차 형식화 기교화의 길을 걸었지만 공안의 출현 이후 선종은 생활을 중시하고 개인의 개성과 충만한 생명력의 특질을 드러내려 하였다. 그 밖에 공안의 출현은 선종의 많은 창조적 활력을 증가시켰으나 제도형성의 고착화를 가능하게 하였다. 스즈끼는 공안 발생의 의의와 가치를 다음과 같이 말하고 있다.

> 소위 공안의 직능은 초기에는 선장들이 자기의 영오, 경험 등 기교성, 조직성을 제자에게 전달하는 것이었다. 어떤 선장들은 기교성의 방법을 운용했으나 많은 이들은 자기의 내면을 전달하려하였으며 시간이 경과하면서 많은 이들로 하여금 선의 경험이 성숙케 하였다. 그러므로 공안은 선의 대중화에 많은 공헌을 하였으며 선 경험의 순수성에서 얻은 것이 영구보존의 훌륭한 방편이다.[7]

스즈끼는 공안의 출현은 선종의 대중화에 공헌했음을 특별히 강조하고 있으며 아울러 선사들이 자기의 깨달음의 경험을 전승하는데 운용하고 있음을 말하고 있다. 이 모두 선종 공안의 가치를 설명하는 것이다. 이처럼 화두선(話頭禪)의 흥기는 선종으로 하여금 타기봉(打機鋒), 설전어(說傳語)의 구두선의 경향으로 발전의 방향을 돌리게 했다. 이는 중국의 문학, 예술의 방향을 돌리는 계기도 되었다. 이에 대하여 여징(呂徵)은 다음과 같이 말하고 있다.

7 鈴木大拙,『鈴木大拙全集』第4卷. 東京: 岩波書店, 1968, p.261.

송대의 불교문학, 예술에는 많은 특색을 가지고 있다. 당시 선종의
성행은 각자의 어록을 가지게 했는데 구어를 문자로 기록하는 방
법을 운용함으로써 체재가 특별히 새로웠으며 이는 일반문학에까
지 영향을 미치게 되었다.[8]

이처럼 공안에 의한 선문학은 중국문학 발전에 중대한 공헌을 하
였다. 예를 들면 선학의 시학에 대한 영향은 시경의 개척뿐만 아니
라 풍부한 언어 의상과 묘술의 제재대상을 증가시킴으로써 시사(詩
詞) 등 문학비평의 신 계발을 가져오게 했다. 그러므로 선으로써 시
를 표출하고, 시를 공부하는 것을 참선하는 것과 같은 여기는 형세
가 펼쳐졌다. 이와 아울러 위진 시대 산수 전원시의 출현과 더불어
산수화가 태동한 것처럼 선으로써 시를 표출하는 풍조와 더불어 그
림으로 선을 표출하고자하는 '선화(禪畵)'가 나타나 이후 중국미술
의 획기적인 변화를 가져오게 했다.

4. 의경의 추구와 시화의 결합

선승과 문인들은 시와 그림을 수단으로 해서 선의 경지를 이루려
했는데, 이는 바로 공안을 운용하여 선경에 다다르려는 것과 같은
의미를 내포하고 있다. 송대에는 예술을 논하는 사람들이 선과 예

8 呂澂, 『汝澂佛學論著選集』 卷5, 山東: 齊魯書社, 1996, p.3006.

술을 불가분의 관계로 생각하고 상호 연관시켜 논의하는 것이 보편적이었다. 이에 따라 시를 선적 사유방식(思惟方式)과 유사한 방법으로 배울 것을 주장하였던 것이다.

> 시를 배울 때에는 마땅히 처음 선을 배우듯 해야 한다. 아직 깨닫지 못했을 땐 또한 두루두루 여러 것을 참고하여야 한다. 하루아침에 정법안(正法眼)을 깨닫는 날엔 붓 가는 대로 집어내면 모두 좋은 시가 될 것이다.[9]

> 시를 배울 때에는 온통 선을 배우듯 해야 한다. 멍석 깔고 세월을 헤아리지 말고 꾸준히 명상하라. 일단 스스로 이치를 터득하는 날엔 무심코 손만 대어도 모두 초월의 시경(詩境)에 도달해 있을 것이다.[10]

시와 선을 연결하여 말한 사람들은 대부분 황정견(黃庭堅)의 영향을 받은 사람들이다. 위에서 예로 든 한구(韓駒)와 오가(吳可)도 모두 강서파(江西派)의 일원이다. 참선에서 직각(直覺)은 이성(理性)이나 지성(知性)의 작용을 정지시키고 일체의 사념을 없앤 후에 사물과 자아가 즉각적(卽覺的)으로 대응하여 순간적으로 일종의 정신적 승화가 일어나는 현상이라고 한다.[11] 따라서 직각은 평소에 피나는 명상(瞑想)과 관조(觀照)가 선행되어야 하며 일단 직각이 떠오르면

9 韓駒, 「贈趙伯魚詩」, "學詩當如初學禪, 未悟且遍參諸方. 一朝悟罷正法眼, 信手拈出皆成章."
10 吳可, 『詩人玉屑』 「學詩詩」, "學詩渾似學參禪, 竹榻蒲團不計年, 直待自家都了得, 等閒拈出便超然."
11 李澤厚 著, 權瑚 譯, 『華夏美學』, 서울: 동문선, 1990, p.232.

순간의 틈을 보이지 말고 바로 낚아챌 것을 강조한다. 소식(蘇軾)은 일찍이 화가 손지미(孫知微)와 문동(文同)이 그림을 그리는 장면을 각각 다음과 같이 말하고 있다.

> 처음에 손지미는 대자사(大慈寺) 수녕원(壽寧院) 벽에 호수의 여울 물과 수석을 그리려고 하였으나 구상을 하느라 한 해를 넘겼음에 도 끝내 붓을 잡으려 하지 않았다. 그러던 중 하루는 황급히 다자사로 들어가 필묵을 찾는데 몹시 급한 모습이었다. 소매 자락을 날림 이 바람과도 같이 잠깐 사이에 그림을 완성하였다.[12]

위에서 화가 손지미는 대자사 수녕원의 벽화를 그리기 위하여 한 해 이상의 세월을 '정묵관조(靜默觀照)'하며 정진하였다. 어느 날 한순간 홀연히 깨달음이 왔을 때 마침내 창작에 들어갔다. 그러나 그 깨달음의 순간은 너무도 짧다. 따라서 그것은 신속함과 긴박감을 요구하는 것이다. 황정견과 같은 강서시파(江西詩派)의 일원인 진사도(陳師道)는 시를 지을 때 언제나 높은 곳에 올라 영감이 떠오르면 급히 집으로 돌아와 이불을 뒤집어쓰고 시를 완성했다고 하는 우스개 일화가 전한다. 그런데 이렇게 이불을 뒤집어쓰고 詩를 짓는 이유는 주위의 사물이 집중을 방해할까 염려하였기 때문이다. 그의 행위가 지나친 감이 없지는 않으나 시를 지을 때 순간의 직각(直覺)을 낚아채기 위하여 애쓰던 옛 詩人의 모습을 상상해 볼 수 있다. 이처럼 예술창작에서 순간적 직각을 중시하던 사례는 이 외에도 진조(陳造)의『강호장옹집(江湖長翁集)』에서도 볼 수 있다.

12 蘇軾,『東坡題跋』卷8「書蒲永昇畵後」, "始知微欲于大慈寺壽寧院碧作湖灘水石四堵, 營度經歲, 終不肯下筆. 一日倉皇入寺, 索筆墨甚急, 奮袂如風, 須臾而成."

오래 생각하여 말없이 알게 되어서 한 번 뛰어난 생각을 얻게 되면 곧장 붓을 움직여 토끼가 뛰고 송골매가 낙하하듯이 하면 氣가 왕성해지고 정신이 갖추어진다.[13]

송대의 예술을 논한 사람 중 다수가 예술구상에서 '정묵관조'와 '직각체험(直覺體驗)'의 방식을 운용하여 예술적 상상력을 펼치고 의미를 기탁할 물상(物象)을 찾았다. 그러므로 이들의 의식은 동에서 서로 하늘에서 땅으로 일정함도 없고 다함도 없었다. 그래서 우리들이 중국의 시화를 보면 분명하게 보이지 않는 것도 보이며 분명하게 들리지 않는 것도 들리며 분명히 함께 일어날 수 없는 모순된 사건들이 한꺼번에 일어나기도 한다. 시간과 공간의 한계, 각종 감각기관의 한계는 더 이상 존재하지 않고 혼돈의 덩어리가 되어 교차한다.[14] 이것은 근본적으로 인간만을 특수한 존재로 분리하여 생각하는 것이 아니라 우주 내의 삼라만상의 보편적 원칙 속에서 인간 존재를 규정하는 것이다. 감성과 이성을 구분하지 않고, 예술 활동과 다른 정신 영역의 활동을 하나의 원리로 포용하는 사상적 특징 위에서만 성립 가능한 발상인 것이다. 이와 같은 선종 특유의 직관의 사유방식은 미적인식과 아주 유사하며[15] 여기서 얻어지는 직관의 체험 혹은 그 이미지를 '선경의상(禪境意象)', '선적경계(禪的境界)'라고 말하며 이 내용의 시적 회화적 표현을 '의경(意境)'의 표현이라고 한다.

13 陳造, 『江湖長翁集』, "熟想而黙識, 一得佳思, 極運筆墨, 兔起鶻落, 則氣旺而神完矣."
14 葛兆光, 『禪宗與中國文化』上海人民出版社, p.170.
15 김대열, 「선적사유와 심미교육의 접근성 연구」, 『종교교육학연구』제24권, 2007.

의경의 확립은 당대 이후 선종이 유행하면서 부터의 일이지만 그 견해는 이미 선진(先秦) 이전부터 있었다. '경(境)'의 개념은 불교의 경계에서 유래하여 미학개념에 유입되는 과정을 거치게 되는데, 불경에서 언급되는 경계 혹은 경은 사람의 감각과 사유의 대상이 되는 일체사물을 지칭한다. 그리고 궁극적으로는 수행을 통해 객관대상을 초월하여 해탈의 경지에 이르는 것을 의미한다. 불가에서 객관대상과의 접촉을 통하여 깨달음의 경지에 이르는 것을 의미하는 경계의 개념이 당대의 문예 분야에 수용되면서 작가의 주관적사상 감정이 객관경물과 융합하여 형성되는 예술적 경지를 지칭하는 용어로 바뀐 것이다.[16] 당대의 승려 교연이 『시식(詩式)』에서 처음으로 문예 심미창작의 관점에서 '취경'을 제기했다.

> 경을 취할 때는 반드시 지극한 어려움과 험난한 과정을 겪어야, 비로소 기묘한 구절이 떠오른다. 문장이 완성된 후 그 기상과 면모를 보면, 마치 한가로움을 기다리는 듯 생각 없이 얻어지는데, 이것이 고수다. 때로는 뜻이 고요함이 정신의 절정에 다다라, 아름다운 구절이 막힘없이 종횡으로 드러나 마치 신의 도움인 듯하다.[17]

그는 시가 창작은 "신들린 듯 터득할 것"을 강조했다. 그리고 취상과 취의가 결합하는 방식으로 "경과 상이 하나가 아니며 허실이 합치하기 어렵다."라고 하면서 시정은 원래 자연 풍경에서 우러나오는 것으로 자연의 풍경을 통해 시적정취를 포착해야 한다는 것이

16 薛富興, 『東方神韻 - 意境論』北京: 人民大學出版社, 2000, p.25.
17 于民 主編, 『中國美學史料選編』上海.: 復旦大學出版社, 2004, p.227, "取境之時, 須至難至險, 時見奇句. 成篇之後, 觀其氣貌, 有似等閒, 不思而得, 此高手也. 有時意靜神王, 佳句縱橫, 若不可遏, 宛若神助."

다. 교연보다 '의경'을 한 걸음 더 발전시킨 사공도(司空圖)는 선종 사상에서 깊은 영향을 받아 '象外之象(상외지상)'·'景外之景(경외지경)'이란 논지를 제기했다.

시가의 경은 남전의 따뜻한 날씨, 양옥에서 피어나는 기운과 같아 근접한 거리에서 바라보아도 잡히지 않는다. 형상 밖의 형상, 경치 밖의 경치를 어찌 말로 형용할 수 있겠는가? 그러므로 품평을 기록한 작품을 보고자 도모할 수는 있으나 체세가 특별하여 변하지 않는다.[18]

즉 시가작품은 언어로 묘사한 것보다 그 내면에는 더 생동하고 더 풍부한 의미를 포함하고 있다는 것이다. '의경'이라는 용어를 최초로 사용한 것은 왕창령(王昌齡)의 『시격(詩格)』에서 이다.

시에는 3가지 경이 있으니, 첫째는 물경이다. 산수시를 짓고자할 때는 천, 석, 운, 봉의 경이 있으니, 극히 아름답고 빼어난 것을 펼쳐 내려면, 신이 마음에 깃들고, 몸은 그 겨에 두고서 마음에서 경을 보아 마치 손바닥에 있는 것처럼 사물이 밝아지고 난 후 생각을 운용하면 경의 현상이 뚜렷해질 것이므로 형사를 얻을 수 있다. 두 번째는 정경이다. 오, 락, 수, 원은 모두 뜻에서 펼쳐지고 몸에 처하는 것이니 그후 생각을 운용하여 깊은 정을 얻을 수 있다. 셋째는 의경이다. 이 또한 뜻에서 펼쳐지고 마음에서 생각하는 것이니, 곧

18 위의 책, p.252, "載容州云: 詩家之景, 如藍田日暖, 良玉生烟,, 可望而 不可置于眉睫之前也. 象外之象, 景外之景, 豈容易可談哉? 然題紀之作, 目擊可圖, 體勢自別, 不可廢也." 券3, 與極浦書.

그 진실을 얻을 수 있을 따름이다.[19]

왕창령은 여기서 '물경(物境)'은 형사, 즉 자연 산수의 경계를 가리키는 것이며 '정경'은 감정의 전달 혹은 인생 역정을, 그리고 '의경'은 의표(意表) 즉 내면의 의식을 말하고 있다. '의경'에 대하여 고금에 걸쳐 수많은 해석이 있으나 이는 창작구상에서부터 감상의 사고에 이르는 하나의 과정으로 주체의 감각 지각을 통해 자성을 반조하여 찾는 마음의 경계이다. 그러므로 그것은 대상세계를 실체화하지 않고 순수한 인식주관에서 떠오른 순수한 직관을 형상화한다. 산수자연을 진여의 구체적인 현현으로 반조하게 되므로 자연은 적막하게 죽어있는 것이 아니라 활발한 선취를 띠게 된다.[20]

이처럼 의경은 물상-심상(心想: 선경), 주체-객체, 객관사물-주관정취의 통일인 동시에 또한 이와 같은 통일 중에 특정한 의상(意象) 형태를 형성하게 되고 현현하게 된다. 이것은 직접적인 동시에 간접적이며 또한 형상적이면서 상상적이고 확정한 것인 동시에 불확정한 것이다. 그러면서 특정 형상의 직접성, 확정성, 감각성을 구비한 동시에 또한 상상의 유동성, 개활성(開豁性), 심각성을 구비하게 된다. 이는 순수주관에 의해 떠오른 순수 직관은 개념적 규정을 떠나있으며 지금, 여기의 순간을 포착하여 표상하기 때문에 그러하다. 이처럼 선경의상이 파악하기 어렵고 말로 전달하기 어려운 것은 개념적 규정을 거부하고 시간과 공간의 틀에서 벗어나기 때문이

19 蔣孔陽 等 著,『美與藝術』江蘇美術出版社, 1986, p.79, "詩有三境, 一曰物境, 則張泉石雲峰之境, 極麗絕秀者, 神之于心, 處身于境, 視境于心, 瑩然掌中, 然後用思, 了然境象, 故得形似, 二曰情境, 娛樂愁怨, 皆張于意而處于身, 然後馳思, 深得其情, 三曰意境, 亦張之于意 而思之于心,, 則得其俱矣.."
20 명법,『선종과 송대 사대부의 예술정신』도서출판 씨아이알, 2009, p.191.

다. 그것은 결코 간단한 허무나 경직이 아니며 옛사람들이 말한 시나 그림의 '기운(氣韻)', '여의(餘意)' 또는 요즘 사람이 말한 정경교융(情景交融)도 결코 아니다. 이에 대해 갈조광은 다음과 같이 말하고 있다.

> 예술작품은 다만 하나의 중개자일 뿐 그의 색채, 선 구조 감정 문자 의상의 작용은, 한 방면으로는 예술가의 풍부한 내면의 감정과 깊고 오묘한 철리적 체험 및 광범하게 치달리는 연상을 최대한으로 응집시킬 수 있고 , 또 한 방면으로 감상자의 예술연상을 최대한으로 계발하여 이러한 연상으로 하여금 공간을 창조하고 실마리를 제공하여 둘 사이의 공명과 교류가 발생하도록 할 수 있다.[21]

겉으로는 마치 확정한 것 같지만 실은 불확정한 것이어서 개념이거나 언어로 간단하게 설명할 수 없으므로 궁극적으로 해명할 수 없다. 때문에 언어로 충분히 표출할 수 없고, 무한히 함축적이고 사고가 아주 미묘한 현상으로 나타난다. 즉 마음속으로는 이를 터득했지만 말로 그 뜻을 표출하기 어려운 특징으로 나타난다. 이는 말로 전달할 수 있으되 충분히 전달할 수 없으며 가히 해명할 수 있으되 궁극적으로 해명할 수 없어 마음으로 깨닫는 다의성, 다원성 그리고 복잡성이 나타난다. 그러나 선종에서 주장하는 불입문자는 직관의 개념적 규정성을 떠나 있다는 사실을 지시하며 그럼에도 다시 불이문자를 주장했던 것은 직관이 언어로 표현될 수 있음을 의미한다. 이때 이 직관은 개념적 규정을 초월하기 때문에 의미론적

21 葛兆光, 『禪宗與中國文化』上海人民出版社, 1988, p.172.

관계를 거부하는 모순과 역설로 나타나며 시적 이미지로 형상화된다. 이 이미지들은 마음 자체에 대한 깨달음, 즉 묘오를 가져다준다. 의경은 언어를 통해 형상화 되지만 언어를 초월하는 역설적인 것이므로 '상외지상', '언외지의'라고 일컬어졌다.[22]

 이와 같이 선종에서 출현한 '의경'은 중국 문학예술의 유력한 내용이 되었다. 즉 당, 송 이래 많은 선승과 문인사대부들은 선경 의상 중에서 자아, 곧 자유의 인격과 인간성을 표현하고자 아주 커다란 열정과 흥취로 선적 사유방식을 통해 예술의 심미방식을 설명하고 새로운 예술을 창출하였다. 이로써 진, 한시대 이래 중국 문학예술과 철학사에서 보기 드문 활약이 펼쳐지게 되었다. 오대 양송 이후 선승과 문인들은 그림으로써 선적 의경을 표현했는데, 바로 이 시기가 중국 수묵화가 출현하여 제1차로 번영한 시기와도 관계가 있다. 다시 말하자면 당시의 선승과 문인사대부들은 그들의 선적 의경을 표출하기 위한 매체가 요구되었다. 즉 의경의 시각언어로 표현하기위한 제일 적합한 방법으로 찾아낸 것이 바로 '수묵화'이다. 그렇다면 그들은 어떤 이유에서 수묵을 활용하게 되었으며, 이렇게 출현한 수묵화의 의의와 이후 회화의 형식이 어떻게 변했는지 살펴보도록 하겠다.

5. 수묵화의 출현과 회화형식의 변화

 수묵화는 객관사실을 그대로 묘사하기보다는 화가 자신의 사고와

22 명법, 앞의 책, p.192.

감정을 적극 반영하는 것에서 그 특징이 찾아진다. 그러므로 그 형태도 점점 그와 같은 것을 적극 반영하는 방향으로 변화해 갔다고 하겠다. 선종 또한 기본적으로 인간의 사유 자체를 강조한 것으로서 '깨달음'은 이를 대표하는 것이다. 따라서 수묵화와 선종은 인간의 자아를 새롭게 이해하고 실현해 가는 과정에서 서로 밀접한 관련을 갖게 되었던 것이다. 수묵은 농담(濃淡)이 기이하고 암시적인 특성을 가지고 있으며 이를 통하여 형태 자체가 주는 구체적 의미를 감소시키고 대신 작가의 이상을 의탁하는 수단으로 이용되었다. 수묵의 지위가 점점 높아지고 그 의미가 발휘된 것은 당대 왕유(王維)로부터 시작되었다. 왕유는 산수화에 대하여 "부화도지중, 수묵최위상(夫畵道之中, 水墨最爲上)"[23]이라고 하여 수묵의 정묘(精妙)는 능히 도(道)에 이를 만한 것이라고 하였다. 또 "의재필선(意在筆先)"[24]이라고 하여 필획은 반드시 사람의 사상과 감정을 위주로 해야 한다고 강조하였다. 이와 같은 2가지 내용은 그림에 대한 단편적인 지적이지만 수묵에 대한 중시는 분명하게 나타고 있었다. 이와 같은 수묵에 대한 중시 현상은 산수화 표현에서부터 나타나기 시작했는데, 즉 당대 초기 수묵산수의 골격과 격식을 갖추었다면 이후 선종의 흥기와 더불어 당말 오대(五代)에 이르러 산수화가 구륵채색(鉤勒彩色)에서 점차 수묵으로 전화함으로써 진정한 의미의 수묵산수화의 실현을 보게 된 것이다. 그 개창자는 형호(荊浩), 관동(關仝), 동원(董源), 거연(巨然) 등이다. 이들에 의해 이룩된 산수화의 전형은 이후, 송대 이성(李成)·범관(范寬)·곽희(郭熙) 등에 의한 새로운 변화 발전의 기초가 되었다. 다시 말하자면 당이 세력을

23 王維, 「山水訣」, 『中國畵論類編本』
24 王維, 「山水訣」, 『中國畵論類編本』

잃어가던 900년경과 송이 건립된 960년 사이, 즉 오대 50여 년의 짧은 기간은 끊임없는 전란으로 인한 혼돈의 시기로, 이때 대부분의 문인들은 은거를 통하여 사회적 혼란의 소용돌이를 피하고 있었으며, 그러면서 이들은 수묵산수화의 실천과 이론에서 새로운 탐색을 진행하였다.

 그 대표적인 화가가 바로 당 말에서 태어나 오대시기에 활동한 형호(荊浩)이다. 문헌에 의하면 그는 하남(河南) 심수(沁水) 사람 혹은 하내(河內) 사람이라고 하는데, 당시의 하남 심수는 지금의 산서성(山西省) 남부이며 하내는 지금의 하남성(河南省) 서북부 황하(黃河) 이북의 심양(沁陽) 일대로써 이 두 지역은 모두 태행산(太行山) 남쪽 기슭에 위치하여 거리가 멀지 않은 동일 지역인 것이다. 그는 태행산의 홍곡(洪谷)에 은거하였기 때문에 호(號)를 홍곡자(洪谷子)로 하였다. 『오대명화유보(五代名畵補遺)』에는 그에 대하여 "유가(儒家)를 업(業)으로 삼고 널리 경사(經史)에 통달하였다. …일찍이 산수를 그리면서 유유자적(悠悠自適)하였다."[25]라고 하였으며, 또한 거기에는 선승(禪僧)들과의 빈번한 왕래가 있었음을 기록하고 있다. 당시의 업도(鄴都: 지금의 河北省 臨漳縣 서남쪽)의 청련사(靑蓮寺) 선승(禪僧) 대우(大愚)는 형호에게 그림을 그려 줄 것을 부탁하면서, 형호의 「송석산수화(松石山水畵)」에 대한 흠모의 정을 시로 써 보내기도 했다.[26]

 대우선사(大愚禪師)가 화가 형호에게 그림을 요청한 것은 바로 화가가 그림 그리는 것이 참선 수행을 통해 깨달음을 얻는 도구로서

25 劉道醇, 『五代名畵補遺』, "業儒, 博通經史 … 畵山水以自適."
26 김대열, 『선종이 문인화 형성에 미친 영향』단국대학교 박사학위 논문, 2002, p.69.

작용하고 있음을 암시하고 있다. 형호도 대우의 뜻을 깊이 이해하여 시로써 답할 때, "禪房詩一展, 謙稱苦空情(이는 선방에서 펼쳐지는 일이며, 아울러 고공한 감정의 표현이다.)"라 했던 것이다.

북송 말에서부터 남송에 이르기까지 일종의 거칠고 소략(疏略)한 산수화가 유행하였다. 이러한 감필(減筆) 수묵화가 유행한 것은 남송과 북송 교체기에 양기파(楊岐派)의 승려이었던 대혜종고(大慧宗杲)가 제창한 「간화선(看話禪)」의 영향과 관련이 깊다고 생각된다. 종고(宗杲)가 제창한 간화선(看話禪)은 "문자(文字)로 만들어 문자(文字)를 전할 수 없는 경계로 나아간다(以文字試造, 文字不傳之境界)"라는 것이다. 이와 같은 문자의 간략화(簡略化)는 감필(減筆)을 극단(極端)으로 이끌었으며 회화에서의 번잡한 표현은 멀리하게 하였다. 이 감필화법(減筆畵法)은 형상의 모방에서 벗어나 대상을 단순화, 개괄화시켰으며 회화의 구도 상에 있어서 공백의 비중이 커져 갔는데, 이러한 현상은 산수화뿐만 아니라 인물화에서도 나타났다. 즉 줄곧 개인적 정감이 들어갈 수 없었던 종교적인 도석인물화(道釋人物畵)에도 변화가 일어나기 시작했다.

이전에는 붓다를 조상(造像)하려면 "32상(相)" "80종호(種好)"의 의궤(儀軌)에 충실해야 했으나 선승들의 붓끝에서는 성스러움을 초월하여 보통 생활속의 서민의 모습으로 대체 되었다. 공양, 예배를 위주로 하던 종교적 도석인물화에 화가의 주관적인 시각이 스며들면서 신비하고 장엄한 맛은 사라지고 필묵유희의 수단으로 변화하게 되었다. 도석인물화가 봉공(捧供) 예배의 기능에서 수묵 운필(運筆)를 통한 감상의 대상이거나 선승의 깨달음을 위한 훌륭한 도구로 전화한 것인데, 이는 선종의 흥기와 더불어 아주 자연스럽게 나

타난 현상이다. 이는 실제적으로 선종에서의 '깨달음'이 보편적으로 존재한다는 내용이 도석인물화로 하여금 깨달음을 얻기 위한 도구로 되었을 뿐만 아니라 산수화 역시 깨달음의 대상의 이 되었던 것이다. 이는 오대에서 송에 이르는 시기 선종의 공안이 대량으로 집성되는 동시에 그림으로써 깨달음의 계기를 마련하고자 하는 '선화(禪畵)' 현상이 나타난 것이다. 이러한 현상은 선승과 문인의 수묵운필행위로 보편화되어 전개되었으며, 이는 어느 한 면에서 볼 때 회화가 깨달음의 도구로써, 마치 '간화두(看話頭)' 즉 화두 참구를 통해 선경에 이르고자하는 선의 본질적 의미보다도 더욱 선종의 교의에 부합되는 것으로 되어 갔다.

우리는 이러한 내용을 오대의 선승이자 시인 겸 화가인 관휴(貫休)의 작품 《나한도(羅漢圖)》〈그림1〉와 스스로를 촉승(蜀僧)이라 서명한 남송의 선화가 목계(牧谿)의 《백의관음도(白衣觀音圖)》〈그림2〉등을 통해 쉽게 발견할 수 있다.

현재 일본 왕실의 소장품인 16명의 나한을 그린《나한도》는 괴로움으로 일그러진 기괴한 얼굴들은 나한의 깊은 정신수양을 암시하는 것보다 더 많은 의미를 담고 있는 듯하다.[27]

당연히 신성하고 장엄하게 표현해야할 나한에 세속적인 성격을 부여함으로써 보는 이로 하여금 해괴한 감정을 가지게 하는데, 그 튀어나온 눈, 늘어진 눈썹, 헤벌리고 있는 입과 맨발을 한 모습은 현세의 일반시민의 표정으로 가득 차 있다. 그들은 깨달음을 얻어 자연능력을 초월하여 높은 좌대에 앉아있는 신이나 부처가 아니라 사실상 우리와 친숙해 있는 거리의 이웃들로 표현된 것이다. 목계(牧

27 양신 외, 정형민 역, 『중국회화사삼천년』서울: 학고재, 1999, p.88.

谿)의《백의관음도》역시 이런 맥락에서 과거의 관음도에서 나타나던 장엄하고 엄숙한 맛을 이미 버리고 있다.

마조도일(馬祖道一)은 "평상시의 마음이 도이다(平常心是道)."라고 하였다. 선종은 '밥 먹고', '잠자고', '나무하고'하는 일상생활 중에서도 깨달음을 얻을 수 있다는 것이다. 그러므로 이시기의 불, 보살들은 모두 현실생활에서 소재를 찾아 중생을 모델로 삼고 있는 것이다. 이《백의관음도》는 소박하게 흰 옷을 입고 전설적인 바닷가의 동굴에 앉아 명상하는 관음보살을 마치 여염집 아낙네처럼 짚방석위에 앉아 있는 모습으로 묘사하고 있다. 혜능은『壇經』에서 다음과 같이 말하고 있다.

> 선지식이여, 깨치지 못하면 붓다가 곧 중생이요 한생각 깨달을 때 중생이 바로 붓다이다. 그러므로 만가지 법이 모두 자기 마음 가운데 있는 줄 알아야 한다. 그런데 왜 자신의 마음 가운데서 참되고 한결같은 진여본성을 문득 보지 못하는가. 보살계경에서 이르길 "나는 본래 자성이 청정하니 만약 자기마음을 알아 참성품을 보면 깨달음의 길을 이루게 된다." 또 정명경에서는 "지금 바로 홀연히 깨치면 본래의 마음을 얻게 된다."고 말하고 있다.[28]

목계는 이러한 내용을《백의관음도》를 통해서 표출해내고자 하였으며, 이밖에 양해(梁楷)의《발묵선인도(潑墨仙人圖)》〈그림3〉석각(石恪)의《이조조심도(二祖調心圖)》〈그림4〉등 모두가 장엄하고 엄

28 혜능,『壇經』,「般若品」, "善知識 不壞即佛是衆生 一念娛時 衆生視弗 故持萬法盡在自心 廈附腫自心中 豚見眞如本性 菩薩癸經云 我本元自性淸淨 若食自心見性 皆成佛道 淨名經云 卽時豁然 還得本心.."

숙한 맛을 버리고 해학적이고 평범한 보통사람의 성격으로 대체되었는데, 이는 수묵의 회화적 발현을 통해 '공안'과 '그림'을 하나로 융합시켜 놓은 것이다. 수묵화로서 형상을 묘사하는 과정은 예술가가 자아를 표현하는 과정이다. 따라서 수묵이 나타내는 형상은 바로 작가의 심리가 오묘한 상태로 변화해 가는 것을 나타내는 것이라고 하겠다.

그림2,

목계《백의관음도》

그림1. 관휴《나한도》.

그림3. 양해《발묵선인도》

6. 불입문자(不立文字)의 시각적 표출

선종은 당 말과 오대의 시기로부터 중국 사상사에 많은 영향을 끼치기 시작하였고 동시에 수묵화도 이 시기로부터 북송을 거쳐 중국 회화사상 정종화파(正宗畵派)로서의 지위를 갖게 되었다. 이와 같이 수묵화와 선종은 서로 나란히 발전하였고 상호 교류를 하였기

그림4, 석각 《이조조심도》.

때문에 수묵화가 선종으로부터 영향을 받게 된 것은 아주 자연스러운 것이었다. 송대에 이르러 선종은 이미 혜능(慧能)이 창건한 '교외별전(敎外別傳)', '불입문자(不立文字)'의 초기 선종과는 다른 길을 가기 시작했다. 앞서 살펴 본 바 바와 같이 초기 선종은 '직지인심(直指人心)'이나 '견성성불(見性成佛)'을 강구하였으며, 그 방법은 참구(參究) 혹은 체득(體得)하는 것이었다. 그리고 쉴 새 없이 토해내는 의론(議論)은 물론 많은 저술도 필요하지 않았다. 그런 원인으로 혜능에게는 근 40년간의 전교생활에서 다른 사람이 기록한 1만여자의 『壇經』이 남아있을 뿐인 것이다.

그러나 시대와 사회의 변화와 더불어 참구와 체득의 방법으로는 충분하지 않아서 점차 다양한 공안과 기봉 및 동작과 행위들로 표현되는 선어(禪語)와 선기(禪機)가 생겨났다. 그래서 「등록(燈錄)」과

「어록(語錄)」이라는 많은 저서들이 출현한 것이다. 이전의 학술이
나 사상을 정리하고 논의하는 송 대 사람들의 의식이 선종에도 그
대로 투영된 셈이다. 선종은 '불입문자'에서 문자와 떨어지지 않는
'불이문자(不離文字)'로 바뀌었고, 즉 내증선(內證禪)에서 문자선(文
字禪)으로 바뀌었던 것이다. 문자선이 발생하게 된 내적 원인은 당
연히 선종 자체의 내부에서 이전 선사들의 언행을 기록하여 수행
에 도움을 주려는 노력이며, 또한 외적 동인(動因)으로는 선승들이
점차 세속화(世俗化) 나아가 사대부화(士大夫化)하는 것과 문인 사
대부들 속에서 선열(禪悅)의 기풍이 성행하면서 선승화(禪僧化)되
어 갔으므로 점차 참선이 대중화되어 갔다는 것을 빼놓을 수 없다.
이처럼 선승의 선관(禪觀)역시 사회의 정치, 경제적 요소의 영향을
받지 않을 알 수 없는데, 특히 사회의 심미심리(審美心理)의 영향이
크게 작용한다고 볼 수 있다.

송대 문자선(文字禪)의 중요한 부분은 시(詩)와 공안(公案)의 문자
이며 그 중에도 선의 시화(詩話)가 가장 중요하다. 이와 같이 송대
의 선은 시의 정신을 떠나서 존재할 수 없었다. 그렇지만 시는 아무
리 체험의 서술이라 하더라도 문자의 훈련 없이는 이루어질 수 없
다. 당대의 선이 일상생활 속에서 숨 쉬고 있었던 것에 비하여, 송
대의 선은 의식적인 문자의 공부와 마음의 수양으로 나아가지 않을
수 없었다. 이는 곧 시를 창작한 당시 문인 사대부들과 선종과의 상
호침투에서 이루어진 것이라 하겠다.

후기 선종인 "묵조선", "간화선", "염불선"의 출현은 비록 모두가
선종교의(禪宗敎義)와 관계가 있지만, 더욱 중요한 것은 부분적으
로 사회심리의 필요성에 부합하기 위한 것이었다. 당대 이후 불교

계송시의 대량 출현은 의심할 것도 없이 당시(唐詩)와 송사(宋詞)의 영향을 받았기 때문이었다. 오대 양송 이후 선승과 문인들은 그림으로써 선적 의경을 표현하려 한 것 역시 같은 맥락에서라 하겠다. 의경의 시각언어로의 표현은 수묵화를 출현시키게 되었는데, 수묵은 농담이 기이하고 암시적인 특성을 가지고 있으므로 이를 통하여 형태 자체가 주는 구체적 의미를 감소시키고 작가의 이상, 즉 의경의 표현에 아주 적합한 매체였다. 수묵화는 객관사실을 그대로 묘사하기보다는 화가 자신의 사고와 감정을 적극 반영할 수 있다. 따라서 수묵화와 선종은 인간의 자아를 새롭게 이해하고 실현해 가는 과정에서 서로 밀접한 관련을 갖게 되었던 것이다. (이 논문은 종교교육학연구 제34권(pp.107-127, 서울: 한국종교교육학회, 2010. 12. 30)에 실린 것이다.)

VI. 선종화와 문인화의 관계

VI. 선종화와 문인화의 관계

송대(宋代)에 이르러 선종의 문자화 경향은 당시의 선승은 물론 문인 사대부로 하여금 시와 그림이 선의 경지에 이르기 위한 수행의 방법 혹은 행위로 인식되었다. 다시 말하자면 예술창작활동이 깨달음을 추구하는 행위인 동시에 깨달음을 표출하는 매체로 활용하게 되었던 것이다. 이는 바로 공안을 참구하여 선의 오묘한 경지에 이르는 것과 같은 방법으로 여겼던 것이다.

이와 같이 선승과 문인 사대부들의 상호 교류는 선승들이 점차 세속화(世俗化) 나아가 사대부화(士大夫化)하는 것과 문인 사대부들 속에서 선열(禪悅)의 기풍이 성행하면서 선승화(禪僧化)되어 갔으므로 점차 참선이 대중화되어 갔다는 것을 빼놓을 수 없다. 이처럼 선승의 선관(禪觀) 역시 사회의 정치, 경제적 요소의 영향을 받지 않을 알 수 없는데, 특히 사회의 심미심리(審美心理)의 영향이 크게 작용한다고 볼 수 있다.

또한 선승과 문인의 필묵유희(筆墨遊戱) 중에 보편적으로 전개되어 갔던 것이다. 이렇게 해서 출현한 그들의 작품을 이후 선종화와 문인화로 구분하여 불리고 있다. 그런데 이는 화가의 신분에 따라 구분할 수 있는 단순한 문제가 아니므로 당연히 선승화가의 작품을 모두 선종화라고 할 수도 없다.

우리는 깨달음의 대상으로서의 기능을 가지고 있는가 없는가에 따라서 선종화를 판단하는 표준으로 삼을 수 있다는 점이다.

이것은 아주 복잡한 문제 중의 하나이다. 왜냐하면 회화의 기능을 판단한다는 것은 회화예술의 양식과는 다르기 때문이며, 아주 커다란 임의적 요인을 포함하고 있어 완전히 감상자의 주관에 따라 정해질 수 있기 때문이다. 한 폭의 그림에 대해 감상하는 사람 입장에서 말하면 감상의 대상일 뿐이고, 다른 감상자는 반대로 깨달음을 얻을 수 있는 선의 도구가 될 수도 있기 때문이다. 마찬가지로 화가에 대해서 말한다면, 자신의 감정에 따라 한 획 한 획 그려나가는 필묵유희(筆墨遊戲)에 불과하지만 감상자에게는 그것이 깨달음의 대상이 될 수가 있는 것이다.

분명한 것은 회화를 도구로 삼아 선적 체험을 얻는 것과 심미적 감상은 서로 유사성을 띠고 있다. 이 모두가 주객이 상호 융합하는 심리적 계기가 마련되고, 참선을 진일보하도록 하여 마치 일종의 명심견성(明心見性)의 자연경계에 이르게 하고 있다는 것이다. 그러나 이것은 적어도 회화를 도구로 작용하게 하려는 시작일 뿐이며, 선종화와 비선종화의 구별 하는 데는 부족하다. 하물며 선승들은 '나무를 하는 것'에도 도가 있으며, 밥을 먹고, 변보는 데에도 선의 이치가 있다 했으니, 이처럼 "도구"로서 기능이 넓어지게 되면서 실제적으로 회화와 일상생활의 경계선을 허물어버렸다. 그래서 만일 회화영역에 한해서 말한다면, 선종화와 비선종화의 경계선을 확실하게 그어야 한다는 것이다. 그러기 위해서는 다른 표준을 제시해야 할 필요가 있다.

이런 관점에서 여기에서는 선종화와 문인화에 대하여 기존의 논의

를 바탕으로 현존하는 작품의 양식적 형식적 특징을 규명하면서 살펴보고자한다.

1. 선종화와 문인화

현실생활 즉, "물 긷고", "나무하고"하는 일상생활 중에서 깨달음을 얻기를 바라는 즉, "평상심이 도"임을 추구하는 선종은 예배대상의 불, 보살상을 모두 세속의 중생을 모델로 삼아 표현해내게 되었다. 회화로써 관음보살을 묘사할 때, 보통의 서민적 부녀자의 모습으로 현실생활 중에서의 선의(禪意)를 나타내게 하였던 것이다.[1]
목계의『관음도』(도1)도 이런 맥락에서 그려졌는데, 소박하게 백의를 입은 농가의 부녀처럼 묘사하고 있다. 그러나 목계가 선승이기는 하지만 엄격히 말해서 이 필체 근엄한 『관음도』는 그의 "초솔수의(草率隨意:순순하게 자신의 의도에 따름)"적인 수묵산수화와 비교할 때 아직은 표준적인 선종화라고는 할 수 없다. 문인화의 범주로 볼 수밖에 없는 것이다. 그러나 여기서 예술사론에서 장기적 논쟁으로 아직 명확히 해결되지 않은 하나의 문제가 나타났다.
즉, "선종화와 문인화를 구분하는 주요한 근거는 무엇인가?"의 문제이다. 여기서 살펴 볼 수 있듯이 선종화와 문인화의 구분은 화가의 신분에 의해서 결정되어지는 것이 아니다. 선종화의 화가는 선승이 이나 또한 승려에 국한되는 것은 아니라는 것이다. 많은 문인들도 이들 속에 들어갈 수 있다는 것이다. 예를 들면 『도화견문지

1 김대열, 「禪宗의 公案과 水墨畵 출현에 관한 연구」,『종교교육학연구』제34권. 한국종교교육학회, 2010.

(圖畵見聞志)』에서는 선승화가 석각(石恪)에 대하여 다음과 같이 말하고 있다.

석각은 촉나라 사람으로 성격이 매끄럽고 익살스럽고 재담이 있으며, 불도의 인물을 잘 그렸다. 처음에는 스승인 장남(長南)을 본으로 했으나 후에는 필묵이 종일(縱逸: 활달함)하여 어떠한 규칙 등에 제한을 받지 않았다. 촉평(蜀平)은 궐에 들어가 상국사(相國寺) 벽에 있는 그림의 뜻을 감상하여, 화원에 직책을 부여 받았으나, 직무에 나가지 않고 굳이 촉으로 돌아가겠다고 청하여 이를 허락한다는 조칙을 받았다.[2]

"불도인물"을 잘 그렸으며 이후에는 "필묵이 종일하고, 규칙에 얽매이지 않았다"고 하는 것으로 보아 석각(石恪)은 일반 인물화에서 선종화로 전향했음을 암시하고 있다.

당연히 선승화가의 작품을 또한 모두 선종화의 작품이라고 할 수는 없다. 예를 들면 선승화가인 석각의 작품이 이와 같은 것이다. 여기서 우리는 깨달음의 대상으로서의 기능을 가지고 있는가 없는가에 따라서 선종화를 판단하는 표준으로 삼을 수 있다는 점이다.

이것은 아주 복잡한 문제 중의 하나이다. 왜냐하면 회화의 기능을 판단한다는 것은 회화예술의 양식과는 다르기 때문이며, 아주 커다란 임의적 요인을 포함하고 있어 완전히 감상자의 주관에 따라 정해질 수 있기 때문이다. 한 폭의 그림에 대해 감상하는 사람 입장에

2 郭若虛,『圖畵見聞誌』3卷, "石恪, 性滑稽, 有口辯, 工畵佛道人物, 始師張南本, 後筆墨縱逸, 不專規矩.. 蜀平, 至闕下, 嘗被旨畵相國寺壁, 授以畵院之職, 不就, 堅請還蜀, 詔許之".

서 말하면 감상의 대상일 뿐이고, 다른 감상자는 반대로 깨달음을 얻을 수 있는 선의 도구가 될 수도 있기 때문이다. 마찬가지로 화가에 대해서 말한다면, 자신의 감정에 따라 한 획 한 획 그려나가는 필묵유희(筆墨遊戱)에 불과하지만 감상자에게는 그것이 깨달음의 대상이 될 수가 있는 것이다. 예를 들자면 형호荊浩의 그림에 나타나 있는 "자의종횡(恣意縱橫)", "묵담운경(墨淡云輕)"인 송석도(松石圖)는 화가 자신은 단순한 그림 그리기에 불과하나 대우(大愚)선사 입장에서는 선방의 수행의 도구로 보았던 것이다.

즉, 그 내용은 이러하다. 당시의 업도(鄴都: 지금의 河北省 臨漳縣 서남쪽)의 청련사(靑蓮寺) 선승 대우(大愚)는 형호(荊浩)에게 그림을 그려 줄 것을 부탁하면서, 형호의 송석산수화(松石山水畵)에 대한 흠모의 정을 다음과 같이 시(詩)로 써서 보냈다.

> 6폭(六幅)이 다 견고하므로 그대의 자유로운 필적(筆跡)임을 알겠다. 골짜기 물을 다 표현하지 않고 뜻은 두 그루의 소나무에 머물렀다. 나무 아래에는 반석이 있고 하늘가에는 먼 산봉우리가 솟았다. 가까이 있는 바위는 습기를 머금고 묵연(墨烟)이 짙게 드리워져 있다.[3]

이에 대하여 형호(荊浩)는 다음과 같은 답시(答詩)를 보냈다.

> 자유롭게 종횡으로 휘둘러 산봉우리와 쭉 이어진 산을 차례로 이루어 냈다. 붓끝으로는 겨울나무를 수척하게 하고, 먹을 흐려 구름

3 劉道醇, 『五代名畵補遺』, "六幅故牢建, 知君恣筆踪, 不求千潤水, 止要兩株松樹下留盤石, 天邊縱遠峰, 近岩幽濕處, 惟籍墨烟濃.".

을 가볍게 그렸다. 암석과 폭포는 협착하고 산밑은 물에 닿았다. 이는 선방(禪房)에서의 전개됨이며, 아울러 고공(苦空)한 감정의 표현이다.[4]

　어느 정도의 심미 관계 속에서 어느 한 작품의 기능은 언제나 감상자의 안목과 직접적인 관계가 있다. 원신(圓信) 선사는 전해오고 있는 목계가 그린 『수묵사생권(水墨寫生卷)』의 제발에서 다음과 같이 말했다.

　　이 승려는 붓 끝에 눈이 있고, 위엄 있는 소리가 흘러나오며, 저쪽의 새와 화훼는 보는 이의 안목으로 보이지 않지만, 또한 눈에서 떨어지지 않아 이를 생각하게 한다.[5]

　이는 감상하는 이의 안목을 말하고 있는데, "붓 끝에 눈이 있다"고 하는 말은 목계가 일반 사람들의 안목을 의식해서 대상을 접촉하지 않고 있음을 제시하고 있다. 그래서 원신(圓信)은 보는 이도 오로지 자기의 안목으로 만 보아서는 안 된다고 하였다. 이는 청원유신(青原惟信) 선사가 말한 30년 후에 본 산은 여전히 "산은 산이고, 물은 물이다."[6]라고 한 것이 바로 그런 의미라 하겠다.
　선종은 일상생활이 바로 깨달음을 얻기 위해 수련하는 도량이라고 하는데, 이 『수묵사생권』은 절지화(折枝花), 과일, 새, 물고기, 새우,

4 위의 책, "恣意縱橫掃, 峰巒次第成, 筆尖寒樹瘦, 墨淡野雲輕, 岩石噴泉窄, 山根至水平, 禪房時一展, 兼称苦空情.".
5 牧谿, 「水墨寫生卷」(北京古宮博物院 藏), "這僧筆尖上具眼, 流出威音, 那邊鳥鵲花卉, 看者莫作眼見, 亦不離眼, 思之."
6 "老僧三十年來參禪時, 見山是山, 見水是水, 及至後來親見知識, 有個入處, 見山不是山, 見水不是水, 而今個體歇處, 依然見山是山, 見水是水."

소채(蔬菜) 등 우리 일상에서 쉽게 보여 지는 물건을 간결 담백하게 그린 것이다. 화면에는 우리 생활과 아주 밀접한 물건들을 마음대로 흩어놓고 있으나 거기에는 묵색의 인온(氤氲), 얽히고설킨 배열과 변화의 신기함에는 분명 선기(禪機)가 깊이 서려있다.[7]

 이처럼 현실의 모든 사건이나 사물을 깨달음을 얻을 수 있는 계기나 방편으로 보았다. 그러나 근본적인 문제는 어떻게 "보느냐?"가 관건 이었다. "보는 이의 안목으로 보지 마라(看者莫作眼見)"라는 말은 감상자는 보이는 "도상(圖像)"만을 보려하지 말고 명철한 마음의 체험으로 유한 "도상(圖像)"을 꿰뚫어 통찰하여 내재하고 있는 본체를 바르게 비추어 보기를 요구했던 것이다.

 분명한 것은 회화를 도구로 삼아 선적 체험을 얻는 것과 심미적 감상은 서로 유사성을 띠고 있다. 이 모두가 주객이 상호 융합하는 심리적 계기가 마련되고, 참선을 진일보하도록 하여 마치 일종의 명심견성(明心見性)의 자연경계에 이르게 하고 있다는 것이다. 그러나 이것은 적어도 회화를 도구로 작용하게 하려는 시작일 뿐이며, 선종화와 비선종화의 구별 하는데는 부족하다. 하물며 선승들은 '나무를 하는 것'에도 도가 있으며, 밥을 먹고. 화장실가는 데에도 선의 이치가 있다 했으니, 이처럼 "도구"로서 기능이 넓어지게 되면서 실제적으로 회화와 일상생활의 경계선을 허물어버렸다. 그래서 만일 회화영역에 한해서 말한다면, 선종화와 비선종화의 경계선을 확실하게 그어야 한다는 것이다. 그러기 위해서는 다른 표준을 제시해야 할 필요가 있다.

7 楊娜,「談牧谿的繪畵藝術」,『藝術』第38期. 中國文物學會書畵彫塑專業委員會, 2008, 2.

2. 선종화의 출현

여기서 우리는 역사적 각도를 방해하지 않는 선에서, 만당(晚唐), 오대(五代)로부터 양송(兩宋) 회화에 이르는 예술정신 즉 미학사상의 변천에 대해서 간단하게 비교하고자 한다.

중, 만당시기에 이르러 중국 산수화는 차츰 인물을 배경으로부터 벗어나 독립적인 화목으로 발전하게 되는데, 특히 수묵 산수화는 오대와 북송에 이르러 선종이 발전과 함께 이미 최고절정에 이르렀다. 이와 동시에 필묵유희활동이 주축을 이루는 문인화는 선종의 흥기와 더불어 고문古文운동의 흐름을 타면서 문인사대부들의 중요한 예술사조로 형성되었다. 이런 부류의 문인화 사조는 산수화의 출현뿐만 아니라 또한 위진(魏晉) 이래의 중국이 전통적인 도석인물화에도 많은 변화를 가져오게 했다. 석굴 예술시기에는 이 도석인물화가 석굴조상의 배경이 되었고, 석굴예술의 부속품으로 사원에 장식되어 신도들의 예불, 봉공의 대상이었다.

장언원(張彦遠)은 『역대명화기(歷代名畵記)』에서 동진(東晉)의 고개지(顧愷之), 북제(北齊)의 조중달(曹仲達), 양대(梁代)의 장승요(張僧繇), 당대의 오도현(吳道玄) 등은 모두가 도석인물화의 고수라고 설명하였다 때문에 그들의 그림은 일반적으로 사묘(寺廟)와 도관(道觀)에 안치 되었다. 오도자가 장안, 낙양 등지의 사찰과 도관에 300여 점 이상의 벽화를 그렸다는 기록은 반드시 과장은 아니다. 『역대명화기(歷代名畵記)』는 845년 대대적인 불교탄압 이후 저술된 것인데, 여기에서 장안과 낙양 두지역의 사원 21곳에서 오도자의 벽화를 발견 할 수 있다고 기록하고 있다. 이를 통해 오도자가

개인 감상용 권축화가 아닌 공공의 벽화 창작에 일생을 바쳤다는 것을 알 수 있다.

　이러한 종교성의 도석인물화는 송대 초기에도 여전히 전해져 왔다. 당시 도성(都城) 변경의 화원에는 유명한 화가들이 운집해 있었는데, 대부분 도석인물화를 잘 그렸고, 더불어서 각 처의 사원에 단청한 흔적을 남겼다. 예를 들면 왕애(王靄)가 개보(開寶)년 간에 개보사(開寶寺)에 미륵이 강생(降生)하는 모습을 그렸다. 이들 도석인물화는 많은 불교, 도교 성지인 사묘(寺廟)에 그려졌음으로 말미암아 엄격한 규범이 있어 화가 모두가 개인의 주관적인 정감을 함부로 표현할 수가 없었다. 주체는 창의성 보다 다만 주어진 규범에 충실해야 했다. 이로 인해 오랜 기간 동안 이에 종사하는 도석인물 화가들을 문인 사대부들은 '화공(畵工)', '화장(畵匠)'이라 부르며 폄하하기도 했다.

　북송 중기 이후 필묵유희를 주지(主旨)로 하는 문인화가 일종의 보편적 사회사조가 되었을 때, 문인화는 시대조류에 상응하여 사회의 추세였던 심미적(審美的) 정취(情趣)로 변하였다. 줄곧 개인적 정감이 들어갈 수 없었던 종교적인 도석인물화에도 변화가 일어나기 시작했다. 선종의 영향을 받아 오대의 나한도(羅漢圖)와 선상정례도(禪相頂禮圖)가 일어나기 시작했고, 또한 점점 자기의 영향을 확대시켜 갔다. "즉심즉불(卽心卽佛)"의 선종사상이 펼쳐지면서 이론적 기초위에 종교적 예배대상의 도석인물화는 변화를 격지 않으면 안되었다. 즉, 이전의 사찰 법당에 고이 받들어 모시던 불, 보살, 나한상, 등이 선승이나 문인사대부들의 필묵유희의 대상이 된 것이다.

　불상을 조상(造像)함에 있어서 "32상(相)" "80종호(種好)"의 의궤

(儀軌)에 의존하지 않고 선승들의 붓끝으로 보통사람의 모습, 현실을 살아가는 가난한 나무꾼과 같은 형상으로 대체 되었다. 성스러움을 초월하고 속됨을 벗어난 아라한(阿羅漢)은 미소를 띤 얼굴로 변해 점점 얼굴을 폈으며, 그 얼굴에 시정의 선량하고 총명한 빈민 형상이 그려졌다. 공양, 예배를 위주로 하는 종교적 도석인물화는 화가의 주관적인 감정이 스며들어감에 따라 신비성이 타파되었고, 필묵유희를 주지로 하는 문인의 도석 인물화로 변했다. 이는 중국 명사들의 청담현풍(淸談玄風)의 행렬에 들어가는 것처럼 선승화가들도 다분히 문인화의 대열에 가입해 갔음을 말해준다. 이들 회화의 도석 인물을 즐겁게 감상하는 것은 대개 산수를 잘 그리는 화가에서 모두 나타났다. 예를 들면, 목계의 『백의관음도』, 등 모두가 거칠고 간략한 필묵의 중간위치에서 수묵화의 발전에 도움을 주어 문인과 선승들의 필묵유희를 융성케 했다.

3. 색즉시공의 표출

선승과 문인들의 필묵유희의 풍조는 화가의 창작 개성을 해방시켰다. 즉, 종교적 도석인물화에서 문인 도석인물화로 그 방향을 전환시켰다. 이러한 관점에서 살펴 볼 때, 선종화는 문인화의 기초 상에서 화가의 주관 감정이 적극적로 펼쳐지게 되면서 나타난 결과라는 것을 어렵지 않게 발견할 수 있다. 이러한 감정의 극단적인 표출은 선종의 "내 마음이 곧 불심이다(我心卽佛心)"라고 하는 논지, 즉 자아의 발견을 심미의 극단으로 이끌게 하였다. 그러나 당시에는 이

런 그림에 대하여 그렇게 좋게 평가하고 있지는 않다. 목계의 그림에 대하여 "과연 고상하게 감상할 만 못하고 승방이나 도사의 청유함에나 도움을 준다."[8]라고 하고 있으며, 원대의 탕후(湯垕)는 "근세 목계승 법상의 묵죽(墨竹) 그림은 조악(粗惡)하고 고법(古法)이 없다"[9]고 비평하고 있다. 여기서의 '고법'은 북송 이래 출현한 문인묵희 중에 유행한 묵죽화 양식을 지칭하는 것으로 목계는 이런 문인 표준의 묵죽화법을 따르지 않고 자기 개성을 표출하고 있음을 알 수 있다. 이러한 개성표현에 대해 당시의 문인들은 긍정적으로 받아들이지 않고 있지만 승려신분의 목계와 목계의 그림은 이미 문인들이 소홀히 보아 넘길 수 없는 작품성을 지녔기에 이러한 기록이 남게 되었다 하겠다.

만약 장숙과 탕후의 안목을 통해서 본다면 왕유(王維)의 『설중파초도(雪中芭蕉圖)』와 소동파(蘇東坡)의 『고목죽석도(枯木竹石圖)』는 더욱 "조악하고 고법이 없는 작품"이 될 것이다. 『설중파초도』는 송명 시기까지 존재했던 것으로 여겨진다.[10] 이에 대한 가장 오래된 평론은 송대 심괄의 『몽계필담』에서 이며, 다음과 같이 말하고 있다.

> 서화의 묘는 마음에 닿는 것. 그려진 형상으로써 그 묘를 구하지마라. 지금 세상에서 그림을 보는 사람은 대개 그려진 형상의 배열을

8 庄肅, 『畵繼補遺』, "誠非雅琓, 盡可僧房道舍以助淸幽.".
9 湯垕, 『畵鑒』, "近世牧谿法常僧, 作墨竹粗惡無古法".
10 沈括, 『夢溪筆談』卷19, "余家所藏摩詰袁安臥雪圖 有雪中芭蕉(내가소장하고 있는 마힐의 그림 원안와설도 속에 설중파초가 있다)". 조전성(趙殿成) 王右丞集註에서는 명대 진미공(陳眉公)의 眉公祕笈에실린 내용을 인용하고 있다. 즉, 王維芭蕉 曾在淸閟閣 楊廉夫題以短歌(왕유의 설중파초, 일찍이 청비각에 걸려있었으며 야렴부가 단가를 붙였다).

지적하고 채색의 문제점을 논할 뿐 예술의 심오한 지견을 성취한 사람은 보기 어렵다. 저 장언원은 왕유의 그림을 논하길 "자연을 논하는 왕유의 그림은 사계절을 따지지 않는다. 왕유는 복숭아꽃, 은행나무, 부용, 연꽃을 모두 한 폭에 담아 그리고 있다. 내가 소장하고 있는 왕유의 그림 원안와설도 또한 눈 속에 서있는 파초를 그리고 있다. 그러나 예술의 심오한 지견을 성취하고 깊은 안목을 가진 사람이라면 이 그림이 이를 다듬어 신묘한 경지에 들어 천의를 얻고 있음을 볼 수 있을 것이다. 이는 속인들과 더불어 논의 할 수 있는 경지가 아니다.[11]

 심괄은 장언원의 견해를 빌어 회화는 형사에 얽매이지 않고 대담한 상상력을 발휘하여 신사의 표출이 중요함을 설명하고 있다. 왕유의 『설중파초도』에 대한 심괄의 평론에서 보여지는 이른바 '의도편성', '조리입신'은 마음으로 얻어지는 것이지 설명할 수 있는 것은 아니다.[12]
 이러한 사실에서 살펴볼 때 장숙과 탕후 모두는 즉, 문인화의 하나의 준칙인 소동파가 제기한 '자오(自娛)'나 불구형사를 통해 얻어지는 '상리(常理)'의 원칙을 경시했음이다. 장숙과 탕구는 속인 즉 비예술가적 안목으로 목계의 작품을 평가했던 것이다.
 송대의 승려 惠洪은 왕유 작품의 설중파초도에 대하여 "법안(法眼)으로 이를 보면 그의 정신을 형상에 맡겨 표현하고 있음을 알 수 있는데, 속되게 논하는 자 들만이 서는 여름과 겨울의 차이도 모른다

11 沈括, 앞의 책.
12 진윤길 저, 일지 역, 『중국문학과 선』민족사, 1992, p.45.

고 다투는 것이다."[13] 라고 말하고 있다. 여기서 혜홍이 말하는 "법안"의 의미는 예술가의 심미안을 지칭하는 것이다. 목계는 당시의 문인화의 영향을 받지 않을 수 없었으며 문인화 환경 중에 성장한 선승 화가이다.

목계가 즐겨 그린 원숭이, 학, 산수 등은 모두가 역대 문인화에서 즐겨 다루던 소재들이다. 목계의 출신지나 그가 초기에 생활했던 지역을 살펴볼 때 그가 소동파를 중심으로 하는 북송의 문인화 환경의 영향을 받지 않을 수 없었으며 이는 바로 그가 즐겨 사용한 "서사초결(蔗渣初結: 수수대를 깨트려 만든 붓)"의 필법이 북송 후기의 저명한 문인화가 미불(米芾)의 양식과도 연결됨을 알 수 있다. 이로 미루어보아 목계는 북송 이래 만연한 문인 필묵유희의 풍조에 깊이 물들어 있음을 짐작할 수 있다.

현재 북경고궁박물원에 소장되어 있는 목계의『수묵사생권(水墨寫生卷)』이나 대북고궁박물원 소장의『화과영모도권(花果翎毛圖卷)』에서도 문인 취향의 양식이 다분히 드러나고 있음으로 보아 당시 동향의 대문인화가인 문동(文同)과도 교류관계가 있지 않았나 여겨진다. 목계의 작가적 성장은 먼저 문인환경에서 출발하여 이후 선종에 투신, 수행을 통해 더욱 그 이치에 부합하는 그림을 그린 것으로 추측된다.

탕후가 목계의 작품은 "조악하고 고법이 없다"고 말한 것은 실제적으로는 당시 문인화의 성향을 흡수, 이를 기초로 새롭게 창조한 것으로 문인화의 여러 특징을 창조적으로 발휘한 새로운 표현 양식이었던 것이다. 이러한 종류의 선화는 지극히 간결한 필치로 그

13 慧弘,『冷齋夜話』卷4, "法眼觀之, 知其神情寄寓于物, 俗論則議以爲不知寒署".

려지면서 여백을 많이 남긴 것이 특징이다. 즉 이 시기에 이르러 회화상에 수묵화의 공영운수(空靈韻秀)의 효과를 발휘한 것으로 다시 말하자면 "색즉시공(色卽是空)"의 회화적 표출이다. 여기서의 '공'은 절대로 '없음'이 아니라 '실', '유'와 전환(轉換)의 여지를 가지고 있으며, '공', '허', '무'는 아주 큰 것의 함용(含容)과 가능을 내포하고 있다.[14]

4. 자연스러움과 간결함의 표현

선종화와 문인화의 이러한 연결 관계는 화가의 신분이나 회화의 주제 혹은 회화 기능에 있어서 이 두 가지 유형의 그림을 구분하는 것은 실제적으로는 적합하지 않음을 말해주고 있다. 즉 화가가 예술 창작은 정신적, 심리적 내면의 특징을 표현하는 것이므로 이들 양자의 경계를 명확하게 구분하는 것은 매우 어려운 일이다. 사람들은 항상 선종화는 화가가 술에 취해 몽롱한 상태로 빠져든 것 같은, 꿈 속 같은 "돈오(頓悟)"의 경지에서의 의식 심리를 표현한 것이라고 생각한다. 실제적으로 문인화가들은 창작활동 중에서 술에 취해 광기어린 붓놀림을 구사하기도 했다. 예를 들면 왕묵(王默)은 "술에 취해 상투를 풀어 먹을 묻혀 비단에 휘둘렀다."[15]고 한다. 이처럼 술에 취한 듯 몽롱한 상태에서의 광기어린 붓놀림으로 그림을 그렸다 함은 우리는 심미인식이 선적 인식 즉, "깨달음"과 유사성

14 蔣勳, 『美的沈思』(臺北, 雄獅美術, 2003), p.134.
15 張彦遠, 『歷代名畫記』, "醉後以頭髻取墨, 抵於絹素…".

을 가지고 있음을 어렵지 않게 발견할 수 있다.[16]

이런 관점에서 논자는 선종화와 문인화는 구분이 모호하며 당연히 하나의 같은 양식의 회화라고 생각한다. 다만 선종화가 문인화와 다른 점은 화면에서 드러나는 시각지각 표현의 특징상에서 일 뿐이고, 더욱 강렬하고 집약적으로 문인화의 여러 특징을 발휘하고 있음이다. 여기서 중요한 것은 간략성(簡略性)과 임의성(任意性)이라는 2가지 요소이다.

간략성에 대해서 말하자면 먼저 문인들의 복고운동에서부터 시작된 것으로 문인들은 "담(淡)"과 "간(簡)"을 말했는데, 소식이 그 대표적 인물이다. 그는 다음과 같이 말하고 있다.

> 문장은 대범하고 기상이 매우 크고 힘차며, 오색이 현란하여 점차 노련하고 무르익어야 비로소 평범하면서 담백하게 된다.[17]

찬란함으로부터 평범 담백함에 이르는데, 평범 담백함은 가장 성숙함을 표현한 것으로 이는 바로 문인들이 추구하는 최고의 경지였다. 동시에 소동파는 "소산간원(蕭散簡遠)"을 제시했다.

> 내가 서를 논한다면, 서(書)는 종요 왕유의 작품처럼 소산간원(蕭散簡遠)해야 한다.[18]

선종화의 "평담(平淡)", "간원(簡遠)"의 경계는 구도의 극치를 이루

16 김대열, 「선적사유와 심미교육의 접근성 연구」, 『종교교육학연구』 제24권. 2007. 6.
17 『東坡詩話』, "大凡爲文, 當使氣象崢嶸, 五色絢爛, 漸老漸熟, 乃造平淡".
18 『蘇東坡集』 後集 卷9, "我嘗論書, 以爲鍾, 王之迹, 蕭散簡遠".

게 되고 이는 바로 선화를 "간략성"을 특징으로 하게 한 근원이다. 이심전심을 종지로 하는 선종은 일체의 매개수단을 최소한도로 제약하고 있는데, 선종의 공안으로 제창한 "단도직입(單刀直入)"및 운문문언(云門文偃)이 말한 "일자관(一字關)"은 모두가 이러한 언어를 매개 수단으로 하는 예증이다. "간화선(看話禪)"을 제창한 대혜종고(大慧宗杲)는 공안을 학습한다는 것은 그 이면에 제시된 "화두"를 참구하면 더욱 실제적으로 들어가게 된다는 것이. 즉 "수레에 가득한 병기가 살인 수단이 아니라, 내가 촌철(寸鐵)을 가지고 있으면 바로 그것이 살인을 할 수 있다는 것이 된다."[19]고 한 것처럼, 이러한 의미가 바로 간략함을 제창한 것이다.

명대의 운도생(惲道生)은 다음과 같이 말했다.

> 화가는 간결한 것이 최상으로, 간결하다는 것은 그 그리는 대상이 간결한 것이지 그 의미가 간결하다는 것은 아니고, 간결함에 이르는 것이 곧 다채로움에 이르는 것이다.

대상을 간략히 한다는 것은 그 뜻이 매우 깊은 것으로 운필을 적게 하는 것이 바로 객관적인 묘사가 뛰어남을 말하는 것이다. 이것이 바로 첨중광(笪重光) 이 말한 "허와 실이 상생하며 그려지고 그려지지 않은 모든 곳에서 묘한 경계[境]가 이루어진다(虛實相生, 無畵處皆成妙境)"라고 한 것과 같은 의미이다. 또한『선화화보(宣和畵譜)』에서 관동(關同)에 대하여 "관동의 그림은 호저(豪楮:붓과 종이)로써 표현을 했는데 붓놀림이 간결하면 할수록 그 기운은 더욱 장엄

19 大慧宗杲.『大慧普覺禪師語錄』, "弄一車兵器, 不是殺人手段, 我有寸鐵, 便可殺人".

하고, 경치를 그린 것이 적을수록 그 뜻은 더욱 길다."[20]고 했다.

북송의 문인 이성(李成)은 "붓을 운용함이 청아하고 수척하며, 온화 담백하다."[21]고 했으며, 미불(米芾)은 『화사(畵史)』에서 "담묵(淡墨)은 꿈속의 안개 속과 같고, 돌은 구름이 움직이는 것과 같다."고 했다. 소나무 가지를 그릴 때는, 또한 언제나 "담묵으로 허공을 지나간 듯하고, 큰 덩어리의 농묵을 조금 사용하여 사람들은 마치 먹을 금처럼 아껴썼다."[22]고 하였다. 선화는 문인화를 더욱 간략하고 담백한 방향으로 이끌어 문인화로 하여금 간략, 담백의 의경을 만들어냈으며 나아가 모종의 정감을 표현해낸 것이다. 선화의 화면 간략은 심경에 조성된 내재생명의 체득을 표현한 것이라 하겠다. 그래서 남송의 선승 화가인 지융(智融) "먹을 생명처럼 아껴 쓰라(惜墨如命)."고 했다.

선화의 간략성은 대체로 두 종류로 나눌 수 있다. 하나는 형상을 간략하게 하는 것이고, 다른 하나는 화면의 구도를 간략하게 하는 것이다. 형상의 간략은 "감필화(減筆畵)"를 출현 시켰는데, 대체로 석각이 최초의 감필화가(減筆畵家)라고 말할 수 있다.

> 석각(石恪)은 인물을 붓으로 재미있게 표현했는데, 오직 얼굴과 손발 부분만 화법을 이용했고, 옷의 주름은 조악한 붓으로 이를 그렸다.[23]

탕후가 말하는 "조필(粗筆)"이란 붓의 놀림을 간략히 했다는 것으

20 『宣和畵譜』 卷10.
21 위의 책 卷11.
22 米芾, 『畵史』.
23 湯垕, 『畵鑒』, "石恪畵戲筆人物, 惟面部手足用畵法, 衣紋乃粗筆成之".

로, 석각의 『이조조조심도(二祖調心圖)』는 바로 전형적인 '감필'로 그린 것이다. 남송의 양해(梁楷)에 이르러 감필화는 새로운 모습으로 펼쳐졌다.

> 양해는 가사고(賈師古)를 배웠으나, 또한 화원(畵院)에 속해 있었으며, 묘사가 표일(飄逸)하여 당시 사람들에게 청출어람이라는 소리를 들었다. 가태연간(1201-1204)에 화원 대소가되어 금대를 하사 받았으나 사양하고, 화원 내에 있으면서도 술을 즐겼다. 호를 양풍자(양 미치광이)라 했으며 화원 사람들은 그의 정묘한 필법에 감탄하지 않을 수 없었다. 그러나 전하는 작품은 거칠거칠하여 감필이라 한다.[24]

양해는 비록 화원에 있었으나 제도적 기법이나 주제에 얽매이지 않고 예술적 개성을 발휘하여 매우 다양한 양식의 그림을 그렸다. 그는 화원에서 물러난 후 항주의 서호주변 사찰을 빈번히 왕래하며 선승들과 깊이 교류관계를 가지며 여생을 보냈다고 하는데, 이시기에 그의 작품에서 더욱 생략된 간필 인물화가 나타난다.

목계의 간필화는 양해의 영향을 비교적 많이 받았다. 양해의 "간필(簡筆)"과 "초초(草草: 거칠거칠함)"를 발휘하여 임리(淋漓)가 극에 달했다. 이에 대해 원대의 하문언(夏文彦)은

> 용과 호랑이, 원숭이와 학, 노안, 산수, 수석, 인물 등을 즐겨 그렸

24 庄肅, 『畵繼補遺』, "梁楷, 乃賈師古上足, 亦隷畵院, 描寫飄逸, 靑過於藍, 時人多稱賞之.…嘉泰年間, 畵院待詔, 賜金帶, 楷不受, 挂於院內, 好酒自樂, 號曰梁風子, 院人其精妙之筆, 無不敬優, 但傳於世者草草, 謂之減筆".

는데, 모두가 붓 가는 대로 먹물을 찍어 그렸는데 그 뜻은 아주 간
략했으며, 수식하는데 힘을 쏟지 않았다"[25]

라고 했는데, 이러한 내용은 그의 전해지는 작품을 통해 확실히 살
펴 볼 수 있다. 그의 『방자화상도(蚌子和尙圖)』(도2), 『포대도(布袋
圖)』, 등의 작품을 보면 모두 자신의 내면을 아주 자유분방하게 표
출하고 있으며, "초초草草"함이 특징이다. 『방자화상도』 중의 노승
(老僧)의 얼굴과 수족은 세필로 자세하고 담백하게 묘사하고 나머
지 의복 등은 모두 붓 가는대로 임의적으로 위에서 아래로 점점 더
거칠거칠하게 그려내고 있다.
 구도의 간략함은 송대 화승(畵僧)인 혜숭(惠崇), 옥간(玉澗), 목계의
모든 작품에서 보이고 있다. 혜숭의 『사정연수도(沙汀煙樹圖)』(도3)
를 보면 "혜숭의 소경은 연기처럼 막막하다."[26] 또한 "차고 먼 물가
는 씻은 듯 가물가물 아득하게 그려져 있다."[27]고 함을 쉽게 살펴볼
수 있다. 이러한 정경을 목계의 『소상팔경(蕭湘八景)』(도4)과 옥간
의 『산시청만도(山市晴巒圖)』(도5)에서도 충분히 발견할 수 있다.
 구도의 간략함에 있어서 빼놓을 수 없는 당시의 작품으로는 그 유
명한 마원(馬遠)의 『한강독조도(寒江獨釣圖)』(도6)가 있다. 이 그림
에는 오직 노인이 배 끝에 홀로 앉아 물속에 낚시를 드리우고 있으
며, 배의 다른 한 축은 치켜 올라가 있는데, 그야말로 몇 번의 붓이
지나간 듯이 매우 간략한 필치로 묘사하고 있으며, 시선을 인물 한
곳으로 집중하게 정경을 이끌고 있다. 가장 미묘한 표현은 작은 배

25 夏文彦, 『圖繪寶鑒』, "喜畵龍虎, 猿鶴, 蘆雁, 山水, 樹石, 人物, 皆隨筆点墨而成, 意思
簡當, 不費裝飾".
26 沈括, 『圖畵歌』, "小景惠崇煙漠漠".
27 郭若虛, 『圖畵見聞誌』, "寒汀遠渚, 瀟灑虛曠之象".

의 주변으로, 전혀 붓이 지나간 흔적이라곤 없이 그저 공백으로 남겨두고 있음이다. 이러한 공백은 사람들에게 무한한 감각적 공간을 주어 마치 망망한 대해처럼 느끼게 하고 또한 마치 사람과 우주의 넓고 넓은 공간이 일체가 된 듯한 느낌을 주며, 이는 진실로 뭐라고 말할 수 없는 선적 운치가 물씬 풍기고 있다.

임의성이란 곧 장언원(張彦遠)이 말한 "자연"을 최상으로 하여 허위나 조작됨이 없는 것으로 선종에서의 평상심이나 수연임운(隨緣任運)으로 통상적인 화법에 구애받지 않는 것이다. 선화(禪畵)는 곧 이러한 '자연'을 발휘하여 그 절정에 이르게 한 것이다.

위진(魏晉)이래 회화에서의 전통의 계승을 강조해 오고 있었다. 『역대명화기(歷代名畵記)』에서는 "만일 법을 이어받지 못했다면, 그림을 논의하지 못할 것이다"고 말했다. 그러나 선종(禪宗)은 "자심청정"을 말하면 상법(常法)에 얽매이지 말기를 강조하고 있다. 『금강경』에서도 "진리(법)이라 해도 마땅히 버려야 하거늘, 진리 아닌 것이야 말해 무엇 하겠는가?(法尙應舍, 何況非法)"라고 하고 있다. 화법도 불법과 같은 것으로 본래법이 없었다. 만일 법을 지켜 후대에 전한다면 그 법은 오히려 십분 법도에 어긋난다는 것이다. 때문에 선화는 철저히 회화가 종교화로써의 위치를 뛰어넘어 진정으로 의의가 심오한 내심의 예술이 된 것이다.

선화의 임의성은 예술창작에 있어서의 심미 인식을 무한히 강화시킬 뿐만이 아니라 "깨달음"의 심리적 특징을 표출함에 있어서 주체의 창조성을 무한적으로 승화시키고 있다.

이상에서 살펴본 바와 같이 선종화와 문인화의 연결 관계는 화가의 신분이나 회화의 주제 혹은 회화 기능에 있어서 이 두 가지 유형

〈도2〉 목계, 蜆子和尙圖

〈도3〉 혜숭, 沙汀煙樹圖

의 그림을 구분하는 것은 실제적으로는 적합하지 않음을 말해주고 있다. 즉 화가가 예술 창작은 정신적, 심리적 내면의 특징을 표현하는 것이므로 이들 양자의 경계를 명확하게 구분하는 것은 매우 어려운 일이다.

이런 관점에서 논자는 선종화와 문인화는 구분이 모호하며 당연히 하나의 같은 양식의 회화라고 생각한다. 다만 선종화가 문인화와 다른 점은 화면에서 드러나는 시각지각 표현의 특징상에서 일 뿐이고, 더욱 강렬하고 집약적으로 문인화의 여러 특징을 발휘하고 있음이다. 여기서 중요한 것은 간략성(簡略性)과 임의성(任意性)이라는 2가지 요소이다.

선화는 문인화를 더욱 간략하고 담백한 방향으로 이끌어 문인화로 하여금 간략, 담백의 의경을 만들어냈으며 나아가 모종의 정감을 표현해낸 것이다. 선화의 화면 간략은 심경에 조성된 내재생명의 체득을 표현한 것이라 하겠다.

회화의 간략성은 대체로 두 종류로 나눌 수 있다. 하나는 형상을 간략하게 하는 것이고, 다른 하나는 화면의 구도를 간략하게 하는 것이다. 형상의 간략은 "감필화(減筆畵)"를 출현 시켰는데, 이는 임의성(任意性) 즉, 자연스러움과 간결성을 특징으로 함축미를 표현해내는 새로운 회화양식의 출현이었다. (이 논문은 동양예술 제 21호, 한국동양예술학회 2013년 4월에 실린 것이다.)

〈도4〉 목계, 瀟湘八景, 지본, 日本東京根津美術館

〈도5〉 옥간, 山市晴巒圖, 東京吉川家

〈도6〉 마원, 한강독조도, 日本國立東京博物館

〈도1〉 목계, 《백의관음도》

VII. 선수행의 과정과 그 실천
-곽암의 십우도·송을 통해 본-

VII. 선수행의 과정과 그 실천

-곽암의 십우도·송을 통해 본-

1. 선종과 목우도

선불교(禪佛敎)의 방법론의 특징은 바로 불입문자(不立文字)이다. 이 말은 선(禪)에서는 문자와 언어가 필요하지 않다는 뜻이 아니라 다만 문자로 기록된 경전에 대해서 이를 빗대어 표했을 뿐이다. 많은 조사들이 경전을 서술하기도 하고 논(論)을 제기하기도 했다. 예를 들면 보리달마(Bodhidharma)는 『능가경楞伽經 Lankavatara-sutra』, 오조홍인(五祖弘仁)은 『금강경金剛經 Vajracchedika-sutra』을 강의했다. 선은 언어문자로는 제한적이기 때문에 깨달음의 진제(眞諦)를 제대로 드러낼 수 없다는 것이다. 깨달음은 절대적 존재인데 상대적인 언어문자로는 이 깨달음을 충분히 표현해낼 수 없다. 그러므로 선에서는 언어문자의 한계를 벗어나 다른 방법을 찾으려했는데, 그 대표적인 방법으로 방(棒), 할(喝) 등이 있다. 그 밖에 선에서는 문학과 예술 방식을 운용하기도 했는데 특히 회화를 통해 절대적인 취지를 표출하고자 했으며 문학적인 방식을 운용함에 있어서 문자사용은 어쩔 수 없는 선택이었다. 하지만 문자의 작용은 이치를 설명하는데 있지 않고 어떠한 경지를 벗어나 어느 한 가지 비유를 부각시켜 사람으로 하여금 깨달음을 체득하게 하는데

있었다. 회화는 깨달음을 표현할 수 있는 문자와 구별되는 또 다른 매체이다. 목우도(牧牛圖)와 목우도 송(頌)은 이러한 배경 하에서 유행하게 되었다. 목우도는 원래 선종에서부터 유래한 것이 아니라 도가의 팔우도(八牛圖)에 기인한다. 이 도가의 팔우도는 공(空), 무(無)에서 끝난다. 그런데 송대의 곽암선사(郭庵禪師)는 여기에 2장면을 더 추가시켰던 것이다. 이것이야말로 선의 종교 의식을 높일 수 있었던 위대한 공로였다.[1]

 목우도는 통상 송(頌)과 도(圖)으로 구성되었는데 송에는 또 짧은 서(序)가 포함되어있다. 송대 이후부터 이런 유형의 작품들이 아주 많이 나타났다. 그 가운데서 청거(淸居), 곽암, 자득(自得) 등의 작품이 가장 주목을 받았다. 청거의 작품은 그림이 5장면이고, 곽암(郭庵)의 작품은 그림이 10장면이며, 자득의 작품은 그림이 6장면이다.[2] 이 가운데서 곽암의 작품이 가장 완벽하며 도, 송, 서의 3부분으로 구성되어있다. 그는 목우라는 비유를 통해 선의 실천과정과 궁극적 관심을 표현하려고 했다. 이는 현대 학자들의 주의를 불러일으켰고 이에 대한 연구가 활발하게 진행되었다. 스즈키 다이제스(鈴木大拙), 히사마츠 신이치(久松眞一), 시바야마 젠케이紫山全慶, S.Reps, M.H.Trevor 등 일본과 서양의 많은 학자들이 이에 관

1 브하그완 쉬리 라즈니쉬, 길연 옮김, 『선의 십우도 잠에서 깨어나라』, 범우사, 서울, 1983,p20.
2 이 가운데서 곽암의 작품이 현재까지 보존되어있다. 자득의 작품은 『속장경續藏經제』 2권 21호에 수록되어있다. 그리고 『禪門諸祖偈頌』에도 수록되어있는데 문자만 있고 그림이 없다. 청거의 작품은 상상태가 비교적 양호하다. 스즈키 다이제스는 처음에 청거의 작품이 소실되었다고 주장했다. 그러나 이후에 또 청거의 작품이 현존해있을 수 있다고 말을 바꾸었다. 그는 낡은 책 하나를 본적이 있는데 그게 청거의 작품일 수 있다고 주장했다. Cf. D. T. Suzuki, Essaysin Zen Buddhism, First Series. London: Rider and Company, 1970,P.369.

한 연구를 진행하였다. 연구에는 송문의 번역 및 해설과 발휘가 포함된다. 이러한 연구에서 시바야마 젠케이의 평론이 비교적 정확하며 히사마츠 신이치의 주장에는 재미있는 부분이 아주 많고 주관성이 비교적 강하다. 스즈키 다이제스의 주장은 별로 특이한 부분이 없다.[3] 여기서 우리는 곽암의 목우도 송에서 송과 서에 대하여 전체적으로 고찰하고 이를 되짚어 살펴보면서 선의 실천과정과 종교의 궁극적 목적을 어디에 두고 있는지를 밝혀보고자 한다. 그러면 먼저 한문(漢文)으로 된 서와 송을 원문의 내용을 훼손하지 않는 범위에서 우리말로 번역하면서 그 의미를 명확히 파악하고 나아가 이에 대한 평가와 분석을 통하여 마지막으로 종합적인 결론을 내리려고 한다.

곽암은 송대의 선승으로 호는 양산사원(梁山思遠)이다. 생졸연대는 불명하며 대수원정(大隨元靜 1065-1135)선사의 법을 이어받았다고 하니 법맥으로 볼 때 그는 임제종(臨濟宗)에 속한다. 이 십우도는 임제 선문에서 아주 중요시하는 선에 대한 직접 표시이기도 하며 자각종교로서의 선수행과정의 선서(禪書)이다.[4] 곽의 십우도에는 도, 서, 송이 포함되는데 이는 모두 그 자신이 직접 제작한 것이다. 곽암의 십우도 송은 맨 앞에 총서(總序)가 있는데 십우도송의 취지를 설명해주고 있다. 여기서 곽암은 자신보다 먼저 나온 청거의 목우도에 대한 감상을 서술하기도 했다.

아래는 곽암의 십우도송 전문 내용이다.

3 秋月龍珉, 『十牛圖 · 坐禪儀』 春秋社, 東京, 1989, p10
4 法信居士 編著, 『十牛圖 · 坐禪儀』 大展出版社, 臺北, 2013, p16

정주 양산에 머무르던 곽암화상 십우도송 서문

무릇 모든 부처의 참된 근원은 중생도 본래 갖추고 있다. 미혹으로 말미암아 삼계에 빠져들고 깨달음으로 말미암아 단박에 사생을 벗어난다. 그럼으로써 모든 부처를 이룰 수 있을 뿐만 아니라 중생이 될 수도 있는 것이다. 이런 까닭에 성현은 가엾게 여겨 다양한 방편을 널리 베푸셨다. 이치로는 치우친 것과 원만한 것을 내세우고, 가르침으로는 돈오와 점수의 길을 일으켰다. 거친 곳으로부터 미세한 곳에 미치고, 얕은 곳에서부터 깊은 곳까지 이른다. 마지막에 푸른 연꽃을 보고 깨달음의 미소를 얻어 정법안장이 이로부터 천상과 인간, 이세상과 저 세계까지 이르게 되었다. 그 이치를 얻으면 종지와 격식을 초월하여 마치 새가 날아가고 난 뒤에 흔적이 없는 것과 같다. 그 현상을 얻으면 말과 글귀가 막혀 헤매게 된다. 이는 신령스런 거북이 꼬리를 끄는 것과 같다. 요즈음 청거선사란 이가 있어 중생의 근기를 살펴 병에 응하여 처방을 베풀 듯, 소를 기르는 것을 그림으로 그려 근기에 따라 가르침을 베풀었다. 처음에는 점점 희어지는 것으로 역량이 아직 충분치 못함을 드러내고, 다음에 순수하고 참됨에 이르러서는 근기가 점차 무루 익어 감을 표현하였다. 나아가 "사람과 소를 보지 못함"에 이르러서는 마음과 법이 모두 없음을 나타내었다. 그 이치는 이미 근원이 다하였으나, 그 법은 여전히 삿갓과 도롱이를 간직하고 있다. 마침 내 천박한 근기는 의심과 오해를 낳고, 중하근기는 어지럽게 얽히고 혹은 의문이 허공에 떨어지며 혹은 소리를 지르며 그릇된 견해로 떨어졌다.

이제 칙공선사의 게송을 보면, 옛 성현의 모범을 본받으면서도 자

신의 흉금을 털어놓고 있다. 10편의 아름다운 게송은 서로 빛을 비추어 주고 있다. 처음 소를 잃어버린 곳에서부터 마지막 근원으로 돌아감에 이르기까지, 여러 근기에 잘 대응하는 것이 마치 굶주리고 목마른 자를 구원하는 것과 같다. 자원이 이로써 오묘한 뜻을 탐구하고 현묘함을 캐어냄이 마치 해파리가 먹이를 찾음에 새우를 눈으로 삼는 것과 같다. 처음 "소를 찾음"에서부터 마지막 "제자리에 들어감"에 이르기까지 억지로 파란을 일으키고 제멋대로 두각을 드러낸 것이다. 오히려 구할 수 있는 마음조차 없는데 어찌 찾을 수 있는 소가 있겠는가? "제자리에 들어감"에 이르게 되면 이 무슨 도깨비와 같은 짓인가? 하물며 조상이 변변치 못하여 재앙이 자손에게 미침이랴! 무모함을 헤아리지 않고 시험 삼아 제창해본다.

住鼎州梁山廓庵和尚十牛圖序

夫諸佛真源, 眾生本有. 因迷也沈淪三界, 因悟也頓 出四生. 所以有諸佛而可成, 有眾生而可作. 是故先賢悲憫, 廣設多途, 理出偏圓, 教興頓漸, 從麤及細, 自淺至深, 末後目瞬青蓮, 引得頭陀微笑. 正法眼 藏, 自此流通, 天上人間, 此方他界, 得其理也超宗越格, 如鳥道而無蹤;得其事也滯句迷言, 若靈龜而曳尾. 間有清居禪師, 觀眾生根器, 應病施方, 作牧牛以為圖, 隨機設教. 初從漸白, 顯力量之未充;次至純真, 表根機漸熟;乃至人牛不見, 故標心法雙亡;其理也已盡根源, 其法也尚存莎笠, 遂使淺根疑誤, 中下紛縛;或疑之落空亡也, 或喚作墮常見 今觀則公禪師, 擬前賢之模範, 出自己之胸襟;十頌佳篇, 交光相映. 初從失處, 終至還原;善應群幾, 如救飢渴. 慈遠是以探尋妙義, 採拾玄微, 如水母以尋餐, 依海蝦而為目. 初自尋牛, 終至入塵. 強起波瀾, 橫生頭角;尚無心而可覓, 何有牛而可尋?泊至入纏,

是何魔魅?況是祖禰不了, 殃及兒孫. 不撥荒唐, 試為提唱.

　이 서에서 곽암은 '진원(眞源)'즉, 모든 중생들은 원래부터 청정한 불성 혹은 청정한 마음을 가지고 있다고 말하고 있다. 이는 우리가 보통 말하는 진성(眞性)일 수도 있으며 이러한 진성이 나타나지 않으면 생명이 미망해져 삼계에서 윤회(輪回)하게 된다. 만약 진성이 진짜로 나타난다면 윤회에서 벗어나 깨달음을 얻고 해탈할 수 있다는 것이다. 이 '진원'이라는 말은 다음의 2곳에서도 발견된다.
　선종영가집(禪宗永嘉集) 발원문(發願文) 제10에서

　　"원만하게 두루 깨치신 고요하고 평등한 본진원(붓다)는 장엄하고 특별유무에도 얽히지 않고 지혜의 빛을 수없이 많은 세상에 비추리."[5] 라고 하고 있다.

또한 배도선사(杯渡禪師)의 일발가(一鉢歌)에서도

　　"경전만을 찾는다면 법성의 참 근원을 들을 수 없다. 계율을 찾는다면 궁자를 뛰쳐나가지 말게 해야 하며 수행을 한다면 팔만 붓다를 어디서 구할 것인가?"[6]

라고 말하고 있다.
　이처럼 청정본원의 경지를 '진원'이라고 하는데, 즉, "모든 생명체

5 禪宗永嘉集 稽首 圓滿徧知覺 寂靜平等 本眞源 相好嚴特, 非有無, 慧命, 普照微塵刹.
6 傳燈錄 권30, 若覓經法性, 眞源無可聽, 若覓律,窮子不須教走出. 若覓修, 八萬浮圖, 何處求.

는 범부와 성인을 막론하고 다 같은 진성(眞性)을 갖추고 있다. 다만 번뇌가 생기면서 그것이 진성이 나타나지 못할 뿐이다."라는 의미이다. 따라서 본원의 진리는 이루어야할 붓다도 없고 미혹한 중생도 없다. 이것이 바로 본원이지 무명과 명, 붓다와 중생이 있는 것은 비본래(非本來)이다. "이치로는 치우친 것과 원만한 것을 내세우고, 가르침으로는 돈오와 점수를 일으키고 거친 곳으로부터 미세한 곳에 이르며, 얕은 곳에서부터 깊은 곳까지 이른다."는 말은 상대의 능력에 따라 근본적인 진리를 일거에 설하는 경우와 방편을 이용하여 단계적으로 이끌어가는 경우 즉, 똑같은 진리를 설명하는 방법에도 두 가지 방법이 있음을 설명하고 있다.[7]

이 서문의 저자는 곽암이 아니라 자원(慈遠)이라고 주장하는 사람도 있다.[8] 그는 청거의 목우도송을 언급했는데 청거는 동산양개(洞山良价)의 제6대 제자인데 이름이 청거호승(淸居皓昇)선사이다. 자원은 처음에 청거의 작품을 아주 높게 평가했다. 그는 이 작품은 "병에 의거하여 처방을 내리고, 근기에 근거하여 가르침을 베푸는" 방편의 작용이 있다고 평가했다. 소의 형상이 색깔의 변화에서 시작해 마지막에 목자와 소가 다 사라지는 것 즉 "마음과 법이 모두 없어지는 것"은 주객의 관계가 사라져 이상의 경지를 초월하는 것이다. 하지만 그는 이러한 경지에 여전히 만족하지 않고 여기에 허무주의(nihilism)가 존재한다고 의심하기도 했다. 여기서 그는 갑

7 秋月龍珉, 『十牛圖 · 坐禪儀』春秋社, 東京, 1989, p12
8 鈴木大拙는 서문의 작자가 곽암 본인이라고 주장하는데(D.T.Suzuki, Manual of Zen Buddhism. New York: Grove Press, Inc. 1960, P.128) 이는 옳지 못하다. 스즈키는 원문의 내용을 자세히 이해하지 못했다. 원문에서는 칙공선사가 바로 곽암이라고 설명했다. 시바야마 젠케이는 자원이 이 서문의 작자라고 추측했다.《柴山全慶,〈十牛圖〉, 게재, 西谷啓治編集의『講座禪第六卷:禪古典—中國』, 東京, 筑摩書房, 1974, P.75》.

자기 칙공선사(則公禪師 곽암의 휘호)의 목우도송에 대하여 그 하나는 "옛 성현의 모범을 본받은 것"이고, 다른 하나는 "자신의 흉금을 털어놓은 것"이라고 그 우수점을 말하였다. 곽암의 목우도송의 8번째 그림은 "인우구망(人牛俱妄)"인데 이 부분은 청거가 그린 목우도송의 가장 마지막 부분인 "심법쌍망(心法雙亡)"과 대응된다. 곽암은 이 뒤에 "반본환원(返本還源)"과 "입전수수(入廛垂手)" 두 개 그림을 더 그렸는데 이는 청거의 작품에서 찾아 볼 수 없는 내용이다. 자원은 곽암의 목우도송은 적극적으로 입세(入世)하는 정회(情懷)를 전달했다고 평가했다. 이 부분에 대해 뒤에서 더 상세히 서술하기로 하겠다. 위에서 말했듯이 곽암의 목우도송은 10단계로 나뉘어졌고 이를 "십우도송(十牛圖頌)"이라고 부른다. 이 열 개 단계는 다음과 같다. 1. 심우(尋牛), 2. 견적(見跡), 3. 견우(牽牛), 4. 득우(得牛), 5. 목우(牧牛), 6. 기우귀가(騎牛歸家), 7. 망우존인(忘牛存人), 8. 인우구망(人牛俱妄), 9. 반본환원 10. 입전수수 앞의 8개의 도송은 사람의 수행에 관한 내용을 그린 것으로서 주관성의 발현과 함양에 중점을 두고 있으며 이는 내재적인 공부(工夫)를 의미한다. 뒤의 2개 도송은 주체성[9]의 표출 혹은 외재적인 활용내지 혜택을 드러낸 것으로 객관세계에서의 공덕의 성취나 자신의 성취를 의미한다.[10]

9 여기서 말하는 주체성은 불심, 불성 혹은 "심우"를 가리킨다.
10 주체성의 내용과 발용의 관계를 생각하면 천태지의(天台智顗)선사가 강조하는 중도불성의 용도에 관한 문제가 떠오른다. 지의선사는 체계에서 중도는 진리, 불성, 진심 혹은 주체성이다. 주체성을 이루는 데는 공(功)과 용(用)의 두 개 방면이 포함된다. 공은 주체성의 내적인 수련공부이고, 용은 주체성의 외적인 발용이다. 전자는 자기에게 이로운 것이고 후자는 다른 사람에게 이로운 것이다. 공부를 잘해야 다른 사람에게 이로운 일을 많이 할 수 있고 발용이 더 효과적일 수 있다. 법『화현의에』서는 "공으로 자신을 논하고, 용으로 익물(益物)을 논해야 한다. 합자를 해석하여 정확한 언어로 다른 사람을 교화시켜야 한다."고 말했다. 또한 "공부가 깊지 않으면 용을 깊게 사용할 수 없고, 공부가 깊어야 용을 깊게 사용할 수 있다. 이는 나무와도 같다. 나무는

그러면 이에 대한 구체적인 내용을 살펴보도록 하겠다. 먼저 앞의 8개 도송의 수행상황에 대해 얘기하고, 그 다음으로 뒤의 2개 도송의 표출 내지 활용의 의의에 대해 논의하고자 한다.

2. 선의 실천

제1도 심우(尋牛)

서: 본래 잃어버리지 않았는데 어찌 찾을 필요가 있겠는가? 깨달음을 등진 까닭에 멀어지게 되었고, 티끌세상 향하다 마침내 잃어버렸다. 고향에서 점점 멀어져 갈림길에서 문득 어긋난다. 얻고 잃음의 불길이 타오르고, 옳고 그름의 칼끝이 일어난다.
序: 從來不失, 何用追尋? 由背覺以成疏, 在向塵而遂失. 家山漸遠, 岐路俄差, 得失熾然, 是非鋒起.

송: 아득한 숲을 헤치며 찾아 나섰으나, 물 넓고 산 먼데 길은 더욱 깊어라. 몸과 마음이 다 피곤하고 찾을 곳 없는데, 늦가을 매미울음 소리만 들려온다.
頌: 茫茫撥草去追尋, 水闊山遙路更深, 力盡神疲無處覓, 但聞楓樹晚蟬吟.

여기서 말하는 소는 자기생명의 진실한 본성, 진성 혹은 불성을 비유하거나 상징한다. 여래장 계통의 사상을 들어 살펴본다면 여

뿌리가 깊어야 잎이 무성하고 많다." 곽암의 십우도송에서 첫 8개 그림은 공에 상응되고, 마지막 2개 그림은 용과 상응한다.

기에서의 불성은 곧 여래장 혹은 여래장의 자성 청정심(清淨心)이다. 이는 중생이 본래부터 가지고 있던 진심이고 성불에 이르는 잠재력 혹은 그 바탕이다. 선과 이러한 여래장의 사상은 깊은 연관이 있다. 아홉 번째 도송인 '반본환원'의 서문에 나오는 "본래 청정하여 한 티끌도 받아들이지 않는다."는 관점으로 볼 때 십우도송의 사상은 여래장 계통과 아주 비슷하다. 그러므로 여기는 진성이 포함되어 있으며 소를 상징하고, 청정심을 의미한다.[11] 여기서 소는 심우(心牛)를 가리킨다. 이 심우는 우리의 진실된 주체 혹은 주체성(subjectivity)이다. 이는 여래장 계통의 사유방식과는 다르다. 이는 먼저 청정한 진심을 인정하고 이를 깨달음과 성불의 근거로 여겼다. 중생은 이 진심을 갖고 있다고 해도 현실생활에서는 평범한 사람일 뿐이다. 왜냐하면 생활 속에서 이러한 진심이 자취를 감추게 되기 때문이다. "깨달음을 등진 까닭에 멀어지게 되었고, 티끌세상 향하다 마침내 잃어버렸다." 여기서 깨달음은 진심 혹은 심우에 대한 자각이다. 티끌세상은 세상을 살아가는 번뇌로서 심우를 잃게 만든 요소이다. 번뇌를 잃고 심우를 되찾아야만 깨달음을 얻고 성불할 수 있다. 깨달음을 얻고 성불하는 경지는 절대적인 것으로서 득실이 없고 시비가 없다. 심우를 잃게 되면 마음이 식심(識心)이 되고 마음에 허망한 것들이 가득 들어차게 된다. 그러면 "얻고 잃음의 불길이 타오르고, 옳고 그름의 칼끝이 일어난다."

히사마츠 신이치는 여기서 말하는 소는 '본래 자신'이 가지고 있는 생명이라고 강조하고 있다. "중생은 원래 부처이며", "모든 중생은 불성을 가지고 있다"는 말에서 부처 혹은 불성은 내재적인 것으로

11 이는 초보적인 분석을 통해 얻어진 견해이다. 아직도 깊이 있게 연구해야 할 문제가 더 많다. 그러나 아래 문장을 참고하기 바란다.

서 밖에서 구할 수 없는 것이다.[12] 그렇지만 현실에서 불성은 무명에 가려져 자기를 잃고 잠시 모습을 드러내지 못하고 생명으로 하여금 외부의 감각대상에 따라 발끝을 움직이게 한다. 그래서 공부가 필요하데 무명의 객진(客塵)을 걷어버리고 불성의 광명을 밝힐 때 '소는 돌아와〈심회尋回 〉' 심우(心牛)를 이루게 된다. '소'를 잃어버렸지만 소는 바깥으로 나간 것이 아니라 여전히 자기생명 속에 있었다. 그러므로 진정한 심우는 생명 속에서 찾아야 하며 외부에는 심우가 존재하지 않는다. 도송에는 숲속에 가서 소를 찾는 내용이 있는데 이는 상징적인 비유일 뿐이다. 이 점이 매우 중요하다.

제2도 견적(見跡)

서: 경전에 의지해서 뜻을 이해하고 가르침을 배워 자취를 안다. 여러 그릇들이 하나의 금임을 밝히고 만물을 자기의 체(體)로한다. 바름과 삿됨을 가려내지 못한다면 참과 거짓을 어찌 분별할 수 있겠는가? 이 문에 아직 들어오지 못했으나 방편으로 발자국을 본다고 한다.

序: 依經解義, 閱教知蹤. 明眾器為一金, 體萬物為自己. 正邪不辨, 真偽奚分?未入斯門, 權為見跡.

송: 물가 나무 아래 발자국 어지러우니, 방초를 헤치고 보았는가? 설사 깊은 산 깊은 곳에 있을지라도 아득한 하늘 아래 콧구멍을 어찌 숨기랴?

12 久松真一:「十牛圖提綱」, 揭載『久松真一著作 集第六:經錄抄』, 東京, 理想社 1973. p510

頌: 水邊林下跡偏多, 芳草離披見也麼, 縱是深山更深處, 遼天鼻孔怎藏他?

소를 열심히 찾다가 마침내 그 흔적을 발견하게 되었다. 하지만 이는 문자와 언어 그리고 분별 사량(思量)를 통해 얻어진 것이지 직접 인증한 것은 아니다. 그러므로 진정으로 심우를 되찾았다고 할 수 없다. "경전에 의지해서 뜻을 이해하고 가르침을 배워 자취를 안다." 경전과 가르침을 통한 접촉은 여전히 추상적이고 진실되지 않은 것이다. "여러 그릇들이 금 하나임을 밝히고 만물이 자기란 사실을 체득했다". 모든 그릇이 금으로 만들어졌듯이 만물의 본성은 모두 진여이고 공무자성(空無自性)이다. 그 외에 특별한 물건들의 보편적인 성격을 취한다는 뜻도 있다. 하지만 이는 개념적이고 사상적인 측면에 머물러 있는 것으로서 아직까지 일반적이고 (universality) 동일한 금속 혹은 동일한 진여의 원리를 직접 보지 못했다. 이는 진리의 문밖에서 배회하는 경지로서 아직까지 깨우침을 얻지 못했기에 소를 볼 수 없다. 그렇다고 해서 이 단계가 전혀 무의미한 것은 아니다. 이 단계를 통해 우리는 진리에 가까워질 수 있다. 하여 이는 여전히 아주 중요한 방편이다. 그리하여 이를 "권(權)"이라고 부른다.

제3도 견우

서: 소리를 따라 들어가니 보는 곳마다 근원을 마주친다. 육근문 하나하나 어긋남 없으니 움직이고 쓰는 가운데 낱낱이 드러난다. 물

속의 짠 맛이나 색 속의 교청(膠靑)색 같다. 눈썹을 치켜 올리는 것
이 다른 물건이 아니다.
序: 從聲得入 見處達源 六根門 着着無差 動用中
頭頭顯露 水中鹽味 色裏膠靑 上眉毛 非是他物.

송: 노란 꾀꼬리 나뭇가지 위에서 지저귀고, 따뜻한 햇살 온화한 바
람 언덕의 버들은 푸르구나. 더 이상 다시 회피할 곳이 없는데 우뚝
한 머리 뿔은 그리기도 어렵다.
頌: 黃鶯枝上一聲聲 日暖風和岸柳靑 只此更無回避處 森森頭角
畵難成

　수행자가 문자, 언어 및 개념, 사유의 제한에서 벗어나 자기 생명
에서 사라진 심우를 직접 보게 되었다. 이는 이전의 노력이 있었기
에 얻어진 결과이다. "소리를 따라 들어가니 보는 곳마다 근원을 마
주친다." 방편의 소리(소의 울음소리)는 여전히 중요하다. 이러한
방편이 있어야 본원의 최고 주체성 혹은 심우를 찾을 수 있다. 서문
과 송문에서는 이 단계에서 심우의 면목을 아주 똑똑히 보았다고
말한다. "육근〈안眼, 이耳, 비鼻, 설舌, 신身, 의意〉문 하나하나 어긋
남 없으니 움직이고 쓰는 가운데 낱낱이 드러난다." 심우의 선명한
인상은 물 속의 짠 맛이나 색 속의 교청 같아 혼동하기 쉽지 않다.
　하지만 시바야마 젠케이는 이 단계에 이르러도 철저한 깨우침을
얻을 수 없다고 하며 이는 이 법을 정확히 성찰하는 단계라고 말하
고 있다.[13] "노란 꾀꼬리 나뭇가지 위에서 지저귀고, 따뜻한 햇살 온

13 久松眞一: 앞책, p30

화한 바람 언덕의 버들은 푸르다." 여기서 수행자의 속마음이 명랑해지고 가벼워졌다는 걸 알 수 있다.

제4도 득우(得牛)

> 서: 오랫동안 들판에 파묻혀 있다가 오늘에야 그대를 만났네. 경계가 수승한 탓에 쫓기 어렵고, 꽃이 만발한 숲이 한없이 그리워라. 완고한 마음은 여전히 용감하고, 거친 성품은 아직도 남아있네. 온순하게 하고자 한다면 반드시 채찍질을 해야만 하네.
> 序: 久埋郊外 今日逢渠 由境勝以難追 戀芳叢而不己 頑心尙勇 野性猶存 欲得純和 必加鞭撻

> 송: 온갖 신통을 다해 그 놈을 붙잡았지만 마음 굳세고 힘은 강해 다스리기 어렵다. 어떤 때는 잠깐 고원 위에 이르렀다가도 또다시 뭉게구름 깊은 곳에 머문다.
> 頌: 竭盡精神獲得渠 心强力壯卒難除 有時裳到高原上 又入煙雲深處居

여기서 말하는 득우는 심우를 진짜 찾아왔다는 말이 아니다. 이런 목표에 도달하려면 복잡한 심적인 갈등을 겪어야 하고 이러한 갈등을 이겨내야 한다. 시바야마가 말했듯이 견우의 단계는 큰 깨우침을 얻는 단계가 아니다. 주체성의 각오의 불꽃이 번쩍이지만 무명의 허망한 바람이 자꾸 일어 그 불꽃을 위협한다. 생명은 아직 완전히 순화되지 못했다. 야성은 수시로 외적인 감각대상에 의해 감지

되고 생명은 여기에 자꾸 의탁하게 된다. 심우는 갑자기 나타났다 또 순식간에 종적을 감춘다. "어떤 때는 잠깐 고원 위에 이르렀다 가도 또다시 뭉게구름 깊은 곳에 머문다." 이 말은 아주 정확하다. 때문에 심우를 되찾으려면 격렬한 방법을 취할 수밖에 없다. "채찍질"을 한다는 것은 생명가운데 존재하는 잡다한 요소들을 다스리기 위함이다.

 서문에서 "완고한 마음은 여전히 사납고, 거친 성품은 아직도 남아 있다", "경계가 수승한 탓에 쫓기 어렵고, 꽃이 만발한 숲을 한없이 그리다"라는 말은 현실속의 소를 놓고 한 말이다. 소는 동물이기 때문에 "완고하고", "사납다". 하지만 그가 상징하는 심우 혹은 불성은 그렇지 않다. 불성은 최고 주체성으로서 "본래 청정하여 한 티끌도 받아들이지 아니 한다". 그러니 어찌 완고하고 사나울 수 있는가? 사실 완고하고 사나운 것은 현실속의 번뇌로 표현된다. 비유나 상징을 적당히 이해하는 게 아주 중요하다. 비유나 상징은 방편의 법문일 뿐이다.

제5도 목우(牧牛)

> 서: 앞생각이 일어나자마자 뒷생각이 바로 따른다. 깨달음으로 말미암아 참됨을 이루고, 미혹으로 말미암아 삿됨을 이룬다. 경계가 있음으로 생겨난 게 아니라 오직 스스로의 마음이 일어났을 뿐이다. 코를 꿴 고삐를 굳세게 끌어당겨 생각으로 머뭇거림을 용납하지 않는다.
>
> 序: 前思才起, 後念相隨. 由覺故以成真, 在迷故而妄. 不由境有,

唯自心生. 鼻索牢牽, 不容擬議.

송: 채찍과 고삐 때때로 챙겨 몸에 떼어놓지 않음은 행여 그대가 티끌 속으로 들어갈까 두려워서라네. 서로 당겨가며 온순하게 길들이면 고삐로 다스리지 않아도 스스로 사람을 따른다네.

頌: 鞭索時時不離身, 恐伊縱步入埃塵, 相將牧得純和也, 羈鎖無拘自逐人.

이는 생명의 미혹함과 깨달음, 무명과 법성 등 서로 대립하는 요소들이 투쟁하는 단계이다. 무명이 법성을 이기면 미혹하고, 법성이 무명을 극복하면 깨달음을 얻게 된다. 자연스럽게 생명의 발전은 항상 생기를 염두하고 외부를 집착하게 된다. 원시불교에서는 "제행무상"이라고 말하지만 여기서는 "앞생각이 일어나자마자 뒷생각이 바로 따른다."고 말한다. 수행자는 망념이 생기지 않게 항상 경각성을 높여야 하고 생명의 방향을 결정하는데 집착하지 말아야 한다. 목우는 곧 자신의 심우를 함양함이며 그것으로 하여금 순간순간이라도 마음 다스림에 영향을 받지 않게 하고 "티끌 속으로 들어가지 않게 하는 것"이다. 비교적 격렬한 수단은 이 단계에서 매우 필요하다. 손에 채찍을 들고 고삐를 굳세게 당겨 그가 다른 곳으로 달아나지 못하게 해야 한다. 주체성과 심우를 다시 잃지 않게 경각심을 발휘해야 한다. "코를 꿴 고삐를 굳세게 끌어당겨 생각으로 머뭇거림을 용납하지 말아야 한다." '의의(擬議)'는 다른 망상이 생겨나 상대적인 개념으로 절대적인 세계와 원리를 분할하는 것이다. 《무문관(無門關)》에는 이런 말이 나온다. 조주가 남전에게 물었

다. '도란 무엇입니까?' 남전이 대답했다. '평정심이 곧 도다' 그러자 조주가 또 물었다. '어떻게 하면 거기에 갈 수 있습니까?' 그러자 남전이 대답했다. '가고자 의문을 품으면 곧 일그러진다.'[14] '의향(擬向)'은 곧 '의의'로이는 개념의 사유에 속한다. 개념 사유로 이해하는 것은 굴곡적인 과정이다. 때문에 그 절대적인 진리를 직접 이해할 수 없다. 송의 두 번째 구절인 "서로 당겨가며 온순하게 길들이면 고삐로 다스리지 않아도 스스로 사람을 따른다"라는 말은 무명과 법성의 투쟁 속에서 결국에는 법성이 무명을 이겼음을 나타낸다. 이 단계에까지 이르렀을 때 소는 이미 순복되어 방목자의 말을 따르게 된다. 때문에 더는 고삐와 같은 제어 도구가 필요 없다. 이는 수행에 있어서 생명경과의 노력으로 이미 순화되어 무명의 진애에 빠지지 않으며 법성의 광명이 펼쳐짐으로서 이제는 더 이상 심우를 잃어버릴까 염려할 필요가 없다는 것이다.

제6도 기우귀가(騎牛歸家)

> 서: 전쟁이 이미 끝났으니 얻고 잃음이 도리어 없구나. 나무꾼이 시골노래를 부르며 어린아이 풀피리를 부는 구나. 소잔등에 몸을 비둣이 기대고 눈은 먼 하늘을 바라본다. 불러도 돌아보지 않고 붙잡아도 머물지 않네.
> 序: 干戈已罷, 得失還空. 唱樵子之村歌, 吹兒童之野曲: 身橫牛上, 目視雲霄, 呼喚不回, 撈籠不住.

14 『無門關』, 南泉因趙州問:如何是道?泉云:平常心是道. 州云:還可趣向否?泉云:擬向即乖.

송: 소를 타고 유유히 집으로 돌아가려니, 오랑캐 피리소리 저녁놀에 실려 간다. 한 박자 한 곡조가 한량없는 뜻이러니, 지음(知音)이라면 어찌 입을 열어 말을 하리.

頌: 騎牛迤邐欲還家, 羌笛聲聲送晚霞, 一拍一歌無限意, 知音何必鼓唇牙

이는 앞에서의 "서로 당겨가며 온순하게 길들이면 고삐로 다스리지 않아도 스스로 사람을 따른다." 라는 구절에서 온 것이다. 수행자의 임무는 거의 다 완성되었다고 볼 수 있다. 잃어버렸던 심우 혹은 최고 주체성을 되찾아 깊은 희열을 얻어 마치 무인지경에 이르렀으므로 "불러도 돌아보지 않고 붙잡아도 머물지 않는다."고 말하고 있다. 이때 수행자는 이미 잃어버렸던 마음을 되찾았으므로 더는 찾을 것이 없으며, 다시는 잃을 것도 없다. 무엇을 얻고 무엇을 잃는다는 걱정도 없게 된 것이다. 아울러 득과 실의 상대의식(相對意識)을 초월 혹은 극복하였다. 이런 의식을 제거함으로서 심신의 자유무애를 찾을 수 있다는 것이다.

여기서 반드시 짚고 넘어가야 할 문제가 있다. 목우의 단계에서 소에 대한 통제와 자연생명의 순화를 거쳐 기우귀가의 단계에 이르렀을 때에는 득과 실에 대한 염려가 사라지게 된다. 그렇다면 이 단계에는 주관과 객관, 소를 찾는 자와 소가 상대적인 분리가 존재할까? 주관과 객관, 목자와 심우는 완전히 융합되어 일체를 이루었을까? 이 문제에 대한 아키치키류민(秋月龍珉)은 소를 타고 집으로 돌아간 것은 "시비와 득실을 망각하고 유일한 진실의 경지에 도달

했다. 소위에 사람이 없고, 사람아래 소가 없는, 소와 사람에 집착하지 않는 본분의 고향에 돌아가 일여의 경지에 도달한 것이다."라고 말하고 있다. 그는 또 현실과 자아의 경지를 강조하기도 했다.[15] 만약 정말 이렇다면 사람과 소의 구분이 없어야 한다. 사람이 없다면 소도 없을 것이다. 하지만 곧 이어지는 단계는 망우존인이다. 그다음 단계는 소와 사람을 다 잃은 인우구망이다. 이것을 또 어떻게 해석해야 할까? 시바야마처럼 기우귀가를 소와 사람을 잃고 소와 사람이 하나를 이룬 단계라고 말하기에는 조금 이르다는 생각이 든다. 실천으로 볼 때 심우를 되찾고, 심우를 잃게 만든 번뇌를 극복하여 심우를 안정시켜 마지막에 심우와 목자 혹은 수행자를 통일시켜 소와 사람이 하나를 이룬 경지에 도달하는 데에는 함양공부가 필요하다. 이는 점진적인 과정으로서 갑자기 이루어지는 게 아니다. 게다가 다음에서 말했듯이 여기에는 방편의 문제도 연관되어있다. 십우도송에서 기우귀가와 망우존인을 거쳐 인우구망에 도달하는 과정은 심우를 함양하고 생명을 순화시키는 점진적인 과정이다. 이는 곽암의 십우도송의 근본적인 성격을 파악하는데 있어서 매우 중요한 문제이다. 이 점에 대해서는 마지막 부분에 가서 종합적으로 토론하고자 한다.

제7도 망우존인(忘牛存人)

서: 법에는 두 가지 법이 없으나, 소를 잠시 근본으로 삼았다. 비유하자면 올무에 걸린 토끼의 다른 이름이며 통발 속에 든 고기와의

15 秋月龍珉, 『十牛圖 · 坐禪儀』 春秋社, 東京, 1989, P.82

차별을 드러낸다. 금이 광석에서 나오는 것과 같고 달이 구름을 여의는 것과 비슷하지만 한 줄기 서늘한 빛은 시간을 벗어나고 있다.

序: 法無二法, 牛且為宗. 喻蹄兔之異名, 顯筌魚之差別. 如金出礦, 似月離雲. 一道寒光, 威音劫外.

송: 소를 타고 이미 고향에 도착하였으니 소는 없고 사람은 한가롭네. 붉은 해 높이 뜨는 것도 꿈꾸는 것 같으니 채찍과 고삐는 텅 빈 초당에 버려두었다.

頌: 騎牛已得到家山, 牛也空兮人也閑, 紅日三竿猶作夢, 鞭繩空頓草堂間.

여기서는 주목되는 것은 방편의 법문 혹은 임시적인 편의의 비유를 응용하여 목적에 도달하면 곧바로 그 과정을 버려야 함을 말하고 있다. 즉, 토끼를 잡으면 올무를 버리고 고기를 잡으면 통발을 버려야한다는 것이다. 우리는 이러한 것들에 집착하지 말아야 한다. 비록 서와 송에 "방편"이라는 글자가 나오지 않았지만 여기서 말하는 바가 바로 이 뜻이다. 이 전에 소로 심우를 비유했는데 이는 이미 잃어버린 주체성이다. 사람은 수행자를 뜻한다. 수행자와 주체성은 사실은 하나다. 수행자의 본질은 곧 그 주체성이다. 이게 곧 "법무이법"이다. 하지만 이것은 궁극적인 의미에서 말한 것이다. 실천과정에서 주체성은 현실상에 있어서 자신을 잃을 수도 있다. 그러므로 소를 잃어버린 것으로 비유하였다. 소를 찾는 것과 소를 얻는 과정은 잃어버린 것을 탐구하고 새롭게 깨닫는 것을 의미한다. 이로 미루어 볼 때 소는 방편(expediency)의 의미를 가지고 있으며, 이것이 바로 "소를 잠시 근본으로 삼았다"는 의미이다. '차

(且)'는 잠깐, 임시라는 뜻으로서 진짜가 아니다. 주체성은 목표이 자 '달'이다. 소는 방편이자 지(指)이다. 토끼, 고기는 목표인데 우리가 포획해야 할 것들이다. 올무와 통발은 도구인데 우리가 목표를 이루기 위해 설치한 방편과 비슷하다. 이러한 맥락에서 "망우존인"은 목표를 이루었으니 방편을 버려야 한다는 의미를 내포하고 있다. 소는 야성이 있기에 쉽게 길들여지지 않는다. 그러므로 채찍, 고삐와 같은 비교적 격렬한 도구를 사용하여야 한다. 소를 길들이려는 목표에 도달하면 채찍, 고삐와 같은 도구는 버려도 된다. "채찍과 고삐는 초가집에 버려두었다."함은 방편을 버려도 된다는 의미이기도 하다. 하지만 위에서 말했듯이 이러한 비유를 현실적으로 이해해야 하는데, 현실에서의 소는 야성이 있고 번뇌가 있다. 그러나 심우, 불성 혹은 주체성은 "본래 청정하여 한 티끌도 받아들이지 않기 때문에" 여기서는 야성이나 무명 진애를 말할 수 없다.

방편으로서의 소를 버리면 곧 밝고 고요한 최고 주체성만 남게 되는데, 이는 자재 무애의 표현이며 광석에서 순금이 나온 것과 같고 달이 구름을 벗어난 것과도 같아 그 지혜가 찬란히 빛난다. 이는 현실의 층층겹겹의 장애를 통과하고 시간과 공간의 제한을 초월한 절대적인 경지에 도달했음을 말하며, 이것이 바로 '망우존인'이며 사람이 곧 최고의 주체성임을 밝히고 있다..

이 단계의 함양에 관해 시바야마 젠케이와 히사마츠 신이치는 조금 다른 견해를 가지고 있다. 두 사람은 사람과 소가 일체를 이룬다는데 대해서는 의견이 같다. 이는 두 사람 모두 "법무이법"이라는 명제를 중시했기 때문이다. 두 사람은 우리가 얘기하는 방편의 뜻을 강조하지 않았다. 아키치키류민은 "망우존인"을 해석할 때 "번

뇌가 없는 고향에 돌아온 뒤에 소를 망각한 주인공"과 "자각적으로 자신을 소와 같은 위치에 놓고, 주객일여의 묘지(妙旨)에 도달한 주체"라고 해석했다.[16] 히사마츠는 원래부터 자신이 곧 소임을 알았기에 잃어버린 소와 소를 잃은 사람은 서로 다른 같은 존재라고 말한다.[17] 그렇다면 왜 이 단계를 "인우일여"가 아닌 "망우존인"이라 했을까? 이 가운데는 점진적인 과정이 존재하는데 그게 바로 방편을 버리고 진실과 실상에 다가가는 것이다. 사실 히사마츠는 자신의 해석에 완전히 만족하지 않았다. 그들은 자신들의 해석이 정확하지 않은 부분이 있음을 알고 있었다. 히사마츠는 이 단계에서 사람과 소는 완전한 일체를 이루지 못했다고 서술하고 있다.[18] 하지만 우리 여기서 방편의 포기라는 각도에서 볼 때 이 제목에는 큰 문제가 없다고 여겨진다.

제8도 인우구망(人牛俱妄)

서: 범속한 생각도 떨어져 나가고 성스런 뜻도 모두 텅 비었다. 부처 있는 곳엔 노닐 필요 없고 부처 없는 곳엔 급히 지나가야만 한다. 두 갈래에 집착하지 않으니 천 개의 눈으로도 엿보기 힘들다. 온갖 새들이 꽃을 물고와도 한바탕 웃음거리가 되고 만다.
序: 凡情脫落, 聖意皆空. 有佛處不用遨遊, 無佛處急須走過. 兩頭不著, 千眼難窺, 百鳥銜華, 一場懡㦬.

16 秋月龍珉,『十牛圖 · 坐禪儀』春秋社, 東京, 1989, p99
17 久松眞一, 앞책, P.514.
18 久松眞一, 앞책, P.514

송: 채찍과 고삐, 사람과 소 모두 공하였으니, 푸른 하늘만 아득하여 소식 전하기 어렵네. 붉은 화로 위 불꽃이 어찌 눈송이를 허용하오리오. 여기에 이르러야 바야흐로 조사의 뜻에 계합하리.
頌: 鞭索人牛盡屬空, 碧天遼闊信難通, 紅爐焰上爭容雪? 到此方能合祖宗.

이는 "망우존인"의 계속이다. 방편으로서의 소를 버리고 절대(絕待)적인 최고 주체성만 남았다. 사람들은 저도 모르는 사이에 이런 주체성에 집착하게 된다. 자성만 있다면 이것을 얻을 수 있다고 생각한다. 그러므로 이 단계에서는 주체성까지 제거해야 한다. 이는 단멸론(斷滅論)이 아니라 각자(覺者)는 주체성에 집착하지 말아야 한다는 의미이다. 여기에는 깨닫고자 함이나 깨달음 까지도 없고 오직 한줄기 맑고 투명함 만 있을 뿐이다. 이것이 바로 진정한 깨달음이다.

선에서는 무집(無執)과 무심(無心)을 강조한다. 무집은 모든 사물에 집착하지 않는 것을 말한다. 무심은 사물에 의식(意識)이 생기지 않고 상대적인 안목으로 물체를 보지 않는 것을 말한다. 인우구망은 무집과 무심의 정신경지를 가장 합당하게 보여주고 있다. 이러한 정신 경지에서 수행자는 범정(凡情)에 마음이 생기지 않고 집착하지 않는다. 또한 신성한 존재(공리, 열반, 부처 등)를 부러워하지도 않는다. 그러므로 이러한 감정들이 일어나면 평범한 존재를 싫어하고 신성한 존재를 흠모하는 경향이 나타나게 된다. 이때 마음은 두 개로 나뉘어져 한 면으로는 평범한 존재를 싫어하면서 다

른 한 면으로 신성한 존재를 흠모하게 되는데, 이것은 하나로의 통일 상태를 유지하지 못하고 있으므로 이는 진정한 깨달음의 경지가 아니다. 때문에 "범속한 생각도 떨어져 나가고 성스런 뜻도 모두 텅 비었다"고 말한다. 부처가 있을 때와 없을 때를 나누어 생각하는 것은 부처를 밖으로 밀어내는 것으로서 부처가 있는 곳과 없는 곳을 말하게 된다. 이는 부처의 근원이 자가(自家)의 생명에 있다는 걸 모르는 것이다. 부처를 밖으로 밀어내는 것은 불성과 심우를 잃어버렸기 때문이다. 하여 이런 생각을 버리고 "양쪽에 모두에 집착하지 말아야 한다." 부처가 있거나 없거나 집착하지 말아야 하며 양쪽에 모두 집착하지 말아야 불성과 심우가 그 속에 존재하게 된다. 이 도리를 이해하는 일은 쉽지 않아 "천 개의 눈으로도 엿보기 힘들다"고 말하고 있다.

선은 교외별전(教外別傳), 불입문자, 직지본심(直指本心), 견성성불을 강조한다.[19] 이는 개인의 수행을 놓고 말한 것이기에 이것들을 선의 종지라고 할 수 있다. 여기서 말한 본심 혹은 인심은 당연히 분별과 생각이 없는 마음을 가리킨다. 이런 마음은 파열되지 않고 완전한 형태이다. 하지만 성 혹은 불성은 중생들이 원래부터 갖고 있는 것으로서 성불의 잠재력과 성격을 초월한 것이다. 이것은 중생들의 생명 속에 내재되어 있는 것으로서 밖으로 밀어낼 수 없는 존재이다. 이러한 마음은 불성이다. 허니 불성은 마음 밖이 아닌 마음속에서 찾아야 한다. 하여 송에서는 "붉은 화로 위 불꽃이 어찌

19 『벽암록』에는 이런 내용이 기재되어있다. "달마가 멀리서 이 땅에 대승의 근기가 있음을 보고는 마침내 바다를 건너와, 부처의 심인만을 전하여 어리석은 중생을 깨우쳐주려 문자를 세우지 않고 곧바로 사람의 마음을 가리켜 성품을 보아 부처를 이루게 하였다."

눈송이를 허용하오리오. 여기에 이르러야 바야흐로 조사의 뜻에 계합하리.”라고 말한 것은 도리에 맞다. 각자(覺者)가 가지고 있는 지혜의 화로는 그 어떤 불꽃도 허용할 수 없다. 범성(凡聖)과 같이 세밀한 집착 혹은 성자의 경지에 대한 흠모로 인해 생긴 집착이라도 절대 허용할 수 없다. 수행자는 반드시 이 단계에까지 이르러야 역대 조사들이 추구해온 깨달음의 취지에 진정으로 도달할 수 있다.

 인우구망에 대한 아키치키류민의 해석은 이렇다. 그는 망우존인은 성인의 경지를 표시한다고 말하고 있다. 이런 경지에는 주체가 존재하는데 이 주체는 사람과 소가 하나를 이루는 것을 알 수 있다. 인우구망은 성인의 경지를 부정한 것으로서 특별히 초탈한 경지를 뜻한다. 이것이 진정한 선이다.[20] “초탈한 경지”는 주관과 객관, 성인과 범인을 동시에 초월하여 유불과 무불의 “민절무기(泯絶無寄)”한 정신 상태를 가지게 되는 것을 말한다.[21] 히사마츠 신이치는 이 단계에서 사람과 소는 완전한 일체를 이루었다고 말한다. 여기에는 범인과 성인, 사람과 부처의 구별이 없다. 그는 이 여덟 번째 그림에 소와 사람, 채찍과 고삐가 없는 것은 무소유의 원상(圓相)으로서 “무상의 상”을 말한 것이라고 했다. 그는 많은 어휘로 이러한 경지를 묘사했는데, 예를 들면 “당연히 물아상망(物我相忘)해야 하고”, “근본적인 공(空)”, “무일물”, “절대무” 등의[22] 단어는 히사마츠 신이치가 교토학파의 사상맥락에서 제기한 것들이다. “당연히 물아상망(物我相忘)해야 하고”, “근본적인 공(空)”, “무일물”, “절대무”로

20 秋月龍珉,『十牛圖 · 坐禪儀』春秋社, 東京, 1989, P.107.
21 “민절무기(泯絶無寄)”는 종밀(宗密)이 세 가지 선을 판단하는 용어의 일종이다. 그것이 가리키는 구체적인 선법에는 큰 신경을 쓸 필요가 없다. 그 의경(意境)에만 주의를 기울이면 된다.
22 久松真一, 앞책, pp.515-516.

여덟 번째 그림의 경지를 말 한 것은 매우 적합하다. 이러한 단어들은 "본래무일물"(혜능의 게송)이라는 소탈한 정서를 잘 표현해냈다. 하지만 이것을 "무상의 상"이라고 하는 것에 대해서는 더 토론해볼 필요가 있다. 무상의 상은 반야계의 사변이다. 세간의 갖가지 현상들은 어떠한 인연에 의해 생겨난 것임을 알지만 자성이 없다는 것을 알고 그것에 집착하지 않는 것이 바로 "무상"이다. 집착은 하지 않되 그것을 없애지도 말아야 한다. 그것들이 변화를 거쳐 갖가지 자태를 표현해내는 것이 바로 "상"이다. 이것이 바로 무상의 상이다. 이는 세간의 적극적이고 긍정적인 태도와 연관이 있다. 그 함의는 인우구망의 민절무기(泯絶無寄)를 초월하였다. 이 문제에 대해 다음에서 좀 더 깊이 살펴보도록 하겠다.

3. 선의 궁극적 관점

수행자가 제8단계인 인우구망의 경지에 도달했다면 수행자의 정신상태가 이미 최고의 경지에 이르렀으며 이제는 더 이상 나아갈 곳이 없다고 말할 수 있다. 다 없어져 기댈 곳이 없는데 어디로 나아간다는 말인가? 이것이 바로 선가에서 말하는 "언어도단, 심행노절(言語道斷, 心行路絶)"의 경지이다. 우리는 이를 다른 각도에서 살펴 볼 수도 있다. 수행자의 정신경지가 최고봉에 도달하여 더는 앞으로 나아갈 바가 없을 때, 만약 그가 뒤를 돌아 세속을 바라본다면 중생들은 여전히 고통의 번뇌에 시달리고 각종 허망에 집착한 나머지 윤회의 굴레를 벗어나지 못하고 있을 것이다. 이 때 그는 어떤 생각을 하게 될까? 그는 어떻게 해야 할까? 더 이상 뒤를 돌아

보지 않고 민절무기(泯絶無寄)의 상황을 마음껏 즐겨야 하나? 아니면 세속으로 돌아와 중생들 교화하고 이들을 윤회의 고통에서 벗어나 해탈을 이루게 도와야 할 것 인가? 이는 곧 세상을 대하는 태도에 관한 문제이다.

선은 교외별전, 불입문자를 표방하지만 이는 방법적인 학설일 뿐 불교 특히 대승불교를 떠난다는 뜻은 아니다. 다시 말해 깨달음을 얻어 해탈에 이르기 위해 경전의 문자언어에 의지하지 않고도 마음의 근원을 직접 증명해 보이는 새로운 방법을 찾은 것이다. 마음이 곧 근원이다. 마음 밖에 또 다른 근원이 존재하지 않는다. 이와 같이 언어로 가르치는 방법이 아닌 다른 방법을 찾아내어 마음의 진성, 불성, 주체성을 직접 표현하려 했다. 이것이 바로 "직지견성(直指見性)" 즉, 직지인심(直指人心), 견성성불(見性成佛)이다. 이것이 "별전(別傳)"과 다른 것은 바로 이런 점이다. 기본적인 입장에 있어 선은 여전히 "연기성공(緣起性空)"이라는 입장을 고수하고 여전히 세상을 버리려 하지 않는 태도를 보이고 있다. 세상을 버리려 하지 않는 것은 대승불교의 특색이다. 이러한 중요한 문제에 있어 선은 불교 특히 대승불교를 떠나 있지 않다.

이를 이해하는 것은 그렇게 어렵지 않다. 수행자가 이러한 경지에 도달하여 민절무기(泯絶無寄)하면 고봉정상에 홀로 서서 인간세상의 고뇌와 같은 세속적인 것들에서 해탈할 수 있다. 하지만 높은 자리는 춥고 외롭기 마련이다. 홀로 고봉정상에 오래 있으면 처량하고 외로워지게 될 것이다. 이는 생명의 원만 진실한 경지가 아니다.[23] 구계(九界)의 중생들을 버렸기에 원만하다 할 수 없고, 현실적

23 "원실"은 천태종에서 온 용어이다. 천태지의 《법화경》에 반영된 교법은 원실의 교법이다. 이런 교법은 단계가 낮거나 깨달음의 경지가 높지 않은 중생들을 인도하여

인 세상을 떠났기에 진실하지 못하다. 때문에 성인들은 다시 인간 세상에 돌아와 중생을 교화하고 제도해야 한다. 그래야 원만 진실한 경지에 도달할 수 있다. 궁극적 관점이란 이러한 원만 진실한 목표를 기초로 세간으로 돌아와 저자거리에서 중생을 교화하고 제도해야한다는 의미이다.[24]

이와 같은 종교의 본질적인 요소 혹은 종교의 정의를 독일의 신학자 폴 틸리히(Paul Tillich)는 다음과 같이 말하고 있다.

> 종교는 궁극적 관심에 꽉 차여진 상태이며 이러한 관심은 다른 관심을 성취하기 위한 준비(단계)이다. 거기에는 우리의 생명의미 문제에 대한 해답이 내포되어있다. 그러므로 이러한 관심은 무조건적이고 간절함이 담겨있으며 여기에는 이런 관심과 어떤 유한한 관심과의 충돌을 희생하겠다는 염원이 담겨있다.[25]

궁극적 관심으로 종교를 말하는 이러한 논지는 매우 설득력이 있다. 이런 논지는 서구종교학계와 신학계에서도 어느 정도의 영향력을 미치고 있다. 이런 논지의 이해상황에서 종교는 인간의 생명존재의 의의와 목표와 같은 문제를 회피할 수 없다. 하지만 틸리히는 종극적인 관심을 말하면서 세간을 대하는 문제에 대해서는 끝내 입

원실의 경지에 들어서게 하는 것이다.
24 선가에서 십자가두와 고봉정상은 다음과 같은 것을 의미한다. 십자가두는 속세를 비유하고 고봉정상은 청정한 경지를 뜻한다. 철학적인 관점으로 볼 때 십자가두는 경험적인 것(empirical)이고 고봉정상은 초월적인 것(transcendent)이다.
25 Paul Tillich, Christianity and the Encounter of the World Religions. New YOrk: Columbia University Press, 1964, pp.4-5.cf. Rem B. Edwards, Reason and Religion: An Introduction to the Philosophy of Religion. Washington D.C.:University Press of America, Inc., pp.7-13.

장을 표명하지 않았다. 다시 말해 그는 출세(unworldliness) 혹은 입세(worldliness)에 관한 내용을 말하지 않았다. 종교는 궁극적 관심을 떠날 수 없으며 반드시 인생의 의의와 목표에 대한 문제의 해답을 제시해주어야 한다. 여기서 우리가 보충한다면 이러한 인생의 의의와 목표는 출세에서 말해도 되고 입세에서 말해도 된다. 선(禪)은 후자에 속한다. 선은 곧 이러한 의미의 맥락에서 현실적인 정감(worldy concern)의 표현을 중시 한다. 곽암의 십우도송 역시 이러한 맥락에서 8번째 단계의 인우구망을 거쳐 9번째 단계의 반본환원에 이르렀다. 또한 그렇게 10번째 단계인 입전수수까지 도달하게 되었다. 아래에서 이 2개 게송에 대해 살펴보고자 한다.

제9도 반본환원(返本還源)

서: 본래 청정하여 한 티끌도 받아들이지 않는다. 모양 있는 것의 영고성쇠를 보고 무위에 처하여 고요함에 머문다. 헛된 변화에 동요하지 않으니 어찌 헛된 수행이겠는가? 물은 맑고 산은 푸른데 앉아서 만물의 변화를 바라보노라.
序: 本來清淨, 不受一塵. 觀有相之榮枯, 處無為之凝寂:不同幻化, 豈假修治, 水綠山青, 坐觀成敗.

송: 근원으로 돌아오려고 온갖 애를 썼으니 어찌 곧장 눈멀고 귀먹은 것만 하겠는가! 암자 가운데서 암자 앞의 물건을 보지 않으니 물은 절로 망망하고 꽃은 절로 붉구나!
頌: 返本還源已費功, 爭如直下若盲聾, 庵中不見庵前物, 水自茫

茫花自紅.

 이는 세간에 돌아와 십자가두에서 중생을 교화시키기 전의 준비
단계이다. 수행자는 자신의 주체성을 다시금 깨닫고 주체성에 대
해 더 이상 집착하지 않는다. 이는 주체성을 다시 수립하여 일상생
활에서 능동성을 발휘한다는 것이다. 즉 주체성을 밖으로 활용함이
며, 이렇게 밖으로 활용한다 하여도 잃어버리는 것은 아니다. 이 주
체성이 자신을 떠나도 항상 자신 속에 있게 되고 그 원래 자리를 지
키게 되는데 이것이 바로 "반본환원返本還源"이다. 그렇다면 왜 그
럴까? 그것은 주체성이 "본래 청정하여 한 티끌도 받아들이지 않기
때문"이다. 주체성은 자유롭기 때문에 속세의 세계에서 활동해도
속세에 의해 어지럽혀지지 않는다. 이는 "진흙 속의 연꽃" 혹은 "불
속의 연꽃"과도 같이 영원히 지혜의 빛을 발한다. 그러므로 세계가
어떻게 변화하던지 계속 자신을 보임(保任)하고 내심의 평형상태를
유지할 수 있다. 이를 '무위無爲'라 하고 '응적凝寂'이라 한다. 이러
한 상태는 진실이 가득하여 환상과 같이 변화하지 않으며 또한 인
위적이지 않고 자연적이다. 이를 "다스림(수치(修治)"이라고 하며
이것이 삼매(Samadhi)의 경지이다. 삼매의 심경으로 세상을 보아
야 세계의 본래면목을 그대로 드러낼 수 있다. 그래야 세상이 인연
과 올바른 도리에 따라 수순하게 발전할 수 있다. 인연이 닿으면 이
루어지고, 인연이 다하면 사라진다. "물은 맑고 산은 푸른데 앉아서
만물의 변화를 바라본다." 이 과정은 강제적이지 않다.
 "암자 가운데서 암자 앞의 물건을 보지 않으니 물은 절로 망망하고
꽃은 절로 붉구나!" 이 구절은 문자가 아름다울 뿐만 아니라 또 철

학적인 함의도 내포하고 있다. 하지만 이 말은 현상세계의 존재들을 본체만체 해야 한다는 뜻이 아니라 그것을 대상화시켜 고정관념으로 짜 맞추려하지 말아야 한다는 뜻이다. 암자 앞의 물은 자유롭게 흐르고 꽃은 절로 붉게 물든다. 이것이 바로 그것의 본래면목이다. 여기서 실제적으로 관조의 묘용에 대해 잘 말하고 있다.

이 단계를 아키치키류민은 "진공묘유(眞空妙有)", "진공묘용(眞空妙用)"이라고 말했다.[26] 후자는 10번째 게송의 "무작(無作)의 묘용"과 상응된다. 주동성의 작용이 시작되었지만 수동에서 능동으로, 초동(初動)에서 전동(全動)으로 발전하는 데는 과정이 필요하다. 히사마츠 신이치는 "본래 청정하여 한 티끌도 받아들이지 않는다."는 주체가 "무의 주체"로 바꿔진데 대해 이러한 주체성은 만동(萬動)에 처하여도 본래의 모양과 성격을 잃지 않는다고 말했다. 이러한 주체성은 어떠한 환경에서도 다른 존재의 영향을 받지 않는다. 이는 완전히 자유로운 존재이다. 그는 "묘용"이라는 단어로 주체성의 능동 작용을 비유했다.[27] 우리는 이 단계의 주체성에는 동(動)의 기미가 보이지만 완전한 동은 아니라고 생각한다. 그러므로 "묘용"이라고 말하기에는 비교적 이른 감이 있다. 진정한 동(動)은 10번째 단계 입전수수(入廛垂手)에서 일어난다. 여기에서 비로소 세간에 진정한 영향을 주고 세간을 위해 크게 활용된다.

제10도 입전수수(入廛垂手)

서: 사립문을 닫고 홀로 있으니 천 명의 성인도 알지 못한다. 자기

26 秋月龍珉, 『十牛圖 · 坐禪儀』 春秋社, 東京, 1989, p122
27 久松眞一, 앞책, pp.517-518

의 풍광을 묻어버리고 옛 성현이 간 길도 저버린다. 표주박을 들고 저자에 들어가고 지팡이 짚고 집집마다 찾아다닌다. 술집과 생선 가게에서 교화하여 부처를 이루게 한다.

序: 柴門獨掩, 千聖不知. 埋自己之風光, 負前賢之途轍. 提瓢入市, 策杖還家, 酒肆魚行, 化令成佛.

송: 가슴을 드러내고 맨발로 저자에 들어가니 흙투성이 재투성이에 웃음은 볼에 가득. 신선의 진귀한 비결을 쓰지 않아도 곧바로 고목나무 꽃을 피우게 하네.

頌: 露胸跣足入廛來, 抹土涂灰笑滿腮, 不用神仙真秘訣, 直教枯木放花開.

여기서는 절박하게 선의 궁극적 관심을 나타내려고 한다. 세상을 버리지 않으려는 큰 포부 때문에 속세로 돌아와 자기의 깨우침과 경험 및 지혜로 중생을 교화하려 하는 것이다. "술집과 생선가게에서 교화하여 부처를 이루게 한다."는 말은 십자가두 같은 번잡한 장소에서 중생을 교화하여 제도한다는 의미이다. 이는 지극히 힘든 일로 중생은 미혹하고 업(業)이 무겁기 때문에 큰 인내성이 필요하다. 중생 쉽게 교화되지 않으며 마치 고목나무 꽃 피우기와 같아 인내와 자비가 예측하지 못했던 결과를 가져오기도 한다. 여기 이 교화의 과정 중에서 수행자는 노고를 마다하지 않고 내심에는 기쁨이 가득하고 얼굴에는 웃음이 가득하며 이러한 일을 행하는 흔적조차 드러내지 않는다. 평상시처럼 행동하고 평범한 모습으로 평범하지 않은 일을 해야 한다. "가슴을 드러내고 맨발로 다니며", "지팡이

를 짚고 집집마다 돌아다녀야 한다."라는 말은 평상시처럼 행동해
야 한다는 말이다. "자신의 풍광을 묻어버리고" 성인이라는 신분을
노출하지 말아야 한다. 그래야 다른 사람이 괴리감을 느끼지 않을
수 있다. 이러한 괴리감은 성인과 범인을 구별하는데서 생겨난 것
이다.

 종문내의 사람들은 "유희삼매"라는 말을 즐겨 사용한다. 유희삼매
는 인우구망의 원상(圓相)에서만 해당되는 것은 아니다. 고봉정상
에서의 유희삼매하는 스스로나 즐기는 고방자상(孤芳自賞)일 뿐이
다. 즉 "중생들과 나누지 않고 홀로 즐거움을 누리는 것이다." 삼매
는 선이 정한 경계인데 다른 사람을 이롭게 하고 적극적으로 펼쳐
내야 한다.[28] 진정한 유희삼매는 '입전(入廛)'의 '전(저자)'에 그리
고 "술집과 생선가게(酒肆魚行)"에 있다. 삼매는 인생을 즐기며 살
아가는 과정에서 광명과 지혜를 발휘해야 한다. 다시 말해 유희삼
매는 속세를 떠날 수 없고 끊임없이 움직이며 이 움직임 속에서 여
러 방편과 법문을 운용해 중생을 교화시켜야 한다. 이것이 바로 "대
기대용(大機大用)"이다. 이러한 맥락에서만 진정한 선기를 말할 수
있다. 민절무기한 곳에서는 선기가 아닌 선취(禪趣)만 말할 수 있
다.[29] 이 유희삼매에 관해 무문 혜개(無門慧開)선사는 "부처를 만나
면 부처를 죽이고, 조사를 만나면 조사를 죽여라. 생사의 벼랑 끝에
서서 대자유의 힘을 얻어 육도(六道)와 사생(四生) 속에서 유희삼매

28 『般若經』에서 말하는 삼매는 공(空), 무상(無相), 무원(無願)이다. 『반야경』은 이 방
면에서 선에 큰 영향을 끼쳤다. 하지만 『반야경』은 입세를 강조하는데 삼매의 정신으
로 중생을 구제해야 한다.
29 독일의 신학자이자 선학자인 하인리히 두무린(H.Dumoulin)은 자신의 저서
『Der Erleuchtungsweg des Zen im Buddhismus. Frankfurt am Main:
Fischer Taschenbuch Verlag, 1976에』서 선기에 관해 말하고 있다. 그는 선기를
Zen-Aktivi-tat로 번역했는데, 동적인 의미를 강조한 것으로서 매우 적절하다. 이런
선기에는 "활동적인 동감(動感)"(Dynamismus der Aktion)이 가득하다.

하라."[30] 라고 하였다.

육도와 사생(四生)은 모두 윤회하여 속세에 돌아오는 것을 말한다. 조사는 대기대용의 법문을 운용하여 중생을 교화하였다. 부처, 조사와 같은 권위자들에 대한 집착도 버려야 한다. 삼매를 정력(定力)으로 자유로운 유희 속에서 중생을 교화해야 한다. 이것이 바로 유희삼매이다.

4. 종합적 이해와 교훈

아래에서 곽암의 십우도송이 선사상과 그 실천에 있어서 우리에게 주는 교훈적 의미에 대해 살펴보도록 하겠다.

선사상과 그 실천은 남북이종(南北二宗)의 의견충돌과 연관이 있다. 여기서 우리는 사상과 실천 문제를 동시에 논의하고자 한다. 남종선과 북종선의 사상에는 약간의 차이가 있으나 그 차이는 『단경(壇經)』의 신수(神秀)의 무상게(無相偈)와 혜능(慧能)의 자성게(自省偈)의 차이일 뿐이다. 그럼 아래에 그 두 게송을 살펴보면서 사상적으로 어떤 차이가 있는지 알아보기로 하겠다.

신수의 무상게 :

몸은 보리수요, 마음은 명경대이다. 쉬지 않고 부지런히 털고 닦아, 먼지 끼지 않게.

30 『無門關』 大正 48.283a

身是菩提樹, 心如明鏡台, 時時勤拂拭, 勿使惹塵埃

혜능의 자성게 :

　　보리는 원래 나무가 아니고, 명경도 또한 대가 아니다.
　　본래 아무 것도 없는데, 어디서 먼지가 일어나겠는가?
　　菩提本無樹, 明鏡亦非台, 本來無一物, 何處惹塵埃

　신수의 무상게는 사고의 맥락이 아주 명확하다. 그는 마음은 거울과도 같아 본래 청정하다고 말하고 있다. 거울은 원래 환하게 빛난다. 그러므로 거울과 마음은 모두 만법을 비출 수 있다. 하지만 외부의 먼지가 내려앉으면 이들은 밝게 빛날 수 없다. 신수의 사고 맥락은 초월적 분석(transzendentale Analytik)[31]의 방법과 통하고 있다. 그는 맑고 깨끗한 심신이 오염된 것으로 부터 떠남을 경험하고 이를 깨달음을 얻어 해탈 성불하는 초월적인 근거로 삼은 것이다. 실제 생활에서 심신을 맑고 깨끗하게 유지해야 심신이 외부의 물질에 의해 오염되지 않는다. 그러므로 시시각각 심신을 관찰해야 하는데 일단 객진번뇌(客塵煩惱)에 의해 어지럽혀지면 바로 그것을 털어내야 한다는 것이다.
　초월적인 분해를 거쳐 얻은 청정심은 불교사상의 발전과정에서 그 근원을 찾을 수 있다. 이는 본문의 제2절에서 논의한 《승만부

31 초월적 분석론이라는 단어는 칸트(I.Kant)의 『순수이성비판(Kritik der reinen Vernunft)』이라는 책에서 취해온 것이다. 칸트는 초월적 분석을 범주(Katogoris)로 설정하고 지식성립의 초월적 근거를 여기에 두고 존재적 보편성 같은 것의 표시를 이렇게 보고자 하였다. 대상은 비록 다르지만 용법은 같다.

인경(勝鬘夫人經)》여래장의 자성청정심 (自性淸淨心)의 전통, 달마선의 "진성(眞性)" 관념과 밀접한 연관이 있다. 달마의 《능가경》(Lankavatara-sutra)에서 여래장의 자성청점심(自性淸淨心)을 강조한 것 역시 이와 같은 사고의 맥락이다.[32] 이는 신수가 개창한 북종선의 기본 성격으로 그는 사람들에게 이러한 청정심을 계속 지켜야 하고 먼지가 끼지 않게 항상 먼지를 털어내야 한다고 하였다. 그래야만 계속 밝게 빛나고 지혜가 충분히 발휘되어 깨달음을 얻어 성불할 수 있다는 것이다. 이는 점진적인 과정으로서 "점오(漸悟)"의 방식이다.

혜능의 자성계는 사고방식이 조금 다르다. 그 역시 당연히 마음에 관한 문제를 얘기했지만 마음을 거울에 비유하지는 않았다. 여기에는 두 가지 뜻이 들어있다. 혜능은 마음을 청정한 존재로 보지 않았으며 그래서 마음을 거울에 비유하지 않았다. 그는 초월적인 분석방식을 사용하지 않았다. 그는 "본래 아무 물건도 없다."라고 말했는데 우리는 그의 이 말을 깊이 새겨보아야 한다. 이 말은 형이상의 방면에서 그 어떤 존재(물건)도 설정해두지 말아야 한다는 뜻이다. 여기에는 맑고 깨끗한 심신도 포함된다. 모든 것은 구체적인 생활 정경과 구체적인 생활 속에서 일어난다. 다시 말해 자성 혹은 불성의 지혜는 구체적인 작용을 통해 나타나는데 작용이 있으면 지혜가 드러나고, 작용이 없으면 지혜가 보이지 않는다. 지혜는 작용과 함께 나타나고 사라진다. 여기에 지혜의 근원으로 초월적인 심신을 미리 설정해놓을 필요가 없다. "본래 한 물건도 없다."

이는 혜능이 개창한 남종선의 기본성격이다. 그 사상적 근원은 반

32 달마선과 『능가경』 사상에 관한 내용은 楊惠南, 『禪史與禪思』, 東大圖書公司, 臺北,1995,을 참고로 하였다.

야(般若)와 같다.《반야경》(Prajnaparam-ita-sutra)의 사고방식은 기본적으로 구체적인 생활 속에 있으며 버리지도 않고, 집착하지도 않는 묘용(妙用)을 표현하고 있다. 모든 법과 행위는 세간의 법(世間法)이기 때문에 허무주의의 태도를 취하여 그것을 버릴 필요도 없다. 모든 법과 행위는 다 같이 연기에서 비롯되기에 자성이 없으며 그러므로 여기에 집착할 필요가 없다. 이것이 바로 버리지도 집착하지도 않는 것이다. 반야(prajna)의 지혜는 버리지도 않고 집착하지도 않는 데서 드러난다.《반야경》의 중심은 지혜의 묘용에 두고 있으므로 지혜의 근원인 심신 방면은 중요시 않고 있다. 그래서 이러한 문헌에서는 불성 혹은 청정심에 관한 문제를 많이 얘기하지 않고 있다. 또한 초월적인 분해 방식으로 청정심을 설정하고 그것을 영원히 변하지 않는다고 말하지도 않았다. 반야의 지혜는 묘용 가운데서 임의로 나타나야 한다. 혜능의 남종선은 이러한 사상전통을 이어받았다.《단경》은 반야의 영향을 비교적 많이 받았다. 여기에는 반야품(般若品)이 있는데 여기서《단경》과 반야의 사상이 서로 밀접한 연관성을 가지고 있음을 발견할 수 있다. 다음에서 이런 내용을 잘 설명해주고 있다.

> 세상 사람들의 묘한 품성은 본래 공해서, 한 법도 얻을 수 없다.
> 世人妙性本空, 無有一法可得
> 가고 오는 것이 자유롭고, 심신에 막힘이 없으면 그것이 곧 반야이다.
> 去來自由, 心體無滯, 即是般若
> 모든 법을 취하지도 버리지도 않으니 곧 자성을 보아 불도를 이룰 것이다.

於一切法不取不捨, 即是見性成佛道

안과 밖에 머무르지 말고, 가고 오는 것이 자유로워 집착하는 마음을 버리면 일체에 통달하여 걸림이 없으니, 능히 이 행을 닦으며 반야경과 더불어 본래 차별이 없느니라.

內外不住, 去來自由, 能除執心, 通達無礙. 能修此行, 與般若經本無差異

이와 같이 반야지혜는 실천에 있어서 버리지도 집착하지도 않는 묘용이 있으며 돈연(頓然)한 반응을 불러 일으켜 그 어떤 생각이나 의의(擬議)에 의거하지 않고 단계를 뛰어넘는 다. 그러므로 이를 "돈오"라고 한다.

이제 곽암의 십우도송을 통해서 선의 남북종, 남돈북점의 사상과 실천 배경에 대하여 다음과 같이 몇 가지 주제로 나누어 살펴보고자 한다.

첫째, 서문의 "무릇 모든 부처의 참된 근원은 중생도 본래 갖추고 있다. 미혹으로 말미암아 삼계에 빠져들고 깨달음으로 말미암아 단박에 사생을 벗어난다." 및 제9도 송의 서문에서의 "본래 청정하여 한 티끌도 받아들이지 않는다."는 것에서 청정심의 사고맥락이 선명하게 드러나 있다. "본래 청정하여 한 티끌도 받아들이지 않는다."는 신수가 청정심을 명경대에 비유한 것과 대응된다. 하지만 목우도송의 주제인 심우는 본래 갖추고 있던 청정심 혹은 최고주체성을 의미하는 것이다.

둘째, 실천에 있어 십우도송의 점교의 형태가 아주 선명하게 드러나 있는데, 이는 십우도송이 지극히 강조하고 있는 방편의 운용과 깨달음의 단계 혹은 그 과정을 역력히 볼 수 있다. 제2도 견적의 서

문에 나오는 "경전에 의지해서 뜻을 이해하고 가르침을 따른다."라는 말은 경전의 뜻을 이해하여 깨달음의 최고 소식을 얻는 보조수단으로 활용한다는 의미이다. 이처럼 경교(經敎)는 도구이자 방편이다. 그러므로 "이 문에 아직 들어오지 못했으나 방편으로 발자국을 본다."고 하고 있다. 제3도 견우의 서문에는 "소리를 따라 들어가니"라는 말이 있는데 여기서 소리 역시 방편의 운용이다. 제4도 득우의 서문에는 "온순하게 하고자 한다면 반드시 채찍질을 해야만 하네."라는 말과 제5도 목우의 서문에서의 "코를 꿴 고삐를 굳세게 끌어당겨 생각으로 머뭇거림을 용납하지 않는다."는 말은 모두 생명의 잡념(雜染)을 순화시키는 과정에 방편의 법문을 운용해야 한다는 의미이다. 제6도 기우귀가에 관한 내용을 해석할 때 우리는 심우를 찾고 심우를 잃게 만든 번뇌를 극복하여 심우를 다잡아야 한다고 했다. 그리고 마지막에 심우와 목자 혹은 수행자를 통일시키하여 소와 사람이 하나를 이룬 경지에 도달하는 데는 함양이 필요하다고 했다. 이는 점진적인 과정으로서 한순간에 이루어지는 것이 아니라 여기에는 점오의 색채가 아주 짙게 드러나 있다. 제7도 망우존인의 서문에서는 "소"를 방편으로 삼았다는데 "소를 잠시 근본으로 삼았다"고 대놓고 말하기도 한다. 이 단계에서 "망우존인"을 말하는 것은 사실 "인우일여", "인우구망"을 말하기 위해서다. 마지막에 제9단계인 반본환원, 그리고 열 번째 단계인 입전수수는 모두 주체성의 작용이 발휘하는 것으로 여기에는 일정한 과정이 필요하다. 즉, 수동에서 능동으로, 초동에서 전동의 과정을 거쳐야 하는데, 과정은 곧 점진을 의미한다.

셋째, 제1도에서 부터 제8도 까지는 선의 실천을 표현한다면 제9

도와 제10도는 선의 궁극적 관심을 표현하고 있다. 사실 교육의 각도에서 볼 때 전자는 자아교육, 자리(自利)교육이다. 그 목적은 자신의 정신경계를 제고하여 잃었던 주체성을 되찾아 사물과 내가 모두 사라지고, 주와 객을 모두 잃어버리는 경지에 도달하는 것이다. 이는 소승 수행자의 자리(自利)의 극치이다. 이후부터는 대승보살 혹은 부처의 이타(利他) 행위이다. 자리의 교육이 끝나면 이타의 교육을 행해야 한다. 자아를 초월한 민절무기(泯絶無寄)의 경지에 도달하여 중생을 교화시켜야 한다. 생명의 전환에는 반드시 자아전환(self-conversion)과 타인전환(other-conversion)이 필요하다.

넷째, 뿐만 아니라 십우도송에서는 비록 자아전환과 타인전환의 2가지로 나누었지만 그 중점은 여전히 전자에 두고 있다. 곽암은 8장의 그림으로 전자에 관해 설명하고 마지막 2장의 그림은 후자를 설명한 것이다. 여기서 그가 어디에 중점을 두고 있는지를 알 수 있다. 곽암은 아마도 자아전환은 타인전환의 기초이기 때문에 이론적으로 더 중요하다고 생각했을 것이다. 자신의 생명을 정화시키지 못하고 어찌 다른 사람의 생명을 정화시킬 수 있겠는가?

다섯째, 곽암의 십우도송은 북종선의 사고 맥락과 실천에 가장 가깝다. 하지만 선의 계보로 볼 때 곽암은 임제종에 속한다. 임제종은 선종 다섯 종파 중에서 매우 중요한 역할을 담당하고 있다. 하지만 이 오가(五家)라는 개념은 혜능의 남종선이 제기한 것이다. 그럼 이를 또 어떻게 설명해야 할까? 우리는 이 문제를 너무 기계적으로 보아서는 아니 된다. 역사의 흐름에서 보면 북종선은 초기에 잠깐 흥기했을 뿐 즉, 그 시기는 당나라의 중기로 이후 급속도로 쇠퇴했다. 그러나 남종선은 계속 흥성하여 임제종(臨濟宗), 위앙종(潙仰

宗), 조동종(曹洞宗), 운문종(雲門宗), 법안종(法眼宗) 등 다섯 종파로 퍼져졌다. 송대에 이르러 이 둘의 구별은 더욱 모호해졌다. 사실 북종선의 청정심은 화엄의 《대승기신론(大乘起信論)》과 일맥상통한다. 후자는 불교계에 아주 큰 영향을 끼쳤다. 그러니 청정심 사상이 남종선에 유입된 것은 당연한 일이었다. 곽암은 임제종에 속하지만 북종선의 영향을 많이 받았으며 심지어 그는 북종선의 사상과 실천을 따르기도 했는데 이는 매우 자연스러운 일이다.

여섯째, 곽암은 임제종에 속하기 때문에 여전히 임제종의 특색을 띠고 있다. 우리가 알고 있듯이 임제종은 동감의 추구에 중점을 두고 있는데, 즉, 일상생활과 행위 중에서 갖가지 기괴한 언어와 동작을 이용하여 문의자나 참여자로 하여금 스스로 깨달음을 얻게 하는 것이다. 여기서 현실세계에서 중생을 교화하려는 현실적인 정감이 표현되는데 이는 임제종의 궁극적 관심이기도 하다. 곽암의 목우도송에서 마지막 두 그림이 바로 이러한 의미를 표현하고 있다. 운문선에서는 "함개건곤(涵蓋乾坤)", "절단중류(截斷衆流)", "수파축랑(隨波逐浪)"이라는 세구절로 사람을 가르치고 있다. "함개건곤"은 절대 진리가 전반 현상세계로 나타난다는 뜻이다. "절단중류"는 진리와 현상은 서로 분리되었고 세상의 모든 번뇌와 망상을 절단한다는 뜻이다. "수파축락"은 세상에 다시 돌아와 현실에 적응하면서 중생을 교화시킨다는 뜻이다. "절단중류"는 수습(修習)의 의미가 비교적 강하다. 이는 곽암의 목우도송에서 앞의 8장의 그림이 나타내고 있는 의미와 비슷하다. "수파축랑"에서는 강렬한 현실적 정감이 표현되었다. 이는 목우도송의 반본환원 그리고 입전수수와 상응되고 있다.

청거의 목우도송은 상황이 이와 좀 다르다. 청거의 목우도송은 목우로부터 시작해 "심법쌍망(心法雙亡)"의 초월 절대경지에 도달한다는 것인데, 여기에는 중생을 걱정하는 현실적 정감이 드러나 있지 않다. 청거는 동산양개(洞山良价)의 제6대 제자로 조종동에 속한다. 조종동의 특색은 묵조선(黙照禪)이다. 이런 선법의 목적은 모든 걱정 근심을 버리고 절대 심경과 합일하여 주객이 모두 사라진 고요한 상태에 도달한다는 것이다. 그러나 이러한 선법으로는 세상 사람을 교화시키기에는 어려움이 있다. 마음과 경지가 하나를 이루고, 주객이 모두 사라지는 경지는 아주 정적인 상태이고 계기에 따라 동감을 표현하는데 이 양자는 어렵게 상응한다. 임제선은 대기대용을 이용하여 현실적인 정감을 나타내며 극단에는 동감을 표현하고 있다.

부록 1.

대학미술교육의
수묵화 기초능력배양에 관한 연구

부록1
대학미술교육의 수묵화 기초능력배양에 관한 연구

1. 미술교육의 의의

 미술교육은 그 목적에 따라 크게 두 가지로 분류해 볼 수 있는데, 즉 미술의 창작과 감상을 돕고 일반교육의 목적달성을 위한 소위 「예술을 통한 교육」(Education Through the Arts)과 전문 예술가 양성을 목적으로 그 기예의 훈련 및 예술재능의 함양을 통하여 예술문화에 대한 공헌을 기대하는 소위 협의의 『예술교육』(Art Education)이 있다.

 물론 오늘날의 대학 미술계의 미술교육은 후자에 속하는 것으로 학생의 어떤 능력을 배양하여 장래 그들의 예술창작을 돕는데 그 목적이 있다. 그러나 이에 대해서 그동안 여러 가지 견해와 다각적인 방법론이 제시되어 있으나 아직까지 쉽게 풀리지 않는 과제로 남아있다. 그러므로 이 글에서는 그 내용을 살펴보고 거기에서 나타나는 문제점의 해결방법을 논의하고자 한다.

 우리나라에서 뿐만 아니라 외국에서도 대다수가 대학의 미술교육은 학생의 미술창작에 필요한 기초능력을 배양시키는데 있다고 주장하며 학생들이 시류에 휩쓸려 당시의 유행하는 시대적 경향의 작품을 제작하는 것을 거부하고 있다. 아울러 그들의 주장은 '소위

유파(ism)는 한시적이기 때문에, 만약 학생이 유행에 휩쓸리다가 그 유행이 지나갔을 때 그들이 다시 다른 내용의 예술작품을 제작하기에는 어려움이 따르게 된다.'는 것이다.

이와 상반되는 다른 유형의 주장은 앞에서 말한 기초능력의 배양은 아주 보수적이며 진부한 방법으로 장기간의 기초능력훈련을 통하여 학생의 개성을 속박하고 교사와 닮은 예술가를 주조해 낼 수 있는 아주 위험스러운 부담이 있다는 것이다. 그러면서 그들은 '예술의 특성은 시대정신의 표현에 있으며 이 시대정신은 바로 첨단유파에서 잘 반영하고 있으므로 학생들에게 전위예술제작을 진작시키는 것이 곧 오늘의 예술가를 키워내는 적합한 교육이다.'라고 말하고 있다.

이 두 가지의 견해는 서로가 아주 상반되고 있으며 각자의 자기의 입장에서 자기의 의견만을 제시하고 있다. 그러나 우리는 이 두 가지 견해의 우열점을 논하기에 앞서 여기에는 많은 의문점이 내포되어 있음을 알 수 있다.

전자의 주장은 대학의 미술교육은 당연히 학생의 기초능력 배양에 있다고 하는데, 그렇다면 그 기초능력은 무엇을 의미하는 것이며 어떤 요소로 구성되는가? 그것이 20세기 서구미술 도입과 더불어 실시되어온 사실성의 석고소묘나 사실주의 작품제작능력 같은 것으로 이를 모두 미술창작의 기초라고 말할 수 있는가? 그렇다면 이러한 능력배양 이외에 기타의 다른 기초능력을 찾아 우리는 개발하고 연구해야 하는 것이 아닌가?

후자의 주장은 학생에게 최신 시류의 예술작품을 제작하도록 진작시켜야 한다는 견해인데, 진정 이것이 학생의 개성을 발전시키고

창작성을 발휘시키는 것인가? 그렇다면 시류의 한 유파만을 추종한 학생이 학교과정을 마치고, 또 다른 새로운 시대예술을 다시 창작해 낼 수 있겠는가?

이와 같이 앞에서 살펴본 두 가지 견해는 국내외 대다수 논자들의 서로 대립되는 대표적인 주장이며 어떤 이는 또 다른 견해를 제기하기도 한다. 그러나 그 주장하는 사람의 숫자가 많고 적음에 관계없이 그들의 핵심적인 목적은 바로, 대학 미술교육의 효과적인 실시방법에 있다하겠다.

그러면 먼저 미술의 창작구조에 대하여 살펴보고 여기에 의거하여 대학미술에 있어서 기초조형 교육의 효과적인 실시방법을 제시하자 한다. 그 다음 이를 바탕으로 21세기 '다원문화주의(Multiculturalism)' 시대 수묵화[1]의 기초조형교육에 대하여 논의하고자 한다. 21세기 수묵예술의 발전은 20세기 이래의 수묵화변혁의 연장선상에서 뿐만이 아니라 현대인의 생활환경 및 문화현상과도 밀접한 관계를 맺고 있다. 세계화 내지 소비문화의 급속한 확전과 더불어 각 지역문화 자체의 자주의식을 대두시키고 있다. 앞으로의 수묵예술의 발전은 그 기저에서부터 다방면의 변화와 문화발전의 양상과 융합이 요구된다. 21세기 '다원문화주의' 시대에서의 수묵화는 매재(媒材)의 응용을 보다 넓혀야 할 것이며 전통필묵의 규범을 뛰어넘어 각종 다원적 형식과 표현이 이 시대 사람들의 생활공간 중에 침투되어 나타나야한다. 이러한 관점에서 21세기 수묵화의 기초조형능력 배양교육의 효과적인 실시방안을 제시하는

1 여기서 '수묵화'라 함은 단순히 수묵으로 그린 그림만을 지칭하는 것이 아니라 수묵담채, 채색화 등으로 구분하는 '한국화' 혹은 '동양화' 전체를 아우르는 용어로 사용하고 있음을 밝혀둔다. 현재 중국이나 대만에서도 그들이 '국화' 혹은 '중국화'라고 부르던 전통적 회화를 '수묵화'로 부르는 것이 보편적이다.

것이 본 연구의 목적이다.

2. 미술창작의 구조

 미술의 창작은 주체의 사상 감정을 타인이 이해할 수 있도록 시각
화 혹은 구현화 시키는 것으로, 형이상의 미적의식을 재료와 기술
을 사용하여 형이하의 시각언어로 나타냄이다.
 헤겔(Hegel, 1770-1831)은 "미는 이념의 감각현상이다"라고 하
며 "어떤 하나의 작품을 대하면 우리는 먼저 그것이 우리에게 직접
드러내 보여주는 것을 보게 되며 그 다음으로 그것의 의미 혹은 내
용을 추구하게 된다."[2] 고 하였다. 이처럼 헤겔은 미술작품의 구성
을 '외재형상'과 '내적함의'사이의 연결 관계로 보았다. 이러한 관
계를 중국의 왕필(王弼, 226-249)은 "언, 상, 의(言, 象, 意)" 3자의
상호관계로 보았다.

> 무릇 형상은 뜻을 드러낸 것이며 말은 형상을 밝히는 것이다. 뜻을
> 다 하려면 형상에 최선을 다해야하며 형상을 다 하려면 말을 잘해
> 야 한다. 말은 상에서 나옴으로 형상을 살펴 말을 찾아야 한다. 형
> 상은 뜻에서 나옴으로 뜻을 살펴 상을 찾아야한다. 말은 곧 상을
> 밝히는 것이므로 형상을 얻으면 말을 버린다. 형상은 뜻을 내포하
> 고 있으므로 뜻을 얻으면 형상을 버린다. 올가미에 토끼가 걸려 토
> 끼를 잡으면 올가미를 버리고 통발에 고기가 들어 고기를 잡게 되
> 면 통발을 버린다.[3]

2 Hegel, 美學, 第1券, 商務印書館, 北京 1979, p.25.
3 夫象者, 出意者也. 言者, 明象者也. 盡意莫若象, 盡象莫若言. 言生于象, 故可尋言以觀

그는 미술작품을 "언, 상, 의 "사이의 깊고 낮은 층 차의 구성관계로 보고 있음을 알 수 있다. 이처럼 헤겔이나 왕필의 예술작품 구성에 관한 견해는 현대에 형성된 예술작품의 구조 이론과 유사성을 가지고 있다. 폴란드의 현상학파 이론가 잉가르덴(R, Ingarden)은 문학작품에 대해 몇 가지 존재 층을 분석하여, 그들 하나하나의 층이 각각 고유한 기능과 역할을 수행하면서, 말하자면 다중음성적(polyphonisch)으로 작품전체를 형성하고 있다고 했다. 한편 독일의 현상학 미학자 뒤프랜느(M, Dufrenne)는 '재료'(matiere), '재현'(묘사, reperesentation), '표출'(expression)이라는 작품의 세 측면을 분석하여, 이를 각각에 '감성적인 것'(le sensible), '의미'(sigmification), '감정'(sentiment)을 관련시키면서 논하였다. 그리고 작품에 있어서의 고유한 세계를 형성하는 것은 '표출'이며, 재현도 표출과의 관계에서 비로소 적극적 의의를 획득한다고 하면서, 작품의 통일 원리로서의 감정표출에 큰 의미를 인정했다.[4]

이와 같은 동서고금의 이론을 종합해 볼 때 미술의 창작은 A=내용, B=재료와 기술, C=시각언어(미적질서, Aesthetic order)의 삼대 요소로 이루어진다.[5]

먼저 A의 '미술내용'은 헤겔이 말하는 '이념의 감각현상'혹은 예술작품의 '의미'와 왕필의 '의'가 이에 해당된다 하겠다. 다시 말하자면 미술의 주제 혹은 미술의 서술 대상으로 미술가의 의식 중에서 창조해내는 정신성의 내적함의 즉 작가의 사상 감정이다. 미술내용

象: 象生于意, 故可尋象以觀意. 故言者所以明象, 得象以忘言: 象者所以存意, 得意而忘象. 蹄者所以在兎, 得兎而忘蹄, 筌者所以在魚, 得魚而忘筌也.: (王弼, 周易略例 · 明象)
4 竹內敏雄,『미학사전』, 안영길 외 역, 미진사. 2003.
5 王秀雄,『美術與敎育』, 臺灣, 臺北市立美術館 1990.

의 내원은 작가의 생활에 대한 인식과 이해에 있으므로 우리는 미술작품을 '생의 표현'혹은 '생의 자각'이라고 말하고 있지 않은가?

그리고 B의 '재료와 기술'은 내용을 전달하기 위하여 사용하는 물질재료와 이 물질재료의 특성을 활용하여 예술작품으로 표출해 내는 표현능력이다. 이는 곧 왕필이 말하는 '언'이나 뒤프랜느가 말하고 있는 '재료'와 '재현'이다. 미술의 내용 즉, 작가의 정신성은 형상이 없으므로 그것을 파악하기 어렵다. 이는 필히 물질재료를 통해 선조 , 색채, 등의 구체형상으로 드러냄으로써 관객에 전달된다.

C의 '시각언어'는 A의 내용을 B의 재료와 기법을 활용하여 우리의 눈으로 감지할 수 있도록 표출해낸 미술작품을 말한다. 왕필이 말하는 '상'이나 뒤프랜느가 말하고 있는 '표출'이 바로 이에 해당되며, 이는 이미지를 전달하는 형상이나 작품의 표현방식 혹은 표현수단 뿐만 아니라 그 자체가 일종의 창조성의 언어형식을 유기적으로 구성하며 또한 시지각(視知覺)으로 하여금 상상, 연상 등의 심리활동을 접수해내고 내용을 드러내는 중심위치에 있는 것이다.

그런데 이 3종의 요소는 필히 내부의 정신활동(Mental activity)을 통해서 그것들을 통합 조직함으로서 비로소 유기체의 작품으로 나타난다.

그러면 이들의 관계를 도표로 표시해 보면 〈도판1〉과 같이 나타난다. 여기서 원주는 개체의 심리(Mentality)가 감성(Pathos)과 이성(Logos)의 양극으로 서로 전개되고 있음을 의미한다.

개체는 환경의 접촉과 더불어 성장하며, 사회· 문화의 진전에 있어서도 이 양자의 상호작용이 있어야 한다. 교육 역시 이 양자의 결합으로, 개체 성장의 어느 과정에서 계획성 있는 모종의 환경이 개

체를 자극시키므로 그 심리가 발전하고 아울러 그가 처해있는 환경을 한걸음 더 인식하고 거기에 적응하게 된다.

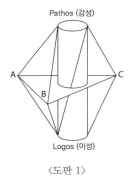

〈도판 1〉

미술창작에 있어서 이 3종의 요소는 작가에 따라 다르며 또한 그가 운용하는 정신활동의 성질 역시 다르므로 먼저 A항목에 해당하는 '미술내용'을 〈도판2〉와 같이 분류해 볼 수 있다. 여기서 A1의 창작은 감정의 정신 활동이 비교적 많은데 반하여 A3는 이성의 정신활동이 비교적 강하다. 이러한 내용과 정신활동의 관계를 〈도판2〉와 같이 표시해 볼 수 있다.

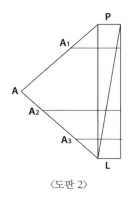

〈도판 2〉

A1- 대상의 형태를 주관감정 혹은 개성으로 표현 (예: 야수파예술)

A2- 대상의 형태를 객관감정으로 표현(예: 자연주의 예술)

A3- 형체 또는 구성의 고유미를 표현 (예: Minimal art, Op Art)

 아래의 〈도판3〉은 B의 항목인 사용하는 '재료 및 기술'과 정신활동 관계를 표시한 것이다.

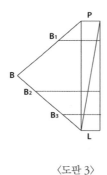

〈도판 3〉

B1- 손과 용구(조소, 회화)

B2- 손과 기기(판화, 사진, 영상예술)

B3- 자동기기를 사용한 창작(모종의 Kinetic Art, Computer Art, Laser Art등)

그리고 〈도판4〉는 C에 해당하는 '시각언어'를 미적질서와 정신활동과의 관계로 표시한 것이다.

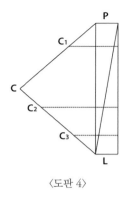

〈도판 4〉

C1- 주관개성의 미
C2- 객관형체의 미(Hard edge등)
C3- 구성, 운동의 미(Kinetic Art Minimal Art등)

 그렇다면 여기서 몇 가지 예를 들어 이 3종 요소의 다른 점과 운용
되는 정신활동에 따라 다르게 나타나는 형상을 설명해 보겠다.
 재료와 기술은 손과 유채(油彩)등으로 감성적 성분이 비교적 많아
창작에서는 개성미가 많이 나타난다. 그러므로 이3종요소의 연결
된 삼각형을 통과하는 종축(縱軸)은 감정 활동의 부분으로 치우친
다.〈도판5〉.

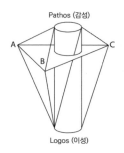

〈도판 5〉 주관 감성의 미술

기하추상예술이나 OP Art 등은 형태의 객관전달이나 색채의 고유
미에 있으므로 B의 재료, 기술은 비교적 감정에 치중하고 있으나 A
와 C는 도리어 이성의 활동이 많다. 〈도판 6〉

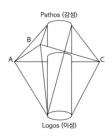

〈도판 6〉 OP Art 기하

 Kinetic Art와 비디오 예술 등은 현대 과학기술의 미(A)를 표현하
는 것으로 그 사용 재료, 기술 역시 자동기기(B)이며, 그 미적질서
는 운동의 미 혹은 색광(色光)의 미(C)로 나타나며, 이성의 정신활
동이 비교적 많이 요구된다. (도판7).

<div align="center">〈도판 7〉 Kinetic Art, Laser Art 현대과학기술의미</div>

3. 대학의 미술교육

대학 미술계의 교육은 전통예술의 계승은 물론 새로운 예술의 창작을 통하여 새로운 문화를 창출해 낼 수 있는 예술가를 육성하는데 그 목적이 있다 하겠다. 만약 대학의 미술 교육에 있어서 전통의 미감이나 교수의 감각이 그대로 학생들에게 전해지게 된다면 이는 단지 기능의 전수에 지나지 않는다. 이 말은 소위 전통주의(Academicism)가 오직 전통의 표현기법만을 강구하여 창의적인 교육이 못되고 있으므로 이에 대한 비판의 표현이다. 이와 반대로 학생들에게 시류적인 면만을 따르게 한다면, 예를 들어 추상표현주의(Abstract expressionism)가 성행할 때 학생들에게 이러한 유형의 작품만을 제작하게 유도한다면, 그들은 과연 그 유행이 지나갔을 때, 그 밖의 내용의 작품을 제작할 수 있을까?

주지하고 있듯이 대학미술계의 교육은 학생의 수업기간 내에 장래

미술가로서의 기본소양을 길러주는 것이 목표이다. 여기서 기본소양이란 기초능력과 모종의 요소가 결합된 것이다.

그러면 여기서 무엇이 기초능력이고, 모종의 요소는 어떤 것인가를 살펴보도록 하겠다. 미술가의 기초능력이란 어떤 작품을 제작하는데 있어서 그것을 돕거나 받쳐주는 작품제작의 필수능력이다. 그러므로 이 기초능력은 사회 환경이 급변하고 유파가 자주 바뀌어도 그 때 그 때 미술창작활동을 효과적으로 받쳐 줄 수 있는 것이어야 한다. 만약 오직 어떤 한 형식의 예술창작에만 유효하고 다른 양식의 미술창작에서는 그 효과를 발휘할 수 없다면 이는 기초능력이라 말할 수 없다.

그 실 예로 20세기 초 서구미술이 유입되면서 한국, 중국, 일본의 대학미술교육에서 서구식의 석고소묘를 기초능력배양을 위한 유력한 과목으로 채택 실시했으며 그 영향이 아직까지 미치고 있는 것이 사실이다. 그러나 이 사실성의 소묘는 단지 사실성 작품창작에는 도움을 주나, 추상표현 혹은 기하회화 등의 창작에 있어서는 그것을 기초성의 능력이라고 말 할 수 없을 것이다.

지난날의 미술은 오직 사실주의적 표현에 한정되어 있었으므로 그때는 그것을 기초능력이라고 말할 수 있었으나 오늘의 미술은 그 모습이 다양하게 전개되어 그 효과가 아주 좁아졌다. 그러므로 우리는 반드시 종전의 소묘교육 같이 효과적이며 오늘의 미술에 적합한 기초능력교육을 연구 개발하여야 할 것이다.

모종의 요소는 창작상의 예술가가 갖추어야할 수양이다. 물론 미술뿐만 아니라 문학, 과학기술 등에서도 창작성의 특성은 신기성(Novelty)과 새로움에 있으며 이 새로움에 대한 전기는 얽매임을

벗음으로 이루어진다. 모든 문화의 사건, 사물은 우리의 정신영역 중에 숨어 있으면서 어떤 규정 속에서 그 정신활동의 범위를 제한하고 있는데, 이와 같은 이미 승인된 통상적인 방법의 한계를 뛰어넘어(Boundary Breaking) 문제를 해결할 때 비로소 창신(創新, Innovate)이 이루어진다. 예술의 창작 역시 이와 마찬가지로 모든 통상적인 방법을 타파하고 상식의 궤도를 뛰어넘을 때 비로소 예술의 신비한 경계를 얻게 될 것이다. 이러한 유형의 행위는 아마도 최고수준의 인식능력 특성을 갖추어야 하며, 창신을 위한 전기에 있어서 개인은 기존의 이론 중에서 부족함과 제한적인 것을 도리어 발전시키는 능력을 발현하여 자기 범위의 새로운 규칙(Order)과 구조(Structure)를 세우게 된다. 독특한 양식과 새로운 예술은 하루 아침에 이루어지는 것이 아니므로 새로움에 대한 전기를 마련하고자 굳센 의욕과 인내심을 가지고 적극적으로 탐구할 때, 비로소 예술가의 모종의 요소(예술소양)가 형성될 것이다.

4. 21세기 다원문화주의와 수묵화의 방향

20세기 들어 서구의 사실성 소묘기법이 동아시아의 수묵화에 스며들면서 수묵화 1,000여 년의 역사상 그 어느 때 보다도 커다란 변화를 가져왔다. 심지어 중국에서는 '개량중국화운동(改良中國畵運動)'이 일어나 서구의 사실적 소묘기법을 중국회화에 도입하여 중국화를 개량하려 했으며, 일본에서는 서구의 유화기법을 동양의 진채화(塡彩畵)와 접맥하여 소위 '일본화(日本畵)'라는 새로운 회화양식을 만들어 내기도 하였다. 그러나 그 결과를 오늘에 이르러 살

퍼 볼 때, 얻은 것도 있지만 잃은 것이 적지 않다. 수묵화에 사실적 기법만을 강조한 나머지 '기운생동(氣韻生動)'의 정신성이 결여되고 사실을 뛰어넘어 이룩했던 그 당당했던 '사의성(寫意性)'을 상실하지 않았는가? 그리고 일본에서는 일본화의 출현 이후 수묵화의 세력이 점점 약화되어 이제는 질식의 지경에 이르지 않았는가?

20세기 100 여 년 동안 한, 중, 일 3국의 수묵화단 모두 서구 미술의 유입 속에서 자국 미술의 민족성과 근현대성을 모색하기 위해 부단한 노력으로 어느 정도의 성과를 거두었다고 말할 수 있다. 그러나 오늘에 이르러 살펴 볼 때 그것은 바로 서구화를 지향한 결과임을 알 수 있다.

21세기 들어 일관된 가치체계가 붕괴되고 다양한 문화양상이 복합적으로 나타나는 소위 '다원문화주의(Multiculturalism)'가 시대의 대세임은 주지의 사실이다. 그래서 각 분야에서 '문화'가 중심의 제로 대두되고 세계화(globalism)의 기치 아래 해당 지역의 문화적 특수성이나 담론이 그 만큼 확대되고 있다. 그렇다면 이러한 시대사회 환경에서 동양전통회화인 '수묵화'는 어떤 모색을 해야 하나?

하지만 우리는 아직 변화가 일어나는 시점에서 스스로 무엇을 해야 할지 모르고 있다. 우리가 경험하는 세계는 혼란스럽기 한이 없으며, 모든 것이 가능하지만 그 어떤 것도 확실하지 않다. 지구문명은 전반적인 변화의 국면에 처해 있지만 우리는 그 앞에서 무력하게 서 있다. 특히 역사의 그 어느 때 보다도 문화의 갈등이 점점 더 심화하고 있으며 문명은 세계화했지만 우리는 그 표피만을 느끼고 있다.

이런 문명의 위기 속에서 미술은 어떻게 공존의 기제(基劑)를 만들

수 있을까? 또 그 것을 위해서는 어떤 원칙을 세워야 하는가? 과학의 발전은 현대기술문명을 낳은 원동력으로서 전 지구로 확산된 최초의 문명인 동시에 지구촌 곳곳의 모든 사회를 연결시키며 공통적 운명 속에 종속시켰다. 하지만 현대 과학은 현실만을 기술할 뿐이며 현실 그 자체를 논의하면 할수록 과학은 점점 더 오류를 범하게 된다. 우리는 우리의 선조보다 우주에 대해 더 많은 지식을 가지고 있지만 선조들은 우리보다 훨씬 더 많은 진리를 깨닫고 있었던 것 아닌가?[6]

수묵화는 예술의 내용과 형식에 있어서 그 어느 회화분야에서 보다 사상적 체계가 확고하며 이와 아울러 여기에 걸 맞는 독특한 표현형식을 가지고 있다. 이런 수묵화는 동아시아 3국 회화의 주류로써 1,000여 년 동안 그 고귀한 지위를 누려왔다. 그러나 오늘에 이르러서는 그 명운이 바람 앞의 촛불처럼 가물거리고 있지 않은가? 이에 대한 원인은 여러 방향에서 찾을 수 있겠지만 그 핵심은 바로 앞에서 언급한 지난 20세기 100여 년의 긴 세월 동안 우리의 예술 문화가, 그리고 그 교육이 서구중심으로 이루어진 결과라 하겠다.

이왕의 미술은 서구중심으로 평가되고 서구미술은 당연히 서구의 예술관으로 쓰여 졌다. 한국미술사 혹은 회화사 역시 서구의 예술관으로 논의되어왔으며 중국이나 일본 역시 마찬가지이다. 그러나 이는 현재 대두되고 있는 문화인류학의 관점에서 볼 때 아주 잘 못된 견해였다. 왜냐하면 문화란 어떤 지역 어떤 사회의 사람들이 환경에 적응하면서 발전시켜온 하나의 생활 형태로 각 지역 각 부족은 각기 다른 독특한 문화를 가지게 된다. 그러므로 문화의 우열이

6 金大烈, 关於韩国水墨画的20世纪回顾及21世纪展望, 滙墨高升:國際水墨大展暨國際學術討論會 論文集 2012.

나 고저를 논의할 수 없기 때문이다. 이것이 바로 '문화상대론(文化相對論)'이다. 이 이론이 예술계에 영향을 미쳐 많은 예술가들이 이제는 더 이상 서구미술을 높이 우러러 보려하지 않고 자기의 문화를 바탕으로 자기 민족의 역사 , 풍속, 습관, 종교를 시각언어로 드러내려 노력하고 있다.

현대수묵예술은 아주 국제화되고 있다. 이는 단지 동아시아국가의 계속유지성에 머물지 않고 이미 동방문화의 범위를 벗어났으며 가면 갈수록 서양의 주목을 받고 있다. 이미 세계성의 예술표출 방식이 되었다.[7]

이러한 추세가 활발히 펼쳐지고 있는 21세기 다원문화시대, 문화상대론의 관점에서 보더라도 수묵화 교육은 그동안 잃어버리고 소홀히 다루었던 전통성의 회복에서부터 출발해야 한다고 여겨진다.

5. 수묵화 기초능력배양을 위한 교육방안

앞에서 이미 살펴본 바와 같이 20세기 미술교육이 서구중심주의로 진행해온 결과 수묵화의 기법과 이론이 상호 괴리되는 곤경에 처하게 되었으며, 이는 감성과 이성사이에서 떠도는 현상을 야기하였다. 수묵화 기법의 응용과 개발은 전통의 기저위에 창작내부의 수요 혹은 욕구에서 이루어져야한다. 그러므로 이에 대한 상세한 규명이나 분석은 아주 자연스럽게 필묵(筆墨) 즉, 서화(書畵)의 이론 및 기법의 운용체계에서 찾아진다. 그러나 이론적 측면에서 추론한다면, 21세기 고도의 문화예술 충돌의 상황에서 새로운 창작

7 皮道堅, 水墨生活 追遠歷新, 「國際現代水墨大展」臺灣, 萬能科技大學 2005.

기법의 운용은 새로운 문화로의 환치의미도 내포하고 있다. 그러면 이를 앞서 서술한 미술의 창작구조와 연계하여 본고의 핵심적 논의의 방향을 진행하고자 한다. 미술창작의 구조는 A=내용, B=재료와 기법, C=시각언어의 3종 요소로 이루어져 있어, 이들이 결합하여 하나의 표현 형태로 나타나게 된다. 다시 말하자면 A의 내용은 곧 '정신으로'B의 재료와 기술은 '손으로', C의 미적질서, 시각언어는 '눈으로'부터 이루어진다. 그러므로 소위 기초능력교육은 바로 이 3종 요소의 능력을 고르게 배양시키는 것이어야 한다.[8] 그렇다면 수묵화에서의 이 3종 요소는 어떤 것이며 이것을 어떻게 배양시켜야하는지 살펴보도록 하자.

1) 정신으로

'정신으로'의 의미는 우리 주변의 사건, 사물에 대하여 예민한 감각을 발휘하고 그에 합당한 제재를 찾아내어 개인의 내면세계를 들춰내고, 서술하는 것이다. 뎃수아(M, Dessoir 1867-1947)는 "예술가는 새로운 사물에 대한 접수능력을 가져야하며 이를 내부에서 결합해 낼 수 있는 능력이 보통사람의 능력을 뛰어 넘어야 한다[9]라고 했다. 만약 오직 전통예술의 제재에 대해서만 반응이 나타나고 자기의 독창적 제재를 개발하지 못한다면, 작가의 생명력을 창의적인 능력으로 관객들에게 전달하지 못한다. 수묵화의 창작과정에서 선행되어야할 가장 중요한 요소는 바로 작가의 '정신으로', 부터이다. 이 정신의 문제는 고개지의 '이형사신(以形寫神)'의 논지에서부

8 金大烈, 美術硏究의 學問的 特性과 範疇, 美術文化硏究 2013.
9 M, Dessoir, Aesthetik und allgemein Kunstwissenchaft, New york 1970.

터 역대 수 많은 이론가, 예술가들이 제창해온 내용이다. 여기서는 동기창(董基昌, 1555~1636)의 견해를 예로 들어 간략히 살펴보도록 하겠다. 그는 작가의 정신적 기운을 수련하는 방법을 다음과 같이 제시하고 있다.

> 화가의 육법 가운데 첫째가 기운생동이다. 기운은 배울 수 없는 것으로 이것은 세상에 나면서 저절로 아는 것이며 자연스럽게 하늘이 부여하는 것이다. 그러나 배워서 되는 경우가 있다. 만권의 책을 읽고 만리의 길을 걸으며 가슴속에서 온갖 더러운 것이 제거되어 절로 구학이 마음속에서 생기고 산수의 경계가 만들어져 손 가는 대로 그려내니 이 모두가 산수의 전신이다.[10]

이처럼 동기창은 작가 본연의 기운은 배울 수 없는 자생적인 것이지만 '독만권서, 행만리로(讀萬卷書. 行萬理路)'의 방법을 통해 작가의 정신적인 깨달음을 진전시킬 수 있다고 생각했다.

기본적으로 전통의 수묵화에 있어서 작가의 기운은 독창적이고 자생적인 것으로 인식되어 인위적인 학습에 의존하지 않는 경향을 가지고 있었다. 이는 작가의 기운이 표현적인 기교를 배운다거나 경력이 오래되었다고 하여 발전되어지는 것은 아니라는 점을 지적한 것이다.

이처럼 동양의 창작자들은 작가의 정신적 깨달음에 의한 작품의 기운을 최고의 가치로 여겼으며, 부단한 정신적 수양을 위해 높은

10 畵家六法. 一曰 氣韻生動. 氣韻不可學. 此生而知之. 自然天授. 然亦有學得處. 讀萬卷書. 行萬理路, 胸中奪去塵濁. 自然邱壑內營. 成立鄞鄂. 隨手寫出. 皆爲山水傳神: 董基昌, 『화안』. 변영섭 외 역, 시공사 2004, p. 11 재인용.

수준의 지적탐구와 다양한 삶의 경험을 중요하게 생각하였다. 현대의 수묵화 학습자들에게도 이러한 작가의 정신적 수양은 다른 미술 부문에 비해 가치 있게 다루어져야 할 것이다. 그러기 위해서는 현대문명 속에 방대하게 놓여있는 지적인 것들에 관한 탐구와 함께 주변에서 겪는 다양한 삶의 경험들을 토대로 자아성찰의 단계를 경험하며 작업에 임하는 자세가 선행되어야 할 것이다.

2) 손으로

'손으로'는 창작자의 표현의도에 적합한 재료와 기법을 찾아내어, 그것을 통하여 내용을 성공적으로 표출해 내는 것이다. 사실주의에는 그 표현기법이 있으며, 추상예술 및 키네틱아트 등에도 역시 그 고유의 표현기법이 있음으로 기법의 기본훈련에 있어서 어느 한 가지에만 국한시켜서는 안 된다. 학생에게 자기의 내용에 의거하여 작품상에 나타나는 미적효과와 독특한 자기의 시각언어로 내면세계를 전달하는 심미감수의 예술표현 능력이다.

시각언어는 내용에 따라 다르고, 변화하므로 고정불변의 시각언어는 있을 수 없으며, 학생들로 하여금 내용에 따라 적절한 시각언어를 탐구할 수 있도록 고무시켜야하며 이것의 배양 역시 기초능력의 하나이다. 재료와 기법에 관한 학습은 대학미술교육에서도 중요한 역할을 담당한다. 특히 수묵화의 근본재료인 지, 필, 묵, 연은 문방사보로 지칭되면서 다양한 표현기법을 창출해왔다. 현대의 학습자들로 하여금 창작과정에서 수묵화가 가지는 고유한 표현기법을 바탕으로 재료들을 다루는 기초학습이 요구된다. 그런 다음에는 창

작자의 개성적인 성향을 고려하여 어느 한 가지에만 표현영역에 국한시키지 말고 자기의 내용을 자기의 시각언어로 표출해낼 수 있는 기법의 훈련이 요구된다.

수묵화에서 필과 묵의 조화로움을 강조한 형호(荊浩, ?~?)는 그의 저서인 『필법기(筆法記)』에서 작가의 기운과 함께 필과 묵이 조화로운 장조(張操)의 작품에 관하여 다음과 같이 말하고 있다.

> 그러므로 장원외(장조)의 수석그림은 기와 운이 함께 충분히 발휘되어 있고 필과 묵이 정묘하게 쌓여 있으며 천진한 심사가 탁연하게 나타나 다섯 가지 채색이 귀할 것이 없이 되었으니, 고금에 일찍이 있는 적이 없는 작품이다.[11]

형호는 위의 글에서 장조의 작품을 통해 기운생동하는 작가의 정신과 함께 표현요소들이 조화로운 경지를 설명하였다. 이는 작가의 정신과 표현기법적인 요소가 유기적인 관계 속에서 작품의 가치를 나타내는 중요한 조합이라고 생각한 것이다. 또한 형호는『필법기』에서 수묵화의 창작에서 중요한 6가지의 조형요소들을 제시하였다. 그 중 5번째와 6번째 항목은 각각 필(筆)과 묵(墨)이었다.[12] 당시의 시대적 상황에서 형호는 필획의 중요성과 함께 수운묵장(水暈墨章)의 용묵적인 조형요소를 첨가하여 수묵화의 다양한 표현들에 가치를 부여하였다.

창작자의 '손으로'부터 시작되는 표현은 작가의 정신 속 내용에 의

11 故張操員外樹石 氣韻俱盛 筆墨積微 眞思卓然 不貴五彩 曠古絶今 未之有也: 갈로, 『중국회화이론사』, 강관식 역. 미진사. 1989 p.168 재인용.
12 갈로,『중국회화이론사』, 강관식 역. 미진사 1989.

거하면서 조형요소들의 미적효과와 함께 독특한 자기의 시각언어로 표출되어야 한다. 이러한 작업과정을 통해 작품은 본연의 물성을 통하여 창작자의 내면세계를 전달할 수 있는 것이다.

특히 수묵화의 표현영역에 관련하여 필묵의 운용은 부단한 수련과정을 요구한다. 형호는 "필이란 비록 법칙에 의거하기는 하지만 운용에 따라 변통하여 질만을 취하지도 않고 형만을 취하지도 않아 마치 나는 듯하고 움직이는 듯 한 것이다."[13]라고 말하고 있다. 이는 기본적인 필획의 연습과 함께 학습자의 감정이 즉흥적으로 드러나는 경지의 학습효과를 의미하며, 이를 위해서는 지속적인 자기표현의 개발이 이루어져야 한다는 것을 강조하고 있다.

3) 눈으로

시각언어는 내용에 따라 다르고, 변화하므로 고정불변의 시각언어는 있을 수 없다. '눈으로'는 작품의 구상을 시각형상으로 구성해내는 능력과 다른 작품을 통해 미적질서를 감수할 수 있는 능력의 배양이다.

칸딘스키(W, Kandinsky)는 "모든 예술작품은 시대의 아들이며 우리 감정의 어머니이다."[14]라고 했으며 석도(石濤)는 '필묵당수시대(筆墨當隨時代)'라고 하였다. 모든 미술이 모든 시대에 가능한 것이 아니라 각 시대의 미술은 각기 다른 시대정신(Zeitgeist)을 표출해냄으로서 그 생명력을 얻기 때문이다. 전통과 현대의 시간적 연속성 속에서 작품에 대한 비평의식과 감식안을 키우고 작가로서의

13 荊浩, 筆法記. 筆者 雖依法則 運轉變通 不質不形 如飛如動
14 W, Kandinsky, Concering the Spiritual in Art, New york, 1997, p. 1.

작품구성의 능력을 함양하는 것은 수묵화의 기초능력교육에서 당연히 유용하다.

중국회화에서 품평(品評)에 관한 화론들은 그림을 그리는 방법 뿐 아니라 그림을 평가하는 기준을 제시함으로써 작품의 제작자와 비평가가 분리되지 않는다. 작품을 창작하는 작가이면서 비평가이었으며, 비평가이면서 작가였던 것이다. 이러한 품평론들은 작품에 대한 평가일 뿐 아니라 그 시대의 작품에서 추구하는 바를 보여주는 이론이기 때문에 우리는 여기서 각 시대 회화의 형식과 풍격의 특징을 살필 수 있다. 그 시대의 작품에 그 시대의 심미가치기준을 반영하여 표출하는 것이 바로 시대정신의 체득이다. 학생들로 하여금 그가 처해있는 시대사회의 상황과 심미의식의 특징을 깊이 있게 인식시켜 작품에 반영할 수 있는 능력을 배양해야한다.

자신의 작품창작과정 속에서 비평적 관점으로 자신의 작품과 다른 작품을 바라보아야 하며, 오래전부터 형성되어왔던 품평에 대한 학습을 통해 심미안을 높여야 한다. 많은 작품들을 보고 느끼는 것으로부터 시작하는 학습과정은 창작자에게 자신의 현재 위치를 인식하고, 창의적인 조형성을 제공해주는 적절한 방법이다.

이상에서 살펴본 바와 같이 기초능력이란 '정신으로', '손으로', '눈으로'의 교수로 학생의 내면세계와 개성을 이해하는데 힘써야 할 것이다. 그러하려면 학생과의 많은 대화를 통하여, 그가 서술하고자 하는 내용을 정확히 파악하고 그 내용이 작품에 제대로 전달되고 있는지 알아보아야 한다. 작품을 단순히 지나친다면 그 서술내용을 정확히 알 수 없을 것이다. 조급한 지도는 아주 초략함을 면

하기 어렵다.

수묵화에서의 '정신으로'의 교육은 작가로서의 예술수양을 기르는 것이다. 과거 문인화가들은 학문적 조예와 생활경험 그리고 예술전통에 대한 계승을 중요시했다.

'손으로'의 교육은 작가로서의 표현기량의 연마이다. 과거의 수묵화는 서법의 선조미(線條美)에 바탕을 두고 선조를 조형 기초의 방법으로 삼았다. 필묵의 결합은 선조의 표현력을 풍부하게 했으며 나아가 선과 색이 필묵 중에 융화되어 표현에 있어서 미묘한 변화와 효과를 얻게 되었다.

'눈으로'는 대외사물에 대한 감수능력과 예술형상으로 표출하는 능력의 함양이다. 과거 동양의 화가들은 대자연의 세계에서 미의 핵심을 찾으려 했으며, 그 생기발랄한 생명의 본질을 체득하여 자기의 미적감수와 체험을 통하여 예술형상으로 나타내고자 하였다. 최근 10여 년 이르는 사이 국내외 학자나 예술가 모두가 수묵예술에 대한 정의나 개념, 형식과 어의에 대한 쟁론이 끊임없이 이어지고 있다. 수묵화에 관련된 각종 명칭으로, 현대수묵, 실험수묵, 디지털수묵, 행위수묵, 서법수묵, 설치수묵, 등등, 이처럼 수묵관련 예술 창작활동이 부단히 진행되고 있음이다. 이러한 추세의 현대수묵화의 제재 매개(媒介), 주제표현, 외적 형상, 내용의 상징 등의 방면에서 자연스럽게 동양전통문화요소를 운용하고 있음으로 그 창작표현이 다채롭고 새로운 양식형성을 이루어내고 있는 것이다. 이러한 경향은 전통수묵예술의 새로운 발전 공간의 확보는 물론 미래의 밝은 전망을 제시해주고 있는 것이다.

이와 같은 21세기 변화하는 시대상황에서 그동안 소홀히 하고 잃

어버렸던 과거 수묵화의 우량한 전통을 오늘에 되살려 현대수묵화 교육의 일환으로 적용해야할 필요성이 요구된다. 이는 바로 21세기 대두되고 있는 '문화상대론'을 호응하는 것이기도 하다. (이 논문은 *大學造型基礎敎育國際學術論壇, 中國山東藝術大學*, 2015. 11. 에 발표한 것이다.)

부록 2.

미술연구의 학문적 특성과 범주

부록2
미술연구의 학문적 특성과 범주

1. 들어가는 말

인류의 문화발전 중에 있어서 미술은 인류의 풍부하고 다채로운 문화 창조의 중요한 구성요소로 이는 인류의 총명한 재지(才智)와 고차원의 예술언어 창조로 이룩된 문화 결정체이다.

미술문화는 인류생활을 에워싸고 있으면서 생산과 수요를 펼치는 일종의 실용성 미술활동이다. 아울러 인류사회의 끊임없는 발전과 성숙에 있어서 미술문화는 점진적으로 순수 심미 형식이 사람들의 정신생활에 빼놓을 수 없는 문화 양분이 되고 있다.

유사 이래 미술은 이처럼 물질과 정신의 이중의 특질을 가지고 인류사회 발전과정 중에서 끊임없이 휘황한 문화를 창출 하였다. 이처럼 풍부한 문화유산이 연구대상이며, 당 시대 사회의 미술 문화를 창조하는 것이 예술 종사자의 역사적 책무이다. 어떤 다른 학문도 우리를 역사와 현실의 광활한 시공 속에서 노닐게 하지는 못한다. 또한 어떤 다른 학문도 이처럼 강렬하게 과거와 현재의 지속을, 그리고 인류사의 밀접한 연관을 전달하지는 못한다.

나아가 문학이나 음악과 비교할 때, 회화와 조각은 우리의 생각을 더욱 확실히 전달 할 수 있다. 예술가의 개성은 붓 자국 하나하나에

서 그 특징이 기록되며 그것은 어떤 규율에 얽매이지 않는다. 그러므로 학술적 양식은 하나의 평가(품평)도구라 할 수 있으며 그 미묘하고 세밀함은 어디에도 비교할 수 없다. 그리고 미술 속에 함의하고 있는 의의는 우리를 모호한 감수에 도전하게 하고 있으나 미술작품 자체는 우리에게 스스로의 이야기를 하지 않고 있다. 그러므로 우리의 끊임없는 탐구가 요구되며 문화상의 각종 자료를 이용하게 되는데 위로는 종교에서부터 아래로는 경제학의 도움 등으로 소식을 토로하게 한다.

미술은 인류문화 창조의 일종 현상으로 거기에는 많은 문제들이 사람들의 탐구를 수요로 한다. 예를 들자면 미술창조의 문화정신, 예술언어의 표현형식, 미술 발전의 역사과정, 미술 존재의 사회적 작용, 등등. 이와 같은 문제의 탐구와 이해, 해석과 규명을 통해 미술의 문화발전과 예술창조에 도움을 얻는 것이다. 그러므로 미술연구는 과학연구의 범주이다. 이처럼 미술의 연구는 종합적이며, 인류 경험의 각 방면을 규명, 분석하는 것이다. 이에 대한 지식이 점차 전문화, 세분화되고 있으므로 이에 걸 맞는 학문적 체계와 범주의 설정이 요구되고 있다.

이러한 관점에서 본고에서는 먼저 미술의 학문적 연구배경과 그 결과 이룩된 미술사, 미술비평, 미학, 예술론 등 제반 학문 분야의 상호 유사성, 연관성 내지 서로 다른 차이를 살펴 보면서 미술연구의 방향과 범위를 설정하는데 도움을 얻고자 한다. 그 다음으로 미술의 제반 학문에서의 필연의 논의대상인 '미술작품'을 보다 깊이 있게 인식하고자 그 생산원리를 분석 규명한다. 여기서 얻어진 성과를 토대로 미술연구의 내용과 방법 및 방향을 찾고 나아가 여타

분야와의 차이성을 제시함으로써 미술연구 즉 '미술학'의 학문적 특성과 그 위치 확보하고자 한다.

 본 연구의 목적과 필요성이 바로 여기에 있다 하겠다.

2. 미술연구의 학문적 배경과 그 성과

「미술학」에 해당하는 독일어 '쿤스트비센샤프트(Kuntwissenschaft)' 는 매우 다양하게 쓰이고 있다. 이 말의 규정 언어인 'Kunst'를 좁은 의미로 해석하면 조형예술이라는 의미가 되는데, 이때는 하나의 특수한 예술학으로서 오직 조형예술을 대상으로 하는 예술학만을 가리킨다. 영어는 Science of art, 불어는 Science de l'art 라고 하는데 이러한 의미의 예술학이 아직 우리말로는 충분한 내용을 갖지 못하지만, 어쨌든 「미술학」이라고 부를 수는 있을 것이다.

 이 「미술학」은 조형예술에 관한 학적 연구를 넓게 총칭하는 것으로서 두 가지 의미로 나누어진다. 하나는 조형예술 일반의 본질과 의의를 살피고 조형예술 각 분야의 특성, 한계, 상호관련 등을 밝히려고 하는 「체계적 미술학」이고, 또 하나는 조형예술의 역사적 과정을 추구하는 것을 목적으로 하는 「미술학」이다. 미술사에 관한 원론이나 방법론 내지 양식론은 체계적 연구와 직접적인 관련이 깊다.

「미술학」으로서의 Kunstwissenschaft는 이러한 양쪽 분야를 병합하는 것이지만, 좁은 의미로는 미술사를 제외한 체계적 연구만을 가리키는 것으로 이해되고 있다. 그렇다면 여기서「미술학」의 연혁

에 대하여 간략히 살펴보지 않을 수 없다.

　옛날의 미학사상에서 개개의 예술분야에 대해 말할 때, 그리스는 물론 르네상스 시대도 대체로 시학이 중심이었는데, 18세기 후반에는 조형예술에 대한 일반적 관심이 증가됨에 따라 이에 대한 미학적 반성도 깊어져서 후에는 오히려 조형예술이 미학의 주된 대상이 되었다. 그러나 분명한 이론적 입장을 갖고 조형예술의 근본원리를 연구하여 코엔 미학의 선구를 이루고 미학에 맞서는 일반예술학의 사상을 유발시킨 선각자는 피들러이다. 그는 화가 마레(Hans von Marees, 1837-1887), 조각가 헬데브란트와 친숙했고 다른 예술가와의 교우도 넓어 매우 많은 영향을 주고 받았다. 피들러는 칸트의 철학을 이어받아 종래의 미학이 단지 미적 향수의 감정을 중심문제로 삼았던 데 만족하지 않고 그의 주요논문 [예술활동의 기원에 관하여](1887)에서 예술의 정신적 의의를 예술적 생산활동의 측면에서 추구하여 예술의 객관적 법칙성을 해명하려고 했다. 이러한 고찰은 철학적, 인식론적이며, 일종의 선험적 방법 – 폴켈트의 소위 전진적 선험적 방법으로써 시각적 직관과 그것이 표현되는 필연적 발전을 찾으려는 것이었다. 보통 피들러의 예술론은 조형예술, 특히 회화의 문제에 집중되어 있다고 말해진다. 피들러의 근본사상과 친근한 관계에 있는 힐데브란트는 조각가로서의 탁월한 직관에 기초해서 조형예술에 있어서의 형식의 문제를 논의하였는데 대체로 조각에 중점을 둔 것이다. 그는 마레와 피들러의 도움으로 그의 예술사상과 제작에 결정적인 영향을 받았다. 힐데브란트는 종래의 유럽의 좁은 조각계를 사로잡고 있던 자연주의적인 신바로크 경향에 맞서, 단순함과 명료한 전체와 개성의 일반화를 추

구하는 동시에 고전시대와 이탈리아 초기 르네상스를 규범으로 하는 합법칙성을 지향한 19세기 초반 독일 신고전주의 조각의 대표자이다. 그는 조각가로서의 이러한 안목을 기초로 해서 피들러의 예술이론을 독자적으로 전개시킨 자신의 이론적 견해를 [조형예술에 있어서 형식의 문제](1893)에서 정리하였다. 이 저서는 당시의 예술가, 특히 예술연구가에게 깊은 영향을 주었고 형식주의 예술관의 형성에 실질적으로 기여하였다. [1]

Jakob Burckhardt(1818-1897)는 "이탈리아 르네상스의 역사"에서 작가사와 문제사의 병행을 주장, "예술작품이 어떤 의미에서도 역사를 위한 증서여서는 안 된다. – 예술이 모든 역사와 예술사의 연습문제의 대상으로만 여겨지는 것은 너무나 유감스런 일이다." [2]

이처럼 그는 문화사에서 독립된 미술사의 기술을 밝히고 있으나 기술의 방법이 미적 입장이 아니라 삶의 감정과 문화의 높이를 측정하는 미술사이기 때문에 학으로서의 미술사의 전사이다.

그의 제자 뵐프린(H, Wolffin1864-1945)은 순수 형식적 연구를 미술사에 도입하여 미술사를 진일보 하였다. 이는 바젤(Basel)학파의 '형식사'로서의 미술사"로 불리며 즉, 미술작품은 형식을 통해서 표현되기 때문에 근원적 형식을 파악하는 것이 미술사 연구의 기본 관점임으로 형식의 미묘한 차이를 정확하게 이해하고 이를 명료하게 기술하는 것이 미술사의 기초원리라고 하고 있다.[3]

리글(A, Rigel)은 '형이상학'의 미학을 '형이하학'의 작품자체의 내부구조에 대한 연구를 제기하였다. 예술작품의 '발생근거'를 양식

1 竹內敏雄 안영길 외 역 미학예술학사전, 미진사, 서울, p301
2 위의 책, p.381 참조
3 H, Wolfflin1, Classic Art: An Introduction to the Italian Renaissance, 3ed. New York: Phaidon(1968)

의 변화로 규정하고 작품에 있어서 시간상의 발생변화를 규명해야 하며 이 발생변화의 내재원인은 "예술의지(das kunst wollen)"이라고 하고 있다. 즉, 미술은 인간성을 지배하는 이념의 표출이므로 미술의 변천은 형태적 외적 요소보다 예술가의 창조적 또는 정신적 힘에서 나온다고 주장하고 있다. 다시 말하자면 한 시대의 미술은 그 시대의 미술가들의 예술의지에 의해서 형성된다는 것이다.[4] 이러한 경향을 정신사로서의 미술사로 불리며 20세기전반기에 형식사와 정신사를 종합하는 새로운 미술사 연구방법이 대두되었다. 정신사가 '형식사'를 수용하는 방법과 실증적 연구방법인 형식사가 정신사적 연구방법을 누르고 미술사 연구의 주류로 등장하면서 정신사적 연구방법을 수용하는 새로운 연구방법 등 2가지 방법이 공존하였다.

이 무렵 제들마이어(Hans, Sedlmayr 1896- 1984)는 '양식사'는 '죽은 형식의 미술사다.'라고 비판하면서 '양식'을 미술에 있어서의 고유가치와 그 해석을 주장하였다. 그는 미술을 과학철학의 논리적이고 실증적인 방법을 사용하여 객관적이고 체계적으로 파악하고 이를 토대로 미술작품의 구조적 구성원리를 분석하고자 했으며 형태심리학을 적용하여 사회문화적 환경의 외적 요인보다 미술작품 자체의 조형적 특징에 초점을 두는 방법을 개발하였다.[5] 이를 두고 예술심리학으로서의 미술사라 부르고 있다.

파노프스키(Erwin Panofsky 1892- 1968)는 작품의 주제나 형식의 단순한 분석에 머무는 도상학을 넘어 작품의 본질을 종합적으로

4 竹內敏雄 안영길 외 역 미학예술학사전 p304 참조
5 Hans, Sedlmayr, Zum Begriff der "Strukturanalyse", in : Kritische Berichte,1931/32 :do Gefahr und Hoffnung des technischen Zeitalters, 1970

해석하는 도상해석학(Studies in Iconography) 으로서의 미술사를 제창하였다. 즉, 미술작품의 형태, 주제, 의미로 구성된 도상학을 넘어 상징적 가치나 의미를 발견하고 종합적 직관에 대하여 해석하는 방법으로 이른바 주제의 의미만이 아니라 조형상 역사상의 연결가운데서 그 의미를 직관으로 파악한다는 것이다.[6]

그 밖에 미술은 사회적, 경제적인 조건과 밀접한 연관이 있으므로 이런 외적 요인이 연구의 대상이 되어야 한다[7]는 사회사로서의 미술사와 인류의 문화, 인류의 삶을 미술사로 밝히고자 하는 문화사로서의 종합적 미술사가 있다.

3. 미술 연구의 학문분파와 제 경향

앞에서 살펴본 바와 같이 미술의 학문적 연구는 20세기 1세기를 거치면서 「미술사」라는 학문분야를 확고히 하였다. 그러면서 미술비평, 예술론, 등과 같은 학문이 나타나 서로의 영역을 넘나들며 상호 독립적으로 존재하고 있다. 그러하면 이들 3자의 상호연관성 내지 유사성 그리고 서로 다른 차이성을 이해함으로써 본 연구의 대상인 미술학의 범위를 설정하는데 도움을 얻을 수 있을 것이다.

「미술사」라는 이 용어는 1764년 독일의 학자 빈켈만(J. WincKelmann)이 그의 저서 '고대 예술사(Geschichte der Kunst des Altertums)'에서 처음으로 사용하였다.

6 Erwin, Panofsky, Renaissance and renascences art, 1960
7 A, Hauser(1892-1978) 그의 저서 "문학과 예술의 사회사"에서 미술작품은 단순히 미적 대상으로 보는 것이 아니라 그 시대의 물질의 역사, 즉 하나의 제품으로 파악하고자 하는 미술사 연구 방법을 제기하였다.

"「미술사」란 무엇인가?"라는 논제의 해답은 절대로 한 두 마디의 말로는 해결이 되지 않는다. 그렇다면 이 문제의 해답을 "무엇이 「미술사」가 아닌가?"에서부터 실마리를 찾아 보도록 하겠다. 먼저 「미술사」와 「미술(예술창작)」의 다름이다. 예술은 인류의 창작 행위나 이런 행위에 의해서 생산된 유형의 물체(예술작품)이며, 「미술사」는 특정 예술 작품을 이지적, 학술적으로 연구하는 일종의 학문 혹은 지식이다.

인류는 선사시대부터 끊임없이 예술작품을 창조해왔으나, 「미술사」라는 이 학문은 도리어 아주 늦게 400여 년 전에 비로소 나타나게 되었다. 여기서 지적하는 「미술사」라는 이 명사는 조형예술 혹은 공간 예술에만 통용되고, 그 밖의 예술 분야: 문학, 음악, 영화, 연극, 무용에 대해서는 비록 미술사학자가 이러한 예술형식과 공간예술과의 관계를 소홀히 다루지는 않지만 여기서는 포함되지 않는다.

미술사학자의 목표는 작품을 분석하고 해석하는데 있으므로 작품의 재료, 기법, 예술가, 생산된 시기 및 장소 의의 혹은 기능 등에 대하여 주의를 기울여야 한다. 바꾸어 말하자면 예술작품을 역사상에 지위를 부여함에 그 목적이 그러므로 미술사학은 예술작품의 유파, 시대 및 문화 배경의 토론이 요구되며 아울러 예술작품이 속해 있는 동일 유파, 시대 및 문화 배경과의 관계를 규명해야 한다. 그러면서 미술사학자는 예술작품이 구비하고 있는 심미상의 특질을 잊어서는 안 된다.

그 다음으로 「미술사」와 「미학」이 구별되는데, 미학은 철학의 한 부류로 예술작품과 관계되는 가치문제, 예술의 생산, 기능 및 감상

의 과정, 나아가 예술작품에 대한 감상자의 반응 등을 주 연구 대상으로 한다. 미학에서는 각종의 예술형식- 음악, 문학, 영화, 연극, 무용 및 공간예술-과의 관계, 아울러 예술과 실재(Reality)의 관계를 깊이 다룬다. 미학자는 예술의 본질을 탐구하고 나아가 하나의 예술이론(Theory of Art)을 세우게 되며, 그는 '무엇이 미?', '심미가치는 무엇인가?', '심미경험은 무엇인가?, 진(Truth)?, 의의(Significance)?' 같은 명사를 정의한다. 그렇지만 현대 미술사가도 통상 이와 같은 철학 상의 문제를 집고 넘어가지 않으면 안된다.

세 번째는 「미술사」와 「예술론(Art Theory)」은 비교적 밀접한 관계에 있음이다. 미술사는 한 예술작품이 어떤 시대 배경에서 생산되었으며, 본래 목적은 어떠하며, 나아가 옛사람과 정신적인 교감을 통하여 이해하려는데 그 목적이 있으므로 당시 일반인의 '자연의 모방','표현', '규범'에 대한 관점을 가지고 살펴야 하고 또한 당시인의 안목에 적합한 (즉 도덕, 종교, 취미 등 각 방면으로) 표현방식을 이해해야 한다. 예술론에 관해 연구하는 사람은 이와 같은 범위는 자기의 영역이라 하겠으나 미술사학자는 「예술론」의 연구가 비록 과거 예술작품의 이해에 적지 않은 도움을 주고 있으나, 이는 예술사 연구의 일부분에 지나지 않는다고 말한다. 이에 대해 파노프스키(Panofsky)는 "예술론은 예술사에 있어서 시학(詩學) 및 수사학(修辭學)이 문학사에 있는 것과 같다."[8]고 했다.

마지막으로 는「미술사」는 「미술비평」과 어떻게 다른가?

일반적으로 미술비평의 목적은 한 건 혹은 한 부류의 예술작품에 심미상의 특질을 새로 세우는데 있으며 또한 유관사료 및 사회, 문

8 Erwin, Panofsky, Meaning in the Visual Arts. NEW York: Doubleday Anchor Books, 1955. p.20

화, 사상 방면의 요소를 분석함으로써 미술작품을 충분히 이해하는 데 있다. 그러나 미술사학자는 단지 사료의 연출자로만 머무는 것을 회피한다.

우리가 만약 미술비평을 예술작품에 대한 해설(解說), 해석(解釋) 및 평가(評價)로 정의한다면, 미술비평은 미술사와 아주 밀접한 관계에 있음을 알 수 있다. 즉 미술사의 목표 또한 미술작품을 분석하고 해석하는 데 있기 때문이다. 미술사학자는 작품의 재료, 기교, 생산의 시기 및 장소뿐만 아니라 미술작품의 효용과 의의를 분석, 규명하고, 나아가 미술가를 주의 깊게 연구하여 그와 그의 작품을 역사상에 지위를 부여해주려 한다. 또한 미술사학자는 예술작품의 유파, 시대 및 문화배경에 대한 탐구가 요구되며, 아울러 한 건(件) 혹 한 부류의 예술작품이 소속된 동일 유파, 시대 그리고 문화배경의 작품과의 관계에 대해서도 주의를 기우려야 한다. 이와 아울러 미술사학자는 개별 예술작품이 지니고 있는 심미(審美)상의 특질을 잊어서는 안 되는데, 이것이 바로 미술사와 미술비평의 같은 점이다. 즉 미술사나 미술비평의 핵심은 심미적 측면에서 미술작품을 평가함에 있다. 일반적으로 미술사학자는 비교적 당대 이전의 미술에 주의를 기울이고 있다면, 미술비평가는 비교적 당대의 미술을 전문적으로 다루고 있다. 그렇지만 이들 모두가 평가의 문제를 뛰어 넘을 수는 없다,

미술사가에게 있어서 이 같은 비평은 아주 기본적인 업무이므로 엄밀하고 가능한 이지적인 심미태도를 가지고 작품을 분석해야 한다. 그는 여기에 그가 이전에 보았던 예술작품이나 생활경험을 상호 비교하면서 그 예술작품의 특질을 파악하게 된다.

과거의 미술품 한 점에 대하여 충분히 해석하고 이해하기 위해서는 그 작품에서 제기되는 문제 즉 '누가? 무엇을? 언제? 어디서? 어떻게? 왜?'에 대한 해답이 필요하며, 미술사의 목적은 바로 이와 같은 문제의 답안을 제공하는데 있다 하겠다.

우리가 만약 예술비평을 예술작품에 대한 해설, 해석 및 평가로 정의한다면, 예술비평은 예술사와 아주 밀접한 관계에 있음을 알 수 있다. 즉 예술사의 목표 또한 예술작품을 분석하고 해석하는 데 있기 때문이다. 예술사학자는 작품의 재료, 기교, 생산의 시기 및 장소 해설뿐 만 아니라 예술작품의 효용과 의의를 분석, 규명하고, 나아가 예술가를 주의 깊게 연구하여 그와 그의 작품을 역사상에 지위(地位)를 부여해주려 한다. 또한 예술사학자는 예술작품의 유파(流派), 시대 및 문화배경에 대한 탐구가 요구되며, 아울러 한 건(件) 혹 한 부류의 예술작품이 소속된 동일 유파, 시대 그리고 문화배경의 작품과의 관계에 대해서도 주의를 기울여야 한다. 이와 아울러 예술사학자는 개별 예술작품이 지니고 있는 심미(審美)상의 특질을 잊어서는 안 되는데, 이것이 바로 예술사와 예술비평의 같은 점이다. 즉 예술사나 예술비평의 핵심은 심미적 측면에서 예술작품을 평가함에 있다. 일반적으로 예술사학자는 비교적 당대 이전의 예술에 주의를 기울이고 있다면, 예술비평가는 비교적 당대의 예술을 전문적으로 다루고 있다. 그렇지만 이들 모두가 평가의 문제를 뛰어 넘을 수는 없다, 한가지 예를 들자면 일반인의 안목으로는 미술사의 연구를 골동감식 정도로 보고 있는데, 이는 잘못된 인식은 아니지만 그렇다고 확실한 이해도 못 된다. 왜냐하면 골동감식은 단지 미술사가 업무중의 작은 일부분이기 때문이다. 가령 골동품 감

식을 하게 된다면, 미술사학자는 반드시 어떤 한 예술작품의 심미적 '특질(Quality)'을 드러내어 판정하고 여기에 일종의 비평을 가하게 된다.

미술사학자에게 있어서 이 같은 비평은 아주 기본적인 업무이므로 엄밀하고 가능한 이지적인 심미태도를 가지고 작품을 분석해야 한다. 예술사가 역시 일반인과 마찬가지로 예술작품을 대하게 되면 처음에는 어느 정도의 초보적 인상을 얻게 된다. 그러나 이때 잘못하면 애매하고 부정확해질 수도 있다, 그렇지만 이와 같은 미술사학자의 직관의 인상을 소홀히 할 수도 없다.

그는 여기에 그가 이전에 보았던 예술작품이나 생활경험을 상호 비교하면서 그 예술작품의 특질을 파악하게 된다.

이상에서 살펴본 바와 같이 미술사, 미술비평, 예술론 그리고 미학이 다 같이 미술작품을 연구의 대상으로 하고 있으며 각자의 범위와 연구방법론을 가지고 있으면서도 서로를 넘나들며 자기 영역을 효과적으로 표출하려 하고 있다.

그렇다면 이들 연구의 공통의 대상인 예술작품은 어떻게 세상에 출현하여 연구의 대상으로 존재하지 알아보지 않을 수 없다.

4. 미술작품의 출현(생산)원리

1) 개체와 환경

한 예술작품의 생산은 창작자 개인의 체험뿐만 아니라 그가 물려받은 정신적인 유산이나 사회 환경의 요소들과도 결부되어 있는데, 이러한 환경이 예술작품 생산에 있어서 어떻게 작용하고 있는가를 살펴봄으로써 미술연구에서 시대 배경탐구의 중요성을 인식할 수 있을 것이다.

사람은 누구나 그 주변 환경 발생관계와 더불어 생존과 성장의 의의를 얻게 되며 또한 거기에서 성격이나 인격이 만들어지므로 환경은 개체의 발전을 촉진하는 중요한 요인이다. 그럼으로 인생에서 죽음이란 한 사람이 주변환경과의 발생관계에서 영원히 단절됨을 의미한다.

이런 점에서 하우저(H·Hauser)는 개인과 사회와의 관계를, "개인과 사회는 역사적으로나 제도적으로나 서로 분리될 수 없다. 사회는 개인들로 구성되며 개인들이 오로지 한 사회의 내부에 존재하듯이 사회는 개인들을 자체의 운용자로 삼는다. 개인적 존재와 사회적 존재는 동시대적으로 의미를 지니며 같은 보조로 발전하고 상호의존 속에 변한다"[9] 라고 말하고 있다.

이처럼 개체(Individual)와 환경의 접촉을 출생하면서부터 시작되어 이후 일생 동안 끊임없이 환경의 작용(作用)을 받으면서, 자기의 존재를 자각하고 자아와 인생의 가치를 몸소 느끼게 되며, 이때 환

9 H·Hauser, 최성만 외 역, 예술의 사회학, 서울 한길사, 1991. P.85

경은 개체의 작용에 의하여 의의 있는 환경이 되기도 하며 또한 그 진보를 보게 된다. 이와 같은 개체와 환경과의 발생관계 상황을 도표로 표시해 보면 (도 1)과 같이 나타난다.

(도 1)

(1). 개체는 환경의 접촉과 더불어 성장하며, 동시에 그 심리(心理,Mentality)는 감성(Pathos)과 이성(Logos)의 양극단으로 서로 전개되는데, 이 개체의 진전을 종축으로 표시하면 종축 양끝의 화살표는 개체 심리의 끊임없는 성장을 의미한다.

(2). 개체는 성장의 과정에서 환경과 접촉하고 그것을 인식하게 되며, 성장해 가면서 그 범위는 더 넓어진다. 아울러 인류의 환경에 대한 작용은 한 세대에 비하여 다음 한 세대는 더욱 확대되어 왔으므로 현대인이 처해있는 환경은 앞 세대의 사람들보다 더욱 복잡하고 다양해졌다. 그러므로 여기에서 환경의 진보와 확대는 바로 점차 증대하는 동심원으로 표시하였으며 환경의 종류로는 자연환경 (사람, 정물, 풍경, 지구, 우주), 사회환경(사회형태, 생활방식, 풍

속)그리고 문화(동. 서문화)의 세가지 부분(部分)으로 구분해 볼 수 있다.

개체와 환경은 상호작용(Interaction)에 의하여, 개체는 비로소 생존하고 나아가 그 생명의 의의를 얻게 되며, 환경은 비로소 그 존재의 의의가 있다. 그러면 이 두 가지의 관계를 다른 도표로 표시하면

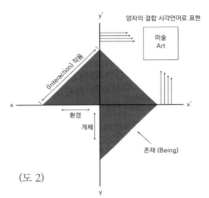

(도 2)

이와 같이 종횡좌표의 관계로 나타내 볼 수 있다. 만약 개체(Y축)만 있고 환경(X축)이 없다면, 곧 $0 \times y=0$의 등식이 성립되며 이때의 개체는 하나의 추상개념으로 존재하고 있지 않은 사람으로 나타난다. 그 반대로 개체와의 발생관계가 없는 환경은 바로 $X \times 0=0$가 되므로 환경이 없는 개체나 혹은 인류에 대하여 말한다는 것은 그 의미가 없다. 이와 같은 견지에서, 개체의 성장과 자연의 발현은 사회·문화의 진전에 있어서 이 양자의 상호작용이 있음을 볼 수 있다.

교육 역시 이 양자의 결합으로, 개체 성장의 어느 과정에서 계획성 있는 모종의 환경이 개체를 자극시키므로 그 심리가 발전하고 아울러 그가 처해있는 환경을 한걸음 더 인식하고 거기에 적응하게 된다. 그런데 이 때 개체 및 인류는 환경과의 접촉(발생관계)에 의하

여 통상 세 가지의 서로 다른 태도(態度, Attitude), 즉 지(知: 認識)·정(情)·의(意)를 얻게 된다.

2) 인지(認識)의 태도

예를 들자면 우리가 한 송이의 장미꽃을 보고, '이것이 바로『장미꽃』이다.'라고 여기게 됨으로써 비로소 인지가 성립된다. 이때의 장미꽃은 바로 개념이며, 우리는 먼저 한 개념을 숙지하여 그 개념이 대상에 매개되어 결합되었을 때 비로소 하나의 보편적이고 필연적인 판단을 하게 된다. 단순한 명사뿐만 아니라 과학상의 고도의 논리도 지식의 성립에 있어서는 당연히 자아(Subject)와 대상(對象, Object)의 발생관계가 있을 때, 이미 습득하고 있는 보편개념을 매개로 대상을 접촉하게 된다. 그러므로 우리가 정확한 지식을 얻고, 이를 전달 하고자 할 때에는 먼저 보편개념을 습득하고 있는 것이 필수적이며, 아울러 이 매개물과 약속을 함으로서 비로소 각개의 대상에 발생관계가 성립된다. 만약 우리가 먼저 모든 사람에게 약정된 좋은 개념을 습득하고 있지 못하다면 우리는 정확한 지식을 얻기 어려우며 더욱이 그 내포된 뜻을 올바로 전달하지 못할 것이다. 과학상의 신 발견은 그 이전에는 그것에 대한 정리나 개념이 없던 것이므로 자아와 대상의 발생관계에 있어서 자아의 시각이 대상의 성질(性質)과 곧바로 일치하지 못하고 시각상과 대상 사이를 왔다 갔다(zigzag현상) 하다가 이 양자의 합의점을 찾게 된다. 이러한 현상은 과학상의 신 발견뿐만 아니라 모든 미지의 사물을 대함에 있어서도 시각상과 대상의 사이를 반복탐구의 과정을 거쳐 정확

한 대상의 성질과 존재를 포착하려 한다. 그런데 이러한 과정에서는 주관적인 태도를 완전히 버리고 객관적인 태도를 추구함으로써 대상의 진성(眞性, Truth)을 찾아 낼 수 있다.

(도 3)은 이러한 인지의 성립과정을 표시한 것이다.

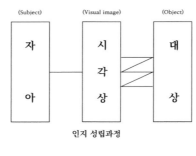

인지 성립과정

(도 3)

실용의 태도에 있어서, 예를 들어 사과를 인식의 대상으로 한다면, 식용(行爲)과 미술(寫生)의 두 가지 대상으로 볼 수 있다. 이때 식용을 대상으로 하는 사과와 그림을 대상으로 하는 사과는 자아가 받아들이는 태도나 느낌이 서로가 완전히 다르게 나타난다. 한 사람이 사과를 먹는 대상으로 할 때, 그는 사과의 형상이나 정확한 성질에 대하여 그렇게 유의하지 않을 것이며 그의 관심은 바로 사과의 배후의 배후효용 (Future purpose)에 있게 된다.

아울러 그는 사과를 통하여 쾌감(快感)을 얻게 되며 사과의 기능은 바로 '먹는다'는 데 도달하게 된다. 그러므로 우리들의 일상행위는 항상 이러한 실용적 태도로, 대상의 발생관계에 있어서 대상의 형상에 대하여 주의 깊게 탐구하지 않고 곧 바로 실용성으로 이른다.

그러므로 마티스(Henry, Matisse 1869-1954)는"나는 먹는 사과와 그리고 사과를 완전히 다른 방법으로 본다."[10] 라고 말했는데, 이는 바로 이러한 내용을 잘 말해 주고 있다(參見, 도3).

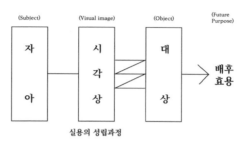

(도 3)

3) 미적 태도

미적 태도는 한 사람이 대상과의 발생관계에 있어서 타인의 관념에 속박되지 않고
 - 무개념성(Without Concept)
 - 또는 대상의 실용성에 주의 하지 않으며
 - 무관심성(Disntere-sting)- 완전히 직관의 태도로 대상과 결합하게 된다. 이때 투사된 대상은 반복 대조(對照)되지 않고 그의 자아감각(自我感覺), 감정(感情) 혹은 상상(想像)에 의하여 심리에 침

10 Henry matisse "Notes of a painter" 〈한 화가의 비망록〉,劉文潭, 現代美術, 附錄3, 臺北商務印書館. 1981

잠하게 되는데 (도 4)는 이 과정을 표시한 것이다. 우리는 여기서 미적 태도는 대상의 발생관계에 있어서, 아주 충실하게 자기의 주관감각, 감정 및 상상으로 대상을 두지 않고 형태나 색채에 관심을 가지고 감정을 불러일으킨다.

미적인식 성립과정

(도 4)

립스(Lipps 1851-1914)가 말한 소위 감정이입(Einfuhlung, feeling into)이 바로 이와 같은 자아감정과 대상의 형(形)·색(色)이 하나로 융합하는 것을 의미한다. 객관대상에는 엄격한 의의로 고유의 심미가치가 없으며 오직 심미주체의 쾌감 혹은 불쾌감의 원인이 이루어질 때 비로소 그 가치를 갖게 된다[11] 즉 미(美)는 물체에 존재하지 않으며, 미적 의식(Aesthetic Consciousness)을 갖춘 자아(自我)와 대상(對象)이 하나로 융합될 때 대상은 비로서 미적(美的) 모습을 드러내게 된다. 다시 말하자면 미는 지각(知覺) 중에 존재하지 다른 어떤 곳에도 존재하지 않는다.[12] 그러면 여기서 다시(도

11 Weitz, Morris, Philosophy of the Arts, Cambridge, Mass, 1950, Ch.7
12 George Santayana, The Sense of Beauty, The modern library. New York 1955, p44-45

4)가 표시하고 있는 내용을 살펴보도록 하겠다. 우리는 대상의 형상과 접촉할 때, 우리의 감정이 유발하며 이러한 감정을 그대로 표현해 낸다면 이는 비교적 사실성의 미술에 속한다. 그러나 만약 우리의 주관 감각이나 감정이 갈수록 깊어지며 제작과정 중에 자아 감정이 더욱 침잠해 질 때는 반드시 변형(變形)이나 형색화(形色化, Color Shaping)의 현상이 발생한다. 그러므로 물체에 대한 이와 같은 추상화 현상은 곧 톱날선(Zigzag)으로 표시 된다

 만약 우리의 작품이 상상 혹은 추상화에 속한다면, 그 화면의 형색이 바로 대상이 되며, 우리는 이 대상을 통하여 우리의 감각 및 감정을 탐구한 것으로 이는 곧 『미적 의식』의 생산원리와 같은 내용이다. 미술의 창작은 이와 같은 『미적 의식』을 시각언어(Language of vision)로 표현해내는 작업이다(참견도 2)

 모든 사람은 그가 처해있는 자연·사회문화의 배경이 서로 다르며, 만약 똑같은 감정을 소유한 두 사람이라도 서로 다른 환경에서도 그들이 생산해내는 미술작품이 다르게 나타나는데, 이를(도 5)같이 표시해 볼 수 있다.

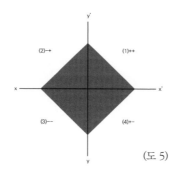

(도 5)

제1상한 : (4x) × (4y) = 16xy

제2상한 : (-4x) × (4y) = -16xy

　이는 바로 다른 시대, 다른 사회, 다른 지리적 배경 하에서는 왜 다른 양식(Style)의 미술이 나타나는가를 설명하고 있다. 동양미술과 서양미술이 다른 것 이외에 그들이 처해있는 환경의 차이에서 또한 기인한다. 같은 원리로 동일 민족의 19세기와 20세기에 이루어지는 미술이 다른 것은 그들이 처해있는 문화, 사회적 배경의 차이에서 나타나는 현상이라 하겠다. 그러므로 우리는 예술작품을 통해서 당시의 문화, 지리, 사회적 특성을 능히 규명할 수 있는데 그 바탕은 이러한 이유에서 이다. 만약 같은 지리, 문화 및 사회적 배경에서 생활하는 갑과 을이라도 개성과 감정 작용이 서로 다르게 되므로, 곧 서로 다른 양식의 작품으로 나타난다.

　예: 제1상한 : (4x) × (4y) = 16xy

　　　제2상한 : (4x) × (-4y) =-16xy

　(1)은 감정의 성질이 비교적 강한 화가 (예: Van Gogh), 반대로 (4)는 이성이 비교적 높은 화가 (예 : Gauguin)에 해당되겠는데, 만약 그들이 같은 제재를 그림으로 표현한다면 그 결과는 앞에 열거한 수치로 표시되며, 아주 서로 다른 양식의 작품으로 나타난다.

　모든 사람들의 감정 작용은 서로 다르며 그들의 기호나 선택하는 제재 또한 다르다. 그러므로 미는 여러 가지 모습으로 나타나게 되는데 미의 가치는 바로 이 다양한 모습에 있다. 예술가는 그 독특한

감각과 감정으로 대상을 포착하여 작품에 표현하는 것을 사명으로 하고 있으며 또한 그 작품을 통하여 사람들의 감성을 강화시켜 주고 사색을 끌어낸다

4. 미술창작의 구조

미술의 창작은 주체의 사상 감정을 타인이 이해할 수 있도록 시각화 혹은 구현화 시키는 것으로, 형이상(形而上)의 미적 의식을 재료와 기술을 사용하여 형이하(形而下)의 시각언어로 나타냄이다. 헤겔(Hegel, 1770-1831)은 "미는 이념의 감각현상이다"라고 말했는데, 이는 곧 미술작품을 의미하는 것이다. 이로 미루어 볼 때 미술의 창작은: A=내용, B=재료와 기술, C=시각언어(미적 질서, Aesthetic order)의 3가지요소로 이루어진다. 그런데 이 3종의 요소는 필히 내부의 정신활동(Mental activity)을 통해서 그것들을 통합 조직함으로써 비로소 유기체의 작품으로 나타난다. 그러면 이들의 관계를 도표로 표시해 보면 (도6)과 같이 나타난다.

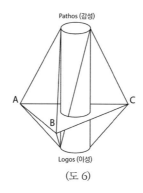

(도 6)

미술창작에 있어서 이 3종의 요소는 작가에 따라 다르며 또한 그가 운용하는 정신활동의 성질 역시 다르므로 먼저 내용을 다음과 같이 분류해 볼 수 있다.

A1- 대상의 형태를 주관감정 혹은 개성으로 표현 (예: 야수파예술)

A2- 대상의 형태를 객관감정으로 표현(예: 자연주의 예술)

A3- 형체 또는 구성의 고유미를 표현 (예: Minimal art, OP Art)

여기서 A1의 창작은 감정의 정신 활동이 비교적 많은데 반하여 A3는 이성의 정신활동이 비교적 강하다. 이 내용과 정신활동의 관계를 (도 7)과 같이 표시해 볼 수 있다.

(도8)은 사용하는 재료 및 기술과 정신활동 관계를 표시한 것이다.

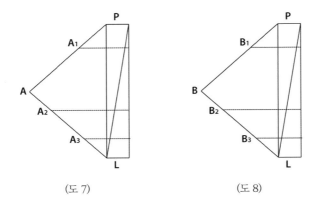

(도 7) (도 8)

B1- 손과 용구(조소, 회화)

B2- 손과 기기(機器: 판화, 사진, 영상예술)

B3- 자동기기를 사용한 창작(모종의 Kinetic Art, Computer Art, Laser Art등)(도9)는 시각언어, 미적 질서와 정신활동과의 관계를 표시한 것이다.

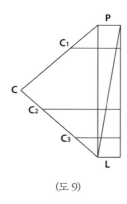

(도 9)

C1- 주관개성의 미

C2- 객관의 형태미(Hard edge등)

C3- 구성, 운동의 미(Kinetic Art Minimal Art등)

그러면 몇 가지 예를 들어 이 3종요소의 다른 점과 운용되는 정신활동에 따라 다르게 나타나는 형상을 설명해 보겠다.

(1) 야수파(Fauvism)회화는 강렬한 개인주의 감정을 호소하고 있으며 그 사용 재료와 기술은 손과 유채(油彩)등으로 감성적 성분이 비교적 많아 창작에서는 개성미가 많이 나타난다. 그러므로 이3종

요소의 연결된 삼각형을 통과하는 종축(縱軸)은 감정활동의 부분으로 치우친다. (도10)

(도 10)

 (2)기하추상예술이나 OP Art 등은 형태의 객관전달이나 색채의 고유미에 있으므로 B의 재료, 기술은 비교적 감정에 치중하고 있으나 A와C는 도리어 이성의 활동이 많다.

(도 11)

 (3)Kinetic Art와 비디오 예술 등은 현대 과학기술의 미(A)를 표현하는 것으로 그 사용 재료, 기술 역시 자동기기(B)이며, 그 미적 질

서는 운동의 미 혹은 색광(色光)의 미(C)로 나타나며, 이성이 정신
활동이 비교적 많이 요구된다. (도12)

5. 나가는 말 — 제언

 우리는 이상에서 미술을 학술적으로 다루는'미술사', '미술비평'
'미학', '예술론'등 모든 분야에서 다 같이'미술작품'을 연구의 대
상으로 하고 있으며, 어느 부문에 중점을 두고 다루느냐에 따라 연
구의 성과(학문의 성격)이 서로 다르게 나타나고 있음을 알 수 있
었다.
 다시 말하자면 '미술사'나 '미술비평'은 작품의 외재적 요인인 사
회 시대적 배경이나 작품의 시각질서를 중점적으로 다루어 역사적
으로 환원하거나 관객과의 소통에 도움을 얻으려 하고 있다. 반면
'미학'이나 '예술론'은 작품의 내적 요인인 작가의 사상 감정 등을
주된 연구대상으로 하고 있다.
 그렇다면 본 연구에서의 논의 대상인'미술연구' 즉, '미술학' 연구

의 방향은 어디에 중점을 두어야 하는 것일까?

'미술학'의 연구는 어느 한 방향으로 치우침 없이 작품의 내재적 요인과 외재적 요인을 두루 살피는 것이라 하겠다. 왜냐하면 미술작품은 작가의 사상 감정인 A: 내용을 타인이 이해할 수 있도록 B: 재료와 기술을 사용하여 C: 시각언어로 나타낸 것이기 때문이다. 즉, 이 A, B, C 3종 요소에 대하여 논리적이고 실증적인 방법을 사용하여 객관적이고 체계적으로 파악하고 이를 토대로 미술작품의 구조적 구성원리를 분석 서술해내는 것이라 하겠다.

그러나 이 3종의 요소는 작가에 따라 다르며 또한 그가 운용하는 정신활동의 성질 역시 다르므로 그 논의의 방향도 각기 다르게 나타난다.

A: 내용에 중점을 두고 대상의 형태를 주관감정 혹은 작가의 개성을 강하게 표출한 작품은 미학적, 예술론적 측면에서 서술하게 될 것이며, B: 재료와 기술(기법)을 위주로 한 작품은 재료학적 측면을 비교적 깊이 있게 다루어 야할 것이다.

그리고 C: 시각언어의 표현에 중점을 둔 작품은 형태심리학 등을 적용하여 사회 문화적 환경의 외적 요인을 보다 깊이 있게 다루게 될 것이다.

이처럼 미술은 인류문화 창조의 일종 현상으로 거기에는 많은 문제들이 사람들의 탐구를 수요로 한다. 예를 들자면 미술창조의 문화정신, 예술언어의 표현형식, 미술 발전의 역사과정, 미술 존재의 사회적 작용, 등등. 이와 같은 문제의 탐구와 이해, 해석과 규명을 통해 미술의 문화발전과 예술창조에 도움을 얻는 것이다. 그러므로

미술연구는 인문과학연구의 범주이다.

미술의 연구가 과학연구의 범주에 속함으로 미술의 학술적 연구는 문화 창조와 과학의식의 양종의 본질을 가지고 있다. 이와 같은 양종의 본질은 끊임없이 발전하고 있으며 시간이 가면 갈수록 그것은 중요한 의의와 가치가 현격히 드러나고 있다. 문화 창조는 미술 발전의 중요한 내적 함의이다. 그러므로 과학적 의식으로 미술을 학문적 체계를 세워야 한다. 미술 및 그 학술연구는 엄숙한 과학사유와 과학실천의 과정이어야 한다.

미술연구자는 미술의 기술 기능에 대한 장악에서부터 미술의 예술 창조에 대한 자각, 미술의 학술 이성적 사유뿐만 아니라 미술의 학문적 체계를 세우는데 까지, 즉 이는 기술에서 예술, 예술에서 학술을 아우르며, 학술적으로 미술을 연구하는 과정이다.

요약하면 '미술학'의 서술은 자연과학에서 새로운 발견이나 특정한 실험결과를 논문(보고서)을 써서 최종연구 성과를 발표하는 것과 다르지 않다 하겠다. 미술 현상과 미술실천 활동의 철학사고와 사유 활동을 대상으로 하고 있으므로 즉, 이론형식과 사유방식을 정확히 분석 판단하여 끊임없이 발전하는 미술의 역사현상과 미술실천 활동(창작, 발표)을 이성적으로 깊이 있게 파악하여 미술창작 활동과 학술연구의 방향을 탐색하는 것이다. (이 논문은 미술문화연구 제3호, 동서미술문화학회 2013년 12월에 실린 것이다.)

참고문헌

Ⅰ. 선종사상과 심미교육

김용표. 불교적 인격교육의 이념과 방법, 宗教教育學研究. 2. 서울: 한국종교교육학회. 1996.

박선영. 佛教와 教育. 서울: 동국대학교부설 역경원. 1982.

박선영. 현대 교육의 고민과 불교의 역할. 宗教教育學研究. 1. 서울: 한국종교교육학회. 1995.

王海林. 佛教美學. 安徽文藝出版社. 1992.

張錫坤 編. 佛教與東方藝術. 吉林教育出版社. 1992.

蔣孔陽 編. 美學與美術評論. 復旦大學出版社. 1986.

蔡元培(1979) 教育與人生. 蔡元培先生全集. 台北: 台灣商務印書館.

竹內敏雄. 안영길 외 역. 미학예술학사전, 서울, 미진사. 1993.

Broudy, H. S., Theory and practice in asethetic education. Studies in art education. 28(4), 1987.

Bruner, J.S., The process of education. Cambridge: Harvard University Press. 1960.

Edwards, B. Drawing on the right side of the brain, Boston: Houghton Mifflin. 1977.

Fromm, Erich, 이재기역. 종교와 정신분석, 서울:도서출판 두영. 1993.

Hollingsworth, P., Brain growth spurts and art education, Art Educatio, 34(3). 1981.

Jung, Cari G.. Psychology and literature: An Introduction to literary criticism. New York: Capricorn Books. 1972.

Jung, Cari G. 이봉은 역. 종교와 심리한. 서울: 경문사. 1980.

Kluchohn, Clyde. Mirror for man: Anthropology and modern life, New York: Mcgraw Hill. 1950.

Kluchohn, Clyde, Mirror for man: Anthropology and modern life, 外山滋比古 外 譯. 文化人類學의 世界. 東京: 講談社. 1987.

Layton. Robert. The Anthropology of Art. 吳信鴻(譯). 藝術人類學. 台北: 亞太圖書出版社. 1995.

McFree. J, K.. Preparation for art, San Francisco: Waworth. 1961.

Plato. Jowett(tr.). The republic. New York: Random House. 1937.

Read, H.. Education through art, London: Faber and Faber, (third Ed.) 1956,

Report, Rockefetter Jr.. Coming to our sense: The significance of the art for American education. New York, McGraw Hill. 1977.

Santayana, George. The sence of beauty. New York: The modern Library. 1955.

Schiller, Fredrich. Wilkinsor E. and Wiloughby, L. A(tr.) Letters on the aesthetic

education of man. Oxford, England: The University Press. 1976.

Schiller, J.C.F., 杜潔祥 譯. 美育書簡, 台北, 丹靑圖書有限公司.

Torrance, E.P., Creative intelligence and agenga for the 80s. Art education, 33(7). 1980.

Willims, R. M.. Why children should draw, Saturday Review. September, 1977.

Ⅱ. 선적사유와 심미교육의 접근성

《金剛般若波羅密經》

慧能,《壇經》, 법성 해의,《육조법보단경해의》, 서울, 큰수레, 1995.

김대열,《선종이 문인화 형성에 미친 영향 》, 단국대학교 박사학위 논문, 2002.

김대열, 〈심미교육과 종교〉,《 종교교육학연구》 제3권.

김준경,《불교교육학》, 서울, 한국불교교육대학, 1981.

鈴木大拙, 이목 옮김,《성이란 무엇인가》, 서울, 이론과 실천, 1978.

鈴木大拙 저, 趙碧山 譯,《선불교입문》, 서울, 홍법원, 1991.

뢰영해 저, 박열록 옮김,《중국불교문화론》, 서울, 동국대학교출판부, 2006.

박선영,《불교와 교육사회》, 서울, 보림사, 1983.

박선영,《불교의 교육사상》, 서울, 동화, 1981.

오경웅 저, 서돈각 외 1 역,《선학의 황금시대》, 서울, 천지, 1997.

정성본,《선의 역사와 사상》, 서울, 불교시대, 2000.

竹內敏雄 편, 안영길 외,《미학 예술학사전》, 서울, 미진사, 2003.

한명희,《교육의 미학적 탐구》, 서울, 집문당, 2003.

葛兆光《中國禪思想史》, 北京, 北京大學出版社, 1995.

葛兆光《禪宗與中國文化》, 上海,, 上海人民出版社, 1988.

方立天, 〈論文字禪, 看話禪, 黙照禪與念佛禪〉,《中國禪學 ′ 》第1卷, 中華書局. 2002.

藤守曉, 審美教育, 美學與藝術批評, 第3集, 復旦大學出版社, 1986.

王崗峰, 美育與美學, 廈門, 廈門大學出版社, 2003.

王秀雄,《美術與教育》, 臺灣, 臺北市立美術館, 民國79.

王秀雄,《美術心理學》, 臺灣, 臺北市立美術館, 民國91

劉澤亮, 〈語黙之間 – "不入文字"和"不離文字"〉,《中國禪學 ′ 》第1卷, 中華書局. 2002.

張節末,《禪宗美學》, 浙江人民出版社, 1999.

朱光潛,《西方美學史》下, 上海, 商務印書館, 1982.

趙宋光, 〈論美育的功能〉,《美學》第3期, 中國社會科學院美學研究室, 1981.

皮朝網, 〈禪宗美學論網〉,《中國禪學》第2卷, 中華書局, 2003.

Bendetto Croce, The Essence of Aesthetic, London,1921.

George Santayana, The sence of Beauty, New York, The Modern Library, 1955.
Read, H, Education throug Art, London, 1956.
Schiller, J,Chr, F.v. Briefe tiber die asthetische Erziehung des Menschen, 1795, 杜潔祥 發行, 丹青文庫 2,《美育書簡》, 臺北, 丹青圖書有限公司.

III. 선종사상과 미학의 연결

김대열,『선종이 문인화 형성에 미친 영향』, 단국대학교 박사학위 논문, 2002.
김대열,「심미교육과 종교」,『종교교육학연구』.
김대열,「선적사유와 심미교육의 접근성 연구」,『종교교육학연구』제24권, 한국종교교육학회, 2007.
법성 해의,『육조법보단경해의』, 서울, 큰수레, 1995.
鈴木大拙, 이목 옮김,『성이란 무엇인가』, 서울, 이론과 실천, 1978.
鈴木大拙 저, 趙碧山 역,『선불교입문』, 서울, 홍법원, 1991.
뢰영해 저, 박열록 옮김,『중국불교문화론』, 서울, 동국대학교출판부, 2006.
오경웅 저, 서돈각 외 1 역,『선학의 황금시대』, 서울, 천지, 1997.
정성본,『선의 역사와 사상』, 서울, 불교시대, 2000.
竹內敏雄 편, 안영길 외,『미학 예술학사전』, 서울, 미진사, 2003.
주래상 저, 남석헌, 노장시 역,『中國古典美學』, 미진사, 2003
한명희,『교육의 미학적 탐구』, 서울, 집문당, 2003.
張節末,『禪宗美學』, 浙江人民出版社, 1999.
朱光潛,『西方美學史』, 上海, 商務印書館, 1982.
憨山德淸,『夢遊集』.
慧能,『壇經』.
中峰明木,『天目中峰和尙光錄』.
圭峯宗密,『禪源諸詮集序』.
憨山德淸,『夢遊集』.
曾祖蔭,『中國佛敎與美學』, 臺北, 文津出版社, 1991.
張節末,『禪宗美學』, 北京, 北京大學出版社, 2006.
吳言生,『禪宗哲學象徵』, 北京, 中華書局, 2001.
吳言生,『禪宗思想淵源』, 北京, 中華書局, 2001.
麻天祥,『禪宗文化大學講稿』, 北京, 中國人民大學出版社, 2007.
楊曾文,『禪宗與中國佛敎文化』, 北京, 中國社會科學出版社, 2004.
印順,『中國禪宗史』, 南昌, 江西人民出版社, 1999.
柳田聖山 著, 吳汝鈞 譯,『中國禪思想史』, 臺灣商務印書館, 1982.
何國銓,『中國禪學思想硏究』, 文津出版社, 民國76.
劉果宗,『禪宗思想史槪說』, 文津出版社, 2001.

劉方, 『中國禪宗美學的思想發生與歷史演進』, 人民出版社, 北京, 2010.

葉郞, 『中國美學史大綱』, 上海, 上海人民出版社, 1985.

胡適, 『胡適集』, 北京, 中國社會科學出版社, 1995.

皮朝網, 『禪宗的美學』, 臺北 麗文文化社, 1995.

葛兆光, 『禪宗與中國文化』, 上海, 上海人民出版社, 1988.

葛兆光, 『中國禪思想史』, 北京, 北京大學出版社, 1995.

王崗峰, 『美育與美學』, 廈門, 廈門大學出版社, 2003.

劉澤亮, 「語黙之間－"不入文字"和"不離文字"」, 『中國禪學﹐』第1卷, 中華書局, 2002.

方立天, 「論文字禪, 看話禪, 黙照禪與念佛禪」, 『中國禪學﹐』第1卷, 中華書局, 2002.

藤守曉, 「審美教育」, 『美學與藝術批評』第3集, 復旦大學出版社, 1986.

鈴木大拙, Zen Buddhism, New Youk, Doubleday, Anchor Book, 1956.

Bendetto Croce, The Essence of Aesthetic, London,1921.

George Santayana, The sence of Beauty, New York, The Modern Library, 1955.

Read, H, Education throug Art, London, 1956.

Schiller, J,Chr, F,v. Briefe tiber die asthetische Erziehung des Menschen, 1795.

Ⅳ. 동양회화의 시詩와 화畵의 관계

『畵史叢書』, 臺北, 文史哲出版社, 1983

『美術叢書』, 臺北, 藝文印書館, 1975

楊家駱 主編, 『藝術叢論』, 臺北, 世界書局, 1974

李澤厚, 『美的歷程』, 北京, 文物出版社, 1981

葛路, 『中國古代繪畵理論發展史』, 上海, 上海人民出版社, 1982

鄭昹, 『中國畵學全史』, 臺北, 中華書局, 1973

徐復觀, 『中國藝術精神』, 臺北, 臺灣商務印書館, 1980

兪劍方, 『中國繪畵史』, 臺北, 商務印書館, 1980

溫肇桐, 『中國繪畵批評史略』, 天津, 天津人民出版社, 1982

鄭文惠, 『詩情畵意』, 臺北, 東大圖書股分有限公司, 1995

兪崑, 『中國畵論類編』, 臺北, 華正書局, 1977

劉勰 著, 崔信浩 譯, 『文心雕龍』, 서울, 玄岩社, 1975

金鐘太, 『東洋繪畵思想』, 서울, 一志社, 1980

湯炳能, 「蘇軾的繪畵形神觀」, 『美術論集』第3輯, 北京, 人民美術出版社, 1984

徐書城, 「蘇東坡作畵與論畵」, 『美術史論』第2輯, 北京, 文化藝術出版社, 1982

高木森, 「詩書畵的分與合－南宋的士人畵」, 『故宮文物月刊』第5卷-第3期, 台北, 故宮博物院, 1987

V. 선종의 공안(公案)과 수묵화의 출현

김대열, 「선적사유와 심미교육의 접근성 연구」, 『종교교육학연구』제24권, 2007.
김대열, 『선종이 문인화 형성에 미친 영향』, 단국대학교 박사학위 논문, 2002.
명법, 『선종과 송대 사대부의 예술정신』, 도서출판 씨,아이,알, 2009.
양신 외, 정형민 역, 『중국회화사삼천년』, 학고재, 1999.
아메 마사오, 히사마쯔 신이찌 저, 변선환 역, 『선과 현대철학』, 서울: 대원정사, 1996.
李澤厚 著, 權瑚 譯, 『華夏美學』, 서울: 동문선, 1990.
최현각 편역, 『선어록산책』, 서울: 불광출판사, 2005.
黃演忠, 『禪宗公案體相用查相之硏究』, 臺北: 學生書局, 2002.
李淼 編著, 『中國禪宗大全』, 臺北: 麗文化公司, 1994.
鈴木大拙, 『鈴木大拙全集』第4卷, 東京: 岩波書店, 1968.
呂徵, 『汝徵佛學論著選集』卷5, 山東: 齊魯書社, 1996.
巴壺天, 『禪骨詩心集』, 臺北: 東大圖書股分有限公司, 1990.
葛兆光, 『禪宗與中國文化』, 上海人民出版社.
于民 主編, 『中國美學史料選編』, 上海: 復旦大學出版社, 2004.
蔣孔陽 等著, 『美與 藝術』, 江蘇美術出版社, 1986.
葛兆光, 『禪宗與中國文化』, 上海人民出版社, 1988.
李福順 編著, 『蘇軾與書畵文獻集』, 北京: 榮寶齊出版社, 2008.
陳中浙, 『蘇軾書畵藝術與佛敎』, 北京: 商務印書館, 2003
蘇軾, 許衛東 譯, 『東坡題跋』, 北京: 人民美術出版社, 2008.
薛富興, 『東方神韻 - 意境論』, 北京: 人民大學出版社, 2000.
食澤行洋, 『禪と藝術』, 東京: ぺりかん社, 1997.
天目中峰 , 『天目中峰和尙廣錄,山房夜話』.
吳可, 『詩人玉屑』 .
蘇軾, 『東坡題跋』.
陳造, 『江湖長翁集』.
劉道醇, 『五代名畵補遺』.
慧能, 『壇經』.

VI. 선종화와 문인화의 관계

김대열, 「禪宗의 公案과 水墨畵 출현에 관한 연구」, 『종교교육학연구』제34권, 2010.
김대열, 「선적사유와 심미교육의 접근성 연구」, 『종교교육학연구』제24권, 2007.
진윤길 저, 일지 역, 『중국문학과 선』, 민족사, 1992.
蔣勳, 『美的沈思』, 臺北, 雄獅美術, 2003,
최현각 편역, 『선어록산책』, 불광출판사, 2005.

黃演忠,『禪宗公案體相用查相之研究』, 臺北, 學生書局, 2002.

李淼 編著,『中國禪宗大全』, 臺北, 麗文文化公司, 1994.

鈴木大拙,『鈴木大拙全集』, 東京, 岩波書店, 1968.

呂徵,『汝徵佛學論著選集』, 山東: 齊魯書社, 1996.

巴壺天,『禪骨詩心集』, 臺北, 東大圖書股分有限公司, 1990.

葛兆光,『禪宗與中國文化』, 上海人民出版社.

于民 主編,『中國美學史料選編』, 上海, 復旦大學出版社, 2004.

蔣孔陽 等著,『美與藝術』, 江蘇美術出版社, 1986.

葛兆光,『禪宗與中國文化』, 上海人民出版社, 1988.

李福順 編著,『蘇軾與書畫文獻集』, 北京, 榮寶齊出版社, 2008.

陳中浙,『蘇軾書畫藝術與佛教』, 北京, 商務印書館, 2003.

蘇軾, 許衛東 譯,『東坡題跋』, 北京, 人民美術出版社, 2008.

薛富興,『東方神韻 - 意境論』, 北京, 人民大學出版社, 2000.

食澤行洋,『禪と藝術』, 東京, ぺりかん社, 1997.

郭若虛,『圖畵見聞誌』.

沈括,『夢溪筆談』.

庄肅,『畵繼補遺』.

湯垕,『畵鑒』.

蘇軾,『東坡題跋』.

陳造,『江湖長翁集』.

劉道醇,『五代名畵補遺』.

慧能,『壇經』.

夏文彦,『圖繪寶鑒』.

劉道醇,『五代名畵補遺』.

부록 1. 대학미술교육의 수묵화 기초능력배양에 관한 연구

갈로(1989). 중국회화이론사, 강관식 역. 미진사

金大烈(2012), 尖於韩国水墨画的20世纪回顾及21世纪展望, 滙墨高升:國際水墨大展暨國際學術討論會 論文集

金大烈(2013), 美術研究의 學問的 特性과 範疇, 美術文化研究

동기창(2004). 화안. 변영섭, 안영길, 박은화, 조송식 역. 시공사

竹内敏雄(2003), 미학사전, 안영길 외 역, 미진사

王秀雄(1990), 美術與教育, 臺灣, 臺北市立美術館

苑耀升(1996), 藝術學概論, 泰山出版社, 中國 濟南

皮道堅(2005), 水墨生活 追遠歷新,「國際現代水墨大展」臺灣, 萬能科技大學

Hegel(1979), 美學,第1券, 商務印書館, 北京

Max, Dessoir(1970), Aesthetik und allgemein Kunstwissenchaft, New york

W, Kandinsky(1997). Concering the Spiritual in Art, New york

부록 2. 미술연구의 학문적 특성과 범주

H·Hauser, 최성만 외 역, 예술의 사회학, 서울 한길사, 1991

황지우 역, 예술사의 철학, 서울 돌베개, 1983

Sylvan Barnet, 김리나 역 미술품 분석과 서술의 기초, 서울 , 시공사, 1989

Laurie Schneider Adams, 박은영 역 미술사방법론, 서울 조형교육,1997

周紹斌 楊勇 編著, 美術研究方法與論文寫作, 北京, 高等教育出版社, 2007

梁玖, 美術學, 長沙,湖南美術出版社,2005

顧平,藝術的理論研究與學術表達, 天津, 人民出版社, 2004

王秀雄,《美術心理學》, 臺灣, 臺北市立美術館, 民國91

朱光潛,《西方美學史》下, 上海, 商務印書館, 1982.

趙宋光,〈論美育的功能〉,《美學》第3期, 中國社會科學院美學研究室, 1981.

Bendetto Croce, The Essence of Aesthetic, London,1921.

George Santayana, The sence of Beauty, New York, The Modern Library, 1955.

Read, H, Education throug Art, London, 1956.

Schiller, J,Chr, F,v. Briefe tiber die asthetische Erziehung des Menschen, 1795,
杜潔祥 發行, 丹青文庫 2,《 美育書簡》, 臺北, 丹青圖書有限公司.

H. W. jason, Histortof art, 2nd ed.(Englewood Cliffs, N. J.: Prentice-Hall, Inc., 1977),

E. H. Gombrich Symbolic Images (London: Phaidon Press Limited, 1972), p. viii.

E. H. Gombrich, The Story of Art, 13th ed. (London: Phadon Press Limited, 1978)

W. Eugene Kleinbauer, Modern Perspectives in Western Art History (New York: Holt, Rinehart and Winston, Inc.), 1971

E. Panofsky, Meaning in the Visual Art (New York: Doubleday Anchor Books, 1955),